當代藝術釆風

王保雲 著 東土圖書公司印行

國立中央圖書館出版品預行編目資料

當代藝術釆風/王保雲著.--初版.--臺北市:東大發行:三民總經銷, 民82

面; 公分 ISBN 957-19-1458-4 (精裝) ISBN 957-19-1459-2 (平裝)

1. 藝術家一中國

909.8

82001692

©當代藝術采風

著 者 王保雲

發行人 劉仲文

著作財 東大圖書股份有限公司

總經銷 三民書局股份有限公司

印刷者 東大圖書股份有限公司

地址/臺北市重慶南路一段

六十一號二樓

郵撥/○一○七一七五——○號

初 版 中華民國八十二年四月

編號 E 90014①

基本定價 陸元捌角玖分

行政院新聞局登記證局版臺業字第○一九七號

ISBN 957-19-1458-4 (精裝)

文化均富是文建會主委郭爲藩先生積極推動的目標。他 說唯有如此,方能活出中國人的國格(王保雲攝)。

九五高齡的黃君璧,以形寫神,心物合一(王保雲攝 1991,09)。

黄君璧與林玉山同與師大美術系學生赴草山寫生(林玉山提供)。

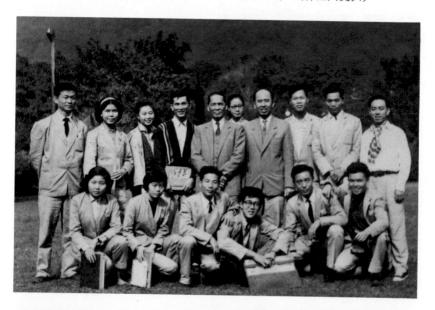

臺灣前輩女畫家陳進

臺陽美術協會成員之一陳進女士作品《萱堂》,國 畫 1947 45×50 cm (王保雲攝)。

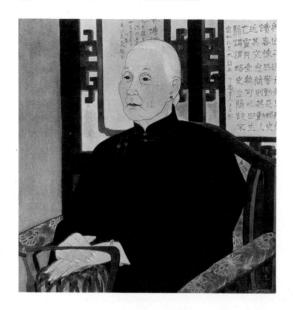

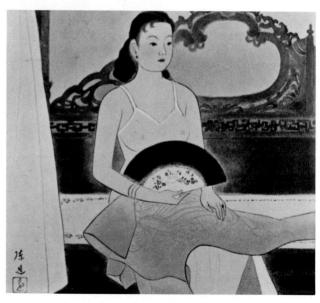

陳進 洞房 膠彩 1955

陳進

廟會

勝然

林玉山與同學於民國15年5月於東京上野宿舍合照。後右立者為陳澄波氏 (民國15年5月初次上京都唸川端畫學校之時。林玉山提供)。

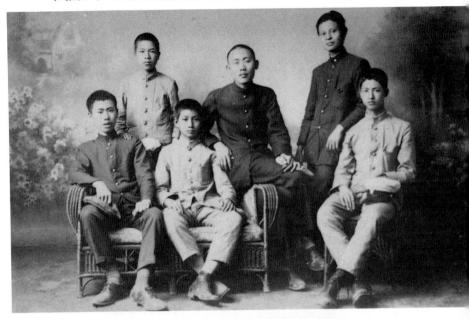

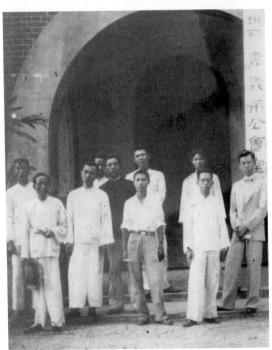

第五屆春萌畫會展覽會於嘉義公會堂,1933年(林 玉山提供)。

白雨迫 1934 第八屆臺展出品(林玉山提供)。 第八屆臺灣美術展於民國廿三年秋,被推薦免審查待遇,準備該屆出品畫時留影。

臺北市日日新報社3樓舉行林玉山新作畫展。往京都堂本畫塾深造之前留影,1935(林玉山提供)。

林玉山於二次大戰時爲生活所困,繪報刊挿畫謀生(王保雲攝)。

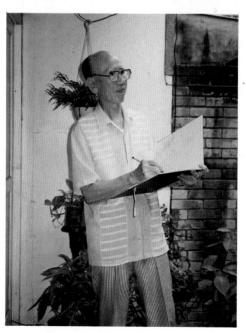

藝術是林玉山靈魂深處的泉源 (王保雲攝 1991,08)。

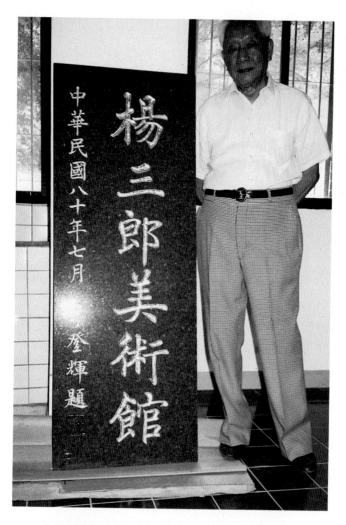

中華民國第一座私人美術館興建,開啓了藝術個人 典藏之先風,也為藝術家的理想提昇了更高層次的 錘鍊(王保雲攝 1991,07)。

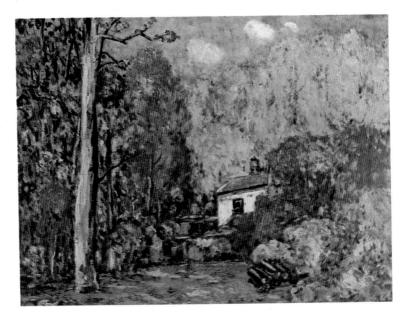

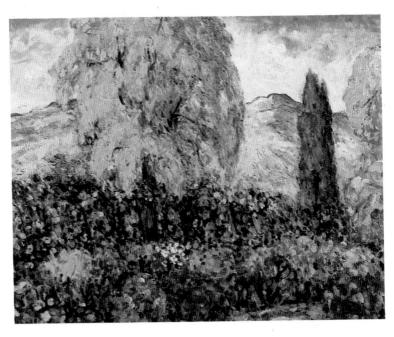

楊三郎作品 柳樹花圃 1984 117×91 cm

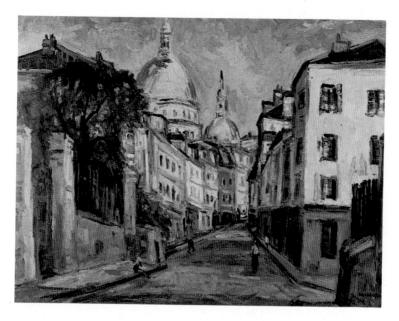

楊三郎作品

曉日 1987 72×60 cm

楊三郎作品

1924年陳慧坤(中立者)就讀臺中一中三年級,對 藝術的憧憬熱誠而摯切(陳慧坤提供)。

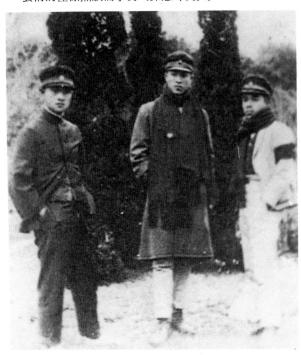

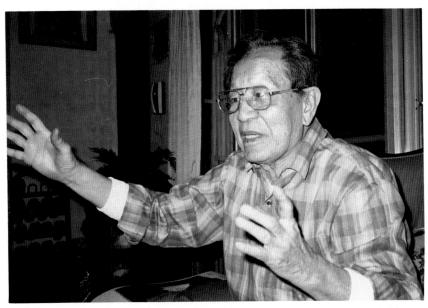

艱辛的美術之途,對陳慧坤而言,不是出於毅然決然的選擇,每一張畫布上呈現的不僅是表現時間,更存在著永恆的意義(王保雲攝 1992,02)。

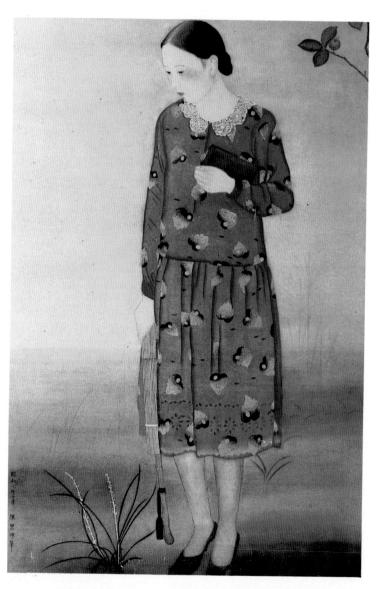

無題 國畫 1932 4.6×2.7尺 (陳慧坤提供) 。

淡水下坡路 國畫 1956 2.1×2.4尺 (陳慧坤提供)。

國畫 1968 5.9×3.1尺 (陳慧坤提供)。

池畔 油畫 1990 20F (陳慧坤提供)。

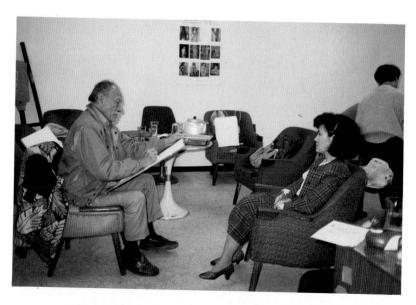

劉老專心爲作者繪水彩速寫(許國寬攝 1990,11)。

數十年的辛勤耕耘,呈現系列塑造完整而圓融的個人風格,楊英風教授 以智慧的雙手,說出了中國現代的雕塑語言(王保雲攝 1992,02)。

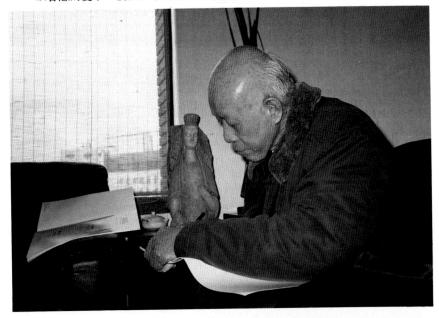

楊英風作品 驟雨 **鑄銅 1953** 374×74×43×27 cm。

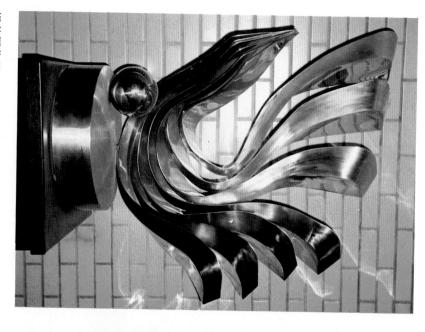

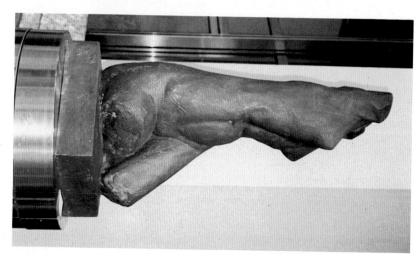

只有永不停息的耕耘才能煉就蒲添生迸放的熱力和凝鍊的愛戀(王保雲攝 1990,01)。

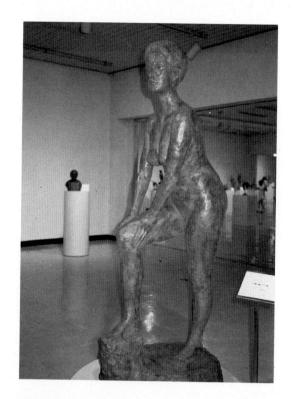

蒲添生作品

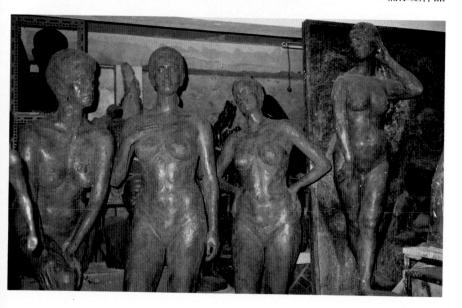

朱銘不銹鋼系列作品之一。

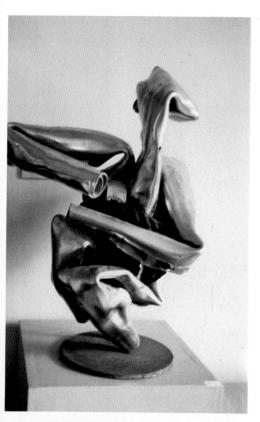

朱銘降落扇系列作品之一。

朱銘木雕作品「關公」。

朱銘木雕作品之一。

77年范曾、歐豪年於香港趙少 昻畫室中(歐豪年提供)。

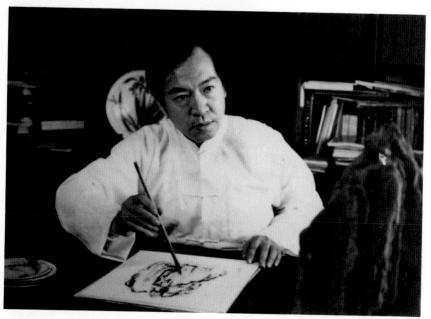

專注的投入、巧妙的靈思,造就了歐豪年莊嚴豪邁的藝術生命(歐豪年提供)。

清溪濯足 1985 48×60 cm (歐豪年提供)。

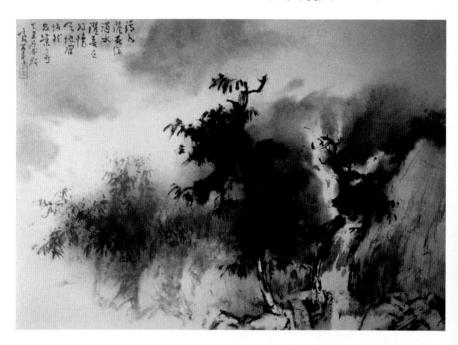

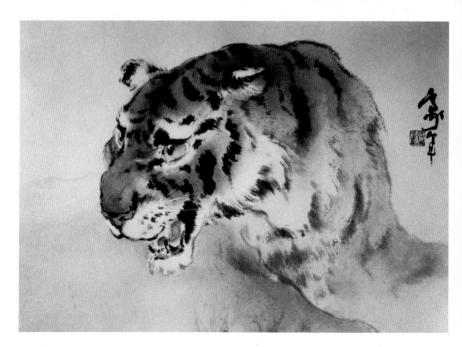

虎視 60×60 cm 1990 (歐豪年提供)。

白雞獻瑞 F 30 1992 (吳隆榮提供)

觀音 F 20 1992 (吳隆榮提供)

天鵝戲荷圖 F 30 1992 (吳隆榮提供)

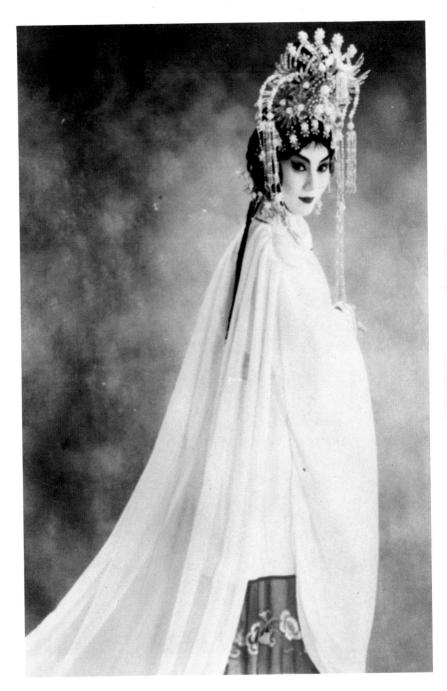

紅綾恨劇照(郭小莊提供)。

汪麗玲推及生命的大愛,使街頭流浪的動物因而開始有了尊嚴(王保雲攝 1991,03)。

臺靜農教授。

耿殿棟作品「亂髮」(耿殿棟提供)。

羅芳教授春風化雨以繪畫來作為心靈溝通的橋樑, 誠為人生一大樂事(王保雲攝 1989,12)。

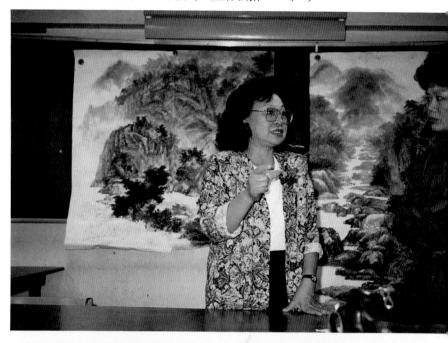

師大王友俊教授認爲道家哲學最能於國畫的筆觸中彰顯出來(王保雲攝 1989,12)。

9

真正的藝術家寫 傳

我 看王保雲的《當代藝術采風

這 是一 本 用 力 頗 深 的 著 作

位 觀 自 己十 從 人 當 多年來 生體 一字 保 雲寄來全 驗 句間 與 從 個 未 一書的 尋求作者保雲的文學品味以 性 離 、環境有多少微妙、不可分離 開 藝 文 術 稿 , 步,二來也的確想由文中得知 囑 我寫序時,我是當真、認真、於於實實的讀了它幾 及對 藝 的 關係 術 的 觀 ,當然 感 , 9 位 我也在傾力為這本書的 斐 然 有 成的 藝術 遍 家 , 來由 其 價 創 值 於 作 定

厚 此 顆 刻 , 的 的 赤 自古所尊崇的 對 作 這 人 忱 於 格 的 品 是一本 品 內 13 質 涵 個 , 藝術 關 帥 , 0 整 懷 保 ,一個畫者得先修練成完美的人格才能有完美藝術 使 有 個 人 雲 家的訪 著獨特風 説 類 自 然 來 . 談 擁 的 , 報導 保 抱 把 格 雲 訪 自 但却 的 , 然 談 眼 的 對 由 光是 於 情 象 行徑乖 嚴 懷 指 格 極 向 , 張的 其中 有 大 要求受訪 著特 師 藝 國 , 術 的 别 又 工 的 由 的 , 甚至 作 藝 眷 於 戀 保 術 者 ,她 於頗 , 家 雲學中 因 必 是 嚮 此 須 的 往 所 文 不 具 出 看 能 翩 選 有 身, 擇 豊沛 法 接 翩 受 然君 的藝術家多具 0 對 的 的 子的 於 人文 9 而 隱 這 儒 精 在 家 作 神 也 就 風 有 品 與 是 範 温 背 圓 柔敦 中 9 後 融 因 國 深

謝 明 錩

有

的

烟

火

氣

,

我

們

除了

沈

浸

其

中

,

不

可

能

再

有

强

烈

的

掙

扎

與

衝

擊

0

早 石 的 己 存 作 評 , 去 青 品 經 析 也 除 許 過 他 增 就 所 + 看 們 多了 -像 錘 的 分 喝 作 百 則 -錬 B 美 太 杯 , , 術 多, 温 淬 究 雜 潤 共 礪 誌 減 的 裏 琢 原 一分 開 磨 因 對 水 新 9 , 則 其 , 該 太 由 代 有 實 少 是 口 的 藝 的 中 瑕 他 術 極 的 流 疵 們 致 的 過 也 報 喉 , 都 藝 導 對 頭 己 術 , 於 對 , 經 太 這 漫 於 不 高 樣 復 了 己 A 的 全 存 經 , 身 作 在 功 仰 品品 成 , 0 之 , 毫 名 欣 彌 我 無 就 賞 高 的大 們 -的 , 點 是 人 鐀 無 室 師 , 之 庸 礙 , 只 彌 置 之 我 覺 堅 感 言 却 得 , 的 反 0 看 這 彷 而 , (聽) 少 因 是 彿 為 藝 有 他 塊 他 術 機 去 們 們 礦 會

象 上 要 因 於 來 為 是 得 與 新 31 其 聞 人 終 雜 注 日 誌 等 目 報 ण्य 導 媒 ? -體 好 , 收 人 只 視 好 好 率 事 把 矛 歌 頭 高 功 指 頌 向 , 那 F 德 馬 此 的 自 者 事 蹟 命 也 就 清 , 樂 總 高 此 不 . 如 敢 不 報 恨 疲 導 敢 貪 爱 瞋 . 敢 癡 醉 反 敢 • 光 怪 的 怪 年 陸 輕 離 的 藝 社 術 家身 會 亂

處 了 的 2 0 除 裏 因 於 是 非 , 為 親 然 我 為 身 後 們 涉 再 必 大 歷 從 須 師 其 具 寫 , 有 傳 難 中 寫史 拔 有 (我寧) 能 身 的 而 因 可 出 功 想 稱之爲傳 像 力 , 冷 而 9 静 有 得 ,因 飛 之 • 反 躍 者 爲保 夠、 的 0 文學 雲 思慮 用筆慎 才 情 , 重 尋出 , 而 有 莊 多透藝術 嚴 足 9 VX 在在令人感 讓自己立足 真象的 佩) 眼 的空 睛 也 就 間 方 變 , 能 得 這 難 進 其 A 能 中 大 可 苦 師 貴

全 説 考 我 證 藝 每 史 析 每 料 驚 理 之 嘆 , 縝 動 於 密得 保 軱 牵 雲 到 涉 如 證 中 此 明 外 0 , 個 然 道 至 黄 而 性 古 女 , 在 今 子 她 , , 典 嚴 看 JE. 重 似 的 威 柔 春 武 弱 秋 頗 却 之筆 有 有 扛 著 中 鼎 常 , 之 勢 却 無 也 0 法 能 此 企 適 點 及 時 可 的 加 VL 萬 從 A 釣 詩 她 筆 的 收 力 蘊 集 含及 , 資 料 著 散 之 書 文 齊 立

書

者

9

將

不

可

能

獲

得

保

雲

的

褒

贬

0

的 從 藝 者 大 術 筆 保 師 工 為 調 雲 作 了 的 也 者 能 使 U 中 得 從 圓 直 熟 接 字 不 吐 裹 輕 出 達 親 行 易 觀 炙 , 保 的 大 間 放 過 雲 人 師 , 另 興 生 風 0 態 於 奮 範 有 是 的 度 , 忠 保 種 為 藝 實 智 雲 婉 術 捕 慧 真 約 家 捉 篤 正 的 寫 氣 , 定 把 質 有 傳 的 自 的 時 氣 己 , 讀 保 候 質 投 來 雲 大 , A 烦 師 藝 , 的 術 能 再 經 由 伴 的 家 感 這 侶 感 的 受 家 召 此 工 -種 著 人 作 話 跌 語 她 環 , 境 的 宕 , 笑 穿 每 2 生 談 姿 中 揷 有 啜 的 玉 9 , 語 把 珠 在 韻 之 整 律 墜 促 中 篇 地 膝 , 訪 的 的 誓 遇 懇 談 言 過 有 談

裏

深 雋

義 語

程

渴 巧 善 有 望 的 感 攝 奥 的 影 縱 使 妙 13 家 觀 她 之 , , 全 勇 處 深 有 書 氣 刻 書 , 0 我 法 訪 過 的 人 們 領 家 談 , 可 悟 的 9 其 甚 對 我 VL 説 中 至 象 們 牽 有 於 , 精 身 是 保 髓 涉 負 乎 雲 到 9 能 建 重 願 而 意 且 築 任 從 能 與 的 文 承 中 受 理 玉 文 感 如 出 石 化 官 覺 此 , 大 個 這 員 出 的 脈 此 她 9 治 挑 絡 領 有 萬 戰 , 域 畫 家 娓 藝 , 全 實 然 於 娓 , 乃 道 不 有 爐 源 來 同 雕 的 於 其 的 刻 萬 對 與 藝 家 丈 藝 人 術 , 雄 生 有 術 9 13 的 的 保 音 故 雲 樂 關 家 然 居 重 然 , , , 進 都 有 加 L 而 能 戲 求 深 劇 VL A 家 知 技 顆 的

處

理 ,

得

有

如

情

節

生

動

的

11

説

9

就

連

藝

術

家

擧

手

投

足

的

神

采

也

都

描

述

的

栩

栩

如

生

0

背 都 是 後 的 誠 沈 如 穩 人 內 格 保 與 雲 飲 所 創 , 具 造 説 有 精 的 感 神 : 1 0 _ 藝 風 尋 術 格 的 着 不 是 真 這 E 個 僅 藝 方 靠 感 術 向 家 官 , 0 我 , 那 們 或 此 可 者 描 動 VX 作 肯 繪 + 定 技 足 巧 9 保 就 , 花 雲 能 樣 將 成 + 來 功 足 所 的 要 9 9 却 繼 更 永 續 重 参 遠 要 的 訪 不 够 的 是 對 深 隱 刻 象 会 的 在 投 永 作 機 遠 品品

而 9 這 是 公平 的 9 保 雲 站 出 來 為 優 秀的 藝 術 家寫 傳 , 這 是 忠 誠 的 藝 術 工 作 者 之 福 和 是 藝 術

界

的

支

中

流

砥

,

雲

但

當 却 有 著 圓 也 舖 熟 陳 個 出 人 風 柱 他 們 格 或 的 我 許 藝 衷 平 術 13 家 淡 期 但 盼 , 寫 絶 保 不 出 平 他 在 們 凡 報 的 對 藥 人 人 衆 生 間 所 歷 的 周 程 熱 知 1 爱 的 謹 , 藝 此 寫 術 為 出 家 序 他 之 餘 們 9 願 默 , 與 如 默 保 能 奉 雲 獻 發 共 • 掘 勉 執 著 此 雖 無 悔 未 的 成 3 情 ,

和

智慧,

擁我

入懷

,

渡我

今生

感恩的歲月

——序《當代藝術采風》

如 求 我 在 已在 池 最 何 美麗的時 讓我見尋真 賜 佛前 與 一段 求了 刻 塵 為 緣 現立の意味 大工さ 五百年 這 學學學

杂杂都是 前世的盼望

將 席 慕 容 現 代 詩 棵 開 花 的 樹〉 改寫成自己的心聲,寫我累世期盼 的心 , 企求佛陀的慈悲

王保雲

綜 逐 交 漸 褪 叠 去 成 的 生 幅 活 歲 月 美 的 中 景 步 調 , , 永 深 何 读 其 刻 清 的 忙 醒 烙 亂 的 印 , 執 在 13 我 底 著 嚮 0 15 靈 往 清 深 處 明 的 0 這 真 淳 份 , 始 擁 終 抱 自 如 然 -0 , 享 藍 天 受 生 -綠 命 野 純 然 -泥 的 恬 土 美 砂 , 是 礫 在 , 錯

卡 欣 釀 賞 片 於 者 致 我 四 之 贈 內 年 角 親 13 前 色 友 己 因 有 0 , 撰 時 = 訪 常 畫 . 三十 家 通 宵 吴 達 年 隆 之 旦 柴 , 校 久 樂 了 長 此 0 , 得 不 自 疲 幼 以 0 熱 展 雖 衷 衍 然 塗 臺 鴉 灣 也 曾 , 美 追 求 術 隨 學 活 老 時 動 師 代 之 當 製 鑽 試 作 研 創 壁 , 作 報 而 , 對 -終 佈 於 因 置 藝 眼 教 術 室 美 高 手 , 感 低 乃 的 至 嚮 祇 於 往 成 手 繪 為 西盟

是 結 身 美 熱 續 藝 術 此 職 情 地 良 術 志 家 支 累 由 緣 的 , 請 持 積 於 益 , 熱 数 我 了 吴 這 + 愛 校 , 撰 若 是 溶 受 年 寫 干 長 五 化 惠 如 藝 文 之 了 百 的 術 字 推 年 豈 殖 日 李 和 介 民 只 求 感 , 訪 , 來 地 他 是 受 之 開 的 的 們 文 過 始 0 福 悲 走 字 程 尤 著 苦 分 過 的 其 , 手 呵 了 篇 令 文 搜 , 是 幅 臺 我 工 集 美 灣 感 會 楊 , 感 精 在 念 祝 = 的 郎 神 整 良 基 13 最 體 深 瀅 先 靈 孤 的 主 0 生 彩 寂 任 與 人 為 繪 的 生 此 臺 , 了 中 時 價 得 灣 那 代 第 值 有 央 段 當 月 , 機 空 呈 中 會 刊 代 白 現 9 再 社 美 的 而 前 續 陳 術 歲 前 出 翠 前 家 月 的 們 緣 社 之 却 史 無 長 , , 是 德 而 怨 和 料 豐 我 無 臺 仁 , 何 沛 灣 幾 悔 , 第 其 的 的 年 姚 有 創 來 VX 儀 幸 代 作 藝 敏 , , 術 的 13 主 陸 得 靈 為 前 編 陸 終 以 續 0 輩

變 術 陳 家 血 進 而 創 , 脈 中 奉 女 作 而 ^ 我 湧 獻 士 的 當 於文 代 動 13 路 力 著 藝 程 學鑑賞的 至 的 , 術 親 采 工 都 如 作 風 至 在 温 落 文 V 愛 者 環 國 自 , 筆 儒 朱 繞 度 然 之 雅 銘、 間 裏 的 的 藝 真誠 , 林 術 , 竟也尋覓到和藝術交會的 歐豪年、 深 玉 而 刻 寫 。世界在變, 價值 山 地 教 , 傳 授 有 ,述這股 郭 , 全 辛 國 小莊、朱 藝 勤 文掌 令人專注 耕 耘 舵 宗慶、徐天輝……等人。 的 觀 浦 者 在變,但 郭 而 添 靈 嚮 為 生 光 往 先 藩 , 的 主 生 是藝術家真、善 委的 使 風 , 只 0 生命求得 此 13 問 聲, 外 藝 術 , 滚 中 有 安 為 頓 滚 何 臺 -. 灣 青 之 , 红 美 輩 不 第 所 塵 傑 求 的 , , 代 本 他 出 好 回 美 為 不 質 報 們 消 不 的 藝 的 術

晨 種 興 豆 理 南 荒 山 穢 下 帶 草 盛 月 荷 豆 苗 鋤 歸 稀 0 0

遙

0

衣 道 狹 沾 草 不 足 木 惜 長 , 4 但 使 露 沾 願 我 無 衣 違 0 0

料 然 之 永 後 恒 都 著手寫 的 市 文 231 境 明 成 0 的 , 書 喧 發 嚣 末 表的 附 , 錄 或 僅 許 1 為 楊 體 全文計 = 會 郎 不 與 出 劃 臺 淵 的 灣 明 三分之一,其餘部分仍待往後漫長耕 美 這 術 份 運 澹 泊 動 之 的 研 情 究〉 志 , , 但 是 藝 在 術 多 家 次 透 拜 過 望 美 楊 感 耘的 先 的 生 231 時 與 靈 光 却 研 來 讀 能 錬 相 圣 鑄 關 現 琢 史

磨

0

期

盼

籍

若

文

學

審

美

的

觀

點

,

輔

VL

史

家

求

真

求

的

治

度

,

來完

成

整

部

文

稿

0

對

於

此

研

究 我 沒 有 預 定 的 完 稿 時 刻 , 而 有 顆 熱 切 錯 研 美學 善 的 學 2 態

幸 專 而 到 到 業 藝 教 階 美 術 育 從 段 術 在 最 藝 性 學 人 可 術 藝 生 貴 習 的 學 者 的 術 國 習 創 就 度 , 皆 生 是 作 推 的 可 涯 在 行 自 在 中 培 至 生 自 我 植 人 實 活 可 文 每 幫 的 現 周 境、 位 遭 助 關 界 的 我 具 懷 們 人 有 , 是 獨 事 自 我 立 我 -自 在 物 書 的 主 中 中 實 性 所 悟 現 格 得 的 欲 藝 , 個 表 術 進 體 白 知 而 , 的 受 識 體 人 仰 生 的 教 認 人 者 觀 文 均 0 红 精 從 及 能 藝 神 事 發 揮 術 的 教 情 光 生 職 操 輝 命 + 的 0 獨 五 年 不 特 陷 論 來 融 之 , , 是 價 甚 否 值 感 而 為 悟 0

成 僅 許 是 多 身 歷 傳 為 史 統 所 位 的 中 造 觀 成 念 國 的 文 , 在 學 時 急 間 工 作 隔 劇 絶 現 者 代 , , 强 更 化 直 的 烈 的 接 過 的 程 認 中 衝 知 擊 逐 9 到 使 漸 每 我 被 _ 人 面 對 位 們 熱 淡 中 衷 忘 國 文 文 , 化 或 化 的 逐 在 追 漸 經 求 被 歷 近 者 西 代 方 0 思 的 潮 鉅 淹 變 之 沒 的 後 悲 因 況 0 而 這 造

我 的 最 不 明 愛 中 白 , 學 却 , 時 年 也 代 傷 輕 憧 響 了 憬 往 周 文 文 遭 學 學 親 . 的 藝 友 的 術 13 靈 13 , 使 , , 我 為 猶 何 記 決 得 被 定 如 倔 進 此 强 A 地 的 文 學 漠 我 視 , 的 憤 領 怒 域 地 鑽 拒 研 絶 , 了 大 姨 學 父 聯 要 考 我 的 轉 志 A 願 商 中 學 余 中 的 文 要 系 求 是 我

大 學 四 年 雖 然 如 願 地 投 A 中 國 文 學 的 研 讀 , 但 萌 發 的 芽 仍 然 見 不 者成 長 的 空 間 , 畢 業 之 後 忙

尝

才

能

完

成

0

形 碌 的 教 文 職 化 和 不 家庭 假 外 求 生 的 活 意 , 幾 識 近 , 隔 在 絶我 我 思想 對文學美 脈 絡中 開 感 始 13 靈 生 根 的 享 發 并 受 0 0 及 至 而 立 之

年

,

思

考

的

空

間

逐

趨

成

四

界 所 感 僅 賴 極 0 發 感 六 , , 官 故 朝 國 而 傳 所 王 知 人 覺 見 微 統 必 的 及 不 へ殺 須 美 同 描 經 學 繪 0 畫〉 由 於 理 的 3 文中 論 是 技 來 乎 , 巧 體 談 「道」 VL , 認天 只 到:「本乎形 -管 是 地 , 尋 之 之間道的 筆,擬 常 「藝」 的 圖 • 經 太 者 精 虚 融 罷 神 13 了 之 9 0 靈 _ 體 , 是 是 而 永 , 合而 恒 以 動 以 藝 的 判 者 為 變 術 美 軀 便 之 , , 的 狀 13 是 必 止 須 9 人 0 靈 類 藝 畫 經 寸 無 生 術 由 活 的 藝 見 眸 於 緣 術 之 , 大 家 明 故 起 在 地 的 0 所 於 _ 託 最 美 天 説 不 13 的 道 明 動 主 参 藝 精 , 動 神 與 術 目 境 岩 的 有 經

遠 我 欣 具 賞 發 者 有 現 在 這 變 讃 藝 化 美 術 個 的 的 家 美 學 潛 不 所 思 能 衷 是 作 考 25 , 品品 企 的 足 以 的 盼 架 構 適 形 的 是 裏 應 式 於 , 在 , 而 自 我 任 努力 己創 何 是 和 時 思 作 空 原 創 的 索 . 生活 的 成 流 品 派 13 中 靈 背 中 所 交 後 , 感 参 當 隱 訪 含著 然 • 的 也 互 藝 是 動 術 個 我 0 這 超 欣 俗 賞 種 藝 的 VX 創 術 -的 3 造 _ 精 根 源 為 神 美 0 0 學 藝 的 術 家 理 論 更 希 9 永 望

家

其

人

格

精

神

及

作

마

的

藝

術

性

0

有 因 個 人 而 較 書 主 中 觀 四 卷 的 論 雖 然 點 , 撰 無 稿 論 對 象 如 何 或 , 有 淵 不 源 同 於 , 中 然 國 鍾 傳 情 統 藝 的 術 美學理 的 禮 讚 論 是 是 -我 致 的 恒 久 0 不 當 變的 然 在 客 3 觀 0 的 鑑 賞裏也

術

情

趣

的

活

水

源

頭

0

國 友 術 如 廣 度 們 何 精 泛 裹 , 謹 神 使 流 今 , 致 此 所 傳 衍 E 萌以 , 重 統所 多 生 最 讓 視 的 形 元 無 我 誠 的 美 成 化 挚 邪 學 致 氣 的 的 的 的 上 韻 思 生 社 真 謝 感 和 想 活 會 趣 忱 恩 人 體 哲 襄 的 , 0 格 系 學 , 尤 而 祝 精 , , 國 其 她 福 神 自 必 人 們 是 , 0 然 將 創 的 我 向 地 作 掀 的 受 支 融 起 的 持 兩 另 訪 合 藝 個 的 和 於 -術 鼓 女 前 今 個 D 屬 兒 董 質 日 人 藝 , , 的 文 , 更 術 她 勢 風 關 們 是 家 潮 懷 必: 及 我 中的 天 影 能 真 優 , 高 響 秀 在 爛 活 潮 到 工 漫 的 出 0 整 作的 藝 身 泱 體 爱 1 術 泱 為 社 家 意 工 的 -會 庭 , 作 中 個 的 忙 者 每 國 中 藝 碌 每 , 典 國 術 的 讓 以 範 人 觀 生 我 及 , , , 活 在 我 當 表 尤 中 藝 苦 的 現 其 , 術 長 出 思 應 覓 欣 傳 尝 用 著 賞 造 • 統 藝 的 藝 , 術

當代藝術采風 目錄

春天海鄉的門前 為真正的藝術家寫傳 我看王保雲的《當代藝術采風》 (代序)1

感恩的歲月一

畫布上的永恒:陳慧坤藝術收成的喜悦	顯揚生命的崇耀:以生命耕耘藝術的畫家楊三郎	源自泥壤的温潤:文人畫家林玉山的藝術世界	永不褪色的美:臺灣第一位女畫家陳進	長松老樹綠水雲:國畫大師黃君璧的藝術生命	邁向二十一世紀的文化建設:訪文建會主委等 為落
7	5 6	1 4	5 39) 1	

新延不盡的生命: 流浪動物之家」的有情世界	上により、本地とのは、一直の大きのでは、一直の大きのでは、一直の大きのでは、大きのでは、大きのでは、大きのでは、大きのでは、大きのでは、大きのでは、大きのでは、大きのでは、大きのでは、大きのでは、大きのでは、	出心靈於聲音:成	天新	卷三		朗朗日月,濯濯春柳:刀筆展露藝術生命的吳隆崇	雲漢扶搖,高人韻致:歐豪年的藝術世界14	车	拉土臣何」六十年:蒲	凌霄漢,飛龍在天:雕塑民族情	命是一首美
--------------------------------	--	----------	----	----	--	------------------------	----------------------	---	------------	----------------	-------

硯

間

池飄香,筆墨流光:中國的書道藝術……213

四

錄

附

"為三娘或者以子孫 期門內元即立縣景之於 致為明年者等我 親於三五五 總行美以 務二美格二 华灣 illi 日本京日祖一議司持以, 以下 八八八 八大市 動物 115 255 - 1, 1

卷

(2) Sept. 12

文素養未能同

步成

長

邁向二十一世紀的文化建設

訪文建會主委郭為藩

差所造 錄 教育 取 率 我 們 均 成 卽 衡發! 畸 可 的 社 形 得 展」 的徵狀 會累積 知 , 的理念中。 國 ,以 人追 了 讓 及國 求迅速具體 人 另眼 由 家教育的資源長期嚴重分配 於教育內涵結構的偏 相待 的致富力 的 財富 方式,當然也反映出我們文化政策三十年 , 從民國 失, 八十年大專聯 固 不均,文法科發展的 然造成國家經建的 考文法與 理 成長 工兩 空間 類 , 差異懸 來結 但 並 未落 也 使 構 實於 得 性 殊 的 偏

民國六十七年二月 , 蔣故 總 統 經 國 先生擔任 行政 院長 時 9 在 立法 院 報 告 施 政 時指 出

康 的 精 建 神 立 生 活 個 現 因 代 此 化 的 , 我 國 們 家 在十二項建設中特 , 不單 要 使 國 民 能 别 有 列 富 足的 入文 化 物 建 質 設 生 活 項 , 同 時 也 要使國民能 有健

0

建設 T. 源 作的 於 此 統 , 行 籌 規 政 劃 院 文化 與 協 調 建 設 T. 委員會 作 乃於 民 國七 十年 奉 總 統 明令公布實施 , 也 正

立式開展

國

文化

文建會的主要工作目標

希望文化建設工作能落實執行的文建會主委郭爲藩表示

我 能 方 治 教 們 向 制 化 的 度 , 中 人 職 絶 , 或 倫 責 不 也 自 , 不 是 3 古 收 但 在 有 VL 潛 要 消 來 禮 移 皆 賦 極 部 默 予 的 的 確 化 民 管 設 認 的 間 制 置 政 效 團 監 府 , 果 體 督 職 有 更 , 掌 教 理 化 人 而 想的 文 是 之責 在 化 表 積 成 , 周 演 極 , 公曾 工 的 陷 作 策 冶 空 劃 國 制 間 與 民 禮 赞助 , 的 作 保 2 樂 障其 藝 性 , VL 文 0 充 活 因 化 分的 成 動 此 天下 與 文 創 相 建 作 會 關 0 漢 自 事 + 由 務 年 唐 , 的 來 VL 更 推 的 來 布 努 動 的

望

力政

0

間 論 是 在 他 郭 地 忘 爲 域 情 藩 的 先 -種 投 生 族 入全 於 民 、年齡、 國 國 文化 七 干 性別 七 策 劃 年 • 七 -職 協 月繼 調 業…… 的 陳 各 奇 等 種 祿 各 先生之後接掌文建會主 I. 作, 層 面 力圖 , 都 能 達 浸沐於和諧的文化社 到 文化 均 富 委的 . 打 I 作,三 破 不 會 平 衡的 年 中 四 差 個 月的時 距 , 不

易 統 成 的 文化 爲 如 種 延 何 續 權 策 勢文 固 劃 然 , 如 化 重 要, 何 , 因 推 但 而 動 [若無文: 政 文建 策 會 措 化 在經 施 政 , 策 落 營 的 維 實 護 協 於 本 助 國 , 人生活理念之中 土文化的 任 其恣 精 意 發 神 中 展 , , , 是文 融 在 合 國 建 現 內 代文化 財 會 富 的 發 主 要工 的 展 特 迅 質 作 速 之下 , 目 使 標 我 0 傳 國 極

的 文 化 建 設 兼 顧 傳 承 與 創 新 的 風 貌 0

律 中 人苦 規 , 於 實 範 任 我們 乃當 混 何 亂 務 應 個 , 之急 在在 有的 國 家 ·顯出國· 文 0 , 尤其解嚴之後 化 由 水 其 人文化貧瘠 準 國 人 直 日常生 難 ,歷 於從生活實踐中 的警訊 一活的言行當中 史文化 , 郭爲 意識 藩先生 低 表 , 自可 現 落 , , 任 國 流露其文化素質出來。今天 如 重 家 何正 道 認 遠 同 視文化因素 出現 9 中 危機 華 兒 女又豈 9 , 社 會 融 能 倫 入 的 等 生 理 活 閒 淪 品 灣 視 喪 質之 , 法 國

推廣文化應有宏觀的襟抱

有 地 區 春 風 格 風 與 不 鄉 遺 土 草 芥 特 色的 , 長 文化 江 不 特 棄 質 細 , 流 蔚 , 成 多姿多采的 中 華 文化如 文化 春 風 景 和 觀 煦 , 似 長 江 源 遠 , 千年以 來孕育 成

秉持學術耕耘文化園地的郭主委,誠懇地說

文 化 之可 貴 , 在 於 她 「有 容 乃 大 文 建 會的 首 要 目 標 是 典 利 重 於 除 弊 0 任 何 項文

機

構

,

我

們

特

别

重

視

:

政 統 化 , 政 策 也 类 之 屬 等 創 劃 造 , 皆 的 更 著 新 重 , 於 如 對 何 於 使 任 文 何 化 活 創 動 造 , 鼓 力 勵 延 續 取 代 傳 處 統 罰 , 9 開 肯定多於 創 未 來 摒 0 我 斥 0 們 身 除 了 為 積 國 家 極 文 維 化 護 行 傳

和 藝 文 界 保 持 和 諧 愉 快 關 係 0

. 與 各 部 會 之 間 聯 繫 合 作 0

= . 取 得 各 傳 播 媒 體 , 輿 論 界 的 支 持

問 各 辛 苦 項 題 之 工 , 目 作 前 而 時 優 文 文 9 先 建 建 最 性 會 會 主 大 VL 的 委 的 1 困 考 非 + 量 擾 屬 五 0 , 政 個 務 而 人 有 委 員 輕 員 的 重 , 編 緩 在 制 協 急 , 之 調 企 差 各 圖 别 部 為 會 9 國 沒 家 處 有 的 理 執 文 相 行 關 化 建 權 事 設 務 , 應 時 拓 展 該 , 是 難 出 目 免 良 前 會 好 文 因 的 建 各 環 會 部 境 在 會 推 面 +

動 對 分

文 化 是 種 無 形 的 精 神 建 設

文化 實 0 建設列 若 文 化 依 社 不 爲 是 會 政 學 空 府 者 洞 的施 的 • 解 抽 政 釋 象 重點 的 , 文化 名 詞 0 就 , 但 它是 是 是文化建設是一種 社 會 最 組 眞 成 切 分子 的 存 共 活 同 於 無形的國民精神 的 每 價 值 個 觀 人 念 的 與 言 談 行 建設 爲 舉 模 止 , 式 -十年 行 , 世 走 樹 界 坐 木 各 臥 國 ナ , 百 無 間 年 的 不 將

樹

事

贵

不令人思之再三呢

文化 的 影 響力必須借重教育的力量,方 能 逐漸 影顯出 來 , 絕對無法有立竿見影的 速 效

因

而

政 府 必須 以長遠的眼 光 , 宏觀 的 氣魄 , 有計 畫 的 推 展 0

策 的 引 對 於 導 先民遺留的文化資產如歷代文物 爲 現代 人的 生 活 方式和 生活態 度塑 、古蹟 造 -個 史 有根的 料 等 , 生活 精 心 維 重 護 心 , , 使民 以 建 族 立 文化 傳 統 精 0 透 神 根 過 植 文 於民 化 政

心 如 此 方能 發揮文化 建設 的 功能

郭 主 委 曾 在 場 生 活 的 三品 品德 • 品質 -品 味」 的 文化講座 中 談 到

拜 , 我 現 代 們 社 人 會 生 的 活 雖 自 然 殺 忙 率 _ 碌 定 , 會 却 提 沒 高 有 0 重 2 雖 , 然 因 是 個 此 笑 有 人 話 , 開 玩 但 笑 也 顯 説 示 出 社 如 會 果 上 電 有 視 太 喜宝 多 停 人 播 不 個 知 禮 道

:

如 何 處 理 自 己 工 作 以 外 的 時 間 , 每 天等 著 看 晚 上 的 連 續 劇 而 己

的 文化 面 失 對 調 現 危機 階 段 傳 文建會任 統 文化 與 重道 現代生 遠 活 , 相 而 互 郭 統 主委 整 身爲全國文化政策的 融 合的 時 刻 要如 何 負責 快速 人 平安的 , 其語 重 過 心 長 的 論 點

,

而

渡

社

會轉型

期

殷切 期待文化 總統 的 出 現

化 復興 0 國 我 在正 非常清楚李總統登輝 中 書局 出 版 的 一本 先生 書 一執政 中, 曾 以來 談 到殷 , 朝向 切 期望國家 = 個 目標努力 有 了文化 憲政 總 統 改 的 革 出 -大陸 現 , 李總統 政 策 • 對 文

立體的 郭 文化 提升 , 有 很 重大的 鼓 勵 作 用 0

主委強調 社 會 文 法 化的 國文化的精緻 失調 現 象 , , 不能 在 於 不歸 硬體 功於執政 和 軟 體 所 者 造 本 成 身力 的 時 行 間 實 差 踐 的影 距 響 今 力。 天 我 他 們 認 必 爲 須

0

再

學

習 0

有 錢 學習 使 用 金錢 0

有 閒 學習 如 何 休 閒 0

有 權 培 養 民 主 素 養

李總 統 登輝 先生 於民 國 八十年三 月間 曾 指 出 憲 政 改 革 • 中 國 統 黨 務 革 新 或 家 建

六年 計 畫 , 以及文化建設 , 是當 前國 家建設 的 五 項重 要工 作

必須從 振 與學術 著手 , 而落 實 於社 會風 氣的 改 造

民國八十年

四

一月「中華文化復興

総會」

成立大會

,

李總

統致詞

時

,

揭

示

 \equiv

個

、從改善文化環境著手,以提升國人氣質及道 德水 準

應 該 加 強 文化 藝術 活 動 9 以 充 實 國 人 生 活 內 涵 及 思 想 性 靈

毅 建 立 奮 合 發 中 乎現 0 華 邁 文化 代 向 社 二十 脈 會 相 的 世 承 倫 紀 理 , 唯 道 的 文化 德 有 兼 , 建設 容 來提 並 蓄 9 升 我們 , 國 推 人的 應 陳 出 如 生活 新 何 經 , 品 方能 由 質 縝 , 密 使 以 的 國 促 思 人 進 考 於 國 規 逆 家 境 劃 統 中 , , 開 克 創 服 並 困 活 難 能 潑 貢 的 , 獻 文 於 給 11 危 世 生 疑 界 機 中 , 剛

類 , 實 爲 政 府 與 全 或 同 胞 致 共 同 努力 的 課 題

天 生 國 於 革 內 基 命 統 於 獨 相 實 践 浪 同 潮 研 的 究院 泅 文 湧 化 講 認 , 就 話 同 是 , , 缺乏一 必 提 能 出 鞏 股 固 共 強 彼 同 此 體 而 之間 有 力 的 的 的 構 文化 基 想 石 認 , 凝 同 聚 0 力 民 國 量 八 , 而 + 年 成 爲 八 月 有 八 共 識 日 的 , 李 國 家 總 統 組 織 登 輝 0 今 先

想 服 後 務 來 9 制 社 就 特 會 在 訂 别 這 要 出 . 强 個 來 國 基 的 家 調 礎 的 , 0 上 因 , 德 我 統 而 國 們 產 威 起 生 要 瑪 了 來 VL 憲 固 强 0 法 有 有 是 力的 的 根 家 據 德 庭 哥 國 倫 德 0 理 • 德 道 康 德 國 在 德 , 等 還 加 沒 _ 上 些大 有 統 共 哲 同 學家 以 體 _ 前 觀 的 , 地 念 -共 方 , 來 也 同 是 超 體 分 越 個 裂 理 念思 人

建立文化的認同感

亂 文化 物 多方 象 , 面 價 文化

値 的

判 融

) 斷以順度

應

環境,投合時好爲能

事

,

輕易卽受到 尤其當前社

外來暗

示

的 格

影響

,

追

逐 媒

時 體 聞

髦 英

風 雄 社

尚 與 會

與 風 行

大 雲

針

譽

此

的

認同便是建立共同體的凝聚關鍵

0

文化

建

設

必

透

過

教育

文化

新

政

等

貫

,

作長期而有規劃性的努力

,

會 須

大衆性

因 -

易認

同 -

人 衆

的價 值 , 追 求 立即效應而急功 近 利, 皆 是社 會 可憂的 現象 0

我們 郭 主 的 - 委懇切 心 失落於高速的 的 談 論 經 濟成 長之中 0 我們 的 根 也 逐 漸 腐蝕 於 貧 瘠 的 文化 康 地 裏 0

化 .必 到 須 , _ 品品 要 親 身 質 為 做 親 精 到 而 個 從 仁 緻 化 有 民 現 代的 到 0 , 仁 好 中國 民 0 换 而 人, 言 爱 之 物 , 不但修身要 就 的 是 境 老 界 百 0 四 姓 做 好,社 十年 一定 要有 來 ,我 會 選 倫 擇 們 理 能 的 ,羣我 力 生 活 , 使 所 關 品品 需 係 更為 德 , 倫 從 理 沒 重 化, 有 要 到 0 品品 有 就 味 是 , 今天 要 術 做

每 從 位中國人都 郭 主 委的 是 剴切 有品德 闡 釋 • , 品 我們 味 深知他 • 品質的現 內 心深處豈 代文化 人! 只是祈 盼 位文化總 統 而 已 , 他 更 般 切 的 期

許

從經 濟均富到文化均富

値 觀 方 臺 面 灣 也 地 表 品 民 現 衆 出 因 超 長 越 期 物質 經 濟 的 現 象」 繁榮 與 的 生活水準的 情 勢 0 因 此 文建會 提 升 9 IE. E 擬 漸 訂 邁 政 入 策 富 , 裕 俾 使 社 會 「從 的 經 濟 4: 活 均 型 富 態 到 , 價

均 富 早 日 實 現

差 公共 有 均 距 生 等 卻 活 日 臺 的 益 空間 機 灣 會 嚴 地 [享受較 重 品 , 如 幅 , 這 員 何 精 就 雖 更 公平 是導 緻 小 的 , 致 但 地 藝 文活 交 分配文化設 人 口 通 動 集 便 及發 中 利 都 9 會 社 施 展 其 資 地 會 藝 階 源 品 術 層 9 , 鄉 間 方 例 面 村 的 如 的 貧 人 像 才華 富 口 圖 外 差 書 距 移 , 館 如 並 的 • 何 重 不 顯著 博 讓更多民 要 物館 原 因 9 但 等 0 文化機 衆享有 區 所 以 域 如 間 的 構 較 何 文教 高 確 的 品 保 地 品 質 或 理 的 質 配 人

置 , 卽 成 爲當 前 文化 政 策 的 嚴 重 課 題 0 _

郭 爲 藩 主 委 不 但 嚴 謹 的 處 理 國 內文化 均 富 的 問 題 , 面 對 海 峽 兩岸文 化 交流 的 情 形 , 他 也 說 明

文建 會 正 在努力的 方 向 0

文建會 根 據 或 家 統 綱 領 , 擬 訂 了 \equiv 個 沂 程 方 案:

文化 資 產 非 屬 政 權 , 乃 是 我 先民 所 遺 留之精 華 , 身爲 炎 黄子孫: 的 我們 有 責 任 維 護 文 化 資

產 0 因 此 對 透 於 過 大陸 民 間 交 碩 果僅 流 的 存 I 的民 作 , 族 盡 藝術 力 做 大師 好 維 護之責 , 文建 會 0

有系統

有

計

畫

的

做

好

薪

傳

I

作

以

傑

出

X

士 身分來臺 整 理 , 中國 爲 中 文字 國 文化 , 方言 注 入 新 , 將 的 中 rfit 脈 或 語文系 0 統 化 地 加 以 保 存 -研 究 -整 理 , 對 於 少 數民 族 保 護

其 兩 岸 口 在 非 政 治 性 的 前 提 下 加 強 對 於 當 地 典 籍 -圖 書 -編 纂之合 作 0

待 在 的 理 遇」 者 教 人完 念 給 育 文化 , 子 係 與 全 涵 文化 較 在 相 蓋 均 優 避 同 中 富 厚 免 機 的 國 是 亞 的 會 待 文 人 上, 待 里 遇 生 建 遇 斯 , 長 會 多德 給 , 就 的 的 從 予 如 兩 文 補 所 化 1 同 地 僧 稱給 給 政 , 的 樣 予 策 誠 角度 予不 多 相 , 如 同 海 希 來 同 或 條 峽 臘 扶 條 件 彼 哲學 助 件 相 的 岸 弱 的 等」 人不 亦在 家亞里 小, 人 以 待 相 中 方能 相 遇 同 華文化的 斯多德 的 同 以 促 待 示 待 使 遇 公平 遇 整 導 (Aristotle) 範疇之中 體 致 的 樣 社 的 做 不 會 ·公平 法 不 的 公平 E 。郭爲 均 成 0 指 爲過 衡 因 , 發 出 而 而 藩 展 料 去 郭 , 主 委文化 給 發 0 主 予 展 積 強 條 不 件 極 調 同 建 較低 差 條 近 設 别 件 來 的

量 , 溝 通 郁 的 郁 管 乎文 道 哉 , 共 , 識 吾 的 從 基 周 礎 0 , 就 周 全 公制 維 繫 禮 於此 作樂 中 , 以 , 有 化 識 成 之士 天下 宜 , 深思 社 會安定的 熟慮 泉源 , 溯 自 文化 的 力

囘顧與前瞻

先 國 政 後 七 策 爲 + 推 民 推 七 國 行 動 年 的 七 十年 文化建設 七 專 月 管 <u>+</u> # 機 構 六 奉獻智 月十 日 接 文化 任 _ 慧 會 日 血 建設 務 , 行政 汗 工 0 作 委 創 員 0 院 業維 + 會 根 年 據 , 艱 來 由 加加 , 陳 , 萬 點 奇 強 事 點 禄 文 起 化 滴 先 頭 滴 生 及音 難 擔 , 聚沙 任首任 , 樂 文建 活 成 動 會十年 塔 主 方 案 任 , 兩位 委 的 員 設 文化 歲 置 , 郭 月 了 走 決 爲 文 策 得 藩 化 艱 的 先 建 辛, 負 設 生 責 則 和 於 文 民 顧 化

往 昔 , 望未 來,郭主 委滿懷信 心 的 說 道

+ 年 來,文建會推動了許多工作, 諸 如

1. 表 演 藝 術 普及 化 0

2. 推 動 國際各項 藝文成 果 展 覧 , 拉 近 城 鄉 距 離 , 力 求 文 化均 富 0

3. 改 善 日藝文環境 境, 訂定 文化 事業 类 助 條 例 0

4. 成 立 文 教基金會 , 為藝文 環境提 供 貸 款 、創業辨 法 0

5. 推 展 美 術 活 動 , 發 揚 民 族 工藝 0

6. 重 視 文化統計 , 建 立全國藝文資訊 糸 統

此 外 , 郭 主委 也 提 出 一點需 要加 強的 業 務

1. 加 強 維 護文化資產 0

2. 鼓 勵 民 間 基 金會多參與文化建 家藝團 0

設

,

企業界亦能積

極

回

饋

社會

如

3. 加 強 組 織條 例 , 扶植 動之外,文建會今後努力的方向 國

除 1. 加 了 強結 加重三項業務的推 合民間的力量,建設社會倫 理

2. 出 積 0 極 促 進 國 際交流 設立海 外中 華 新 聞 中 心 和 國外基金會建立交流管道 便利文化輸

3.美化公共環境,使藝術生活化

的文化建設計畫, 當 然 , 這是 大方向 軟、 硬體並重 , 爲 規 劃 ,期能 「國家建設六年計畫」 收效 文化發展方案, 文建會亦擬訂了二十

五項

享有比擁有更重要

關 的 以共同體 落實 政 治 浮動 , 爲期許文化深植民 , 不能不正視郭主委所面臨的 不安,影響經 建 心 具 一體的 , 使 人 成 民愛我們的文化 果 困 ,此 難與 時 建議 此 刻 , 吾 而認同於國 人痛 定 思 家乃是一 痛 實 乃源 個生 自文化認 死 與 共 • 同 休 的 戚 建設 相

法修 訂 文化建設工作事權不一,文建會無附屬機關 檢討各級政府設置文化專責 (部、廳、局) 單位之可行辦法 ,實際 工作難以 , 以 推 統 動 , 事權 建 議 配 , 以 合行 利 政 推 展 院 文化 組 織

建議修正臺灣省各縣市政府組織 規程 ,確立文化中心地位、 歸 屬 增 加編制,以收 營運

績效。

集中 由單一部會主管,省市政府及縣市 三、各級政府承辦文化資產單位,人力、專業知識不足。建議將文化資產等業務 政府 亦比照設置專責單 位

,中央部

分

相 關 系所或開設文化相關 四 、爲落實推動 國家建設六年計畫 課程 並 於國家考試文化行政類組中, , 有關 二十五 項文化建設 增加名額 計畫,建議於大專院校設置文化 儲備 人才 ,以應建設

之所需。

受於文化大國的天空下,優游自得,適得其所 五千年悠久的文化而已 擁 有 並不等於 |呢?郭主委之深思,值得警惕;他的建言,應該克服 「享有」,身爲一個二十一世紀的現代中國人,我們所期望的豈只是擁 ,而每 個人更要享

新 M

議中八年一部倉下江、倉衛於所及 道中聯番号·五財國家 が大変を 生で大きないというないである。 沙門馬科 個人事 是認識

各級政門以外不此為鐵龍以一人也一等基即整个里。主即因外一致由等地對於中央軍

人,長懷心中。

長松老樹綠水雲

國畫大師黃君璧的藝術生命

癌 合併敗血性休克 症去世。伉儷情深,令人哀痛神傷。本文訪問大師於病榻纏綿之時,大師賢伉儷仍笑臉相 與 張大千、溥心畬並稱爲「渡海三家」的國畫大師黃君璧,於民國八十年十月廿九日因肺炎 ,病逝於臺北三軍總醫院。其夫人容羨餘女士亦於慟失良人之後半載餘亦因罹 迎 患

神情怡然,此情此景,怎堪回首 多士師表的國畫大師,於藝術上及生命上勇於奮進的精神,讓每一個熱愛藝術、禮讚生命

的

0

浮生若夢杳 無塵

離 合悲歡 總 有 因

病年餘今復健

筆飛墨舞又更新

水, 展現 更是中 明 他 民 了這 國 高 昻 七 一國近代 的 + 生命意 位古稀 九 年 藝術史上的 的 志力 長者勇於挑戰生命 + 月 0 民 國 國 畫 代典範 八十年 大師 黄 的活力 + 君 0 月 壁 間 做 , , 了 藝 國 這 術 立 的 歷 首 才 史博物館 詩 情 來 表 , 是凝 達 舉辦 他 聚 和 大師 老 黄 友 九十 君 楊 壁 降 多載 九 生 + 重 歲 逢 五 月 的 口 的 情 顧 源 懷 展 頭 也 活 ,

近 來 甚 然 少和 而 時 訪 光 客談 最是 無情 話 的 他 , , 這位國 竟也 畫 興 緻 大師 飛 揚的 已 因 說 肺 道 炎合併症病逝於醫院 **%** 看記得那 天大師 臥 病 於 床

身 體 就 不行了 我 的 隻眼 0 老 囉 睛 全看 ! 没 有 不 用 見 了 T 9 , 現 耳 在全 杂 也 靠 聽 我 不 的精 清 楚了 神 在支撐著 九月二十七日從 這 個 身體 香 啊 ! 港返 後 沒 幾天

間 物 的 訪 搬了一 談 痩 的 身子 張 小 機子 , 覆蓋著 , 我倚著大師的身 被 子 , 可 以感受到垂暮之年 側 , 他 斜 躺 在 臥室 的 無奈 床邊 的 , 身 張躺 旁的 椅 矮 上 櫃 , E 就 占 這 滿 樣 T 開 始 瓶 我 瓶 的 藥

分的 談 話 母 很 容 , 抱 仍 羨 歉 是 餘 , 可 女士 老 以直接 師 端 不 莊 能 和君璧先 溫 下 和 樓 的 來 風 談 生 範 話 相談 , , 醫 令 生要 人欣 , 只要音量 慕 他 不 , 要走路 她 稍 側 大, 坐 , 並不感覺吃力 他 旁 已 , 微 經 笑 好 幾 地 幫 天沒下 助 我 們 樓 T 溝 通 0 , 不 過

大部

這 個 下午的白雲堂好溫馨 ,大師病中的笑容特別動人,他仔細端詳爲他拍攝的幾張照片 ,

直

說

「很好,很好,拍得很好!」

而我則衷心地爲大師祝禱:

「黃鶴同君壽,白雲映璧輝。」

外師造化,中得心源

因 爲 家中 君 壁 先 營 生出生於一八九八年,卽光緒二十四年的九月二十八日 商 ,故童年生活寬裕 0 Ħ. 一歲時 , 父親去世 ,二十餘歲的 0 父親仰 寡母帶著 荀 公將 門童 他 稚 取 名 9 仰 允 瑄 仗伯 0

父、舅舅的協助,生活仍屬安定。

感傷往事,大師悲涼的心是永恒的。

幼年 幼 嗜 年 失怙 畫 , 並 是 人生一 未 得 到 大痛 家中 長輩 事 0 人皆 的 認同 有 父 0 家人希望他能克紹箕裘 9 唯我 獨 無 , 白雲親へ 舍 ,成 ,哀哀此 爲一 名生意 心 0 人

0

年 聽從舅舅的話 舅 舅 經常說:『怎麼不去學做生意呢?畫 , 說不定我只是個差 勁的商 人而 E 畫 。一個人的事業若要蓬勃 豈能當飯吃?」 伯父較 不 發展 反對 我 , 學 絕 書 不 可 0 以離 如 果當 開

必

須

堅

持

到

底

0

風采術藝代當 H 李 興 漸 趣

很 瑶 濃厚 快 屏 0 0 公學 李 堂 0 老 讀 校 師 書 畢 欣 , 業後 賞他 英文 的 , -續 才 數 隨 華 學 李 , 瑶 在 經 屏老 素 學 描 都 師 學 和 習 西 0 書 書 而 , 技 眞 而 巧 正 生 對 E 活 頗 大 中 多 師 因 指 繪 接觸 導 書 喜 , 國 加 蒙 書 上 的 機 老 長 會 兄 師 漸 少 則 多 范 是就 鼓 9 對 勵 讀 督促 國 廣 書 東 的 公學 , 畫 興 時 趣 遨 遂 進 的

從 事 繪 二十 書 的 路 五 途 歲 那年, 是 最 適 合 參 我的 加 廣 東省 0 舉 行的 第 屆 美 展 , 竟 獲 得 金 牌獎 , 家 人 此 時 更肯定 我 認 爲

女士 浙 段 佳 世 爲 話 0 妻 華 四日 横 , + 結 溢 八 褵 -年 學 卅 問 , Fi. 黄 載 廣 君 博 , 「壁因 賢 的 德 青 內 的 年 外 吳 才 苦於兼 女士 子 , 於 , 顧 任 此 邁 , 由 經 丈 向 夫臨 由 了 友 生 人 命 Ш 介紹 問 的 水 第 , , -娶容 追 個 尋 高 羡餘 峯 繪 書 0 女士 生 這 命 爲 年 , 妻 奉 民 威 母 , 爲 几 命 白 + 雲堂 六年 娶吳 增 吳 麗 添 女 瓊

悲 畔 教 鴻 授 , 徐 他 傅 悲鴻 向 戰 老 時 抱 農 共 石 , 買 皆 同 國 是 了 具名 立 軒 江 中 畔 邀 中 央大學自 常 . 請 客 間 這 房子 0 位 南 名滿廣 , 京 昔日 遷 到 東的 任 重 教 慶 畫家 廣 沙 州 坪 至中 培 壩 E , 大美術系擔任 中 當 學 時 的 校長 同 事梁寒操為: 羅 家 國 倫 畫 先 敎 生 席 他 和 0 題 美 牖 大 術 師 系 碧 定 主 綠 居 任 於 軒 呂 嘉 斯 陵 白 徐 江 與

嘉 陵 江 的 Ш 光 水 色 , 對 我什 麼 影 都 有

野

0

據

其

云

段 蜀 居 師 八 事 年 自 , 外 然 期 師 造 , 由 化 寫 , 生 中 得 而 致 il 佈 源 局 , 畫 如 意 家 的 , 誠 胸 襟 乃 H 氣 貴 魄 溢 於 紙 表 , 大 師 自 認 爲 此 爲

抗 戰 期 間 , 家 鄉 傳 來 惡 耗 , 太 夫 X 去 世 0 大 師 爲 多年 遠 遊 不 歸 深 感 歉 意

0

其

繪

事

H

階

於 是 我 將 碧 綠 軒 改 爲 一百白 雲 堂」 , 孺 慕 思 親 之 情 啊 !

落 0 到 天 過 白 的 雲堂 白 雲堂 的 雖 人 , 然更易 莫 不 了 爲 地 主 人 點 的 9 雅 但 堂 致 主 而 不 讚 戀 歎 的 , 蒔 情 花 9 永 -念 逗 鳥 的 L , 還 9 仍 有 時 隻 刻 吠 懸 聲 盪 於 極 猛 屋 的 宇 的 1 狗 每 , 個 這 是 角

庸凡削盡留清秀

個

充

滿

情

感

又

生

一氣洋

溢

的

地

方

0

自 成 九 家 7 高 0 若 壽 要 的 嚴 黄 謹 君 來 壁 看 9 六歲 , 民 啓 國 九 蒙 年 習 從 畫 李 , 瑶 迄 屏 今 畫 八 + 師 游 載 學 , 與 9 中 才 華 是 民 眞 正 或 開 同 步 展 成 黄 君 長 壁 的 藝 書 循 藝 生 , 彰 命 然 的 書 宏 苑 視

VL 至 遍 其 游 間 海 寫 內 畫 4 生 的 活 名 雖 山 飽 大 11 播 9 遷 從 流 寫 離 生 9 VL 却 至 未 觀 曾 摩 間 創 斷 作 9 從 , 寫 師 不 修 盡 習 胸 VL 中 至 林 設 壑 帳 漢 課 經 徒 -, 白 從 雲 案 飛 頭 瀑 的 0 臨 其 摹

中過程大體約可分作三階段

一、師承時期:

從 師 臨 摹 , 仿 擬 古 書 9 直 至 筆 墨 純 熟 9 暢 用 自 如 的 階 段

二、師事自然時期:

遍 游 名 山 大 11 , 吸 取 自 然 景 象 9 由 寫 生 以 至 佈 局 如 意 的 階 段 0

三、熟而生巧時期:

筆 墨 佈 局 旣 臻 純 熟 的 極 境 9 自 然 進 A 求 變 的 階 段

時 格 這 盡 0 9 絶 , 條 望 變 也 倫 就 的 2 化 是 學 無 的 問 指 窮 道 這 路 相 9 個 窮 輔 9 畢 有 由 進 熟 行 生 著 , 而 的 永 變 精 無 則 生 不 力 止 的 境 易 去 階 摸 為 的 段 工 索 遙 0 遠 0 0 鄭 倘 9 板 岩 幽 橋 沒 廻 所 有 轉 謂 堅 折 强 : 的 深 的 庸 意 奥 志 R 9 削 煙 , 盡留 霞 豁 縹 落 清 紗 的 的 秀 襟 迷 , 懷 畫 離 9 到 9 生 高 所 時 尚 謂 學 勝 的 品 熟 之

以 言 一法爲 元 , 几 應 從 宗 此 家 是 最 偏 段 , 其 文字 多 向 間 南 , 亦學 明 敍 宗 四 , 述 習 家 卽 , 次之, 有明末文人畫如 接近文人書法之古畫 當 可知黃君璧早年的學習是由傳統 淸 代則 以 八 四 大 王 與 爲 -新 石 主 羅 谿 要 臨摹之對象 山 -石濤 人 , -縱 而 吳歷 觀 來 0 其 , 爲 其 多 中 若 生 以 0 以 畫 花 元 明 作 鳥人 董 • , 明 其昌所分之南 雖 物 -有 方 清 造古類 面 居 多, 9 則 取 尤 以 北 宋代 的 其 宗 是 而

三日 驗 以 專 仰 , , 對於 寫 旧 慕之情 絕 生 0 作 不 者之挹 止 , 又云 於 融入己身之情藝之中 任 何 取 「換言之,即合北 , 家 細 大不 近 捐 劉 , 延 , 而 冷濤 我們 南宗 要以 僅能 與 西 者 黄 法也 君 覺察其留風 爲 其 敎 主 0 以夏 授 流 : 餘 圭 韻 立 日 其 9 夏 自 骨 圭 難論 , 以 斷 山 日 樵 承 Ŧi. 襲 厚 蒙 何 其 石 風 家 1 谿學 了 0 Щ 君 樵 壁 的 生 ,

0

X

讀

壁

畫

展

文

中

君

壁

教

授

課

徒

至

勤

,

致

力

至

之昔 尤其 時 臨 遍 摹 覽 世 深 間 厚 的 名 山 基 大澤 石 , 使他 9 黄君璧 奠下再造山水高峯的 以 登 高 山前 情 契機 滿於 山 9 睹物: ,入瀛 有 海 情 則 , 意温 覽景生意 於 海上 , 便 的 是 寫 寫 生 生 精 神

衣瓜 六十 索 瀑 歲 布 以 和 後 南 非 的 旅 維 遊 多 利 , 瀑 亞 瀑 布 布 成 爲 , 在 黄 書 君 壁 面 求 一分之一 新 , 求 以上 變 的 的 活 :處理效 水 源 頭 果下 0 加 拿 , 大的 氣 勢 磅 尼 礴 加 拉 , 震 瀑 布 人 心 -巴 絃 西 他 的

的

資

源

0

曾

經

說

的 , 樹 以 或 我 山 的 作 都 是 品 來 不 動 説 的 , 9 我 於 書 是 瀑 我覺得 布 的 水 應在 便 是 「活」 前 人 山 這方面 水 書 所 做 沒 此 有 工 的 夫 , 0 VX 前 的 山 水 是 死

畫 , 但 石 從 濤 其 書 生畫 從 心 風 而 的 障 流 自 變 遠 矣 , 自 0 有 脈 九 絡 五 可 至 尋 季 的 0 尤其六十歲以後的畫作 國 畫 大 師 9 近 兩年 雖 因 , 揮 健 康 筆 的 雄健 關 , 瀟 , 難 灑 能 蒼 拾 勁 筆 , 作 誠

所謂「法自畫生,障自畫退。」

純 的 之於腕 歲 0 術 月中 姚夢 的 畫受墨、墨受筆、筆受腕、腕受心。心腕相 ,形之於墨 流 谷以此 露 傳統文化奠下黃君璧創作的基 敍述君璧先生的 ,遂不期而貫山川之形神 畫風形成 礎 , ,說明了古法生今法,今法爲吾法, ,此非 而時代環境的力量和西方文化的精神, 連 2,筆墨: 弄 巧 , 相 更 彰 非 示能 心 與 , 自 畫 然相治 其 性 也 以 , 肯定 偶 發 滙 自 有 聚成 九 家 所 + 肺 感 大師 五 腑 , 載 而 發

君壁: 先生得 天地精華,入心於筆墨之中 , 作畫 造境, 流芳千 古

囘饋的心

漫 歲 月的 繪 書 乃 與 是 心 靈 大我之愛 是 神 似合 的 0 藝術家以人格爲根,衍繁郁郁青青的創 作天地 ,其間 融會 貫

白 雲堂的 許多人傳言 大門 內側 我很 富 有 有 , 其 塊 實 黄 不 君 然 壁 自 0 題的 石 碑 靜 觀自得」 , 正 是主人一 生 歲月的寫 照

斜 躺 於臥 椅 的 君壁 先 生 9 稍 稍伸 直 了 身子 , 摘下了 ,眼鏡 說

空

了

0

. 9

只 見 他 戴 這 上 副 副 眼 右 鏡 眼 沒 有 鑲 著 墨 色 鏡 片 , 左 眼 爲 花 花 眼 鏡 的 架 子 , 喘 了 幾 口 氣 息 9 才 緩 緩 的 又 說

辦

法

閱

讀

,

真

正

要

看

書

·公

須

借

用

這

副

0

你

看

我

的

右

眼

全

看

不

見

了

0

道

所 如 中 七 得 視 作 + 爲 民 百 年 救 張 國 時 濟 四 書 + 畫 貧苦之用 , 我 八 , 將珍 以 年 愛 中 藏 心 南 0 除 五 運 部 八七 + 了濟 動 年 義 水 的 貧 賣 助 災 贈 元代 困 学 , 老人 之外 我 眞 和白 跡 , --我 孤 雲 清 堂 明 也 兒 E 陸 , 的 學 續 前 河 生們 圖 捐 兩 贈 年 義 長 歷 又 史博 捐 賣 卷 贈 出 賑 六十 災, 予 物 館 歷 七 史 幅 -博 故宮 作 + 六年 品 物 館 博 予 物院 香 的 0 港 時 候 東 此 華 , 也 院 捐 品 贈

陪 侍 義 身 賣 側 時 老 的 師 夫 這 由 人 於 容 畫 生 羡餘 作 考 慮 的 女士 數 别 量 人 有 的 溫 限 時 候 婉 , 的 比 大 自 氣 清 己 質 早 還 柔 多 9 購 和 , 的 買 特 别 的 是 人 對 就 排 於 長 貧 龍 困 等 救 待 助 的 9 義 事 賣 9 剛 尤 其 開 始 熱

就 13

搶 0

每 購

次

,

9

聲

調

9

巾

補

充

道

此 時 老 家 師 裏 從 香 的 港 女 傭 П 國之 遞 來 後 咖 啡 , 就 和 今 呵 天 華 最 開 0 心 容 了 女 士 0 九 月二十 邊 進 備 七 糕 日 點 返 9 臺 面 的 露 第 微 笑 天 , 我

陪

他

至

歷

史

物

館 國 夫 家 人 書 切 廊 了 , 觀 塊 看 甜 此 點 次 的 , 端 畫 上 展 , 回 杯 家 阿 來 華 田 , 就 加 生 4 病 奶 , 到 君 現 壁 在 先 , 生 連 愉 樓 梯 快 地 都 享 沒 法 用 著 下 7 0

活 而 改 今 善 經 其 後 營 實 從 , 做 收 雲 軒 藏 了 許 我 畫 多 廊 畫 作 慈 , 收 善 的 公益 藏 人 有 , 眞 事 我 業 _ 正 百 是 , + 八 賺 分 + 到 可 張 相 當 貴 作 品 的 0 , 利 應 潤 該 0 有 可 以 從 位 畫 學 作 生 張 裏 得 福 到 英 很 女 好 士 的 , 報 從 酬 前 牛 0 不 活 渦 困 她 窘 生

家 的 從 心 , 雲 軒 饋 主 社 人 會 張 濃 福 厚 英 的 , 藝術 目 前 氣 正 息 爲 T , 君 成 壁 立 先 黄 生之教 君 壁 化 藝 厥 術 功 敎 至 育 偉 基 金 0 會 而 苦 心 經 營 , 其 以 熱 愛 術

士先器識然後文藝

之請 頌 , 揚 曾 眞 示 範 理 三幅 , 表 現 畫 生 來 表 命 現 , 是 人 生 黄 君 部 壁 此 曲 生 0 所 篤 行之自 然規範 0 民 國 Fi. + 八 年 應 南 非 開 普 敦 博

代 家 , 胸 , 鄉 襟 首 壯 村 爲 野 濶 象 趣 徵 , 青 , 理 1 智 年 平 情 時 理 代 感 定 和 , 諧 志 0 , 趣 移 高 昻 行 有 , 勢若 度 , 長 急 空 湍 無 飛 阻 瀑 9 終爲 萬丈 象徵 騰 空 晚年 , 時 瀉 代 千 , 里 耳 ; 順 繼爲 恬 澹 象 微 小 橋 壯 年 流 水 時

君璧 先 生 這 段 論 述 , 亦 是自 我 人 生之 剖 白 0 他 主 張 士先器 識 然後文藝」 • 生 的 歲 月 力

愛

心心

義

曹

饋

社

會

9

均予

後

輩

無限

啓

示

0

我

們立志習畫

,

以清

高

的

先天,

培

養

後

天

的

修

養

0

源

9

雲 求 表 現 的 自 弟 子 , 更在 各 類 于成 人 士 就 皆 他 有 人 0 七 0 + 除 和 了 時 八 + 時 大壽 修 習 時 自 身 , 的 全 畫 或 藝 藝之外 術文化 9 他 專 教 體 及 授 白 的 雲堂 學 牛 學 學 生 校 發 之外 起 熱烈 , 的 一白

祝 宴 , 春 風 潤 澤 , 場 面 感人 0

我 生 平 最得 意 事 爲 自 任 教 培 正 中 學 起 9 歷 經 廣 州 美 專 -中 央大學 藝術 系 • 師 大 美 術 系 美

研 所 等 , 總 共 從 事 藝 術 教 育七 + 寒暑 0

說 到 得意 之事 9 君 壁 先 生笑開了 了 顏 , 但 心 臟 也 許 是 負 荷 太 大 , 又喘 了 幾 口 氣 0

師 大 美 術 系 教 授 王 秀 雄 極 爲 推 崇 君 壁先 生 0

我

輩

子

,艱苦

奮

鬪

,

到了

今天

,

不

敢

說

有

所

成

就

9

旧

是對

-

誠

字

,

從

不

敢

忘

0

態 學 學 度 生 子 9 黄 影 -無 形 老 把 響 深 握 中 師 影 主 遠 時 持 響著 間 0 將 師 9 大美 把 全 批 握 系 術 心 機 師 系 愛 會 生 時 書 0 上 , 籍 9 除 H 課 與 了忙於 兩 能 示 範 幅 這 時 就 作 系 是 品 務 捐 他 畫 以 贈 的 外 就 教 系 是 上 育 , 更 几 , 哲 用 成 學 小 時 立 0 心 敎 毫 他 -學 無 君 不 僅 倦 翁 與 對 容 創 作 書 師 0 室 大貢 黄 , 老 他 獻 那 師 , 又 特 常 種 多 以 在 不 公衆 間 百 , 幅 斷 並 場 的 字 且. 敬 書 對 合 後 勉 謹 作

生 君 壁 先 實 験 生 晚 年 • 雖 什 無 法教 麼都 畫 入 畫 -作 的 畫 精 9 神 但 與 態 他 本 度 身作 , 爲 品 中 的 或 藝術 近 代 於此 性 藝 術 及 長 理 播 期 下 黄 教 了 君 長 道 壁 青 學 認 的 子 爲 種 , 籽 影 位畫 0 響 其 的 寫

養 , 必 須 做 到 三宜 三忌 , 才 是 中 國 典 型 的 知 識 分 子

的 筀 墨 9 亦 忌 必 互 淺 相 薄 排 輕 斥: 浮 , 古之所謂 此 忌 文人 也 0 相 輕 , 此 乃 指 氣度 淺 薄 者 前 言 0 須知 氣度 淺薄 9 其 表現 出 來

中 必 無 景 象 忌 9 自 此 尊 二忌 自 大: 也 自 0 以 爲 了 不 起 的 人 , 傲 氣 有餘 , 傲 骨 不 足 0 狹 聞 淺 識 , 眼 中 -只有 i

納 9 則 景 從 虚 心 心 出 求 知:學問之由 9 筆 墨 自然 , 此 來,必先 宜 也 虚懷若谷 以 求 0 眼 中 所 見 , 心 中 所 欲 , 皆 爲 我 師 0 虚 心 引

0

法 其 几 養 -觀 0 誠 摩 如 古 人: 是 , 則 古 人將 事 未 华 其 學 而 問 功 渝 修 倍 養 經 , 此 驗 表 宜 現於文藝之上 也 , 我們 不 獨要朝 夕摹 擬 觀 摩 , H 要效

灑 行 磊 念, 落 Fi. , • 此 必 胸 三宜 拒 懷 淫 豁 也 邪 達 , : 以 胸 養 懷 其 豁 正 達 之人 0 故其 9 表 必 現 包 於藝 羅 萬 術之上, 象 , 廣 識 亦 博 必 聞 氣 0 脈 景 相 連 , 物 筆 , 墨 悉從 貫通 客 , 觀 意 以 境 自 其 然 長;一 , 瀟

誠 融 創 水 新 漫 於 漫 傳 9 統 水 聲 9 藝 潺 獨 潺 家之所以偉大,在於 , 流 過 高山,奔 向 大海 有所 0 爲 君 • 有 壁 所 先 生 不 爲 以 Ш 水 筆 墨 描 抒 性 靈 之眞 情

我 以 眞 誠 待 人 , 以 眞 愛來 表現 生 命 0

篤 信 佛 教的 君璧 先 生, 仁心仁德 的 藝術 情 懷 , 必爲 國 內外 所有愛好藝術的 人士永遠懷念

境

也

就

能欣

賞

莊

子鼓盆

爲歌

的

豁

達

心

靈了

附篇 ·白雲堂主人二三事

感 強忍心中之悲涼 齊彭殤爲妄作 ,直 , 死 把 生死 生 爲 視 虚 誕 爲 0 兩 契 莊子 相合之事 把生死作了人 0 但 憑 心 性化的詮釋。人類爲了追求永恒 而 論 9 生者 喜 , 死 者悲,乃 是人之常

一的美

死 生亦大矣, 而 不得與之變。雖天地覆墜, 亦將不與 之遺 情

9

可

是莊

妻亡故

,

莊子

鼓盆

而歌又作何解?莊子曾引孔子之語,說明生死之觀

若把兩者劃

爲等

號

而

論

9 難

怪

莊子認知

爲是虛妄荒誕、胡言亂

語之說了

0

點

然是 大事 生 命 的 , 活悶 融 入 和快樂 自然觀 點 , 若調 , 則 節 彭 得 祖 的 宜 長 9 壽 可 減 和 驟然的 輕 失意 夭折 時 候的苦惱 , 雖 無法混而爲 9 也帶 來了不少苦中的樂 一,但 內心 坦然自 。生 得 的 死 固 情

廻旋心中,迄今難以自已。我和君璧先生,原是兩個平行的個體 其 生 與 藝 術相 隨 的君 壁先生 ,辭世之前,和他曾有片刻溫馨 ,久仰 的 大師 聚會 的 0 藝術才情 大 師 溫 婉 9 的 飛 神 揚 情

的

白 瀑 雲堂 布 傾 的 洩 主人 出 超 塵 撰 的 寫 美 君 感 壁 和 先生 靈 動 的 , 訪 而 問 IF. 文 式 謀 稿 面 , 則 是今年 + ·月間 受 中 央月 刊 陳 社 長 所 託 親 自 拜 望

則 П , 顧 篤 歷 走 信 史 過 佛 9 九 教 我 + 的 們 五 看到 君 載 壁 歲 先 人 月 生 類 的 9 的 藝 科 術 學 大 技 師 術 , 智 横 越 識 將 不 斷 近 地 進 個 步 世 紀 9 而對 9 他的 於 生命 人性 反映出 , 似 乎 大時代 脫 離 不 了上 的 變 帝 革 造 和 潮 的 流 原 0

多 人認 爲 我 很 富 裕 更 , 其實 是 認 許 爲 多 心 珍 靈 貴 深 的 處 書 的 作 寬 容 , 我 和 都 愛 先 心 後 9 是維 捐 贈 給 持 生命 故 宮 及 生 國 長 立 的 歷 養 史 分 博 物 館

0

輕

淺 的 微 病 笑 中 在 的 君璧 周 遭 瓶 先 生, 瓶 罐 笑容 罐 的 藥物 可 掬 中 地 談 , 顯 著 得格 0 蒼 外的 勁 的 珍 臉 貴 龐 , -線 口 愛 條 深 刻 地 烙 印 成 每 段 歲 月的 痕 跡

這 個 身體 已 經 沒 有 用 囉 ! 我 現 在完全 是靠精 神在支撑 著 的 !

在 的 元 如 素 是 笑談 般 , 如 是 相 望 9 使 人 感受君璧 先 生彷 彿 在 敍 述 件 極 其自然之事 , 自 然地 像空 氣 中 存

华 直 T 午 後的 此 , 暖 偸 陽 快 , 地 和 享 緩 角 地 傭 灑 人沖 進白 泡好 雲堂 的 一樓的 阿 華 起 田 和 居 室 小 甜 中 點 9 斜 躺 於 臥 椅 E 的 君 壁 先 生 9 稍 稍 地 把

掌 , 訴 顏 他 中 泛 映 著 眞 摯的微笑 9 讓 我 心底 動 容 0 面 對 如 是 位 長者 , 我 以 雙手 握 住 他 清 瘦 的

老 師 , 我 們 祈 禱 您 長 命 百 歲

君璧 先生仍是笑著,不 過 他愉 悅 的 神 情 裏 9 卻 輕 輕 地 搖 動 T 頭 9 想 是先生心中自有隨 緣之

念 0

兩 週 以 後 , 君 壁先 生 病逝 於三軍 總 醫院 0 這些 時 日, 先生斜臥躺 椅 , 展露微笑的神情 直

縈繞 心 中 9 揮 之不 去 0

觀 其 生 , 藝術使之絢爛 , 每一 刻 的奮鬪 和 創 作,皆締造 是先生 了 不 病 朽 中 的 溫 佳 話 和笑談 的

片 刻 9 最是讓人心醉,大化情 緣由 此 而 生

而

今

9

駐

入

心中

的

不是澎湃的

浪潮,或

山水

9

而

形

影

眞

實

的

生 對 先生的懷念,因 命 宛若幽靜: 的 長 [爲這 泂 , 漸 短 暫的 行 漸 相 遠 處 , III , 卻 流 不 繫 息 存 著 0 君璧先生 無 限 溫 馨 的 面 對生命 暖 意 , 讓人格外的 的 態 度 , 自 l 然從容 珍 視 9 不 隨物

變 遷 的 理 念 , 是讓 人肯定的

民 或 七十 九 年 的 秋 天, 曾 經 歷 場 病痛折磨的君璧先生,以詩作抒發心中 感悟

浮 生若 夢 杏 無 塵

離 合 悲 歡 總 有 因

病 年 餘 今 復 健

筆

飛

墨

舞

又

更

新

此

情

緣

,

最

是

讓

X

10

動

映 昭 寫 清 此 新 詩 溫 時 暖 9 先 生 九 有 9 白 雲 堂 庭 前 的 石 碑 E 9 有 先 生 親 題 靜 觀 自 得 9 和 此 詩 相 F.

這 生 當 中 9 我 喜 好 以 藝 術 П 饋 社 會 9 和 大 家 共 同 分

先 生 潰 愛 人 間 9 九 + Ŧi. 載 的 生 命 歲 月 當 中 , 仰 受 遨 術 風 華 享 的 0 潤 澤 0 大 千 世 界 芸芸 衆 生

加

及泛 溢 長 值 河 誠 的 的 水 笑 漫 容 漫 地 流 9 流 過 了 天 地 歲 月 0 在 我 心 底 深 處 , 盪 漾 著 君 壁 先 牛 徐 臥 躺 椅 的 形 影 以

書 宋 白 干 作 趙 美 伯 蓉 9 故 -而 件 駒 宮 石 先 周惟 仙 白 博 4 Ш 觀 雲 物 所 樓 音 院 堂 贈 閣 大 所 將 各 士 軸 收 於 個 像 今年 -藏 元 時 和 的 期 倪 唐 文 自 瓚 宋 物 月 我 秋 元 9 初 創 林 明 及 展 作 遠 清 其 出 的 岫 歷 後 君 精 軸 朝 所 壁 品 -書 捐 先 明 畫 鰕 生 9 10, 文 的 9 捐 都 徵 其 個 贈 將 中 明 人 的 爲 慕 以 作 珍 故 池 唐 品 品 宮 積 代 0 9 典 雪 莫高 這 內 藏 軸 此 容 之文 窟 . 古文物當 爲 清 捧 其 物 鄭 花 於 添 板 菩 民 增 橋 薩 中 國 竹 像 七 9 段 最 有 石 + 佳 軸 先 是 四 話 難 生 年 得 極 捐 皆 爲 0 餾 悉 此 鍾 博 知 外 愛 物 名 如 的 院

機 他 無 料 限 遨 君 術 壁 彌 和 先 新 人 生 猶 情 的 貴 的 形 熱 體 愛 H 隨 , 將 著 長 時 久 日 的 漸 留 行 在 漸 世 遠 人 9 心 若 中 于 年 9 縱 後 然是 的 X 隨 們 時 可 間 能 漸 不 行 在 平 漸 遠 他 是 9 但 4: 在 長 心 何 靈 等 深 模 樣 處 卻 0 仍 但 生 是

民

國

Ξ

年 年 年

黃君壁小檔案

光緒二十四年 (一八九八) + 父仰荀公去世 月十二日生於廣東省廣州

光緒二十八年 緒 三十年 (一九〇二)

(一九〇四) 啓蒙入胡子普 書塾

光

光緒三十四年

宣

統 國

民

元

(一九〇八) 於意養軒就讀,授課於二伯父問涯公。 授課於易老師,讀書在二伯家中 0

(一九一〇) (一九一二) 考進廣東公學,承長兄少范指導繪畫 就讀於陳貫之書塾 ,家中再請馮子煜授英文、數學

0

民 民 或 國 九 八 年 年 廣 從李瑤屛畫師 東公學畢業 游 0

民 國 + 年 入楚庭美術院研究西 畫 0 奉母命與吳麗瓊女士結婚 0 參加 廣東全省第一 屆美展」 獲國畫最優

0 於廣州遇張大千, 與之訂交。

+ = 年 任教廣州培正中學十四年。與師友合組「癸亥合作畫社」 獎 0 個人畫展於廣州, 參加 「香港聯合畫

展」 0

民

或

民國二十四年

於香港學行

畫

展

民 民 民 民 國 國 國 或 + + + + 六 五 Ξ 四 年 年 年 年 徐悲鴻來穗 鳥畫集》 至上海與黃賓虹 趣 與 與 一世好廣東書畫收藏家田溪書屋主何荔甫等人交遊,得臨摹前人名跡 0 「癸亥合作畫社」 ,與之訂交 鄭武昌、易大庵、馬公愚、 同仁擴組 「國畫研究會」。購得明末四 鄧秋枚等交遊。神州國光社出版《仿古人物山 |僧畫軸 9 增進其對古代名作收藏之興 鑑別

眞

民國二十五年 應孫科 華僑招 待所擧行畫 梁寒操之邀 展 , 赴桂林寫生。受聘爲南京中 山文化館 |研究員,編撰《中國繪畫史》 。南京

民國二十六年 悲 抗 鴻往來甚密 日 軍 興 , 隨政 府入蜀 9 於成都學行二次畫展。受聘於國立中央大學藝術系,任教十一 年 與

民 國 Ξ + 年 於重慶學行畫 展兩次

民國三十 一年 母李德賢太夫人逝世 , 紀 念慈恩 ,寓齋名曰 「白雲堂」

民國三十二年 西 遊 華 山 學行畫展

民國三十三年 與張大千、 張目寒遊廣 元,於雲南昆明學行畫展

民國三十七年 民國三十六年 冬日來臺與梁寒操於中 於上海展出抗戰時 期作品 山堂學行 泰半 書 爲三峽、 畫 聯 展 嘉陵 、峨 西嶽景致

民國三十八年 於廣州、香港舉行畫展,任教師範大學藝術系教授兼主 任

民 國 兀 + 年 任 故宮博物院抽 查委員 0

民國 民 國 四十六年 四 一十四年 應美國 獲教育部 華美協進 「第 社邀請 屆中華 前 文藝獎金美術部門首獎」, 往演 講 0 於紐約 • 華盛 頓 = 獎金全部贈予師大藝術系作爲藝術獎學金 藩 市 洛杉 磯 沙 加 緬 度等 處學行畫 展

並

示範 0 加拿大溫 哥華畫 展 並 示 範 0 夫人吳麗 瓊女士逝 世 0 各

民國四十七年 與高 考察 , 信赴英吉利 學行 畫 展 0 法蘭 西 、德意志 、義大利 荷蘭 • 西 班 牙 、希臘 • 土耳 其、 菲 律 賓 泰 或 地

十八 年 臺 婚 灣中 0 南部 水災 , 學辦白雲堂

師

生救災

畫

展

,

得新

臺

幣十五萬元,

悉數

数数災

0

與容羨餘

女士結

民國

四

民 國四十 九年 獲巴西美術學院院士榮銜 9 並 於該院學行畫 展 0

民國五十二年 民 國 五 + 年 臺灣省立博物館學行 應邀於國立歷史博物館 畫 國 展 「家畫 0 廊 學行 個 畫 展

民國五十三年 香港大會堂學行 畫 展 0

民國五十四年 歷任 大學院校教席 二十 年, 獲 敎 育 部表 揚 , 頒 「多士 師 表 扁 額

應行政院聘任故宮博物院管理委員會委員

,

赴香港學

行畫

展

0

赴美華

盛

頓

紐

約

-洛杉磯

藩

市 各地 學 行畫 展 0

民

國

五十五年

民國五十六年 歷 七 史博物 十生日 館學 暨致力國 行 畫 展 畫 五十年 , 全國 藝術文化團 體 展,獲金質獎章 發起慶祝 , 受贈 畫壇 宗師」 扁 額 9 應 邀 在 或 立

民國五十七年

應美國

紐約聖若望大學之邀,

與高逸鴻同赴畫

民國五十八年

應邀

或

立

畫

展

0

9

0

民國六十二年

國 六 + 年 應韓國 東亞日報之邀 歷 史博物館 ,於韓國國家博物院 應南 非 開 普敦 學行畫 博物館之請 展 0 獲辭 迈 師範大學教授兼系主任 或 後於省立博物館 學 行 瀑布獅子特展 職

民國六十三年 應新 國立歷 加 坡南洋大學邀請講學,學行畫展。香港大會堂畫展 0 參加奥立岡 州博物會學行畫

展 0

史博物館國家畫廊擧行個人五十年創作回 顧 展 , 展品 百 件

民國 民國 民國 六十六年 一六十五年 六十四年 於香港學行八十 香港大會堂擧行國畫欣賞會 香港中文大學文化研究所邀請參加古畫研討會 0 0 參加國立歷史博物館中西名家畫 展

民國 民國 六十八年 六十七年 香港學 韓國韓中藝術聯合會邀請於漢城世宗文化會館舉行畫展 行張大千、溥心畲 、黄君璧三人特 展

合畫

展

0

·歲畫展。

赴美加州等地學辦個展、示範揮毫。六月於臺中舉行黃君璧、張大千聯

民國七十三年 行政院文化建設 於高雄中正文化中心擧行個展 委員會國家文藝基金會頒發國家文藝特別貢獻獎 · 應 紐約聖若望大學之邀在中 正紀念堂學 辦特展 ,揮 毫 示範

民國七十四年 應臺中 市 長之邀 ,假 市 立文化中 心學 行畫 展

民國七十五年 捐贈 于 幅古字畫予國立故宮博 物院

民國七十六年 書畫 顧 展 0 捐 百張送交中 贈 收藏 書籍予師 視愛心 大美術 運動 ,捐贈老人、孤兒之用。歷史博物館、臺北市立美術館舉行九十回 系, 成立 「君翁圖書室」 0

民國七十七年 心臟不 適 , 住院療養四 一十餘日

民國七十八年 於紐約展出精品四十件,由太平洋文教基金會運回臺中、臺南市立文化中心學行示範觀摩展 0 捐

元月一 **贈六十** 日以病後近作四幅,於香港大會堂與港地門人擧行師生聯展。九月二十八日於國立歷史博 幅作品於香港東華三院,義賣所得皆救濟貧困

民國八十年

物館擧行「九十五回顧展」。十月廿九日病逝於三軍總醫院。

灣

臺陽美展

第六屆

時

加入東

洋

畫部

,

成爲臺灣美術

運 動中

流

砥 柱 的

員

永不褪色的美

臺灣第一位女畫家陳進

間

看 性皆 數 很 月 高 前 , 但 收 是受限於時間的因素 到吳校長隆榮先生寄來兩 ,我選擇 張帖 子。一 了後者 爲全 國油畫 展 , 爲臺陽 美展 0 兩 個 展

陳 清汾 畫家爲主導的最大民間美術團體 陽 、顏水龍、李梅樹 美術協會於民國二十三年十一月十日假臺北鐵路飯店舉行成立大會。此乃日據 • 李石 樵 • ,號召本地美術創作的愛好者參與。當時 楊三郎及立石鐵臣 (日人) 等八人共同 一發起 由陳 0 澄 陳 波 進 女士 廖 時 代 繼 以臺 則 春 於

滿 頭 銀髮 白 晳 皮膚 聲 調柔細 的陳進女士, 予人的感覺是典雅 而 高貴 , 由她金絲邊的老花

的 的 跚 眼 耕 i熱愛 鏡 當 耘 天 裏 我 依 津 是 , 透 們走 讓 然如 街 今天 視 她 的 而 入過 昔 在 的 車 出 繪 0 水 她 的 往 畫 八十三 馬 光采 , 的 天 龍 依然作畫 時 地 9 , 空 裏 年 在 並 的 她 , , 不因 生命 細 以 的 , 精 只 細 眼 八十多歲的 裏全 要有 地 緻 歲 品 柔 月 味 和 , 是浮塵 時 這位 使她 的 間 筆 9 高 優 觸 以 繪 0 齡 雅 , 智 她 書 而 精湛 慧 的雙眸 就是她 銳 筆一筆的呈 融入色彩 减 女畫家的 , 告 生 訴 命 只 的 , 我 是 畫 現 揮 年 至 , 作史 出愛 ,灑出 世間 愛 歲 的 , 和 的 剝 美的 片 人 蝕 愛 事

9

使

她

的

步

履

較

爲

蹣

多變

,

而 0

繪 不

心 的

靈 世

界

孜 她

孜 對

息 畫

嘆之外 ,真難 以言語來 形 容 了 0 我們 除 了 源 自 心 底 的 喟

臺 展

業 師 的 陳 鼓 淮 勵 女士 , 進 9 西元一 入東京女子美術學校東洋 九〇七年出生於新竹牛 畫 部 高 埔 等 庄 師 。父親爲 範 科 習 畫 香 山 鄉 的 鄉 長 , 高 女畢 一業以 後 受到

好 那 個 時 候 得到 老師的鼓勵很多 , 加上 我 個 人的 興 趣 濃厚 , 所 以創作藝術的 精神 非 常

溫 婉 的 話 語 9 由 於 傳 統 日 1式的教 育 9 使 她 的 聲 調 更 具 有 親 和 的 內 容

0

飽滿 的 稻 穗 , 永遠低垂 0 神 情 謙 和的 陳進女士, 以穿和服仕女的 「姿」 ,以及其他 兩 幅 花卉

他

堅

苦

卓

絕

的

精

神

,

更

是

他

繪

畫

成

就

的

主

要

關

鍵

0

不

衰

齡 朝 還 未 滿 . 二十 罌 栗 歲 0 9 但 是 同 這 入 種 選 熱 爲 切 第 的 肯 屆 定 和 帝 鼓 展」 勵 9 的 使 東 陳 洋 進 畫 女 0 士 而 毅 獲 然決 得 此 項 然 樂 的 譽的 把 整 陳 個 進 生 命 , 的 那 熱 時 力 候 的 和 感 年

情,全部地投入繪畫的天地了。

只 的 訊 म 惜 泛 息 黄 你 我 今 的 的 看 天 日 看 報 文太 讀 紙 , 這 來 , 是當 字 差 都 跡 9 大學 年 是 仍 清 入 篇 選 時 晰 篇 曾 可 -選 見 臺 珍 讀 展 貴 9 的 的 照 片 . 史料 功 裏的 力 -帝 , 展 如 陳 今已 淮 的 女 因 士 剪 時 報 , 宛 日 , 各方 久遠 如 而 杂 面 的 消 百 褪 合 評 論 殆 , 清 盡 9 都 純 0 否 讚 嬌 則 羞 不 絕 當 9 年 模 口 樣 ! 報 紙 口 刊 人 載 0

年 Ш 郭 第 大 雪 加 湖 屆 鞭 斥 這 臺 豊 位 展 料 + 因 愈 駡 歲 官 愈 以 僚 出 下 覇 名 的 權 年 , , 臺 輕 使 展 畫 得 家 ___ 評 少 入 審 年 選 失 從 0 去了 此 因 平 此 應 全部 步青 有 的 雲 落 遨 , 選 術 的 進 臺 躍 則 籍 而 成 保 , 守 臺 爲 畫 派 籍 塘 書 人 的 家 士 只 風 便 雲 對 有 陳 臺 物 進 展 9 范 三少 林 玉

爲 的 鄉 幸 土 運 三少 的 0 今 情 天 年 懷 我們 9 賦 第 予 欣 普 次 賞 林 入 漏 性 選 玉 的 Ш 臺 造 的 展 型 或 書 因 素 或許 9 口 , 是 林 以 王 感 制 度下 受 Ш 到 這 的 他 牛 以 僥 的 倖 風 者 俗 藝 術 畫 9 但 的 9 是其 正 精 神 反 後 映 而 又 的 能 蓺 術 超 灣 文化 越 成 風 就 俗 蜿 9 絕 戀 書 的 非 的 形 形 是 式 偶 貌 然

郭 雪 湖 是 = 少 年 中 唯 自 學 的 畫 家 , 新 公 遠 的 省 立 圖 書 館 , 是 他 夜 以 繼 日 , 吸 收 美學 的

淮 郭 處 雪 所 入 湖 本 0 所 製 入 作 選 看 第 時 重 的 , 又 屆 地 花 方 臺 了 0 展 好 作 大 品 的 番 功 圓 夫 111 附 , 圓 近 Ш 附 9 近 郭 所 雪 有 湖 図 強 辭 調 的 , 景 光 物 是 素 , 加 書 就 何 整 L 色? 整 花 了半 深 淺 年 度 如 的 何 時 3 光 都 , 是 而

入 遨 術 比 的 起 洪 林 流 玉 Ш 確 和 實 郭 不 雪 湖 易 的 0 = 小 年之一 陳 進 女 ± , 以 介 女 流 , 處 於當 時 保守 的 社 會 要 投

陳 的 亮 進 想 躋 光 要 新 身 到 竹牛 割 臺 帝 開 北 埔 展 升學 了 庄 漫 , 的 長 以 是 原 的 及赴 個 因 黑 鄉 9 夜 日 土 文 旧 留 , 點 化十 是 學 自 燃 , 分濃 身 了 其 堅 民 困 毅 間 難 厚 的 是 的 人 決 士: 村 口 心 對 想 莊 遨 和 而 0 藝術 處 術 知 的 的 於 的 狂 這 0 熱 種 而 情 陳 封 0 開 進 , 建 方 明 就 而 是 的 是 有 家 保 性 切 風 守 别 成 和 環 差 功 識 境 異 的 才 中 的 根 的 的 環 源 恩 境 0 師 顆 裏 基 9 , 固 星 然 個 9 是 她 女

圓 滿 的

題 活 襯 情 托 民 趣 得 國 0 + + 廟 八 會 年 陳 的 進 書 女 作 ± 中 由 日 羣 汳 樹 臺 之前 擔 任 有 敎 宏 職 偉 0 的 在 寺 妣 院 繪 書 , 樹 的 的 作 濃 品 蔭 裏 以 , 揮 山 灑 以 看 渲 到 染 大 的 都 筆 取 法 材 處 自 理 民 間 9 把 的 生 主

物 是陳 進 女士 最爲擅長的 , 功 力 細 膩 9 情 摰 感人 0 嚴謹的筆 一觸中 , 可 以 看出 她 由 少女對

分

突

H

更多的

時

間

暗的 美 蘭」、 捕捉 愛的 「洞」 追尋 畫是陳進繪畫方式的主流,以寫實舗 房」、「臺灣之花」的少婦 ,到眞實生活的感受,使得整體的畫面,充滿著 顯示出畫家唯妙唯肖的韵致 9 以至於 0 陳 不 直敍的表現手法爲主, 「桑之實」 ·論是「 萱堂 中的幼兒, 優 _ 雅 的老 溫 婦人 陳進女士都是以細膩 比例 和 與 , 掌 圓 或 握 滿 的 「野 精 分 確 , 光影 而充

香 明

滿 感情 的畫筆 ,道出了人間的 愛意

憬 然 可見 而 在國 。偶然陳 父紀 念館 進女士 展出 |也會有水彩或水墨的畫作,不過仍不敵她膠彩畫表現深厚的 的 一幅陳進女士膠彩畫的作品,是一對小兄弟相伴的情景,孺子之心 功力

斑孄的春華

女士 ,不斷的利用身體較硬朗 春 去秋來,歲歲年年,韶光染上 的時刻作畫 T 她 , 的 只 髪梢 不過原本要花半年 9 轉 瞬 間 八 十三 或一 個 春天 年完成的大畫 八已過 9 而耄 臺之年: , 現 在要花更 的 陳 進

長 時 現 在 到 美國 沒辦 法 探望孩子們 像以前 能支持那麼久了,完成 0 幅畫要花好長的一段時間。每年, 我也要抽

出

段 歲 間 月雖然不饒人,但對藝術的愛戀與執著,卻依然不減當年。速度和數量 都不是藝術 家的 重

點 只 是 好 的 作 品 1 輩 子 就 留 下 僅 有 的 -張 , 世, 不 算 白 7

而 血 言 換 得 , 客 是 來 廳 稍 的 裏 嫌 經 寬 快速 典之作 大 的 了一 玻 9 璃 些, 她 橱 引 櫃 應該 我 裏 進 , 再 擺 入 給 後 著 她 面 她 的 當 段 年 起 時 居 入 光 選 間 和 帝 時 健 展 , 朗 仍 的 的 然 兩 體 田 幅 力 見 大 畫 書 完 作 , 成 牆 更 壁 多 的 上 的 陳 掛 作 列 著 品 , 我 幅 相 幅 信 她 時 以 間 今 生 楼 心 她

們 彩 向 奪 這 目 就 位 的 如 代 吸 同 表 引 九三六 臺 了 每 灣 整 -位 年 個 愛好 藝 文 獨 選 動 藝 「帝 向 術 的 的 展」 藝 欣 術 賞 的 家 者 化 , , 上粧」一 致 不 以 論 最 時 光 高 般 的 如 9 敬意 何 陳 推 進 和 移 女 喝 ± 9 采 她 的 的 生 畫 命 一光彩 曾 濃 依 粧 舊 明 亮。 , 動 的 人 嬌 艶 如 著 , 我 光

出

界定?

源 自泥壤的溫

-文人畫家林玉山的藝術世界

尊嚴可貴的生命力

人類 何 時 開始創造藝術?是在什麼動機下開始創作?藝術在人類的生活中,其座標又該如何

壁畫 以生動奔放之姿,躍然呈現於山壁、 品 是 自衞的動作 我們 畫 一「受傷的野牛」,位於 在 現在所知最早 山 洞岩壁上的動物圖 畫家敏銳的觀察力以及富有層次肌理變化和色彩的掌握,令人嘆爲觀止 的藝術品,年代約在兩萬多年前,也就是舊石器時代晚期 西班牙北部阿塔密拉 [像,例如法國南部杜多根地區的拉斯考 洞頂, 生氣淋漓 山洞 ,洋溢著不可思議的 , 垂死 的 野 牛, 山洞 頭部還深具警戒 生命力 壁畫 , 0 野 0 牛、 其最傑出的 而 的 另 朝 鹿 ,最令人 下 幅 • 洞 馬 作 作 頂 兀

環境

後

9

以

清

X

類

-

規

律

共

同

趨

向

使

il

靈和

生

活呼

應

調

,

的 詩

美學

,

使

中

國 心 可

的

美 龍 釐

生 9 出

存

-

裝

飾 理 個

提

升

至 合 性

性 爲 的

靈

的

和

諧

《昭》 穩定之

和

交

雕

V 由

將文藝

論混

的美學

9 9

亦

有

司

空圖

《詩品》

V 協

和

《滄

浪 是以

詩

話 有

V 鍾

純 嵥

深 省 的 是 創 作 者 傳 達 1 4 命 力 的 可 貴 和 尊 嚴 0

先秦 這 . 西 此 隱 漢 方 動 蔽 唐 如 物 於 是, 生 • 洞 明 命 壁 清 東 的 , 乃至近 使之 1 作 亦 品 然 逼 , 代 0 眞 應 以 非 , . 藝 中 生 裝 術 或 動 飾 藉 而 9 , 著不 爲 在 冒 , 大 祖 同 現 地 先 的 實 添 企 形 世 加 圖 貌 間 無 求 限 反 多 生 映 樣化 生 存 出 機 的 一一一一 世 的 , 以 俗的 眞 營造 實 裏 或 , , 意 構 畫 識型 家在 個更 成 了 態 每 良 創作之時 心的文 好的 時 化 代 生 的 思 存 9 想 薮 環 必 術 境 0 是 在 想 風 0 生 像賦 神 存

達 存的 力, 和 創 空 林 造出 間 步 玉 裏 Ш 可 印 , 9 意 添 的 會 注 拓 位 而 以 T 展 不 濃 出 古 可 郁 典 磅 言 的 礴的 情懷 傳 藝 術 創 , 氣 難以 生 象 造 命 生 0 形 在 命 容卻 他 這 尊 沉 塊 嚴 動 穩 土 的 人 的 地 遨 il 步 E 術 魂 伐 9 家 的 9 林 0 情 已 玉 感 邁 山 十餘 和 出 不 T 僅 意 載 塑造了自己的 趣 以來 條 大道 , , 使 術 一藝文風 人 溶 田 滙 以 成 去捕 神 他 前 , 捉 更 行的 爲 , 表 生 動

如 果說 林 玉山是位 意境高 雅 的 書 家 , 切 寧 說 林 氏 是尊 重生 命 9 性 靈 純 樸 的 美學 家

絶美

書 師

師

的

大 祥

梁 對

0 林

這

段 亦

經

歷 極

自 大

然

是 影

艱 響

辛

末

苦

的

,

但 年

也

是

奠定

林 補

氏 祥

建

立

自己

藝 軒

術 9

風 林

格

的

最 囑

大支 其

持

力量

0

蔡

禎

氏

有

的

9

公

學

校

DU

級

時

9

蔡

離

開

風

雅

父便

挑

起

裱

書

與

的 賴 蒲 111 添 父 戶 親 觀 生 住 淸 家所 家 朝 -時 X 吳. , 竟 增 開 稱 本 的 然 如 耳 省 有 -文錦」 賴 叔 西 嘉 康 義 壺 仙 有 , 仿 裱 -條 賴 阿 書 古 軒 米 店 耳 鶴 店 州 相 師 -文錦 街 鄰 , 9 9 0 文哲 卽 這 是 0 位 風 今 條 雅 中 不 民 -蘇 到 間 軒 Ш 路 朗 百 的 等 公尺 與 畫 五 晨 公明 師 --六 書 的 兼 路 家 美 家 裱 之間 宋 街 畫 裱 光榮 畫 9 師 的 藝 店 9 術 以 横 9 -所 路 盧 氣 雲生 息 風 以 0 H 濃 改 雅 據 及 郁 稱 軒 雕 時 美 期 刻 人 的 才 裱 街 , 家 此 蒲 濟 畫 濟 街 店 0 添 牛 和 林 只 名 都 對 有 玉 門 Щ 出 儒 几

梁 是 運 0 , 處 公學 林 氏 其 於 當 林 生 校 這 時 命 玉 樣 求 保守 山 學 的 幼 家人皆專 個 時 的 苗承 藝 , 社 文環 林 會 受 玉 裏 境之中 如 精於 Ш 此 , 的 豐富 民 特 繪 間 殊 書 , 的 的 的 天 對 分 藝 技藝 養 於 師 分 9 E 在 9 , 位 對其 文化 被 才情 其 日 祖 日 籍 變 父 高 遷 後 老 具 況 師 繪 中 繪 的 扮 所 畫 畫 藝 演 肯 事 素 徜 業 著 定 養 家 銜 的 0 而 , 接 發 而 言 母 儒 家 展 , 親 道 中 , 實 實 文 善 經 化 於 在 營 有 的 傳 雕 是 長 遠 統 刻 . 文 件 風 而 和 樣 得 深 社 雅 天 入 會 , 軒 獨 的 生 兄 活 厚 影 長 9 的 裱 的 亦 書 橋 如 幸 0

生

於

itt.

背 景 + , 涌 Fi. 歳 書 法 時 9 , 涵 由 堂 詩 兄 意 的 9 藉 介 紹 水 墨 的 林 清 玉 Ш 純 與 , 日 官 敍 X 胸 伊 坂 中 的 旭 逸 江 習 氣 書 9 爲 0 身 林 爲 氏 繪 專 業 畫 牛 南 畫 命 家 中 的 注 伊 入 文學 坂 9 哲 以 文學 思 的 營 爲

養 + 七 歲 因 與 西 洋 畫 家陳 澄 波 來 往 密 切 , 開 始 研 究 水彩 , 後來受陳 氏之鼓 勵 , 便 於 7 九歲 那 年

與同鄉曾雪窓負笈東瀛,就學於東京川端畫學校

輕輕地啜上一口茶,林氏溫和地回憶道。

紙 簍 找 那 拾 段 同學們 日 子真是辛苦,我 丢 棄還 可利 用 走 的 路 上 紙 學, 張 練 除了 習 0 觀 看 美展 之 外 , 其 他 費 用 儘 量 節 省 經 常 到 字

邁 進 了一 三年 大步 嚴 格 的 課 程 訓 練 , 使林 氏在花鳥、 畜獸 , 人 物方面習得了熟練的 技 法 , 在 繪 領 域 E

致 涯 雅 , 趣 最 ,令我 主 一要的 二次赴日 是我 陶醉 而嚮往 在收藏家國 習畫 , 是我 示已 松不怠先生處 較想念家園的 ° 時 , 觀賞 候 0 到 因 數幅堂本 爲孩子還 印象老師的花鳥畫 小 , 內 人 極 不 放心 ,意 , 境深 但 是 畫 道 筆 無

間 民 國 二十四年至二十五年,一年多的時間 ,除了思鄉情濃之外 , 林 氏珍 視 每 分鐘 學 習 的 時

八十 0 此 我 五高 外 畫 空 了 齡的 閒 許 時 3 林玉 故 , 圖 鄉 的畫 Щ 書 , 館 往 有 , 事 關 而 歷歷 宋 堂 , 本 明 , 老 的 絲毫也不含糊 師 花 讓 鳥 我 畫 培 作 育 自 , 然的 ,藝術家流露的是歲月增長的智慧光芒,溫 也 是讓 創 我投 作意念,了 入許多心力研 解色彩: 究的 的 效 地 果 方 ,生命 0 和 層

柔敦厚的氣韵讓人如沐春風。

漸行、漸遠還生

指 格 導 , 爲 其 幼 年浸潤 鄉 前 土 輩 的 的 於嘉 情感 民 間 藝 義 賦 美街 師之繪 予普遍性的生命 的 畫 林 玉 技巧 Щ, 移 從寫 轉 ,若非 爲 生 官 一的筆 林氏有過人的才情天資, 展所能容 觸 描 繪出 納的繪畫 本 屬於民間 形式 必無法跨 , 風 俗 如 此 所 專 超 越這 越 有 風 的 精 俗 道 畫 神 民 的 風 俗 藝 貌 性與 術風 ,將

遍

性

的

鴻

溝

4 展 並 ,紙 稱 , 「臺展三少年」,一 方面令保守 九 二六年, 、「大南 派的 門 林玉山進東京川端畫學校一年, 畫家難 (高二尺寬四尺,絹畫) 時喧 騰本省畫 以 自己 ,一方面也說 壇。三少年 , 兩 分別 明了生活 幅 利用暑假 畫入選爲第 爲郭 十九 才是 回臺寫生了 繪 -陳 屆 畫 進 生 命 臺 林 的 展」 「水牛」 玉 主 , 流 山 . 皆 和 二十 陳 (高三尺寬四 進 歲 -郭 入 選臺 雪 湖 尺

林 玉 Щ 接近自然 , 寫 生 成 爲 創 作 的 泉源 9 林氏 借 重 傳統的 技法 , 表達了屬於他 生 存空 間 的 訊

息,應是他入選爲臺展最主要的關鍵。

以 看 到 平 0 日 時 籍老師要我們畫自己熟悉的事物 我喜 歡 騎著 腳 踏 車 , 到 郊外 走走 ,畫有感情的對象 , 畫 一作裏有牛,是因 , 畫屬 爲那 於臺灣 個 時 候 的 , 東西 黄 4 水 牛 到 處 可

落 實 於 這 眞 個 實 觀 的 念 情 汔 感 以 今 及 仍 源 深 入 於 母 地 影 + 的 響 文 林 化 氏 才 , 他 是 最 再 重 要 強 的 調 大 , 素 不 論 0 以 何 種 創 作 方 式 來 表 達 藝 循 的 訊 息

如 果 位 臺 灣 的 藝 術 家 , 他 的 作 品 裏 反 映 不 出 本 + 的 生 命 力 , 那 還 有 什 麼 意 義 呢

耕 耘 的 今 蓺 H 循 的 理 林 念 玉 , 山 濃烈 , 不 地 論 透 在 人 露 出 格 穩 和 健 畫 格 和 敦 上 厚 均 的 E 精 建 立 神 卓 , 就 然的 不 難 風 參 範 悟 9 其 但 中 是 的 仔 道 細 審 理 T 視 這 數 + 年 來 他 艱 困

莊 伯 林 玉 和 Ш 於 的 ___ 遨 九 術 七 九 9 是 年 中 雄 或 獅 美 的 傳 術 統 創 繪 刊 書 ---移 百 植 期 紀 臺 念 册 中 , 如 此 形 容 林 玉 Ш

理 出 念 T 中 平 水 時 4 林 所 見 氏 把 到 握 大 最 住 親 南 門 切 的 , 景 象 兩 , 幅 此 入 選 乃 林 臺 氏 與 展」 生 到 俱 的 來 畫 灣 的 作 泥 遨 土 , E 術 Ŀ 性 充 來 分 的 和 感 說 性 明 顆 7 0 新 然 林 的 而 氏 品 在 在 種 勇 0 味 於 亳 實 践 古

> 的 自

我 時

的 代

創 裏

作

,

自

然

恒

實

的

原

則

,

從

年

11

到

今

天

,

誠

篤

不

移

,

值

誠

感

人

0

畫 否 走 是 得 求 件 當 新 求 好 而 事 自 變 然 的 9 他 觀 , 溫 變 念 厚 的 很 每 而 好 值 實 天 轉 都 , 才 戀 在 的 是 我 的 很 最 穩 重 腦 , 要 海 很 的 中 自 事 運 然 轉 0 像 0 , 已 每 故 畫 個 家 時 廖 刻 繼 , 春 都 先 是 生 我 , 研 嘗 究 試 的 以 重 點 抽 象 0 觀 只 是 能

胸 藏 丘 壑 , 城 市 不 異 山 林

興

寄

烟

霞

,

間

浮

有

如

蓬

島

層 廖 薄 繼 薄 居 春 的 處 能 傷 於 感 紅 在 塵 紅 中 卽 塵 是 使 心 金 再 非 華 寬 不 到 濶 街 我 的 的 的 腦 林 際 王 機 Щ 緣 , 中 依 , 就美學 然 , 能 自 渴 然 風 的 望 擁 格 蜕 變 有 而 那 言 , 而 段 , 騎 確 與 生 着 實 俱 單 不 五 車 有 瀟 的 看 4 藝 灑 術 風 -性 賞 流 風 , , 更 景 旧 鼓 的 也 動 時 開 着 光 始 染 他 0 E 林 沉 氏 潛 欣 的

1 靈 能 更 值 實 的 擁 抱 大 自 然 的 切

這 裏餐 廳 太多了 , 到 處 都 是 館 子 空氣 實 在 不 好 , 希望: 能 搬 到 個比 較 清 幽 的 環 境 居 住 創

作

0

裏

,

尋

繹

出

承

繼

中

國

傳

統

文化

9

將之鞏

固

,

0

所 該 消受的 縱 然 L 中 呢 ?縱 自 有 觀 丘 壑, 林 氏 但 在 美 生 的 理 過 器 官 程 尋 排 找 斥 於美學 周 • 創 遭 造 排 理 -油 念中 表 煙 管 達 中 排 放的 再 , 逐 不 廢 漸 難 衎 氣 由 生開 其平 又豈 來 素 是 的 言 位 行 八 風 + 節 餘 , 数 高 術 齡 創 長 作 者

平 的 天

玉 筀 若干片段 Ш 藝 物 術 白 創 0 1 . 下 迫 作 Ш 午 的 水 第八 1 場 花 路 驟 鳥 屆 歷 雨 臺 程 -畜鷽 展 , , 來 平 出 的 品 實 , 急速 中 , 民 蘊 入 國 含 , 天趣 母親拖着孩子快跑 畫 二十三 , 寬 0 年 訪 廣 秋 談 的 時 書 路 , , 桌 這 , 抒之工 上 ,一手牽 幅 張泛黃 農 筆 村 着兒 實 沒骨 景 的 子 黑 , , 讓 白 -1照片 寫 我 手 憶 意 遮 及 , , 張 着 童 後 張 年 TS! 面 生 有 傳 突然的 活 林 神 中 氏 0 林 的 親

勁 風 吹着 大樹 、籬 笆; 院子 的 家 禽 以 及 母 子的 衣 角 , 生動 逼 眞 的 讓 人看 了只 想

緊走 啊! 緊走 ! 雨 來 囉 !

這 幅 書 已 不 知 流 落 何 處?

中 歲 國 月 傳 在喟歎聲 統 知 識 分子的 中 消逝 個 ,今日我們僅能在陳舊 性 , 使林氏筆下的一切別饒韵 翻攝的照 沿 中 致 , 讚歎林 花卉 中 ·的荷 氏年少 花、 的 葵花 英采 了

皆 是 透 澈 晶 瑩的 詩 心 , 轉 化 爲 動 X 神 情 的 畫 作

花

松、

竹

-

木

棉

-

杜

鵑

.....,

禽獸

如

麻

雀、

野

鴨

•

錦鷄

-

雉

、蒼鷹

鴻

、貓

頭

鷹

、梅

花

櫻

0

頭 舐 毛 民 林 , 國 玉 JU 山眞 眈 + 眈 Ŧi. 正 年 畫 視 至 0 Ŧi. + 臥 八 虎 年 間 圖 , 林 ` 氏 Щ 以 君 虎 爲 • 畜 獸 風雪 作 畫 中 的 猛 主 虎 要 對 等 象 , 0 讓 養 人驚視之餘 威 寫 雌 , 雄 不禁 雙 虎 要 , 問 俯

爲 重 要。其 笑談 中 , 畫 林 虎傳 氏 是 說明研 神 虎 專 究繪 家?」 畫 , 除深 究古人名作外 , 徹底 視察自然

實

,

並

非

就

只於其

_,

林氏

へ談雀與畫

雀〉

文中

,

詳

細

寫

生

作

爲參

考資

料最

余 素 來 作 書 極 重 觀 察 與 寫 生 , 故 常 見 之 山 11 . 草 木 • 人 物 . 畜 獸 • 翎 毛 魚介、……

等皆 能 入畫 0 惟 平 生 偏 重 花 鳥 門 , 於 花 鳥 類 之中 又 以 書 雀 為 多。

氏 信 不 林 見 筆 斷 E 揮 情 歸 親 , -切 级 不 納 的 忍 情 其 , 慘 書 小 逐 , 挽 麻 成 重 雀 爲多 繪 愛 救 雀 0 雀 技 了 林 , 的 樸 氏 吟 T. 條 素討 夫 主 小 家 因 精 避 幅 生 人 0 湛 、喜愛 命 撰 難 , 文中 眞 亦 , 復 樓 , 僅 情 吟 又 又爲繪 感 9 It: 狂 有 於 動 へ愛雀 是 風 段 暴 鳥之基 名 林 感 吟 玉 書 雨 V 中 人 師 Ш _ 漂 的 礎 畫 罷 首 來 故 中 , T 且 事 神 0 0 塊木 在 韵 民 , 民 畫 生 或 中 命 頭 國 六十二 易於安置 的 , Fi. 十二年 上 力 量 年 面 憶 有 , 夏天 及當 隻 若 , 秉 小 徒 日年之事 性 麻 具 , 富 寫 雀 颱 生 有 隨 風 愛 型 來 波 , 漂浮 式 吟 襲 心 詠 , , 這 卽 , 使 間 林 是 1

臨 的 多 摹 揷 貢 獻 基 遨 術 礎 0 以 他 家 深 及 的 的 厚 文學 作 牛 品 命 遨 透 是 過 豐 術 性 出 富 版 的 而 提 業 多 昇 的 元 , 媒 的 意 介 0 義 民 9 普 深 或 遍 長 7 0 流 六 傳 於 年 臺 間 灣 9 林 各 地 王 山 , 深 亦 受到 曾爲 當 廣 時 大讀 各報 者 的 社 喜愛 的 文藝 , 其 欄 對 畫 社 製 許 會

,

,

彩 漫 從 傳 表 統 現 的 水 , 林 墨 走 玉 向 Ш 有 西 洋 如 大鵬 水 彩 展 9 翅 再 П , 翺 歸 翔 於 千 傳 統 里 , , 每 其 間 個 或以 落 點 丹 , 青染筆 都 是令 , X 稱 或 以 絕 膠 的 彩 痕 作 印 書 或 以 水

9

敦 豳 厚 9 尤其 的 林 别 是光 東洋 玉 Ш 傳 復 , 後 統 強 調 政 繪 畫 府 藝 遷 循 素 臺 材 的 的 包 , 容 水 由 大 墨 和 寬 陸 與 膠 濶 避 彩 秦 , 希 的 , 望 傳 次 給 統 子 大 畫 創 戰 家 作 後 9 者 對 , 東 不 片無 洋 論 書 在 垠 的 日 自 定 本 由 位 或 的 提 島 空間 出 內 7 , 強烈 都 , 切 掀 莫 的 起 因 質 渦 政 疑 前 治 0 衞 溫 的 民 狂

族 意 識 臺 而 灣 抹 畫 殺 壇 遨 的 新 術 進 純 善 , 好 的 似 剛 性 長出 的 新 筍 9 若 再 加 以 我 國 博大的 精華來作 營養 素 , 好 好 地 培 養

T

本

0

烈 起 的 來 執 , 着 不 與熱愛 見 怕 其 將 與 來沒 現 , 又 代 有 如 藝術 凌 何 霄 能 步 的 銜 調 希 接 望 這 致 0 切 , 段繪 若 不 非 ग 畫 如 硬 的 林 着 歷 玉 L 史 Щ 地 呢 . , 陳 萸 進 掉 等 這 前 富 輩能 有 將 以 來性 前瞻 的 性 小 的 小 眼 心 光 芽 懐着

走過歷史,留下足跡

東 山 無 處 不 清 幽 , 松柏蒼 蒼氣 似 秋;慢 捲 窓前 新 雨 後 , 神 京 煙 景望中 收

了種 獨 籽 此 , , 林 爲 辛 氏 林 勤 不 玉 耕 但 Ш 以全 於民 耘 , 直 程 國 到 的 三十 今天 生 命 熱 年 , 毫不 力投 游 眺 歇 入 詩 息 , 作 亦影 0 , 蒼 響了有志的文人墨客 勁 中 流 露幽 雅的 文人氣質 • 同 。以詩 爲臺灣本土的 文入畫 , 藝 融 術 性 靈於 播

物 社 0 王 Щ 從 白 淵 吳左泉、 九 九二八 的 几 0 へ臺 年 年加入「臺 陳 灣 和 美術 嘉義 再 添 運 等 的 動 量陽展 組 畫 史〉 織 家朱芾 「春萌 」第六屆新成立的 裏 , 亭 說 畫 . 明 會 林東令 春 的 萌 畫院 繪 • 蒲 畫 東洋畫 的 專 添 情 體 生 形 . , 部 徐 0 0 九三〇 清 林氏 蓮 -始 年 施 終是一 又參 玉 Щ 加 聯 位影 古統 合 臺 經力極 組 南 織 的 的 潘 大的 春 栴 源

該 會以 林玉 山爲中心,林氏係一 個篤 實寡言而 且 有 長者風度的藝術 家 0

九三〇年 、一九三三年「麗光會」,活躍 此 外 ,組織 「自勵會」 地方上的研究社 、 一九三〇年「墨洋社」、 一九三二年「讀書會」 , 亦可見林氏熱誠的身影 而積極,可以說明一位文人畫家耕耘的辛勤 0 九二九年的 ` 「鴉社 九三〇年 書畫 一鷗 會」、一 社

的 許許多多如 使 家的 他 9 在走過 們 自魏 風範 難以 晉 全身 , 的 是的 陶潛 走來艱辛, 這 企 歸 以 段路 盼 隱 來 中 , ,總望能 當 中國文人都想融入自然 , 卻是值 孕育成· 中, 林 多奉獻 今天的 得! 玉 Щ 以其中國知識分子的風骨,爲近代的藝術塑立了一 氣候 分心力,爲社會投注些美的變數 , , 忘卻塵囂 雖然仍有一段長遠的路途要跋涉 ,但是源自天性對生命真誠的 。臺灣本土的 9 但 是 藝 個文人藝 熱愛 無 術 可 , 否 就 , 卻 認 在

溫柔敦厚,謙謙君子,以一位藝術家而言,林玉山當之無愧!

林玉山小檔案

明治四十年(一九〇七) 大正八年 (一九一九) 生於嘉義市美街。

大正十二年(一九二三)

於父親經營之風雅軒與畫師蔡禎祥習畫

大正十三年 (一九二四) 與陳澄波先生遊,學習水彩畫與 速寫

師事伊坂旭江先生,學習四君子畫法

昭和元年(一九二六) **頁笈東瀛於東京川端畫學校研究**

和三年(一九二八) 和二年(一九二七) 組織「春萌畫會」,「山羊」、「庭茂」入選第三屆「臺展」 「水牛」、「大南門」入選「臺展」,和陳進、郭雪湖合稱「臺展三少年」

四年(一九二九) 爲紀念王亞南與嘉義文人墨客共組「鴉社書畫會」。「周廉溪」 霽雨」 兩件作品

入選第三屆「臺展」。

昭

和

五年

昭 昭 昭

和

(一九三〇) 與北部畫友組織「栴檀社」,展出「枝上語春」、「長閑」 師事悶紅老人賴惠川先生研究詩學,參加 「鷗社詩會」

蓮池」、「辨天池」入選第四屆「臺展」,「蓮池」獲特獎第一名。

和七年(一九三二) 與詞友朱芾亭組織「讀書會」。「甘蔗」獲第六屆「臺展」特選第二名

昭

昭和十五年(一九四〇)

昭 和 九 年 (一九三四) 第八屆 臺展」起被選爲「免審 查

昭 和 十年 (一九三五) 春季於臺北 市 「日日新 報 祉」三樓, 學行個 人新作品展覽會,以南部風物爲題計四十

(東丘社) 堂本畫塾深造

年(一九三六) 返臺 五月往京都 , 於嘉義公會堂舉行滯京都研究成果發表展覽會 0 出品 京都風物圖」

三十五

昭和十一

件。 一臺 展」 至第十屆爲一階段 , 主辦當局表彰林玉山、 陳進 、郭雪湖等五名連續十年入

昭和十二年(一九三七) 「臺展」改組爲「府展」 選畫家,受贈紀念獎牌 , 雄視」 入選

爲《臺灣新民報》 ,阿Q之弟執筆<靈肉之道>長篇小說挿圖 。又爲風月報月刊

八新

孟母>、 <三鳳爭巢>及<可愛仇人>小說執筆挿圖 郭雪湖等參加爲會員

第四屆 「府展」,「牛」獲臺日文化獎

第六屆「臺陽展」新設立東洋畫部,與陳進

•

昭和十六年(一九四一) 爲文藝作家楊逵著作《三國志》、《西遊記》畫 挿圖

時局艱困,爲應付戰時生活,暫時於生產公司當總務職

員

民國三十五年 任嘉義市立中學美術教員。「臺陽展」停辦展覽 昭和十七年(一九四二)

受聘爲「省展」國畫部審查委員

民國三十七年 第十一屆「臺陽展」 繼續開辦,「 野煙」、「玉山遠望」兩件作品參 展

「春萌畫會」改稱「春萌畫院」,八月於嘉義市舉行首屆畫展

民國三十八年(轉任省立嘉義中學美術教員。

春萌畫院同仁於臺北市國貨公司擧行畫展。

民國三十九年移居臺北市靜修女中執教。

四 十年 受聘臺灣全省教員美展審查委員 ,兼任 師範學院藝術系國 科執

民國四十六年 民國四十四年 受聘爲教育部美育委員會委員 受聘臺灣師範大學藝術系專任執教 ,第四屆全國美術展聘爲國 0

部審查委員

民國四十八年

學辦寫生

畫

展

0

民國五十一年 五月與馬紹文等七位同道組織 「八朋 畫 會」。

民國五十二年「八朋畫會」於六月舉行首屆展覽。

民國五十三年 印行 《玉山 畫集》 第 一輯 0 四 月於臺北 省立 博物 館 學 行 個 展 0

民國五十五年 十月初神戶市「林眞珠會社」 學行小 品 畫 展 。拜望京都堂 本 恩 師 0

民國 民國五十八年 五十六年 獲中國 二月於新加坡總商會舉行個人畫展。講學於南洋美專。三月於馬來西亞潮州會館擧 畫學會 「金爵獎」。 行表演畫

民國五十九年 獲教育部文藝繪畫獎。 「南洋所見」畫作參展「第四屆中日現代美展」於東京。

「密林雙虎圖」收藏於波札那共和國總統「鹿苑長春」收藏於陽明山中山樓。

府

民國七十六年

中

華民國現代十

大美術家聯展」

四月起於日本關西琵琶

湖

木下美術館

擧行

0

展出作

品三

民國 六十 一年 組 織 長流畫會」 ,於臺北省立博物館 一行第 屆 展覽

民 參加 歷 史博物館 主辦寅年 一輯 出版 「虎畫 特展

六十四年 四月應北美威斯康辛大學之邀,前往講學並 秋 九九月 玉 Щ I 畫輯 ৺ 第

,訪美紐約聖若望大學中山堂擧行個 人畫 學行畫展 展四十 件作 展 出 品 四 + 多件作

,

品

民國六十六年 時年 ·滿七十,退休師 大教席 , 仍續兼課

+ 七月應長流畫廊之邀,擧行 月訪問 韓國 , 於現代美術館舉行聯合美展,「花鳥走獸畫」 「作畫六十年回 顧 展」 , 展 出六 件作 + 件作 品 印 品 行 展 ≪玉 山 畫

民國七十三年 八朋畫展擧行首次展覽於歷史博物館,參展十四 件作 品

民國六十八年

民國七十五年 四 月於國立歷史博物館舉行 「八旬回顧 展上 作品計四 干 七件

師大美術系三教授聯展 件 0 ,福華沙龍展出 八件作品

七年 前輩畫家「三少年特 與劉墉 合編之《林玉山 畫論畫法》 於 出 版

展上

「東之畫

廊

擧行

,

展

出

早期

作品

五

件

近作四

民國

七十

民國七十八年 八朋畫會聯展 ,展出作品十二件 0

民國七十九年 獲第十五屆國家文藝特別貢獻獎 六月於歷史博物館學行陳 進 林玉 Ш 陳慧坤三人聯 展 , 展出 作品 JU

3

「八五 師 大美術系三教授聯 展 , 福 華沙 龍 學行 , 七 件 作 品

民 國

1 + 年

第 一届 「綠水畫會」於臺北市立圖書館 顧 展」於臺北市立美術館 展出 作品 三五 件 0

學行,「丹楓山

雀

夏草炎炎」二件作品參展

第五十

四 |屆「臺陽展」,參展作品 「松林雙鹿」

ナハさ

顯揚生命的荣耀

——以生命耕耘藝術的畫家楊三郎

若是落在地裏,就結出許多子粒來。」「一粒麥子不落在地裏死了,仍舊是一粒。

藝術家楊三郎就如同

聖經約翰福音所引述耶穌的話語中,

顯揚著生命榮耀的可貴性。那一粒落下地裏的麥子,

以理想實踐生命

生於民前五年的楊三郎,不論是在臺灣的畫壇長空中展翅振翼 ,或者是個人藝術生命的踔厲

的 風 流 發 轉 , 都 9 凝 Ë 結 寫 成 成 無 數 首 豐 永 盈 恒 的 讚 子 美 粒 的 詩 , 美 篇 化 0 數 了 + 大 地 年 來 9 提 , 他 昇 的 T 性 使 靈之 命 感 美 , 以 及 執 著 理 想 的 熱 誠 9 隨 着 時 光

澤 循 證 的 家 小 , 於 點 理 陽 , 楊 曾 點 說 念 色 或 滴 明 9 澤 郎 藩 滴 讓 了 畫 的 的 曾 人 , 楊 家 以 處 繪 都 體 本 理 書 是 會 郎 人貌 太 運 世 愛 出 爲 用 界 陽 的 数 藝 剛 以 , 呼 術 循 實 柔 ・「少 我 喚 家 捨 柔 滴 們 實 0 得 爲 9 可 際 的 係 體 陽 以 的 勇 屬 , 說 並 • il 氣 明 靈 1 含 0 重 , 陰 烈 太 而 點 渡 色 取 陰 海 材 0 , 9 十六歲 來 屬 構 • 在 嬴之後 大太 於以美感體驗 少 有 陰 的 剛 陰 小 9 健 年 • 之美 不 來 惜 仔 作 而 艱 整 爲 9 大自 9 辛 在 體 古 其 文的 私 書 , 然 中 繼 自 面 蘊 , 搭 又呈 而 四 有 以 以 乘 象 柔 理 的 現 所 分 和 想 有 輪 剛 類 風 實 的 船 柔 格 踐 4 F 相 如 生 命 拍 , 濟 果 命 擁 打 屬 將 , 的 抱 電 則 其 輝 藝 報 屬 太 印

是 方 以 9 自 有 然 熟識 時 的 爲 線 楊 7 條 觀 郎 -賞 色 的 H 澤 1 出 皆 表 的 現 知 盛 於 9 景 他 書 布 , 的 之上 每 更 半 幅 0 夜出 書 或 作 內 門 東北 是稀鬆平常的 皆 源 海 自生 岸 活 天母 的 事 實 -, 景 芝山 楊 , 他 岩 郎 以 留 自 帶 給 然 學 9 和 生 是 心 們 他 靈 最 最 相 深 常 契 刻 作 相 的 書 合 印 的 , 象 地 再

的 組 織 上 老 0 師 平 常 繪 書 的 時 間 很 多 , 長 久 以 來 , 他 直 把 il 力 和 智 慧 投 注 在 畫 遨 的 追 求 和 臺 陽 美 展

從 臺 灣 到 日 本 9 再 從 日 本 到 法 國 , 75 至西 班 牙 美國 等 地 , 都 有 楊 郎 踩 過 的 足 印 和

累。尤其令人感佩 揮 融 來 灑 入了感性 的 彩筆 郎始 ,他 的 自我 終 有如 如 的 , 是他 的 因 一粒落地的麥子,窮畢 此 創 對自然 作精 他 的 神 畫 和 不 , 僅表 人間 不 斷 現自 的 發 熱誠 展 上生之精 然物象的 出自己 與 眞 神和 |圓熟的表現技法,樹立了沉鬱獨 情 外貌 ,以及對人世生活的洞察 智慧長成 , 而且也 ,使臺灣本土的藝術收成豐盈 一繪出了自然的 ,在自然中體 精 特的 髓 0 風 數 格 + 驗 累 使 年

藝術擁有廣濶的領域。

中華民國油畫學會常務理事吳隆榮先生,誠懇的表示:

楊 先 生 的 況 隱老練 , 是 令人 欽 数 的 0 他 不 但 熱 13 獻身 藝術 組 織的行政 工作,自己本身

的畫風,也是穩重持久,數十年如一日。

命 , 創 楊三 作出 郎 的 個 繪 渾 畫 雄 是 磅 礴的 致性 藝術 的 ,自 天地 始至今都 0 流露出摯樸的個性 , 和 熱誠的 眞 情, 他充滿 活力的

生

攀越峯頂、同步青雲

臺北 的網溪 , 今天稱作永和 0 日據 時期從臺北 要坐 一船而 來 0 在今中正橋頭邊 ,有 棟占 地

百 多 多 郎 坪 坪 的 的 父 , 日 聞 親 式 名 , 屋 全 他 宇 島 是 , - 18 庭 位 園 善 雅 I 致 詩 , 詞 參 的 天 士 茂 紳 密 的 9 也 榕 是 樹 享 , 譽聲 搖 曳 聞 在 的 荷 袁 花 藝 池 家 畔 , 在 煞 網 是 溪 迷 别 人 墅 0 闢 這 植 兒 蘭 的 菊 主 袁 、就是 占 地

日 學 繪 旣 生 , 在 長 其 於 自 書 述 香 世 跑 家 不 9 完的 選 擇 路 以繪 有 畫 詳 爲 細 職 的 志 描 的 楊三 述: 郎 必 遭 家人之反對 0 小 學 畢 業後 , 私 自 潛 行赴

過 個 志 訴 憬 的 寒 家 的 老 冷 決 嚴 日 家 的 定 本 , 早 可 潛 9 , 到 是 由 上 設 赴 了 基 日 , 他 法 高等 籌 隆 本 怎 進 備 搭 麽 11 , A 學畢 日 縱 也 專 己 本 告 使 不 門 完 輪 家 肯 教 業 應允 船 竣 人不 畫 , , 的 深 暗 信 肯 美 深 0 濃 地 接 術 覺 但 九 收 濟 學 得 是 拾 校 , 這 我 了行 赴 也 , 種 並 日 寧 正 無 不 李 願 式 師 因 和 半 接 學 挫 自 受美 工 畫 折 製 半 , 而 的 讀 術 終 灰 書 教 不 0 2 箱 於 育 是 是 , 辨 0 離 在 於 法 0 + 開 是 , 了 六 有 於 13 是 有 歲 裏 生 那 秘 天 很 VL 密 , 想 來 年 地 將 跑 從 糾 -這 到 希 未 合了 月 平 望 離 , 素 同 開 告 懂

購 術 T. 在 藝學 到 當 了 時 校 日 而 0 本 言 在 京都 楊二 , 是一 習 郎 件令藝術家驕傲的 書 於 七 京 年 都 中 進 , 備 首 進 先 美 以 術 事 學 復 校 活 , 節的 九二 時 候 四 年 作 几 品獲 月 , 一臺 他 通 展 過 入 入選 學 考 試 9 並 , 由 進 日 入 政 京 府 都 訂 美

拉丁情調溶入畫中

楊 郎 回 憶往 事 , 眸光閃 樂地 陳述

由 於 這 頭 的 一次 喜 悦實在 的 A 選 無可言 , 不但 喻 激起我參與 , 家人 也才開始理解 臺灣美術 的 我的 動 機 美術 ,也 生 從 活 此 和臺 灣 美

術

運 動

結

上不

了

緣

,

13

九二九年他畢業返 臺,在三 ·固定携帶作品 重埔找到一間 至 日 本 向 畫 室,每天早上 前 辈 名 家 請 教 一在父親河 經 營的 於酒 配銷 所幫忙

下午 在第 等 並 卽 Ŧi. 列於特選之席, 不苟且、不馬 返 屆的 回 畫室作 這次失敗 「臺 展 虎是楊三郎 畫,每年 因 同 的 打擊 爲不 時 `又入選日本三大美術展覽會之一的 熟悉畫 , 激勵起楊三郎遠赴法國繼續鑽 一貫的 |料和自然環境的變化,使他送去參選的作品因亞鉛化白變 處事 態 度 , 作 畫 亦然。 廿三 研 「春陽 畫藝 一歲於 展」。 「臺展」與陳澄波 畫 壇得意的楊 三郎 陳 了 , 植 棋 顏 卻

而 落選 我 的 大兒子出生 才十九天,取得慈父和愛妻的鼓勵和 諒解, 在歐洲住 了三年 ,完成了

百

幅 作 品 回 國 0

歐洲三年期間,楊三 郎正處少壯時期, 求知 、創作的 慾望極強, 藝術風格也尚未定型 因 而

爲 拉 後 丁 進之士舖下 從 情 H 調 據 很 容易 時 期 了 的 就 第一道臺階 件隨巴 一臺 展」 黎 大師 , ,使人人皆能 到 光復後的 們的 彩 筆 融 舉步 省展」 進 了 登 他 階 , 的 , 茲 自 府 術 然也 展 血 脈 , 強 裏 楊三 化 9 了他 迄今數 郎 在 的 畫 作 + 壇 品 個 上 在 年 的 頭 地 美 仍 位 循 盪 運 漾 動 廻 旋 0

大自然的尊敬者

色, 使 在 得 臺 畫 灣 壇 美 能 術 藉 運 由 動 組 的 織 主 的 流 凝聚 裏 9 迸 楊 放 更光燦 郎 堪 稱 的 是 生 位 命 重 力 一要的 0 人 物 , 由 於他積 極 的扮 演 中 流 砥 柱 的

相 裸 立 的 鎔 美 姻 鑄 油 術 親 成 畫 楊三 館 關 爲 小 係, 一郎美術 品 永 楊 恆 參 熱愛 三郎 的 展 讚 藝術的李 館」 , 口 美 藝 顧 詩 術 鑲 展 篇 的 嵌 熱情 總統 在赭 時 , , 對 紅 李總 可 楊 黑點 溶 解 統 郎 的 人與 登輝 大理 的 畫 人之間 「伉儷就 作 石 上, , E 的 同意 屆 是 距 收 由 離 出 藏 總 , 借 統 的 眞善美的 其 珍 李 珍 視 登 藏 輝 0 的 民 先 心 作 國 生 境 品 七 親 就 + 題 在 八 所 如 年 贈 此 燈 + 9 的 臺 姑 時 月 不 空 與 臺 論 中 北 他 交 婦 市

地 約 ,令人感佩 七 這 • 八 所 + 私 坪 1 的 0 美 百 年 術 的 館 老 係 樹 穿過建 棟 地 下 築 -預 層 留 . 的陽臺空間 地 E 六 層 的 , 現 和 代 紅 建 **上築**,位 色建築相 處 映 楊 成 氏 趣 住 主 家的 人夫婦 庭 景 旁 苦 心 , 經 佔

民 國 八十 年 九 月 間 開 館 的 楊三 郎 美 術 館 五 樓 爲 楊夫 人 許 玉 燕 女 ±: 的 油 畫 作 品 , 至 几

樓

爲 楊 三郎 個 人 的 畫 作 9 是 極 爲 單 純 而 藝 循 性 頗 高 的 私 人 美 徜 館

提 供 愛 籌 畫 者 建 欣 這 賞 所 美 0 在 術 土 館 的 地 是 心 自 情 家 是 用 相 當 地 嚴 , 孩 肅 子 的 們 , 希望 也 都 樂於支持之下 自 已這 辈 子 的 9 我 作 們 品 就 能 把 保 這 存 股 下 期 來 盼 , 留 化 爲 此 實 紀 念 的

力 量 來 做 0

年 歲 雖 高 , 身體 仍 健 碩 的 楊 郞 有 著 如 泰 Ш 般 的 氣 勢和 毅 力 , 美 術 館 的 興 建 就 是 個 最 有 力

的 明 證 0

郎 是 創 位 作 深 量 受命 甚 豐 運之神 的 藝術 眷 家 顧 9 的 除 人 了 個 , 從 X 豐 + 六歲 沛 的 迄 才 今 情之外 9 沒 有 , 長 遠 個 時 的 期 創 作 不 在 生 創 涯 作 也 是 , 沒 有 個 重 天 要 的 不 爲 因 遨 素 術 , 楊

作 播 種 -耕 耘 他 = , 身旁 + 歲 的 到 六 師 + 母 許 歲 女士 之 間 慈 , 平 祥 的 均 每 口 吻 兩 補 天 就 充 有 道 = 張 作 品

當 意 管 , 用 就 , 將 可 畫 装 布 蚊 浸 帳 放 . 在 床 浴 單 池 中 . 食 , 然 物……實 後 再 將 用 畫 布 極 了 裁 剪成 0 背 包, , 裝些 每 天 外 不 出 斷 用 的 品品 繪 , 畫 尤 , 其 在 如 空 果 製 稍 時 不 滿

相

事 實 E , 據 楊 郎 自 己 所言 , 卽 使 是 裝框 的 畫 , 他 也 會 再 拿 下 來 補 E 幾 筆 , 因 此 他 的 作品

,

他

人

而

言

豊

不

成

爲

大諷

刺

品 都 不 楊 加 簽 先 4 日 不 期 但 , 降 因 爲 價 往 配 合 往 館 幅 方 預 作 算 品 , , 每 且 再 天 都 添 加 可 彩 以 筆 再 創 , 作 並 裝 0 省 新 7 框 美 以 術 示 重 館 去 視 年 曾 向 楊 郎 購 置 收 藏 作

劉 館 長 檔 河 在 民 或 八 + 年 省立 美 術 館 淍 年 館 慶 的 典 禮 上 曾 提 到 這 麼 馨 的

溫

刻

值 不 難 跡 釐 對 清 外 傳 這 本 個 楊 流 郎 言 作 0 品 有 甚 X 豐 會 , 精 有 心 此 策 是 劃 出 自 棟 其 個 學 生之手 美術館 , 來保 再 經 存 其簽 别 人的 名 而 作 成 品 , 嗎 任 ? 何 刨 使 個 簽 有 見 名 識 處 是 的 楊 都 氏

优 儷 提 料 出 於 楊 郎 美 術 館 開 啓 個 人 美 術 作 品 有 系 統 的 保 存 意 義 , 著 實 令 肯 定 讚 揚 0 而 楊 氏

的 充 所 作 有 数 財 美 術 產 基 術 金 館 會 內 陳 , 來 示 之作 統 籌 管 品 皆 理 楊 爲 非 郎 賣 美 品 術 , 館 是 永 , 久 楊 家 保 的 存 子 的 子 紀 孫 念 性 孫 書 口 以 作 使 9 用 加 4 9 但 我 們 不 計 能 任 書 意 以 處 全 部 理 的 美 術 畫 作 館

精 什 富 麼 的 緻 樣 文 没 書 1 的 作 有 創 風 , + 貌 民 浩 地 者 或 , 旅 的 這 八 此 + 胸 談 切 懷 年 不 身 九 E 的 文 月 問 開 化 號 館 的 9 以 創 不 後 造 只 9 , 會 會 口口 楊 面 臨 敲 郎 在 到 什 美 生 極 術 關 實 館」 際 注 薮 的 如 術 困 今 難 的 有 楊 3 了 氏 會 硬 优 调 體 的 儷 到 的 設 什 心 麼 備 挑 坎 , 上 戰 以 5 , 及 更 將 楊 來 會 氏 衝 會 优 呈 儷 現 到

我 們 希望 美 循 不 是 孤 立 的 文化單 元 當 然也不 能逃 避 來自 現 實的 挑 戰 , 而 且. 必 須 從 關 切 本 1:

存 , 應 該 爲 藝 術 風 氣 開 創 個 更 新 的 里 程 碑

的

文

化

出

發

,

才

有

可

能

尋

繹

出

遠

大

的

方

向

0

楊

郎

美

術

館

的

成

立

,

不

應

僅

止

於

個

人

作

品

的

保

栽在溪水旁的樹

層 前 立 非 面 作 足 的 臺 臺 遨 省 灣 術 灣 思 家 通 的 們 史序 , 再 百 , 以 兼 時 文學 中 融 , 也 連 外 體 横 來 . 各 會 慨 繪 家文 到 歎 書 落 ~化之長 實 臺 音樂 灣 本 無史 土 • 的 , 建 臺 重 , 築 贵 灣 要 性 -非 的 臺 新 戲 , 認 劇 人之痛 美 術 眞 對 與 歟 新 本 史 土 來 0 的 親 觀 縱 文 吻 必 化 觀 能 每 臺 因 政 寸 此 灣 治 Ť 美 而 地 術 建 -立 社 歷 0 4 會 史 耙 來 及 天我 , 藝 不 術 們 難 等 肯 發 在 現

批 郎 現 飯 萬 難 質 店 0 -灣 舉 陳 生 楊 第 行 澄 九 獻 活 身 的 郎 成 波 代 創 匱 立 四 和 . 大會 廖 的 年 作 乏 前 美 繼 , 辈 , 還 書 術 春 個 把 , 從 要 家 超 家 . 日 們 創 陳 據 越 顧 , 始迄 表 清 時 實 及 個 現 汾 代 用 社 個 出 今 以 的 會 熱 -情 優 顏 臺 的 , 靈 灣 充 異 水 性 承 的 臺 龍 畫 創 認 沛 天賦 家 造 陽 與 -, 李梅 爲 尊 美 , 不 主 認 畏 與 協 重 艱 導 定 艱 樹 , 辛 忍 在 的 爲 因 -勤 臺 李 最 是 的 而 大民 努力 奮 灣 石 美 術 種 的 美 樵 意 間 術 家 社 0 -以 美 尤 志 渾 會 必 及 術 精 須 其 動 由 史 日 專 英 擁 日 體 的 人 據 H E 有 立 本 有 神 時 成 就 聖 石 代 著 -他 西 鐵 臺 不 極 , 洋 臣 陽 以 們 重 口 的 等 美 及 侵 所 要 文化 術 影 侮 藝 八 要 術 協 響 面 的 潮 假 會 精 臨 的 賃 流 臺 9 緻 嚴 的 力 中 北 由 化 不 量 , 排 楊 的 只 鐵 , 涿 是 這 路 表 除

趨 反 以 省 及 洗 光 鍊 復 後掌 ,而 握 有 時 今 機 日 的 領 銜 氣 策 象 動 , 臺 而 灣 楊 全 郎 省 美 以 展 其 個 的 成 人 功 領 導 , 其 的 個 氣 X 勢 和 魅 力實 犧 牲 奉 不 可 獻 忽 的 視 精 神 , 爲

代 的 今天 新 美 的 術 青 作 年 人 好 最 有 佳 的 的 是 接 膽 棒 識 者 9 在 ! 這 個 變 動 的 年 代 裏 9 是 否 應 用 此 心 思 , 肯 奉 戲 -犧

或 內 的 年 事 高 Ш È 海 高 洋 , 滿 , 各 生 地 華 風景 髮 的 尤其 楊 令 郎 他 9 留 近 連 二十十 忘 迈 0 年 來 每 年 仍 出 國 1 次 至 各 地 旅 游 作 畫

而

生就 是創 作

書 程 面 , 他 上 積 都 便 澱 懷 迅 數 + 着 速 年 地 奔 豐 赴 豐 戰 富 碩 場 起 的 的 來 經 驗 心 9 情 有 , 寫 9 時 年 爲 生 歳 時 了使 愈 他 畫 大 不 布 需 , 興 Ŀ 打 致 的 稿 愈 顏 , 高 料 不 風 需 0 乾 書 神 , 才 思 量 不 得 , 不 稍 稍 作 息 沉 片 思 刻 , 把 0 每 畫 筆 趟 沾 的 上 寫 顏 生 料 旅

生 所 之後 引發 紹 在 非 的 楊 使 心 想 實 須 像 郎 物 的 F 專 更 繪 成 大 注 書 的 全 世 不 變 I. 力 界 夫 地 裏 , 移 表 , 現天 到 認 次 爲 畫 又 人 寫 布 1 . 合 生. 次 除 的 的 了 畫 加 情 筆 自 境 0 然之景 , 但 使 是 線 的 在 條 現 形 場 體 色感 寫 之 外 生 盡 的 П 書 也 能 作 要 憑 並 到 非 觀 美的 全 嘗 部 自 要 然 求 畫 的 那 所 拿 謂 進 瞬 寫 書 間

問 0 在 百 爲 楊 他 作 先 臺 陽之老 品 生 中 的 書 9 的 , 浪 色 雕 濤 彩 塑 家 很 的 蒲 好 氣 添 0 概 屬 生 生 於 , 談 動 天才 及 -活 型 楊 的 三郎 潑 蓺 9 他 術 9 他 的 家 海 充 9 特 他 滿 别 所 情 的 走 感 的 的 好 路 語 0 調 如 9 是 9 洋 燈 臺 溢 種 在 屬 的 於 I 作 海 他 室 個 用 中 色 X 角 9 沉 度 的 得

學

很

有 韵 味 術 的 路 是 遙 遠 的 9 不 能 想 藉 由此 得 到 名利 , 楊先生一 直 是臺 殤 美協 的領 導 者 9 如 果 有 人

說 他 的 個 性 有 此 覇 氣 9 我 想 是 難 免的 0

0

好 , 陣 他 早 雨 欲 期 來 的 色彩 的 陰 沉 天也 鬱 9 處 晚 期 理 得 較 很 鮮 好 明 9 , 楊 我 先生能 歡 他 執 早 著 期 於 的 個 作 人的 品 , 藝 術 聖 生 命 母 連 , 不 峯 怕 立 市 場 體 的 味 取 表 向 現 得 , 實 很

藝 術 的 員 熟 境

在

難

能

H

貴

0

臺 展三少年」之一 的陳 進 女士, 亦爲臺 陽 美協會員之一。 談 及 楊 三郎 , 她 端 莊 的 神 采 , 沉

浸 在 往 事 的 輝 澤 中

的 年 歲都 楊 大了 先 生 肯 , 所 犧 牲 以 相 , 當年 聚的 時間 大夥 少了 兒 在他 0 家 臺陽美協 中 聚會 對臺 -吃 灣 飯 美 9 他 術 運 們 動 夫 婦 9 實 提 在 供 有 了 不 最 可 好 抹 的 滅 招 的 待 貢 0 獻 今 天 9 他 大 培

7 多 年 輕 的 薮 術 0

理 , 說 對 明 了 於 楊 他 藝 先 獨 4 成 的 就 書 的 , 圓 愈 熟 到 晚 性 很 期 強 用 色愈 0 鮮 明 , 可 能 11, 地成長 表 豐他 實個 的 麼 心路 歷 程 , 今天 的 色

作 是 的 棵 , 如 盡 栽 果 都 在 說 順 溪 楊 利 地 = 旁 郎 0 的 像 樹 _ 粒 , 相 落 信 地 在 的 眞 麥子 愛 和 , 祝 使 臺 福 灣 的 美 關 術的土 懷 中 , 他 能 按 時 結 果子 , 那 , 子 也 郎美 不 枯 乾 循 館 9 凡 就 他 所

個 1 的 今 心 天 靈 , 我 淨 們 土 期 , 就 盼 讓 楊三 每 三郎美術 個 愛畫 館 者 Ш 來 到 推 展 永 順 和 博 利 愛 , 路 祝 的 福 美 的 是 術館 僅 限 , 感 於 心受大師· 楊 氏 优 儷 自 然生 3 美 命 術 的 館 禮 是 讚 屬 吧 於 每

昭

和

十年

(一九三五)

在日本獲得肯定,躍登爲「春陽會」會友。五月,第一屆臺陽美術展於臺北市教育會

楊三郎小檔案

昭 昭 大正十一年 (一九二二) 明治四〇年(一九〇七) 昭 昭 昭 和 和 和 和四年(一九二九) 和 六年 二年(一九二七) Л 九 年 年 (一九三三) (一九三二) (一九三四) 於哈爾濱所畫「復活節的時候」榮獲入選第一屆臺灣美術展覽會 十月五日出生於臺北網溪 作品 作品「靜物六○下」獲得「臺展」特選第一名,入選日本「春陽展」。 校,一年後轉學關西美術學院洋畫專科 臣八人於臺北火車站前的鐵路飯店成立「臺陽美術協會」 十一月十日與陳澄波、廖繼春、陳清汾、顏水龍、李梅樹、李石樵及日本畫家立石鐵 自巴黎返臺,在臺北的教育會館擧行盛大個展。再榮獲第八屆 作品 二十一年(一九三二)赴法國留學 術院畢業後載譽返國,與許玉燕女士結婚 該年先生十六歲,偷渡至日本學 「臺灣風光」入選日本關西美展,這是他在日本展出的第一 「塞納河畔」入選法國秋季沙龍。獲得第七屆 (今之永和)。 畫,四月通過入學考試進入日本京都府立美術工藝學 「臺展」的特選榮譽 「臺展」 幅作品 (簡 稱臺 同年自關西美 特

譽。 (昔美國文化中心) 舉行。 與李石樵同獲第九屆 「臺展」 西洋畫科推薦級畫 皇家榮

館

民國三十五年 受當時臺灣省行政長官禮聘爲諮議,組成 「臺灣省美術展覽會」籌備委員

十月二十二日正式於臺北市中山堂隆重舉行首屆 展覽

民國六十二年 於省立博物館舉行「學繪五十年紀念展覽」。

民國七十二年 於國立歷史博物館擧行「楊三郎油畫回顧展」

民國七十四年 元月十二日至廿一日臺陽美術協會及春陽會聯合擧行「中日美術展」於歷史博物館展出。十月五

日至卅一 日於雄獅 畫廊擧行六十年回 一顧展

民國七十五年 二月廿一日於第十一屆國家文藝獎頒獎典禮上獲頒美術貢獻獎。十月三日至廿二日在雄獅 廊第

二度學行 「楊三 郎個展」慶祝八十歲誕辰

民國七十六年 四月十四日至五月三十一日以「婦人像」、「早春」、「秋之寒霞溪」三幅畫參加文建會主辦的

「中華民國現代十大美術家」於日本展出

民國七十八年 民 應臺北市立美術館邀請擧行大型回顧展,作品包括一二〇幅油畫及三十五件粉彩 素描

國 + 年 「楊三郎美術館」 落成,開啟建立私人美術館之先風

民國八十一年 行政院文化建設委員會文化獎評議委員會評選爲「文化獎」獲獎人,肯定其美術上卓越之成就

及對於藝術推展與傳承重要之貢獻

布上的永恒

陳慧坤藝術收成的喜悅

不是 艱 辛 出於 的 美 毅 術 然決 之 途 然的 , 對 我 選 擇 而 言 , ,

畫 而 是 家 自幼 把心 中的 年 時 構 代 想 起 畫 , 在畫 逐 漸 布 培 上 養 起 來

的

但 存在著永恒的 表 現 時 意

不

間

還

人我的 藝術 生 延〉 , 陳慧坤

故 鄉龍 井」繪成於民國十七年,是幅十號的油 畫作品。濃郁的 樹 林幾近 奪 去了 天空的

L

樹

林

前

的

四

一合院

房屋

僅

顯

露

隅

,

牆

角

的

陰

影

旁,一

位

撑

傘

的

小

婦

正

踽

踽

行

於

黄

士

地

的

小

徑

風 起 景 學 才和他交換 生 的 這 張 要 作 求 品 , 是於 他 來 們 的 想 日 看看 本 畫 我早 的 , 返臺 期 的 作品 後就送給了一位 , 於是便和這位朋 醫生 朋 友商量 友 , 直 到 , 在師 好 不 容易以 大美 術 兩張歐 系 任 教 洲 時 的 寫 經 生 不

幼年時代——黃土地的親情

切 樸 質 的 + 泥 Ŧi. 壤 歲 情 的 懷 陳 慧坤 , 源 源 , 朗 不斷 健 的 的 笑聲 自 畫 中 洋 湧 溢 現 室 而 內 出 , 在 他 的 畫 筆 下 , 描 繪 出 昔 日 歲 月 的 光 景 , 種 親

以 來 , 黄 務 土 農 地 爲 -主 綠 的 樹 生 林 活 • 紅 , 使 磚 耕 瓦 耘 、……陳 的 人敬天禮 慧 坤 地 的 ,厚 祖 先於 厚 實實的 清 朝 中 奉 葉 歳 出 便 由 生命 唐 Ш 智慧 遷 居 臺 中 龍 井 0 兩 百 年

幼 年 歲 愛 的 時 塗 我 我 就 塗 的 , 逝去了 抹 生活 先 抹 祖 艱苦 是 , , 便 務 更讓人無法忍受的是兩年後母 時 農 , 先 常 的 父對 和 , 後來 我 藝術 同 改 翻 燒窯業, 有 濃厚的 看 他 收 傳 藏 興 揚州 到第四 趣 , 親跟著 他 八 怪 曾 代博厚公,曾經中 的 經 一買了一 病 畫 逝,父母雙亡 , 或引 套 導 芥子園 我 過文秀才, 照 書譜 , 書 家中 譜 書 , 長兄甫考上臺北 自己 便以 , 可 惜 臨 詩 先 摹 書 父 傳 在 他 家 我

靈

是

與

生俱

來

的

,

困

阨

的

環

境

並

沒

有

抹

殺

陳

慧

坤

對

遨

術

的

嚮

往

0

視

覺

薮

飾 範 學 穿 校 著 就 高 讀 高 的 , 我 木 展 爲 大 9 肚 厚 孩 學 必 厚 校 須 的 勇 棉 三年 敢 襖 級 的 , 學生 圓 面 對雙 盤 帽 , 親亡 必 底 須 下 故 和 露 出 祖 9 弟 陳 母 慧坤 妹 兩 稚 人 弱 堅 的 毅 同 事 的 挑 實 起 眼 神 持 , 小 家 , 男 在 的 孩 這 責 任 的 張泛 神 0 情 告 黄 訴 的 我 黑 們 白

照

相 信 我 可 以 把 家 調 理 得 很 好 ! 片

中

,

個

+

Ŧi.

歲

的

男

壓 皆 抑 有 i 師 強迫 裏 大 潛 王 秀 行 伏 的 爲 雄 教 所 焦 授 帶 慮 認 與 來 爲 不 的 陳 安 夢 狀 慧坤之性 0 王 般 游 秀 戲 雄 格 教 授 , 和 將其 也 寒 就 尚 歸 是 (Paul 他 源 於 們 幼 以 Ce'zanne, 1839-1904) 年 苦 1修僧般· 遭 遇 雙 親 自 亡故 虐 性 I , 以 作 及 , 近似 成 藉 婚之後 著 不 , 他 斷 說彼 兩 的 任 I 作來 二人

早 浙 的 關 係 0

休 水 養 -煮 飯 我 個 月 母 -親 後 種 剛 菜 , 便 9 渦 樣樣 世 遷 時 口 龍 都 , 得做 弟 井 故 弟 鄉 才 , 後 兩 , 在那 來寄 歲大 兒 居 , 在梧 我 晚 可 E ·棲姑媽 以 還吵 自己 著要奶 種 家 菜 , 我 . 喝 釣 因 , 魚 營 祖 養 -抓 不 母 氣 良 田 罹 喘 鷄 病 患 , 營 傷 養 寒 到 秋 反 , 循 到 天 加 清 就 較 成 發 爲 好 水 作 他 外 自 婆 家 挑 我

啓蒙 使 他 的 美 幼 的 老 年 師 i 的 ili 0 靈 通 將 渦 思 村 想 莊 裏 觀 念逐 迎 神 趨 賽 形 會 象 , 布 化 袋 , 理 戲 想 臺 感情 E 的 也 各 轉 式 爲 X 物 具 象化 -家 中 , 終 貼 至 的 門 有 今天的 神 -灶 陳 神 慧 坤 觀 音 像等 位 透

過 彩 筆 的 途 徑 , 達 成 自我 實現 個 人成 就 , 和 對文化 歷 史認同 的 藝術家

求 小學時代 以彩 筆 揮 灑 人 生

化 師 以 術 到 雕 尤其 的 自 塑 種 然 循 家 籽 是 的 而 黄 不 美 學 , 土 而 經 感 習是微 水保 公學 思考 的 敏 送 校 的 銳 妙 進 四 自 度 和 東 年 動 • 複 藝術的 京美 化 級 雜 的 習 的 術學 級任 性 , 0 判 不 童年 校 是單 老 斷 爲 師 力 例 陳 時 和 純 瑞麟 鑑賞 功能 , 期受父親的 燃起 更是決定其 力 的 了陳 成 , 必 熟 慧 鼓 須 而 坤 勵 诱 已 亦 以 和 渦 , \藝術爲 % 擇 其 關 藝 此 懷 術 技 途 的 , 術 徑的 奠下陳 終身 專門 和 觀 決 職 學 念 志的 慧坤 心 習 需 要 , 方能 關 以 時 鍵 間 生 X 逐 的 物 歲 練 漸 月 習 0 獲 陳 耕 得 和 老 內 耘

先 生 懇求 中 , 使 中 其 的 得 學 以使 習課 程 中 , 美 術 爲 陳 慧 坤 所獨 鍾 之一 門, 爲 此 在 初 = 一時 , 特 地 向 新 任 校 長 下 村

用

美

術

課

準

備

室

91

以

利

赴

日

求

學

的

淮

備

長 個 先 禮 生 幫忙 當 拜 時 的 素 美 當二月畢 術 描 老 , 然 師 後參 不 業考完時 同 加三月 意我 的 底的 做 , 我 法 東 立 , 即搭 京美術學校 還說 船 : 赴 -如 日 果 入 9 學 = 考 考 月 得 試 Ŀ 日日 , 0 到 位 達 置 東 要 京後 讓 給 我 , 便 ! 到 III 所 端 以 畫 我 學 才 校 會 惡 請 補 校

著 又 表 說 情 -手 勢皆 豐富 的 陳 慧坤 , 沉 湎 於往 事 的 時 光 中 , 他 左 手 揮 , 臉 偏 轉 , 吸 了 口 氣緊

我 落榜 了, 準備: 的時間 太匆促 了。 當時經濟 濟 也相當措 据 , 便 重 返川 端 畫學 校 習 畫 經 過

年 慮 的 家 學 境 的 習 負 , 我 第一 擔 得 到 年 心 入學 想 第 備 名 考 取 試 的 要 成 成 , 自 爲 績 0 IF. 考 月 取 的 試 到 希 的 望 月 結 中 果 渺 茫 我 旬 以 , , 於 素 有 是 描 次 就 滿 的 成 分 考上 模 爲 擬 東 京 考 美術 9 科 最 學 後 , 第 校 油 書 師 次 範 科 由 科 則 爲 的 百 學 備 多人 生 取 中 我 錄

內 京美 方 便 九 徜 又 H 年 學 理 本 成 校 想 殖 立 年 創 的 民 的 學 立 時 國 肼 習 於 代 寸 图 西 環 杭 海 9 想 境 州 粟 元 美 學 -0 美 八 第 專 王 術 濟 八 -, 任 的 都 遠 九 年 臺 要早 等 總 創 督 灣 , 青 就 華 上二、 繪 書 亞 Ш 年 資 洲 , 函 三十 若 授 紀 而 學 非 主 言 校 政 年 , 遠 初 渡 口 9 及 謂 期 重 洋 是 9 便已 九二 到 所 法 開 國 歷 Fi. 年 始 史 -悠 選 義 林 大利 送臺 久 風 眠 傳 灣 授 求 辦 青 學 北 美 術 年 平 的 到 東 或 學 日 京 7 校 本 美 留 是 車 , 學 較 個 之 , 國 東 旣 九

L 使 無 得陳 法 成 慧 爲 坤 專 能 攻 全 繪 然 書 的 的 學 承受了 生 , 東京 或許 美 是陳 術學 慧坤 校 嚴 格 大 訓 憾 練 事 的 , 學 風 但 深 厚 的 素 描 基 礎 和 顆 熱 愛 薮 術 的

色彩 了三年 學 級 師 . 分 雕 節 塑 成 科 的 油 . 木 各 書 種 刻 組 和 美 -術 H 金 本 課 T. 程 書 -染 應 組 布 有 0 所 等 盡 有 有 0 教 在 授 術 例 都 科 如 圖 是 方 日 案 面 法 本 , 第 -年 書 流 級 法 的 -有 教 名 石 家學 膏 材 素 敎 者 描 法 0 東 年 西 洋美 級 爲 術史 人體 素 美學 , 到

礎 能 糖 沿 練 神 襲 就 , 唯 素 黎 描 有 美 的 好 專 的 功 力 所 素 傳 描 , 授 而 表 現 的 打 下 素 9 才能 良好 描 , 以 的 成 炭 就 繪 條 書 描 幅 基 礎 結 繪 石 實 , 膏 但 而 像 畫 有 藝達 和 層 次 X 的 體 到 好 像 定的 作 的 訓 品 階 練 段之後 遨 , 循 直 家 必 是 卻 須 東 又必 累積 京美 須 術 相 擺 當 學 的 脫 校 素 時 的 描 間 基

是 的 Ш 痕 , 跡 見 , 以 水 是 脫 水 胎 的 換 意 骨 之 義 手 相 通 法 表 , 只 現 不 更 高 渦 兩 境 者之 界 的 間 書 須 風 賴 , 此 個 爲 人 智 見 慧 Ш 才 是 情 山 -見 勤 奮 水 是 不 水 輟 之 方 後 口 通 , 又 達 汳 到 見 山

派 的 陳 書 禁 法 坤 , 認 卻 直 苦 的 無 學 入 習 、門之途 , 除 了 白 , 詢 天 問 的 教 課 授 程 得 之外 到 的 9 答 還 利 用 是 晚 間 書 T = 年 的 X 體 素 描 , 可 惜 有 11 於 印

「把臨畫的時間用在寫生就好了!」

讓 他 聯 # 想 Fi. 起 歲 高 那 更筆 年 , 下 陳 的 禁 大 坤 溪 畢 地 業 於 , 他 東 几 京 處 美 術 靠 找 學 校 書 題 , 迈 嘗 國 之 試 後 繪 出 繼 高 續 更 書 的 -年 風 格 的 0 油 畫 , 故 鄉 的 風 + 情 ,

10, 不 好 他 0 那 張 自 書 像 很 憂 鬱 吧 1 就 是 心 情 不 好 啊 , 從 日 本 П 或 之 後 , T. 作 -繪 書 都 環 不 順 環 境

夫 人 莊 女 士 雖 未 能 和 陳 慧 坤 共 渡 彼 時 光 陰 卻 能 體 會 書 中 人 物 的 心 情

右 的 愈 手 尖 持 沉 民 銳 書 , 或 愈 料 背景 來 + 愈 彩 以 筀 年 重 的 棕 完 , 壓 混 左 成 迫 黑 丰 的 感 的 30 F 在 色彩 , 書 陳 布 慧 到 自 上 坤 下 塗 書 4 以 抹 像 自 身 , 時 畫 他 油 像 幾 的 書 說 呈 眼 作 出 黑 神 品 了 色 凝 9 當 滯 陳 , 時 和 慧 而 的 長 憂 坤 心 褲 鬱 以 情 的 , 油 雙 黑 彩 0 唇 中 畫 微 緊 家 藍 的 抿 姿 相 9 態 臉 調 呈 和 頰 , 削 現 痩 讓 於 畫 人 , 感 凸 布 顯 到 出 中 愈 鼻

來 的 Ш 地 當 姑 時 娘 我 好 置 像 印 木 象 乃 派 伊 缺 乏了 , 心 裏 解 很 9 沮 調 喪 色 0 方 因 面 此 便 直 暫 無 時 法 放 突 棄油 破 , 畫 好 創 不 作 容 易 , 申 惠 請 攻 准 東 許 洋 到 畫 霧 社 並 寫 且. 生 參 , 加 書 臺 出

展、府展以維持作畫的進度。」

面 以 早 追 現 隨 追 和 塞 尋 尚 最 il 中 直 , 試 接 理 圖 表 想 達 的 改 變 眞 美 對 實 有 差 其 的 親點 繪 異 書 時 , , , 是 又有幾位幸 而 達 畢 成形 卡 索 作畫 與體更完美的 運的人 的 觀念。在他 能破 繭 表 現 而 出 0 藝術 九〇八年之後的 呢?才情 家在美的 天分 表現 • 勤 作 品 奮 歷 程 中 不 懈 中 , 畢 , 時 當 卡 運 畫 索

資訊應該都是不可或缺的因素。

西

方

藝

術的

創

作技巧

0

待 . 期 盼 中 的 陳慧 坤 , 在轉 爲 東 洋畫 • 或 書 的 創 作時 間 裏 , 心 裏仍苦苦追尋 他 的 最 愛

中年時代——美感的忠誠

於嘗試,不輟創作,是陳慧坤忠於藝術的表徵

勇

九六〇 年 至 -九七 九年, 每逢 教學空暇 , 陳慧 坤 便 到法國 巴 黎寫 生 參 朝 , 前 後 六次之

0

多。

天 再 繼續 在 昨 國 天的 外時 ,我每 創 1F 0 在 天 携帶 國 內 我 兩 也 幅 會 畫 布 利 用 , 用 假 具 日 到 和 某 便 當 個 地 出 方繪 門 , 書 早 上 創 作 畫 0 幅 , 下 午畫 另 外 幅 ,

創作 , 不 停 地 創 作;嘗 試 , 不 斷 地 嘗 試 0 昔 時嚮往美術情境的 忠誠 , 在 陳慧坤執教後發 揮得

淋

漓

诱

澈

0

神 全 涯 , 省 立 , 主 臺 於 美 除 任 間 民 灣師 此 展 早 等 或 , 分 第 口 年 教 範 # 見 別 職 以 大學) 年 獲 膠 0 1 東 獎 彩 創 京 美 任 畫 , 作 美 術 第 入 途 妻子 術 系 、選臺 徑 學 講 屆 也 分別 校 師 卽 展 以 畢 以 東 渦 業 -, 評 府 洋 世 後 至 審 展 畫 民 , , 委 東 陳 返 國 -員 洋 或 臺 氏 六 作 書 畫 亦 任 + 品 部 爲 轉 教 六 參 外 任 主 年 於 展 公 臺 , 以 0 學 , 每 中 教 民 迄 年 校 商 授 國 民 省 業 職 卅 . 國 臺 展 學 六 自 八 校 必 中 年 師 + 有 第 以 , 範 年 陳 二高 兼 後受聘 大學 仍 氏 任 不 國 女 商 退 間 畫 . 業 於省 休 斷 作 第 美 0 品 , 術 立 四 陳 女中 展 立臺灣 課 出 + 氏 程 勤 餘 , 師 -0 學 第 年 臺 到 節 創 的 中 民 學 作 教 -院 初 或 的 學 卅 中 精 屆 4 生. 教 六

九 六 0 年 赴 法 進 修 H 說 是 陳 氏 在 塾 術 領 域 1 刺 激 相 當 深 刻 的 段 時 間

0

黎 多 年 民 願 國 望 几 終 + 於 九 得 年 償 1 月一 , 樂 日 何 如 , 之!」 是 我 畫 藝 4 涯 中 最 具意 義 的 日 子 , 我 利 用 休 假 啓 程 飛 往 法 或

品 師 奮 不 中 大任 會 ! 手 , 何 朝 13 教 里 等 聖 時 不 跋 期 者 失 涉 盼 , 虔 有 就 至 ! 注 四 霧 加 的 近 畫 潮 社 果 11 濃 摩 時 情 , 厚 溥 卻 光 , 的 以 11 無 H 技 法 償 畲 以 法 構 表 少 倒 存 圖 現 轉 年 在 -出 的 , 用 美 山 筆 溯 夢 地 的 姑 至 意 娘 陳 陳 境 活 氏 氏 留 潑 9 瞻 而 靈 日 仰 以 動 期 # 國 的 間 書 神 , 蓺 表 情 當 術 現 不 , 寶 個 這 至 殿 人的 此 有 1 苦 苦 藝 惱 尋 羅 術 不 -浮 觀 焦 出 宮 慮 印 0 的 然 象 , L 雖 派 加 境 然 之畫 由 其 在 國 陳 法 何 畫 氏 等 9 作 於 更 興

首 度 游 歷 巴 黎 , 使 夢 幻 成 眞 , 陳 氏 收 獲 喜 出 望 外 0

畫 方 向 然後 與 步 面 分別 驟 學 那 0 以 麼 口 豐 三年 國 後 富 的 9 而 我 時 傑 開 出 間 的 始 , 有計 美 從 術 事 畫 作 野 的 品 獸 進 , 派 使 行 和 我更 立 研究 體 加 派 性」 認識 的 畫 的 到 自己 畫 這 作 此 的 , 先以 淺 研 薄 究 , 年 同 性 的 耕 作 時 也 品 間 確 立. , , 大部 嘗 了 試 日 分尚 後努 那 此 未 力 派 的 的

表,只有一小部分公開過。」

陳 氏 苦 研 究 行 僧 的 精 的 作 神 書 直 態 是 度 陳 , 亦 氏 深 自 少年 爲 師 大 卽 校 擁 友們 有 的 特 所敬 質 重 , 也 推 就 是 0 這 股 研 究 的 精 神 , 讓 王 秀 雄 敎 授 爲 是

儿 年 一之後 , 度 歐 游 9 陳 氏 因 有 巴 黎音 ·樂學 院 小女兒的 就 近 照 料 , 更 能 集中 精 神 , 全 il 全 力

的作畫與研究。

各 派 的 這 技 時 法 9 候 E , 我 有 相 對 當 於 認識 東洋 和 畫 體 -或 會 畫 , 因 9 以 此 及西 , 儘 畫 可 能 的 放任 古 典 派 自 己 -印 去 自 象 派 由 自 -那 在 比 的 派 書 0 -野 熠 派 立 派

統 陳 氏 數十 勇於 這 份 年來 鍾 實 情 踐 個 利 於 用 心 人 的 中 不 藝 的 同 術 材 美 感 觀 質 所 9 , 所 其 創 精 作 表 現 的 神 在 書 而 教 作 出 學 的 9 的 自 書 影 有 風 響 縮 9 力 紛 是 多 的 應 絢 風 是 爛 貌 長 而 9 遠 尤其 富 総 而 化 深 在 厚 或 性 的 書 的 的 9 處 因 理 而 上 今 天 9 我 更 能 們 突 欣 破 賞 到

〈我對藝術的一些看法〉文中,陳氏提出了:

藝 術 也 使 我 們 被 事 物 掩 盖 的 表 現 力 發 揮 出 來 , 而 在 新 的 人 生 經 驗 中 重 新 組 織 事 物

東西 畫 布 可 上 因 ,不 此他認爲藝術的表 具人情,本 但 表現時間, 無生氣的東西蘊有生機,作 現行 還存在著永恒的意 動在時間上構成的 義 品才能具有藝術價值 0 換言之, 並 不 是 陳 刹 氏堅 那間 的流 信 一個 露 藝術 , 畫 家 家把 必 須使只 心 中 的 有物 構 想 理 畫 的 在

晚年時代

少 年 歌 易 池 塘春 老學難 草夢 成 , , 階 寸 前 梧 光 禁己 陰 不 秋 可 聲

見 般 這首 朱 八熹的 七 絕 , 爲陳氏就讀臺中一 中 時 , 卽 以此自勉策勵的詩句 , 其 用 功勤 習的 精 神 亦

京美術 的 精 神 學校的求知生涯 憶 , 就 總 是甜 是 昔 美的 時 慘 淡 , 最 、返臺之後家庭婚姻、教學生活的點點滴滴;歐洲名畫的澎湃激盪……往 經 營的 製 辛的年 成 績 呢! 歲時光,如今留 龍 井故 鄉的兒時 存的仍是淡淡的喜悦 記憶 • 臺中 中美 眞情 術教室的 , 或 許 今朝 勤 練 苦讀 屹立 挺 東 拔

內 事 il 歷 揣 歷 摩 半 , 如 個 9 111 影 也 紀 不 可 繪 斷 以 的 來 , 八 於 + 我 各 家 絕 Ŧi. 名 大 個 畫 部 年 歲 L 分 經 的 , 成 營 時 就 間 , 了今天: 我 和 知 精 道 神 的 自 , 陳 己 都 徜 慧 所 徉 坤 能 表現 於 , 更 大 大自 自 成 就 然 然 的 了 無數 眞 Ш 水 -之間 受益 善 • 美的 於 0 他 我 的 不 , 實 斷 子 在 弟 在 自 們 是 太 己 的 有

問 的 態 謙 度 虚 和 . 嚴 精 謹 神 . , 更 讓 眞 後 -研 學 者 究 奉 , 這 爲 標竿 位 前 輩 9 引 藝 術 爲 宗 家 予人 師 0 的 啓 發 , 豊 只 是 藝 術 的 口 ៣ E , 在 面 懌 學

限

、太

微

不

足道

T

0

位 藝 術 創 作 者 , 又 爲 陳 氏 學 生 的 陳 英 德 教 授 於 陳 慧 坤 先 生 畫 藝 文 中 , 曾 說 到

析 給 大 我 家 們 聽 在 當 , 務 他 學 沙; 使 生 時 在 表 , 他 現 每 物 象 告 訴 時 能 我 够 們 準 觀 察 確 物 , 象 並 的 説 明 方 由 法 外 , 並 在 形 把 式 諸 去 物 掌握 象 間 內 的 在 高 神 低 質 上 下 的 關 道 理 係 分

在 學 生 們 心 目 中 的 好 老 師 , 有 著令 人 欽 敬 的 襟 抱

般 間 僵 的 的 死 不 創 , 作 成 陳 同 慧 爲 研 0 說 探 坤 先 來 種 態 他 4 度 商 在 在 上 業 作 習 臺 看 畫 H 灣 氣 畫 H 濃 0 旣 壇 加 重 不 的 雖 以 保 他 畫 屬 守 第 長 種 僵 年 0 代 化 這 與 年 可 9 , 從 也 也, 輕 他 畫 不 人 以 相 幾 與 處 印 前 + 輩 年 象 派 的 中 能 權 自 知 前 威 道 印 後 壓 年 相 象 關 人 輕 派 到 的 0 這 代 7. 繪 體 是 的 畫 値 派 需 , 得某些 但 要 , 自 他 9 il 膠 不 自 把 胸 彩 以 氣 畫 這 爲 度 到 風 是 格 也 油 的 畫 與 之 得

心

靈

思

想

0

法

呢

?

陳

氏

虚

心

求

教

•

鑽

研

作

書

的

求

知

精

神

,

不

僅

爲

學

牛

表

率

,

當

爲

好

者效法的。

之士引爲美談。

創 明 作 晰 時 , 湖 的 筆 畔 多 觸 的 寒 也 倒 影 逐 , 掩 超 , 灑 清 不 脫 住 麗 鑑 陳 , 氏嚮 這 人 0 是 往自 完 天 成於一 光 雲彩 然之美的 九 , 九〇 兩 熱情 相 年 對 美 照 , 陳慧 國 , 大兒 環 繞 坤 其 以 子家宅之後 彩 間 筆 的 留 是 住 緣 人 的 草 間 -1 的 池 黄 美 畔 • 景 橘 20 等 , 也 F 樹 完 油 , 成 畫 伍. 彩 審 作 美 艷 品 的 亮 0

1 術 慧 牛 的 坤 喜 領 以 雖 悅 域 最 然 ! 裹 墊 面 情 對 . 勤 創 的 習 熱 作 研 誠 藝 循 究 實 現 的 , 他 他 挑 戰 不 彩 僅 筆 仍 讓人 絢 在 爛 , 們 的 但 的 美夢 是 心 愈 靈 戰 0 感受 八 愈 + 勇 藝 的 五 術 個 藝 的 術 年 美 頭 家 É 9 , 更 -過 讓 生 , 周 我 無 韋 們 怨 的 看 無 人 到 悔 , 如 的 分享 擁 是 謙 抱 他 謙 美 美夢 的 君 子 眞 成 9 誠 在 , 的 陳

誠如他在〈我的藝術生涯〉文中所說的

在漫長的美術生涯之中,

到底實現了多少,

我

所

編

織

的

美

,

nř. 15 感 到 安 慰 的

似

乎

並

不

重

探 就 究 是 美 我 的 始 正 終 確 堅 持 方 自 向 己 的 路 程

能 獻 身 於 美 術 的 敎 育 和 創 作

並 且 樂 此 不 疲

7

而

忘

憂

T

* 37

提出四十

陳慧坤小檔案

明治四十年(一九〇七) 六月廿五日生於臺中縣龍井鄉,父陳淸文,母蔡恐。上有長兄永珍,弟瑞珍,妹媛 清文公雅好文藝,常臨摹芥子園自娛

大正 大 大 正 正 八年 t 四年(一九|五) (一九一九) (一九一八) 三月入大肚鄉公學校

一月,清文公病逝,弟瑞珍甫出生滿兩個月

大正九年(一九二〇) 二月母病逝。兄考進臺北師範學校,妹寄養舅父家,慧坤及弟隨祖母林冷女士遷 級任老師陳瑞麟師鼓勵,更堅定美術之愛好

傷寒,卽遷至清水外婆家休養 棲姑媽家,四月入梧棲公學校,五月回漳州,語音與當地泉州語音不同 一個月。後再遷回龍井,七月暑假兄返鄉,接回祖母 ,營養不良患

居梧

弟、妹。九月轉入龍井公學校

昭和二年(一九二七) 大正十三年 (一九二四) 大正十一年 (一九二二) 入省立臺中一中,以遂學習美術心願

三月,臺中一中畢。入東京川端畫學校習素描,當月投考東京美術學校,落榜。六月 爲加強術科準備,遷出校舍,並獲新任校長下村先生允許使用美術課準備室

再返川端畫學校習素描。九月,夜間參加成淵學館英語會話班

昭和十二年

昭和十三年

昭 昭 昭 昭

和

十一年

(一九三六)

和 和 和 和 和 和

+ 九 Л t 六

年

和 三年(一九二八) 東京美術學校師 三月參加三次素描 範科正取及油畫 比 賽 ,第 三次得到第一名。是月底,以素描一百分最高分成績考取 科備 取 , 爲該校創立四十一年以來 , 獲此殊榮第

昭

一、二年級由水谷鐵也先生授課

人。爲顧全生計、與 趣擇師 範科 而 讀 0

(一九二九) 人體 七月返臺與郭翠鳳女士結婚,十月臺 素描由田 邊 • 中 田兩位先生授課 灣美展西畫部 , 雕刻課 ,油畫 「習作」

入選

和

四

五

(一九三〇)

(一九三二) 三月,東京美術學校畢

(一九三二) 臺展東洋畫部 ,膠彩畫 「無題」 入選。 長女曉囹出

生

0

昭 昭 昭 昭

年

年 年 年

年

年

(一九三三) 臺 展 東洋畫部 ,膠彩畫 「無題」 入選

(一九三四) 兼任教課於臺中商業學校 (今國立臺中商專) 0

(一九三五) 妻郭氏仙逝

臺 展 東洋畫部 , 「在世時 的面影」膠彩畫入選

(一九三七) 臺展東洋畫部 ,膠彩畫 「屛風佳人畫」入選

(一九三八) 第 屆臺灣總督府美展東洋畫部 ,膠彩畫「手風琴」 入選 。臺中市 新高公學校 今太

平國小) 任正式教師 四月與國小教師謝碧蓮結婚。第一

昭和十四年

(一九三九)

昭和十六年 昭和十五年

(一九四〇) 第三 屆府展東洋畫部 ,膠彩畫 「秋之收穫」 入選

二屆

府展東洋畫部

,

膠彩畫

「逍遙」入選

(一九四一) 洋畫 月, 部 妻謝氏病逝。 ,膠彩畫「池畔音色」入選 四 月轉任臺中第二高等女學校專任美術正式老師。第四屆府展東

民國三十七年

昭和 十七年 (一九四二) 第 五属 府展東洋 畫 部 9 膠彩 畫 一登 並 入選, 府 展停辦

昭和十八年 九四三) 六月祖 母 林氏仙 逝 0 + 月與員林 女教師莊金枝女士 一結婚

民國三十四年 (一九四五) 轉任臺中第一女中專任教 師 0

民國三十五年 任臺中市立初中教務主任,第一屆省展國畫 「賞畫」 獲學 產 賞

民國三十六年 受聘省立臺灣師範學院 (今師範 大學) 美術系講 師 9 第 屆 省展 國 畫 臺灣土俗室」 主 一席賞

室」、「逍遙」 、「淡水風 光 任省展歷任審查委員

升任臺灣師範學院美術系副教授

,

0

第

屆

省展

,

展

出

國

畫

「古美術研究

0

民國三十八年 次女郁 秀出生。全省第四屆美展 ,展出 「雙鵝出 浴 、「母愛」、 碧潭」 任評

民國三十九年 第五屆全省美展 ,展出 「濠上樂」 、「烏來瀑布」 畫眉晚翠山 任評審 委員

國 四 十年 員 長子繼平出生。第六屆全省美展, 0 展出「能高瀑布」、「能高松原」 、「能高主峯」 , 任 評

民國四十 一年 登玉山主峯寫生作畫,四天三夜。全省第七屆美展,展出 峰連山」 ,任評審 委員 「靈山第 峰上 東峰 山 北

民國四十二年 戰後首度赴日考察美術教育 ,全省第八屆美展 , 展出國畫 「太平山」、「北澳風光」,任評審委員

民國四 民國四十三年 一十四年 長女曉囹 全省第九屆美展 結婚。全省第十屆 , 展出國畫 「臺北風光」 、「東京郊外」 , 任評審委員

美展

9

展

出國

畫

「淡水一角」、

「淡江遠望」

,任評家

民國四 十五年 全省第十一屆美展 , 展 出 國 畫 一一七 面 鳥 , 任評 審 委員

民國四十六年 第二次赴日考察美術教育。全省第十二屆美展 ,展出國畫 「公館風景」 ,任評審 委員

民國

國

五十

四

屆

美展

,

展

出

國

臺

北

省

立

博

物

館

學行

陳 慧坤

歐

遊

作

品

展

展

出

民國 民國 四十八年 四 7 七年 第十三 省十四 屆 屆 美展 省美 展 , 展 , 出 展 出 國 畫 或 畫 松嶺平 翠峰 原 平 原 • , 太魯 任 評 閣 審 委員 迄 民國

+

年

四十 九年 省十 五 屆 美展 , 展出國 畫 「淡 水風景」

-å-西、 義 • 比、荷、德等 國 旅 行寫 生

赴法 進 修 , 並 至 美返

五十一 五 + 年 年 省十六 省十七 、屆美展 屆 美展 9 , 展出 展 出 國 國 畫 畫 夢索路 觀 香山 眺望」 公園」 0 , Ŧi. 由 月 英、 • 日 九月分別 • 於 國 中 Ш 臺中 省 立 圖

書館

,

行

「陳 禁 坤 歐遊 作品 展 0

民國

民

國

民國 五十二年 省十八屆美展 , 展出 國 畫 一淡 水 風光」

民國 民國五十三年 五十四年 省 # 屆 美展 , 展 出 國 畫 野 柳 鼓 浪

省十

九屆

美展

,

展

出

國

畫

赤崁

民國 民國 五 五十五年 十六年 省 省 # 1 屆美展 屆 美展 , 9 展出 展 出 國 或 畫 畫 野 海 濱 柳 龜 屏 疃 Ш 0

0

五十七年 省 # 屆 美展 , 展 出 國 畫 畫 「莫 「鳥 黑 來 鎭」。 瀑 布 四 月 於

九年 省 作 品 # 四 十二件 0 著 ^ 歐洲 行脚 與美術館 巡 禮 V 書

+ 年 年 省 省 展 # # 六屆 五 屆 美展 展出 美 展 作品 , , 展 展 出 出 四 + 國 或 一件 畫 畫 「凡爾賽宮的 「合歡連 0 当。 哈 赴法考察寫 別宮」 。三月於臺北 生

省立博物館

舉

行

陳慧

坤

歐遊

民 民

國

六十

品

,

國

六

民國六十二年 國 省廿七屆美展 畫 「披 麻皴 解 , 索法」 展出國 融 畫 合中西繪畫技 「祝山遠望」, 巧 任 , 顧 解多年研究辛勞 問 赴 歐各國 考察 寫生。 於法繪白朗 山 時 , 採用

民國六十三年 省 展 一十八屆 展出作品 美展 三十六件 展出國 0 畫 「阿爾卑斯山」 , 任 」顧問 0 四 月於省立博物館擧行 「陳慧坤歐遊

作品

臺

民國 六十 一四年 省廿九屆美展 , 展出國 畫 「白朗第一峰」 , 任評審委員。赴法

民國六十五年 省三十屆美展 , 展 出 國畫 「紅富士」,任評審委員至民國七十五年。 比 寫生 五月分別於省立博物館

民國六十六年 省卅 中 省 立 屆美展 圖 書館 ,展出國畫 學 行 「陳慧坤 「十分瀑布」 歐遊 作品 展」 0 自 , 國立師範大學美術系退休 展出作品各四 十二件 、三十件 0

民國 六十七年 省卅 一屆美展 , 展出國畫 「烏來瀑布」 0

民國六十八年 學行 省卅 「陳慧坤 屆 美展 畫展」, 展 出 國畫 展出作品廿六件 「野柳鼓浪」 0 赴泰 -瑞、 比、法旅行寫生。十二月於臺北 市羅 福畫廊

民國六十九年 省卅 四 居美展 ,展出國 畫 「布魯日河光倒 影上

民 國七 十年 件。 省卅五屆美展 赴日旅行 寫 ,展出國畫 生 「坡菩提寺」。二月於省立博物館 學行 「陳慧坤 畫展」,展出作品 干

民國七十一年 省卅 六屆美展 , 展出國畫 作品 「東照宮 (日本)」 。赴美、日寫生。

民國七十二年 出作品 省卅七屆美展 几 十二 件 , 展 0 出國 畫作品 「孤單獨 一一枝春」。於臺北省立博物館舉行 「陳慧坤畫展」 ,展

民國七十三年 省卅八屆美展,展出國畫作品 美國約瑟密德瀑布」

民國七十四年 民國七十五年 省四十屆美展 省卅九屆美展 , 展 展 出國畫 出國畫 作品 「日本姬路城」。 「琉球海濱迂路」 四月於臺北市立美術館舉行

「陳慧坤八十回顧展」

,

展出作品一百件

省四十一屆美展, 展出國畫 「青年公園的 角」。

民國七十七年 民國七十六年 省四十二屆美展 , 展出國畫 「故宮至善園」 。應聘爲臺灣省立美術館展品審 查委員

民國七十八年 省四十三屆美展,展出國畫 六十六件。六月於國立歷史博物館擧行「陳進、林玉山 「翠峯」。三月於臺中縣立文化中心舉行 、陳慧坤 聯展」 「陳慧坤畫展」 , 展出膠彩畫各二十件 , 展出作品

省四十四屆美展,展出國畫 省四十五 一屆美展 展出國畫 「北市內湖水景」,於國立歷史博物館舉行「陳慧坤八十五回 「淡水下坡路」,與妻赴美寫生作畫

顧 展」,

民國七十九年

民 國 Л 十年

展 出 作品

百件

技器も十九年 対関 八十年 首級下於南班縣、即出國家 **新學園以一個學校** 一個 一些水子也備一十段遊技調 的開送機一、然后以外的 び帰属す一般がない人生に同

斑繭 カナカ年 は十八八年 THE 好笑處 × 係完員、豐出原設 数 前城前照公 上與壁、林之山、郭豫縣 一次官事衙一人以 問題 等分次美術問題 的女女 (事者一、三人人本 朝 八八十八十四日) () 题载 被說

户

我感さ十六年 新四 展出作單一百符 十一個美題。 原出國外 □情等全國班一

我面上十四年 THE PARTY OF THE P 400 便出國際 無出國議一日 一流或有能 太陽治之一。 切员放弃北市立美術問題計一個舞門九十面觸對了

卷

AND THE PROPERTY OF THE PROPER

生命是一首美麗的詩歌 ·劉其偉斑爛的藝術觀

自然的生活哲學

嗨 !您好。」

劉老,這麼一位已屆八旬的長者,流露而出的是智慧與沉潛的涵養。對於晚輩、後進 那裏 ,太客氣了, 謝謝。」

, 他是

如此的寬容 與 請您在這本書上簽個名字,好嗎?」 包涵

劉老 要畫隻鯉 , 魚 哦! 一段話,請您抄錄於扉頁上頭 ,好

嗎?」

劉老

,我這兒有

华 也 好 仰 慕者 也 罷 , 只見 劉 老 笑瞇 著雙眼 , 不停抽 着 說

好 1 好 !

這位 長者 看 最 劉 佳 老 的 勁 寫 筆 照 快 速 的 寫 着 面 對 他 , 心 底 有說不盡的感動 與 敬 佩 0 豁達開 朗 , 親 和 平 實 該 是

田 是 我 每 次 拿畫 請 老 師 指 正 的 時 候 9 他 倒 是 非 常嚴 謹

的 審 美 劉 〈標準卻是絕對的忠 的學 生 在作 書 誠, 的 態度上, 絲 毫不 能含糊 承 受的 是 統 相 當 水準 的 要求 地 要 , 老 求 師 哦! 爲人雖然平易親善 , 但

籠

0

陳 畫 設 室 也 今年 0 簡單 這 間 春 素 坐 節的 落於 淨 時 新 候 店 , 五 一峯街的畫室是棟新蓋公寓 位朋友要我爲他介紹畫作 的 9 頂層 經 過 9 外 番 觀 思 和 慮 , 般 我 帶着 公寓住宅沒 朋友 拜 有 訪 兩 了 樣 劉 老 內 師 部 的

在 極 了 因 爲 中華 路的 舊宅 書太多了, 沒法 子畫大畫,這裏空間 較大, 我畫 累了就往沙 發 躺 ,自

朋 友 看 到 劉老師 的 畫 , 愛不 釋 手 , 口 氣 訂 幅 , 他 感 歎 的 驚 訝 著

我 好 於 賞劉老 師的 畫 , 他 的 書 把 我 原 始的 image 全取 代 盡 了

劉 老 師當場 也 送了 朋友 幅水牛的 速 寫 畫 0 大夥 相 談 其 歡

豊

一料事隔多日之後,朋友來電告之,他的

妻子不能接受這

筆錢

來購畫

,因此

這三幅

要取

消不買了。

介 紹 朋友買 畫, 原 係 一番 美意 ,如今弄得如此尶尬 讓我左右爲難 , 眞不 知要 如 何 面 劉

老。

腼 腆 的 撥通電話 1,連連 向劉老 師致歉,沒想 到 老人家毫不 爲 忤 地

「沒 關 係 , 這 事 别 放 在心 上, 有 時 間 你仍然 來玩 , 好 嗎?」

爲了買 畫 , 躭 誤了 老 師一下午的時 間 , 而今他 不 但不 在意 , 電 話裏傳來了輕柔寬和 的

直說:

「沒有關係!沒有關係!」

中國知識分子的豁達,讓我在劉老的爲人裏尋得。

彩色生命

其實 於 我只是一位喜歡繪 位學工程出身的 人 畫 , 到 的 頭 人 來成 而已 爲 , 根 位 本 一藝術 不 是什 的獻 麼 身者 藝術 家 9 劉 9 藝 老 術 生 家 傳 是 奇的 你 們 色彩 叫 的 實在 0 太豐富

劉老 師 七 個 月就出 生 了 , 他 的 奶奶妈為 了 照顧 他 ,曾經 有兩個 月的時間未曾寬衣上床 夜裏 了。

就 抱 着 聰 師 明 母 请 智 七 個 慧 寶 Ŧi. 高 貝 加 F 孫 齡 熱 , 子 愛 , 藝 不 頭 術 渦 菙 的 髮 家 鄉 L , 情 清 的 習 , 淨 的 劉 俗 老 朝 中 開 後 , 梳 說 始 以 理 七 筀 個 , 白 來 月 翻 淨 大 譯 的 的 畫 臉 孩 論 龐 子 掛 聰 9 上 明 ^ 水 你 彩 幅 書 黑 們 法》 劉 框 眼 老 鏡 是 師 他 值 是 投 俐 注 聰 落 明 薮 地 術 說 0 理 着 論 0

的 第 部 翻 譯 作 品 , 迄 今 這 本 譯 著 173 是 或 內 水彩 畫 籍 中 , 思 想 層 界 最 廣 的 部 書

那 時 生 活 清 苦 9 劉 老 師 翻 譯 口 得 稿 費 幫助 家 用 , 不 無 助 益 0

色彩 這 對 夫 妻 少 年 爲 生 活 所 困 , 爲 了 改 善 生 活 , 促 使 劉 老 在 動 亂 生 活 中 , 更 添 增 了 無 限 的 傳 奇

0

的 9 因 而 第 讓 次 我 大戰 在 生 命 中 越 特 戰 别 地 這 歌 兩 頌 次 倫 大 理 戰 親 爭 情 , 的 使 可 我 貴 對 0 生 命 有 更 透 澈 的 識 0 當 然 戰 爭 是 殘 酷 情

來 步 比 逐 漸 劉 步的 地 老 以 的 更寬 人 書 像 作 的 9 . 更 速 由 庸 寫 早 的 期 9 到 的 延 展 近 風 景 期 0 藉 淡 動 彩 物 , 的 以 特 鉛 質 筆 來 爲 表 丰 現 的 親 架構 情 的 9 珍 來 貴 輕 , 易 都 地 可 表 以 現 看 出 出 自 劉 然 老 景 對 致 人 的 靈 對 性 事 , 後

是 到 原 這 始 位 部 不 落 足 月 尋 訪 出 4 特 的 有 的 瘗 原 術 貌 家 9 9 更 由 是 於 他 喜 好 生 運 所 動 熱 9 竟 中 之事 練 就 0 副 好 身子 劉 老 喜 歡 旅 行 探 險 9 尤

其

原 始 文 化 9 子 我 繪 書 有 相 當 大 的 啓 發 0

今天 我 們 顧 劉老翔實豐 富的 記 錄 , 看 到 他 的 足 跡 不 但 遍訪臺 灣 各 族 , 中 南半 島 古 老的 民 族

究 加 占婆、 這 些 L 得不 茂 以 -但彙諸 及北呂宋、 於文字報告 朝 鮮 . 南 , 更直 美洲 接 馬 表 雅 現於畫 印 加 作 上 北 婆 羅 洲

•

.

-

蘭

嶼

等

地

,

都

有

劉

老

深

入

的

老 面 在 , 蘊 書 憤怒的 含 作 圓 的 融 表 蘭 思 現 嶼」 想 , 溶 , 觀賞 ` 入了 者 個 誰 可 人豐 在哭泣」、「 直 覺 富 地 的 感受 情 感 非洲 到 , 東 及主 方的 伊 觀 甸 古 園 的 典 意 裡 和 識 的 奥 , 孤 秘 以 師 : -0 非 具 象的 排 風 灣 格 族 展 的 現 百 而 步 蛇 出 , 每 幅 0 劉

讚美 啊 ! 美 !

劉 老 在 其 《樂於 書中 曾 說 •

渺 11 的 我 生 因 命 為 繪 , 不 畫 論 , 忘 是 悲喜 記 了 和 人 哀 生 樂 許 , 3 也 痛 將 苦 視 , 它為 我 由 美麗 衷 譜 的 美 -大 首 自 詩 然 的 歌 思 賜 與 偉 大 , 因 此 我 對 自

潛 得 最 , 是 爲 這 執著 突出 首 詩 也 歌 , 罷 , 看 情 , 看劉 是濃 韻 悠 老由 烈的 遠 , 高 關懷也罷 十四四 低 轉 一歲轉 調 ! , 捩至拾彩筆表達思想的 時 總之,藝術家熱愛生靈的 有 不 同 , 把 生命真 實的 歲 月痕 感情 譜奏 跡 , 而 9 豐豐沛 出 0 他 的 人 沛 畫 的 幅 的 表 比 眞 現 蹄 14. 而 幅 出 , 更沉 彰 了

默 詼 諧 其 的 組 合 瞭 解 , 加 劉 此 老 的 複 雜 性 的 情 交 , 織 不 如 9 說 欣 明 當 了 他 生 的 自 命 無 書 常 像 , , 诱 每 有 許 幅 多 自 的 書 無 像 奈 有 和 自 敬 嘲 天 1 • 禮 謔 天 笑 的 談 信 仰 人 生 0 区区

我 是 相 信 命 運 的 X 0

的 生 活 經 過 哲 學 人 事 , 都 變 遷 表 現 9 戰 在 他 水 的 流 後 離 期 的 作 劉 品 老 中 9 對 9 這 生 是 命 在 是 早 盡 期 人 事 戶 外 而 寫 聽 生 天 命 的 淡 的 彩 態 書 度 中 9 這 所 感 種 受 嚴 不 謹 到 中 又 的 自 得 逍 遙

是 基 書 劉 本 作 老 學 加 較 書 I 言 口 風 貴 程 9 劉 的 卻 大 老 又 9 吸 當 是 走 引 相 是 E 人之處 當 後 藝 重 期 循 視 透 的 線 過 劉 條 強 老 感 列 9 結 覺 人文 的 構 精 畫 的 家 組 神 9 再 合 卽 輔 , 使 以 線 是 條 東 半 方 的 文 抽 運 化 象 用 的 殊 9 畫 自 有 特 然 , 線 質 更 條 的 能 和 思 1 考 結 領 構 程 神 的 序 會 所 變 9 化 表 因 現 此 和 整 的 若 合 書 要 論 作 都 0 其

中 , 我 在 看 公 車 到 的 的 是 站 牌 -位 下 用 , 生 位 命 來 背 禮 著 讚 行 遨 囊 術 9 的 頭 哲 戴 帆 人 布 9 也 M 是 P 舊 位 帽 典 , 身穿 型 的 黄 中 國 卡 薮 基 術 的 家 衣 褲 , 呵 四 呵 的 笑

聖 慧 的 , 溫 哲 交 織 柔 思 寬 不 縱 厚 是 構 的 天 刻 兩 痕 天 , 所 深 深 能 求 地 得 烙 的 印 在 , 劉 仰 老 的 這 臉 上 張 , 老 我 臉 們 9 看 彷 到 彿 了 聆 歲 聽 月滄 首 桑 讚 , 美 生 生 命 命 無 常 的 聖 歌 也 感 , 莊 到 神 智

鳳凌霄漢,飛龍在天

-雕塑民族情感的楊英風

基瀅主任 研 究中西 時 , 鄭 藝術發展史卓 重提 出在臺 北 然 有 建 成 立 的 _ 座 雕 塑 表 現中 藝 術 國 家 傳 楊 英 統 風 藝 術 先 精 生 神 , 民 的 陸地 國 1 + 坐 標 年 構 想 到 中央 , 希 文工 望 政 會拜 府和 民 訪 間 祝

共 偉 支 大的 藝 術 創 作 來 自 偉大的 夢想 0 我 們 祝 福 這 座 中國傳 統 藝 術 風 格的地標 能够早日 出

同

持他

,

完

成

這

椿

埋

一藏

在

心

裹

已

經

好

幾十

年

的

宿

願

0

龍 躍 凝 聚中 的 雕 國 塑 人的 , 表現 生 活 智慧 出龍首昻藏 與 自 然觀 般的 照 躍 , 騰 映 照 , 出 寓 靜 廣 於動之寫意 漠 無 涯 的 想 像空 ,藉 著 間 不 , 銹鋼的 景觀雕 潔 塑 淨簡 家楊英風 , 展 先 現出 生 以

時 龍 躍 「至德之翔」、「天下爲公」、「茁壯」、「鳳凌霄漢」、……楊 英風以鋼片凝 滙

代

的

精

銳

風

貌

值

至

善

而

冒

,

就

不

會

有

矛

盾

,

更不

會

有

衝

突了

表 現 許 Ш 多 抽 象之 會 震 好 奇 動 的 韻 問 律 其 雄 暢 奔 邁 的 體 勢 是 最 前 衞 的 風 格 亦蘊 有 最 傳 統 的 文 化 內 涵

爲 什 麼 楊 先 牛 的 作 品 中 , 不會 有 衝 突 和 矛 盾 呢? 畢 竟 新 舊 是 難 以 兼 融 並 蓄 的 啊

哲 學 的 角 楊 度 先 和 4 兒童 的 景 的 觀 眼 雕 光 塑 來 線 衡 條 量 如 此 , 簡 終 易 極 , 的 造 道 形 理 單 也 純 許 得好 相 通 像常 , 但 1 也易 是 思 爲之 維 的過 0 程 這 卻 詗 好 異 像 是 凡 事 個 若 0 以 , 至 以

好 的 切 大自 , 因 然 化 而 我 育 的 了 藝 萬 術 物 觀 , 中 是 以 國 傳 古 典 達 生 的 一活美學 美 學 滋 爲 養 重 了 我 點 們 0 的 性 靈 與 理 想 , 中 國 的 美學 表 現 了 生 活

最

深繫傳統文化的藝術理念

創 作 深 蘊 中 國 風 格 的 楊 英 風 , 傳 統 文 化 意 識 濃 烈的 融 入 他 景 觀 雕 塑 的 作 品 中

具 的 生 命 時 文化 代 力 感 內 從 0 尤其 的 涵 中 不 國 9 銹 是 我 到 鋼 魏 無 西 雕 晉 法 方 塑 的 激 再 , 風 發 有 度 創 曲 澄 作 9 西 讓 淨 的 方 思 我 思 汳 慮 自 源 觀 • 覺 中 0 反 到 文 國 璞 人的 化的 文化 歸 眞 生 包 的 活 容 我 意 主 力 深 義 和 題 深 應該 生 以 活 是 位 觀 什 中 9 麼? 是 國 如 人 樸 此 而 實純 值 慶 實 幸 淨 而 0 的 沒 美 空 好 有 間 的 如 滋 此 轉 潤 磅 化 著 礴 成 我 雄 的 厚

呢?

躍 是 中 空 之時 國 前 楊 英 代 的 史 風 0 , 研 雖 的 換言之, 然 究 藝 在 中 術 理 時 , 念 這 間 視 魏 深 是 -廣 繋 晉 個 [玄學 中 突破 度 國 -規 爲 數 傳 百年 模 腐 統 文化 朽 • 統 流 反 ,而 治 派 動之物 意 皆 魏 識 不 如 晉 0 , 事 思 重 先 實 潮 新 秦 上 卻 尋 , 但 是 找 , 思 魏 統 而 晉 辯 整 建 今 立 哲 應 倫 學 是 日 楊 理 所 __ 個 英 新 達 風 秩 哲 到 序 學 意 的 識 的 純 重 型 時 粹 新 熊 代 解 性 的 放 0 和 這 深 樞 思 股 度 紐 思 想 0 , 卻 潮 活 在

若 反 映 在 美 [|]學上 , 就 演 變 成 人 的 覺 醒 0

心 靈 通 兩 過 漢 時 種 代 種 迂 迴 人 們 曲 折 的 錯 活 綜 動 複 和 雜 觀 的 念完全 途 徑 而 屈 從 出 於 發 神 -學 前 和 進 和 讖 緯 實 現 宿 命 0 論 因 的 而 支配 此 時 控 代 制 "的文藝 0 至 魏 活 晉 動 的 和 再 生 美心 , 使

顏 色 單 我 純 的 景 , 觀 形 態 雕 簡 塑 單 , 使 , 高 用 雅 不 銹 潔 鋼 淨 作 , 在 爲 精 創 神 作 領 素 域 材 E , 已 可 因 有 此 而 • 三十 提 升 年 0 __ , 這 種 材 質 具 有 現 代 的 質

理

比

起

其

他

時

代

,

更爲

敏

感

.

直

接

和

清

晰

溫 文儒 雅 、氣宇 軒 昻 的 楊 英 風 , 神采 奕奕 的 談 論 著 中 或 傳 統 美學 , 如 何 透 過 現 代 感的 素 材

表

出 時 親 光穿梭 切 的 風 著 貌 過 0 往 的 歲 月 , 藝 術 的 生命 沒 有豐 富的 歷 史來孕育 成 長 9 又 如 何 展 現 璀 璨 的 顏

新的膽識擁抱母體的溫柔

及 的 Ŧi. 響 主 照 個 著臺 人 片 年 楊 中 頭 九 灣 英 九 , 了 我 畫 風 0 壇 們 年 , 的 開 看 九 Ŧi. 抽 六二 懷 到 月 暢談 象 年 , 主 1 年 龍 英 門 義 , Ŧi. 發 或 月 0 書 坐 的 書 廊 或 藝 會 舉 立 術 的 辨 家們 , 部 5 親 分 切 彭 成 次 而 萬 員 -自 墀 五 , 然 曾 月 -劉 的 聚 書 會 相 國 會 處 於 松 紀 楊 , -念 英 以 韓 展 E. 共 湘 風 同 , 寧 的 追 距 • T. 作室 求 馮 其 藝 鐘 術 容 內 九 的 Fi. . , 理 莊 由 六年 念交 喆 當 時 創 -流 胡 聚 會 奇 會 , 迄 中 所 今仍 拍 三十 9 以 攝

據 图 國 松 在 記 東 方 五五 月 + 五 週 年 展〉一 文中 曾 說

屆 是 不 但 SALON DE 是 由 五 於 受 月 會 歐 書 員 洲 會 們 的 在 思 野 成 MAI, 想 獸 立 的 派 之 轉 . 初 是 變 表 , 以 是 , 現 書 巴 派 VL 黎 風 全 • 的 的 立 盤 不 體 西 同 五 化 派 月 , 與 的 才 沙 超 姿 態 於 龍 現 第 實 出 做 五 派 現 屆 為 的 的 時 偶 影 , 改 像 響 第 為 的 , _ 屆 而 0 [FIFTH MOON] 這 且 展 個 五 出 法 月 時 文 書 , 名 展 會 字 員 的 們 外 直 文 的 用 名 作 了 字 品 也 四

最 前 衞 Fi. 的 月 塾 書 術 會 的 理 念 靈 魂 來說 深 處 明 有 楊 楊 英 英 風 風 的 鍾 遨 情 術 的 風 表 格 現 呢 意 識 0 0 否 則 謝 里 法 怎可 能 以 最 本 ± 的 意 識 型 熊

長 居 紐 約 , 撰 寫 ≪臺 灣 美 循 運 動 史》 的 謝 里 法 , 如 此 地 描

述

話

楊 之 向 於 作 英 前 己 朝 風 Ξ 吧 五 + 著 者 在 1 年 雕 印 空 之 處 代 間 刻 象 我 的 在 上 最 的 還 於 深 探 在 討 更 成 刻 大 能 的 而 就 學藝 掌 發 , 兩 件 展 握 該 了 形 是 是 術 糸 體 繼 0 -黄 李 的 在 的 時 石 五 動 土 候 + 態 水 樵 年 先 便 • 9 己 代 蒲 生 而 看 保 發 添 頭 過 守 揮 生 像 他 的 和 出 陳 和 不 臺 體 少 灣 積 夏 -雕 穿 書 的 雨 塑 壇 之 棕 流 簑 作 後 動 , 他 品品 感 的 最 傑 男 , 的 , 這 當 人 顯 出 此 試 然 的 可 無 0 這 雕 疑 刻 如 VL 時 期 家 算 己 今 是 相 他 0 回 當 想 他 的 而 的 的 思 他 起 前 考 來 早 不 方 同 期 衞

性。

簡易素淨的風格

如 當 果 不 九五一) 欣 難 賞 體 楊 會出 • 英 風 「成長」 音時 作 品 以銅 的 人能 (一九五八) 鑄 「驟 由 一空間 雨 • , (一九五三) 建築 具象寫實的 -美學 、「稚子的愛」(一九五二) 風 -格蛻變 哲思 、文化 爲今日簡 、性 樸 靈 • 多元 純 淨 , 的 不 角 木 銹 刻 度 鋼 來 版 月 評 書 定 後 的

(一九八六)、龍賦 (一九八九)、「常新」 (一九九〇) 的 原因 了

的 雕 簡 塑景 易並 呢 觀 不 虚 代表 無就 ,就 等 好 無所 於 像 零 是 嗎?我們 有, 論 定 素淨也 减 囿 ---必定 於 非 眼 爲毫 中 是 所見, 等 無 於 所 零 知 卻 0 0 始 而 如 終敞開 果有 零 眞 IE 人以 不了心靈 的 意 不 需 義又是什麼 構 的 思 世界來迎納 世 能 呢?世 成 其 作品 世 界上 間 來看 萬物 什 麼才 楊 英

到 頭 來 限 制 住 耳 中 所 聞 , 眼 中 所 見 , 人 件 口 悲 日 歎 啊 !

解 於 釋景 觀 不 賞者 注 觀 重 的 舒 自 涵 滴 我 的 義 面 感覺 貌 的 突 , 楊 出 英 , 風 但 強 尋 調 求 的 如 是 何 中 與 國 所 傳 處 統 的 思想 環 境 的 取 服 得 協 噟 自 調 然 的 效 , 與 果 自 , 然 讓 契 彼 合 此 的 在 觀 同 念 空 0 他 間 進 裏存

息息 層 次 , 上 宇 相 所 關 謂 , 宙 必 , 間 景 如 須 的 觀 果 進 是 個 不 意謂 體 步掌 能 並 非 透 著 握 視 各 廣 內 他 自 義 在 的 過 的 形 精 著 環 象 神 閉 境 思 原 寒 , 維 貌 的 中 , , 生 就 達 而 活 是 到 只 人 , 注 類 而 內 重 是 生 觀 外 與 活 在 其 的 的 形 環 空 形 式 境 間 上 , 及 , 境 那 包 過 界 麽 去 括 就 . 了 僅 現 感 停 官 在 留 . -在 未 思 外外 來 想 所 種 景 種 及 的 現 的 象 部

民 化 中 族 9 化的 面 鮮 近 元 明 年 追 化 突 來 求 的 兀 的 上 大 豐 開 0 才 同 富 書 放 有 小 局 壇 社 意 異 面 上 會 義 由 0 , 與 的 在 於 料 價 多元 作 本 國 品 質 值 內 H E 的 9 藝 言 大 著 刺 一術界 家 重 激 0 體 人 , 有很 認 的 使 從 學 到 大的 藝 醒 事 術 藝術 , 衝 性 思 「撃力 的 想 者觀 功 層 念更新 能 , 次 的 楊英 , 必 深 度 須 風 -藉 化 信 的 著 , 心 內 藝 創 倍 省 作 術 增 功 者 I 夫 , 在 作 創 在 者 心 作 這 靈 無 股 协 思 法 出 奔 想 接 放 現 受 , 7 的 甚 多 潮 干 至 流

楊 英 風 的 景 觀 雕 塑 , 強 調 了 個 人 的 塾 術 觀 , 盡 情 地 流 露 個 人 的 本 質 , 但 也 因 爲過 於 依 據 個 人

渦 性 創 次 數 觀 於 作 的 不 衆 自 共 夠 的 然 原 鳴 而 , 雖 動 有 簡 , 力 易 因 然 相 的 爲 時 0 通 今天 的 理 那 間 念 心 是 可 我 靈 以 , 「見山又是 浩 們 視 作 覺 成 藝 聽 術 了 到 0 数 最 不 適 而 切 山 好 同 , 家 的 的 的 見 聲 評 不 註 音 必 論 腳 水又是 要 何 9 , 分的 但 嘗 應 我們 該 負 水」 不 擔 是 是 創 的 仍 0 對 希望 作 種 意 自 於 者 境 藝 楊 省 啊 與 術 評 的 英風 ! 功夫 作 論 品 樸 者 質 的 在 9 評 的 實 甚 至 論 踐 風 激 格 與 , 理 進 應 , 該 能 論 的 是 得 上 評 之 爲 論 到 評 依 滴 , 應 亦 論 賴 者 不 與 可

大協成同

調

層

等術湧入血脈奔流

那 兒 , 感受文質 我 在 臺 灣 彬 宜 彬 蘭 的 鄉 民 下 長 風 大 0 的 這 , 小 段 學 日 子 畢 業 , 後 使 我 , 濃烈的 母 親 由 喜 北 愛中 京 國 來 帶我 文化 去 9 念中 到 臺 學 灣 0 前 -直 後 念念 八 年 不 我 住 忘 在

兒 的 幼 風 年 土 的 人 情 楊 0 英 0 風 在雙 親 的 情

感上

是

孤

寂

的

,

因

而

宜

蘭

的

小

橋

-

流

水

•

Ш

III

果

園

是

他

紓

解

心

情

英風 最 好 身體 的 件 侶 流 動 熱 著 愛 0 中 攝 學 影 的 的 父親 H 籍 教 、精 師 淺 於 刺 井 繡 武 的 -差 母 親 III 典 -美 小 在繪 學 美 書 術 技 老 巧 師 和 林 雕 阿 塑 坤 理 都 注 論 Ŀ 入了 的 深 藝 術 厚 因 的 緣 TIT 脈 更促 在 楊

使 楊 英風 進 入 日 本 東京美 術 學 校 攻 讀 建 築 0

我 很幸 運 , 這所學校的 建築 系 特 重 美 學 , 有位 吉 田 五 十八 老師 , 乃 是日 本木造建築的 大

我

很

懷

舊

9

但

又

是

相

當

1 有時

代

感的

人

0

六十

多年

月

9

0

飾

我

受

他

的

暋

蒙

2

對

環

境

1

景觀

有

了

相

當

具

體

的

認

知

,

系繼 鼎 淮 先 入 續 戰 生之請 師 未 爭 完成 範 阻 學 斷 , 院 的 1 進 學業 藝 (今師大) 入 獨 農復 求 9 他 知 從景觀 的 美術系繼 環 境 的 , 建築世 卻 續 阳 攻讀 撓 不了楊 界又回 學 業, 返專 英風 由 於娶妻 情美 熱切 術的 的 也 生子 心 反 熱情之中 映 , , 父母 在 囿 我 於 親 以 家 了。 要他 後 計 雕 9 時 返 塑 尚 局 北 的 未 平 叉 作 亂 畢 輔 品 業 仁 , E 楊 大學 , 就 苏 應藍 美 風 渡 術

求 學 過 程 因 世 局 動 盪 會豐年雜 , 輾 轉 遷 徙 誌任美 9 但 豐 術 富 編 的 輯 歷 , 練 做十 , 涵 養成 年 藝 0 術 家寬濶 的 心 靈 和 磅 礴 的 氣勢

須 積 極 使 把 我 握 體 住 認 時 到 間 新 , 奇 才 能 事 物 不 和 負 時 生 代密 命 0 切 __ 相 九六三年受命 聯 的 可 貴 性 赴 , 也 義 的 肯定 大利 歲 中 羅 中 國 馬 文化 我 時 感 , 的 有 悟 優 幸 到 越 得以 生 包 命 一容力 學 的 習 脆 近代的 弱 短 暫 西 , 方 必

龍 科 前 在 天 技 和 傳 大家 的 統 以 作 與 見 高 品 現 面 科 代 贵 0 技 讚 可 的 東 歎 歸 神 方 楊 • 髓 與 英風 驚 西 9 訝 緜 方 聲中, 延 人專 科 了古今時 技與 不 屬之作 免 文化 有質疑 空 品 的 ……如 ? 領 ん 的 聲 域 , 何 於民 音 統整 發 出 國七十九年的 再 9 出 尤其 發 是龍 9 在 無數 的 元宵節 造 的 形 思 何 在 辯試 以 中 如 正 煉之後 紀 此 念堂 加 , 此 的 龐 廣 飛

組 或 博 音 覽 會 雷 組 創 射 ·····等 作 光 的 的 新 , 鳳 奇 凰 換言之,這些作品是一個藝術工作羣 • 來儀』 幻 麗 及 使我 其 應 累 用 積 的 了工 深 層 作 多 羣 變 一合作 , 深深震 的 寶貴 撼 著我 經 (TEAM) 驗 的 9 靈思 如 雷 的集體智慧結 0 射組 九七〇 不 銹 年 品 鋼 日 組 本大阪 0 而 • 景 燈 觀 光 萬

術 中 任 何 個 作 品 皆 須 和 周 圍 環 境 相 輔 相 成 , 才是完美 以

型 , 方能 承 受 與 對 應 如 此 的 環 境

天看

龍

似

蛇

,

因

爲

在

兩

廳

繁

複

-

古典

的

造

型

中

,

唯

有

昻

首

盤

身

的

曲

線

9

及

簡

捷

有

力

的

造

欣賞 楊 英風 的 作 品 9 要 以 圓 融 的 心 , 悠 揚 的 情 9 和 四 周 的 景 觀 融 合 爲 , 就 能 感受中 國 古 典

的 美 和 時 代常 新 的 愛 了

王心 , 前衞 情

品 水 李 的 -, 蒲 拙 美 石 灣 添 循 樵 圓 生 環 編 而 境 斜 . 輯 趣 楊 • 味 期 曲 英 間 的 盎 文社 風 然 角 .9 + • 度 , 表 朱 會 , 現 年 銘 . 到 藝 漫 低 出 , 完全 術 長 頭 的 發 的 展 沉 的 農 的 思及 人精 脈絡 寫 實 功 來 粗 神 夫。 說 放 , 皆 使 肆 , 有 肖像 楊 意的 册 互 英風完成了鄉土寫 庸 動 置 塊 系 關 面 疑 列 係 的 和 線 9 是楊英風 條 鄉 就 土系列 , 雕 是 塑史而 轉 [居於轉] 實系列 戀 同 的 步 言 代 而 , 捩的 創 表 行 從朝 作 作 9 後 樞 0 , 倉 期 他 紐 直 文夫、 地 許 接 風 位 多牛 影 格 逐 響 黄 的 到 變 復 朱 作 9

銘 的 太 極 系 列

是 致 由 的 寫 實 0 楊氏自由表現的 走 入 實驗 期 , 田 風 以 看 格 中 出 楊 , 氏 蘊 深 有 受 強烈 抽 象 的 表 東 方 現 精 主 神 義 風 , 潮 由 中 的 國 影 傳 響 統 9 藝術 此 思 中 想 和 , 殷 五. 商 月 畫 會 戰 的 國 淵 秦

漢 晉 起 飛」 隋 唐 水 袖 中 ` 將 造 型 等 簡 作 化 品 抽 9 推 離 向 • 組 成 熟 合 的 -立 峯 體 頂 化 0 而 太 魯 閣 的 山 水 系 列 , 如 夢 之

牛 的 眞 的 實 皮膚 0 創 作 因 的 天 觀 氣 念因 而轉 此 變 而 , 十 有 多年 柏 當 的 前 釋 因 放 誤 用 0 藥劑 , 導 致 痼 疾 纒 身 , 煎 一熟之中 , 讓 我 更 能 思 考

的 浩 瀚 哲 思 , 作 的 品 過 朝 程 向 , 楊氏 不 銹 鋼 皈 系列 依 即 順 . 雷 法 射 師 系列 9 佛 法 • 佛 寬 容慈 像 系 列 悲 的 邁 進 感 悟 0 , 使 楊 氏 仰受自然 然的 可 貴 和 中 或 文 化

脆 弱 短 暫 民 , 國 因 八 + 此 我 年 也 在 特 北 别 京 珍 , 視 我 目 因 前 肺 所 炎 引 擁 有 起 的 併 日 發 子 症 0 9 情 況 相 當 危 急 , 病 癒 之後 , 愈 發 感 到 身 體

的

個 化 研 個 外 生 理 Fi. 討 開 想 活 年 會 放 能 博 計 時 成 , 成 覽 畫 希 立 , 會」 爲 提 望 個 兩岸 出 能 人美 九 , 從 提 文化交流的 以 九 升各界 中 術 國文化優秀 中 ī 館 國 是 歷 我畢 對藝文的 九 代 具體 生活 九 生 的內 五 所望 方案 境界 以及 熱愛 涵 , 較 來尋 , , 幸 使 九 高 以 運 國 九六一二〇〇〇 找生 的 及 的 內 對 是 段時 外 活的美學與 建築 孩 子們 人景觀 人士明白一 期 爲 都 博覽 的 非 0 哲 常 重 內 第 理 視 的 個中 容 0 支 0 , 個 我 此 持 國 特 五 有 外 , 人的 别 年 民 在 是 個 計 我 國 生 魏 書 受邀 初 八 活 晉 想 步 + 是 時 做 的 至 如 期 構 北 年 何 次 0 想 京 的 我 參 月 希 中 這 與 卽 望 或 是 多 H 這 文 兩 次 對

慧眼識才提携後進

氏

,

曾如

此肯定這位高

足

0

的 關 聯 以 中 性 國 , 精 他 的 神 熱 爲 情 主 不 導 僅 -佈 自 然 滿 了生存 理 念爲 的 依 歸 空 間 的 楊 , 英風 世, 延 , 續 在 著 雕 歲 塑的作品中說 月的 行程 , 朱銘 明了關心 就 是 建 個 築 最 與 景 有 力的 觀 環 明 境

證

謝 里 一法於 へ本土 的 情 , 前 衞 的心 文中 ·曾如 此 表示

藝術的結合) 数 靈 的 , 只 培 他 是 在 育 朱 如 出 何 錦身上所 0 去完成 個 朱 新 銘 的 的 花的 藝 , 雕 他 術 刻 也 生 201 裏 血 命 不 絲 , 教 來 毫 遠 如 0 沒 他 勝 何 有 不 過 操 楊 於 能 刀 英風 創作 教 , 朱 的 能 銘 _ 影 教 件 如 子 的 何 E 是 , 去 形 如 雕 的 但 何 朱 雕 田 才是 刻 銘 朱銘的雕技早 的 , 藝術家創作的 終 體 於 內 唤 流 醒 的 -已是一 了 都 是 生活 楊 颗 流的) 英風 閉 (生命與 塞 的 的 , 血 能 3

液 臺 灣 魂 , 這 樣 的 老師 這 樣的 學生 , 今天哪 裏 還 能 找 得 到 !

現 出 楊 英風 石 頭 的 慧 眼 質 感 識 才 -堅 , 提 硬 與 携 後 渾 進 然 天成 , 方有 , 最可 謝氏這段佳話。尤其太魯閣系列講究 貴的是成全了朱銘 的太極 系列 0 大斧 欣賞朱銘 劈的 爲 效 人 果 牛 , 不 而 旧

術的楊 的 天人合一的境界 「今天朱銘 E ,他的 經從他自己 胸襟已 過 去的 一經打開 鄉 土 , 這 品 點從 域 性 他 的 感受 刀劈木材的氣魄裏已表明得非 中 超 越 了 , 從 太極 拳 的 演 常清 練 而帶 楚 進 0 那 了 此 太極

的 問 了 題 牙 , 的 公式 也 沒 有 怎 主 能 題 奈 的 得 問 住 他 題 呢 0 ! 他 今天 是 非 常 達 觀 的 , 所 以 才 有 這 麼 大 的 氣 度 其 中 沒 有 巧

念 材 銘 質之 架 九 構 九 , 年 絕 於 對 是 英 承 國 襲 舉 楊 行 氏 的 之 不 脈 銹 絡 鋼 系 0 列 9 浩 型 抽 象 , 極 富 現 代 感 9 雖 無 楊 氏 之 形 影 , 但 理

理 實 由 浩 能 主 , 廣 瀚 輔 義 透 入 的 從 過 以 的 精 美 寫 社 新 精 學 9 實 會 時 造 神 範 而 的 代 入 就 疇 變 脈 的 門 之中 形 出 動 高 楊 , , . 科 再 氏 , 發 國 技 如 其 以 揮 際 運 是 間 抽 出 的 用 一位 揉 象 印 視 9 入 . 象 在 野 景 個 取 派 思 . 9 觀 人 神 的 來完 想 雕 藝 表 率 內 塑 術 之 動以 成 涵 家 7 , 個 上 情 融 0 及 人 如 , 合 -抽 獨 不 果 生 地 象派 特 僅 在 活 景 具 美 歷 -的 多 有 術 雷 練 自 繆 史上 傳統文化 射 , 由 的 使 藝 實 風 要 創 術 驗 格 爲 作之觀 之間 渦 的 0 他 程 定 內 , , 涵 念轉 位 楊 利 , 的 氏 和 化 用 話 數 民 建 造意 + , 俗 築 山 年 I 空 以 來 , 数 間 說 由 徜 的 繁 的 楊 徉 理 景 氏 於 迈 路 觀 以 簡 傳 處 寫 , 統 ,

楊英風是一位宏觀的藝術工作者。

更是一位中國文化的傳承者。

-//5- 表析分品作風英楊:天在龍飛,漢霄凌鳳

項次	_2	=	Ξ	<u>ru</u>	五	ホ
系 列 名 稱	11, 11,	肖像系列。	寫實系列)。 林絲緞人體系列(以上	鄉土漫畫系列。	(實驗期)。 古中國藝術抽象化系列	佛像系列。
年	參與創辦版畫學會。	40年代至90年代。	50年代中期。	40年代末至60年代。	畫會結合。 畫會結合。	50年代至90年代。
形成與材質	職、雕塑。 離、雕塑。	泥塑、石刻。	泥塑翻鋼。	漫畫。	泥塑、翻銅、木刻。	泥塑、石刻。
訳	派之動感。 上生活,比例中刻劃其中有印象 土生活,比例中刻劃其中有印象	装。 製作許多肖像,實驗各種表現方	現律動與變化。	之先驅。 之先驅。 之先驅。	以殷商、漢墓、佛像、剪紙中取 其造形、比例、韵律,予以抽象 以殷商、漢墓、佛像、剪紙中取	中國本土雕塑之先驅。 中國本土雕塑之先驅。 中國本土雕塑之先驅。
1	職所、滿足。 職所、滿足。	陳納德。	殺。		哲人、金馬獎	

風采術藝代當 —//6—									
生	<u> </u>	+	九	Д		七			
雷射系列。	哲思期)。哲思期)。	期)。 城次 (成熟)	思期)。	實驗期)。		書法表現系列(實驗期			
70年代至90年代。	60年代至90年代。	期。 60年代後期至70年代後	60年代初至中期赴羅馬	50年代至60年代。		50年代至60年代。			
雷射。	不銹鋼、光電混合。	石刻、木刻、混合素材 。	錢幣浮雕、油畫、素描	浮雕、銅雕。		墨混合素材。			
佛學「空」觀,與景觀結合。以雷射技法表現書法效果,溶合		大斧劈、造形、創作,上承中國 山水斧劈氣勢,下開朱銘——太 極、人間系列,為楊氏壯年原創 典範之作。	中含有錢幣的浮雕與寫生。	以爆發表現實驗前衞作品。	現之先驅。 現之先驅。 現之先驅。	韵律感,予以立體化,並以不同以中國書法順筆、飛白、等			
聖光。	鳳凰來儀、心鏡 《E門、分合隨 緣、茁壯、飛龍	能。	、	歐行、巨浪。		字架。			

明 的

腳

印

9

捏土囝仔」六十

蒲添生走過鮮明的雕塑歲月

審 美的 過 心 往 和一雙創發靈動的手 一的生命歲月裏,觀念 0 、環境等 以雕塑 各 來完成生命美感的 方面 都 發 生了 極 蒲 大 添 的 是 生 戀 何等 動 , 0 模樣 甲 而 子 恒 的 駐 輪 於 轉 心 靈 9 滾 深 動 處 的 著迸放的 是 顆

熱力和 才是 高 在 凝鍊的 藝 貴 莊嚴 徜 蒲 創 添生應是第一 作 愛 的 戀 藝術 風貌 心,我們 以驚 成 長 歷程 人速 不敢 人 度更 相 0 0 辛 信 勤走過六十年 新轉換的 , 失去了雕 今天 塑 春華 的 , 蒲 精 鍊的 , 添 烙印 生 作品 9 下臺灣雕塑界草創時期拓荒者堅 將 ,必須透過思辨發

展的藝術

才 情

鮮

走進孤寂的雕塑世界

二次大戰時 ,蒲添生滿懷 理想從日本返回 故鄉 投 入 了雕 塑天地的墾荒 工作 , 這 是 片製澀

生 而 熾 狐 熱的 寂 的 生 111 命 界 力 初 , 他 期 毅 的 然 環 決 境 然 的 沒 奉 有 獻 堂 生 聲 命 9 的 沒 有 所 有 鼓 勵 9 只 9 因 更 爲 談 雕 不 塑 E 肯 是 他 定 八 , + 年 燒 來 的 呼 火 吸 焰 之間 中 的 泛 氧 映 氣 0 浦 添

段 辛苦 早 的 此 路 時 程 候 , , 現 大 代年 家都 輕 說 人不 雕 朔 太 是 容易 -担 接 + 受 子 的 仔 0 啊 ! 直 到 最 近 這 此 年 來 , 才被 稱 爲 遨 術 家 0 這 是

頭 高 他 的 裱 的 徒 書 春 他 店 , 影 萌 堅 蒲 , 民 響 書 和 持 添 國 家學 可 4 院 國 創 謂 + 書 作 + 淵 甚 家 , 八年 歲 後 大 源 林 恒 於 , 時 的 以 玉 當 貫 , , 他 Щ 九三 蒲 乏 卽 他 爲 , 對 添 就 以 口 , 生 讀 鄉 遨 藝 娶 年 術 循 爵 玉 0 得 Ш 鷄 退 祖 產 家 公學 父蒲 出 了 典 生 陳 型 興 0 (膠彩 澄 校 因 趣 榮 的 波 此 應 玉 性 (今嘉義崇文國 畫 之長 該 是 格 9 繪 是 位 9 女陳 畫 極 畫 在 參 對 爲 家 蒲 加 紫微 其 自 兼 添 新 然之 少 藝 佛 生 竹美展 小 術 身 像 , 姐 事 生 雕 上 導 命 了 刻 表 9 其 師 而 師 0 露 獲 第 卽 言 早 無 得 是 年 父 遺 , 首 件 陳 應 他 親 0 獎 的 澄 是 蒲嬰 亦 出 0 早 波 曾 雕 生 11 塑 期 開 於 , 與 作 也 學 滋 林 設 潤 品 許 的 九 玉 卽 是 啓 的 家 Ш 激賞 爲 蒙 養 等 「文錦 老 分 人 年 愛 這 組 師 0 位 對 織 義

厚 雕 塑 和 野大學的 塾 愉 留 悅 , 日 師 期 事 間 前 身 日 本 蒲 研 雕 添 習 塑 生 膠 家朝 首 彩 先進 畫 倉文夫先生 9 入 後 東京 轉 入 III 長達 雕 端 姐 畫 科 八 學 年的 0 校 兩 學 時 年之後 習 間 素 描 0 據 , 其 也 第 回 就 一億當 车 是 日光景 九 再 入 几 日 年 本 仍 帝 可 蒲 或 感受師 氏 美 入 術 朝 學 恩 倉 校 的 文 4 夫 溫

像

,

完成

於

九三

九

年

新

婚之

年

蒲

先生亦特別

景仰

情切的我如何能接受這分盛情呢?」

朝

倉

師

我

非

常

照

顧

,

甚

至

希

望

我能

娶其

女爲妻

,

克

承

衣鉢

0

可

是

想

入

籍

日

本

,

思

鄉

怨 深 成 長 無 處 所激 女陳 悔 和 朝 地 **以紫微嫁** 和 發 倉 文夫 泥 的 共 士 有 與 相 鳴 感卻 件, 蒲 相 氏 同 以雙手 眼 是 爲 光的 永 妻 恒 , 來担 陳 不 优 渝 儷 澄 波 塑 的 情 心 0 篤 , 中 愛 爲 , 迄 的 情 蒲 美感 今恩 和 氏 鄉 1 情 愛 學 , 相 這 濃 導 分堅 濃 伴 師 的 , 9 欣 令 持 調 賞其 X 和 , 若非 了蒲 稱 藝 羨 術 有 氏 0 創作的 審美過 才華 高 度 和 的 程是 熱誠 踏實穩 原 力 沉 和 , 六十 默的 健 雕塑 的 年 的 性 , 格 深情 來 但 美 , , 的 玉

蒲添生深情款款地融入雕塑世界,讓人感動,更讓人稱歎!

是

無

法

渡

過

漫

漫

長

夜

的

·海民」與「春光」的作品

帝 體 及「日 爲 最優 美的 本紀 高 元二千六 格造 型 百 , 年 所 紀 以 念 雕 塑 展 家 最 0 陳 重 奇 視 禄 人 體 先 生 雕 在 塑 蒲 0 師 氏 八 事 + 朝 雕塑 倉 時 , 顧 蒲 氏 展 的 中 曾 作 品 說 道 曾入 選過

發 現 蒲 早 先 生 在 的 民 國 入 選 二十 作 九 品 年 -海民 , 我 在 東京 9 作 品 求學 的 力與 的 時 人美的 候 , 參 表現加 觀 T E 一日日 鄉 土的情感 本紀元二六〇〇年 ,使我印 象特 奉 祝 別深刻 展』, 意外 對

的 存 表 在 現 褲 傳 0 海 , 觀賞之餘 神 頭 民 , 戴 尤其 是蒲 只 ,心 石 瓜 氏 膏像的 皮 九 頭 帽 莫不 匹 的 臉 〇年 男 格下鮮 部 子 的 神 , 韵 以 作 明的 品 右 , 流 手 , 印 露 擡 以 石 痕 出 起 絲 持 膏 , 感 絲 棍 塑 覺 成 憂 , 是 鬱 左 , 如 手 大 , 此 有 彎 約 深 幾 曲 刻 許 挿 八〇公分高 而 期 腰 長 盼 的 遠 姿 -無 熊 0 奈 站 度 立 , 0 手 亦 0 體 持 有 莊 態 長 嚴 与 木 自 稱 棍 重 , 的 ĦЛ. 身

著

氣

理

了 的 經 濟 這 , 無 座 力 石 翻 膏 鑄 人 成 像 銅 -, 海 又逢 民』 , 抗 我 戰 國 期 間 人十分喜歡 , 避 亂 疏 散 0 從 9 如 日 今不 本 迈 知下 國 時 落 , 携 , 有 口 可 家 能 鄉 E 0 經 但 破 因 碎 一受於 残 缺 當 不 時 存 在 据

使 公分左 我 存 許 迄 多作 今 右 另 的 0 品 雕 高 座 都 塑 度 -藝 春 無法妥善 , 術沒 之光 這 座 有 以 是二度 保存 寬裕 日 本 的 1 , 實 經 姐 赴 爲模 在 濟 日 能 口 本 惜 力 特 , ! 兒 師 , 是 的 事 無 人 朝 體 法 倉 維 塑 文夫 繋 像 下 , 9 去的 就 於民 是 先 國 0 戰 翻 四 争 成 + 的 塑 七 不 膠 年 安定和 的 , 後 作 再 品 生 鑄 9 活 成 有 艱 銅 ---辛 像 百 不 , 七 方 + 苦 能 Fi.

更剝 是 術 奪 唱 了 家 歎 難 的 的 以 損 聲 取 失 調 代 , , 對 的 廻 整 養 盪 體 在 分 社 空氣之中 會 文 化 而 , 言 感傷 , 也造 的贵 成 只 是 永遠無法 藝術 家本人 一爾補 的 而 缺憾 已 , 藝術 , 尤其 品 對 的 流 人文精 失 或 神 損 的 毁 , 不

單

灣 周惟 塑界的 拓

對 宇 宙 数 術 的 精 的 本 神 抒 質 是 發 什 出 來 麼? 9 沉 詩 浸於 哲 游 學 光歲 -歷 史和 月的 流 美 的 轉 中 表 現 永 不 , 消 透 褪 過 X , 應 類 該 的 是活 il 靈 絡 , 以 有 個 牛 X 對 命 力 時 的 代 的 觀

今天 是 的 元 作 的 中 問 的 臺 國 者 沒 的 灣 題 , 其 有 任 實 當 傳 務就 在 個 太需 然 承 強 是爲 也 要 得 然 而 藝 提 有 歷 面 供 史 術 對 力 的宗教 文化 創作 添 家 注 努 力 傳 者 永 深厚 積 作 何 承 爲 性 極 的 人生價 問 的 的 0 創 題 養 分 作 値 如 , , 果 才能 但 憑 對 有 藉 傳 時 塑 , 因 造 統 也 出 文 成 此 深 化 爲 歷 史 有 無 刻 形 卽 而 所 的 成 感 偏 差 爲 包 X 價 的 袱 , 就 値 臺 , 朝 可 灣 唯 能 位 風 遨 貌 有 負 術 的 0 换 面 家 來 源 言 的 不 之 僅 影 歷 響 面 遨 營 史 0

現 任 教 於 文化 大學 美 術 系 的 蒲 浩 明 , 爲 父親 八 + 雕 塑 顧 展 說 出 3 L 底 沉 澱 的 il 聲 0

術

創

不 山 磨 滅 的 辛 勤 尊 崇 地 地 走 位 過 甲 子 , 刻 劃 着 臺 灣 雕 塑 界草 創 時 期 拓 荒 者 堅 毅 鮮 明 的 腳 印 , 有 其 拓 荒 老 將

展 出 品 囊 括 所 有 創 作 階 段 的 作 品 , 記 錄 這 位 雕 朔 老 1 從 雕 塑 T. 作 走 渦 的 痕 跡 , 口 謂 歷

盡 甘苦 , 點 滴 在 11 頭

侵 犯 的 精 父 神 親 面 以 9 這 及 種 其 他 人 性 長 尊 年 嚴 默 令 默 X 耕 由 耘 衷 的 敬 遨 佩 術 T 作 者 , 從 他 們 的 生 命 中 , 往 往 都 會 流 露 出 莊 嚴 不

可

強 刻 的 法 內 國 在 雕 衝 塑 動 家 0 羅 丹 這 (Rodin, 股強 刻 的 1840-1917) 衝 動 9 迸 放 曾 出 說 蒲 添生璀 : 「在 璨的 美 好 的 雕 塑 雕 生 刻 命 中 0 外 界的自 們常常 然 猜 得 人生 H 是 有 激 動 種

其 了 蒲 有 每 情 氏 內 世 件 界 在 雕 的 0 塑 當 思 作 然 想 品 感 , 從 非 情 觀 9 察 蹴 而 -口 使 體 幾 其 驗 引 , 其 發 -想 間 天 像 的 性 功 中 -選 夫 蘊 擇 深 含 厚 的 -組 情 9 自 合 感 到 是 來 表 蒲 和 現 氏 自 藝 然 術 相 成 呼 就 吸 最 裏 足 投 堪 外 入 敬 莎 眞 重 相 誠 ナ 鎔 處 的 鑄 , 感 和 彙 成 毅

力 , H 積 月 累 的 渦 程 中 , 所 蘊 存 的 火 候 實 非 般 人 所 能 企 及 蒲 添 4 皆 能

9

情

洗 鍊 過 後 的 澈

現 其 傲 因 情 任 此 臺 均 , 臺 雕 陽 衡 雕 陽 歲 肯 刻 塑 展 和 美 以 與 部 比 是 協 前 現 雖 增 例 立 秘 的 實 設 設 等 體 安 書 作 立 雕 原 而 長 協 品 刻 理 中 , 吳 來 卻 部 的 , 實 隆 叉 感受 看 始 的 9 榮 無 終 激 , 空 懇 陳 法 未 請 間 0 切 夏 和 對 臺 蒲 蓺 表 現 外 陽 循 雨 添 是位 示 實 公 生 美 抗 募 協 . 鑑 眞 拒 陳 爲 當 0 IE 蒲 夏 時 9 了 的 生 添 13 使 以 活 藝 生 等 藝 視 術 中 覺 和 X 循 家 長 陳 加 的 爲 期 0 夏 空 主 入 蒲 的 間 हिंच 0 , 容 氏 皆 曲 得 欣 忍 於當 個 有 到 賞 之餘 性 雕 更 者 爽 塑 時 寬 經 朗 從 濶 的 , 由 只 天 , 事 的 觸 率 能 分 雕 發 覺 眞 刻 坐 揮 和 , 中 藝 的 田 視 , 不 術 惜 美 逐 覺 失隨 的 沉 陳 術 於 默 交會 夏 工 和 了 作 九 13 者 因 • , 几 , 親 否 個 31 不 切 則 性 多 年 發 由 孤 的 感

蒲 失 生 為 人 爽 直 , 不 失 赤子 之 2 在 臺 灣 美 術 運 動 的 過 程 中 , 他 扮 演 著 相 當 積 極 的 角

顯

現

蒲

氏

的

1

格

精

神

0

尤其

在

眼部

的

處

理

上

,

色 練 梨 周隹 穩 塑 界 了 深 能 厚 像 他 的 基 從 草 礎 創 , 的 目 艱 前 辛 臺 堅持努力到今天 灣 雕 塑 家 能 有 如 , 此 嚴 就 謹 屬 的 他 為 功 第 夫 , 人 和 , 長 尤 久 其 歲 月 嚴 格 洗 錬 的 的 學 院 雕 訓 塑

家

,

不

多見

0

的 套 古 , 厝 流 開作 大宅 露 刻 的 東 方古 緣 , 寺 起 I典的 然塑 廟 , 在所 建 築 精 出 有 如 神 , 美術 是 都 0 作 而 有 活 相 品 蒲 動 當 添 0 裏 生 精 的 湛 , 應該 雕 的 塑 作 是 有 品 發 超 0 傳 生 出 得 此 統 實 的 最 早 力 師 的 傅 , 質 神 9 韵 的 代 表 9 代 現 朝 相 也 倉 傳 有 師 的 令 的 工夫 人讚 嚴 格 , 歎 訓 的 紮 練 功 實 9 夫 繭 而 以 不

常見

落

蒲

氏 俗

個

人的

才情

,

自

連 言 後 陸 串 0 的 學 蒲 續 學 習 在 完 氏 H 精 習 中 成 嚴謹 先 本 的 研 事 人 由 紀 師 體 希 念像 而 學習 的 充 臘 成 實 • 或 雕 果 胸 羅 9 像 也 馬 塑 , 是 可 作 -, 在早 埃 接 打 品 受嚴 及 下 , 的 日 成 期 作品 人像臨 格 後 熟靈活 人體 的 學 摹 徒 的 妻子」、 雕 遊最 學 訓 韵 更凸 習 練 致 深穩基 , , , 顯 告 將 自 「春之光」、 蒲 近 成 氏 段 + 礎 觀 落之後 的 年 家 察 主 風 0 的 因 格 理 敏 光頭 0 , 0 銳度以及深刻 才開 詩 朔 像 • 的 始 掃 研 中 HII. 庭院 理 見 究人體結 出 -的 , 體 感受 三十 毫 態 構 無 力 怨 寫 Ŧi. 尤 這 實 歲 總 中 以 H

之 客觀 性 與 純 粹性 的 訴 求 , 蒲 氏 展 現 概 念藝 術 的 力 與 美

運 動 系 列 是 九八八八 年 以 後 的 作 대 七十 七 歲 的 蒲 氏 在寫實 風格 環轉自 1如之後 朝 向 另 個

反

寫 意 的 感 覺 走 去 9 走 的 加 此 自 然 而 親 切 , 喚 起 心 靈 另 種 享 受 的 愉 快 0

風 競 格 賽 但 觀 仍 賞 術 然 運 最 有 動 重 我 員 要 過 會 的 去 妙 是 呼 飛 要 吸 躍 表 的 的 達 姿 時 氣 息 熊 代 0 時 性 , -驅 社 使 會 我 性 堂 0 握 運 住 動 瞬 系 間 列 的 作 美 品 感 是 我 , 作 在 品品 觀 的 賞 整 奥 體 林 感 兀 覺 克 流 運 露 動 出 會 寫 的 意 各 的 項

是 最 的 有 線 個 條 璞 件 , 歸 的 甚 眞 至 的 位 近 情 於 , 趣 此 突 , 和 兀 是 其 的 蒲 爽 造 氏 型 朗 在 率 呈 晚 直 現 年 的 另 韓 性 繸 格 種 的 快 風 , 必 感 格 有 路 , 密 這 線 切 種 0 的 轉 渾 關 戀 動 聯 在 系 性 臺 列 陽 的 0 老 作 將 品 們 , 淡 的 藝 化 循 寫 實 風 格 的 人 裏 體 蒲 以 氏 應 流

蒲 好 氏 率 位 眞 可 的 愛 面 的 對 社 雕 塑 會 家 , 和 0 隨 時 代 潮 流 的 腳 步 , 這 分 勇 氣 , 讓 人 不 禁 萌 發 心 底 的 歡

笑

揚 的 愛

西 血 道 書 臺 臺 主 灣 陽 強 任 的 美 調 • 情 協 時 結 的 代 明 中 成 性 藝 立 0 和 專 社 , 藝 九 生 會 教 前 件 科 九 努 的 主 力經 年 蒲 任 至 添 . 營 生 藝苑繪 九三三 使 , 臺 希 灣 望 年 書 美 政 研 循 府 究會 陳 思 和 想 澄 民 名 波 能 間 譽 居 多 口 教授 一交流 留 歸 中 祖 國 國 , 積 大 文 相 極 陸 化 石 推 期 溝 , 間 動 他 通 美 的 , -術 曾 思 7 教 於 想 解 育 上 和 0 海 熱 其 , 聯 任 情 岳 繫 職 圍 父陳 臺 新 繞 海 華 於 澄 兩 薮 祖 波 岸 專 國 主

生

一命之源

高

貴

人人性

的

表

露

0

結 的 藝術 , 其 長女陳紫微嫁與 認同。二二八事件 蒲 氏之後 中, 陳 氏 ,任勞任怨支持丈夫的 不 幸 逝世 , 然其緣自 藝 熱愛鄉 術生 涯 土 9 一的心 陳 澄 和國 波的 家的 愛, 情 在蒲 並 氏夫婦 未 就 此終 的 行

誼 中閃 動著光輝 , 藝術 生命 亦因 包容的襟懷 , 湧 向 另 高 峯

藝 術 家是 關 懷社 會 的 , 永遠 走 在時代 的前 端 0

抖 擻 的 精 神 鏗 鏘 的 語 調 9 這 位 八十長 者 ,以生命的 熱愛獻給了 雕 塑 , 也 獻 給 了社 會 術

力 量 的 磅 礴 氣象 , 清澈 可 見

刻 意 的 遨 表 術 品之可 現 人體的自然之美, 貴 , 在 於呈 現 引導人進入完美的藝術情 個沒有囿限的時空環境, 境 任 欣賞者: , 使 人掌握藝術 心靈 與 人生之間 的眞

的

遨

遊

,

得

到

昇

華

0

蒲

氏

係 0

應 力量 藝術 家 0 蒲 在將自己 氏辛 勤 的 耕 思 耘 想 , 愈走 融 入 愈 作 勤 品 的 , 投 創 入完美 作 態度 的 , 是另 無限 追 超越時空的溝通 求之中 , 面 對 創作的 方式 , 果實就是最 而這就是藝術 有力的

蒲添生小檔案

雕塑生涯三階段·

、學習階段(青年)

洋溢濃情蜜意,率真樸實的摯情,自然流露 一十九歲代表作品「妻子」,結婚第二年創作。技法雖未成熟,但是輪廓線條柔緩,呈現嫻靜的女性美,

二、成熟階段(壯年

四十六歲代表作品「春之光」,爲第二次赴日創作,充分流露女性溫柔體貼的特質,作品本身細緻光滑的 肌膚,表現地尤爲動人,有乃師朝倉文夫先生的風格

三、創作階段(老年)

- 七十七歲代表作品「運動系列」八件
- ·八十歲代表作品「運動系列」一件。

蒲添生雕塑工作五個時期:

一/27一 案檔小生添蒲:年十六「仔囝土揑」

、紀念像時期——靜態(一九四六年~現在

- •一九四六年,三十五歲——臺北市中山堂之 國父銅像。
- 九四九年,三十八歲 臺北市中山北路與忠孝東路口之先總統 蔣公戎裝銅像
- •一九五六年,四十五歲——臺南市火車站前鄭成功銅像
- 九七一年,六 十歲 高雄市三多路與中山路圓環之先總統 蔣公騎馬銅像
- 一九八〇年,六十九歲——嘉義市火車站前吳鳳騎馬銅像。

、胸像時期——靜態(一九三七年~現在)

- 一九三七年,二十六歲——作品蘇友讓先生半身雕塑。
- 一九五一年,四 十歲——作品李老太太半身雕塑。一九四四年,三十三歲——作品陳老太太半身雕塑。
- 一九六八年,五十七歲——作品孫科院長半身雕塑。
- 九六九年,五十八歲——作品何應欽將軍半身雕塑。
- 一九七二年,六十一歲——作品張聘三董事長半身雕塑。一九七一年,六一十歲——作品楊肇嘉先生半身雕塑。
- ·一九七七年,六十六歲——作品謝國城先生半身雕塑。
- ·一九九〇年,七十九歲——作品連震東先生半身雕塑·一九八〇年,六十九歲——作品吳尊賢先生半身雕塑

三、人體小品雕塑時期——靜態(一九八〇年~一九八八年)

- ·一九八一年,七 十歲——作品「步行」。
- •一九八二年,七十一歲——作品「陽光」。
- 一九八四年 七十三歲 作品「懷念」,入選法國獨立沙龍百周年

四、運動系列時期——動態(一九八八年~一九九一年)

- ·一九八八年,七十七歲——共創作十餘件作品,完成八件
- · 一九九一年,八 十歲——完成作品一件。
- 五、人體大型、小品雕塑時期——動靜兼有(一九八八年~現在)
- ·一九九一年,八 十歲——完成等身德國小姐作品一件。 ·一九九一年,八 十歲——完成等身山地青年作品一件。
- ·一九九一年,八 十歲——完成等身比利時小姐作品一件。

十一部衙門 大學城區縣 山南西 風。

大矣造化功 朱銘的雕塑世界

從來不見梅花譜

信手拈來自有神

0

不信 東 風吹著便成春 !試看千萬樹

達生動 人的精神氣韵 這是明朝文人書畫家徐渭的題畫詩。詩文中强調藝術作品必須著重捕捉對象神態與 活潑的 氣象 ,也傳達了東方古典的奧秘哲思。 0 這首詩正是中國現代雕塑家朱銘的最佳寫照。他的力與美,詮釋了個

表

我是一個不中不西的人,但也能說是一位亦中亦西的人。」

質 , 朱 朱 銘 銘 之所 這 番 以 說 成 詞 爲 9 中 印 或 證 現 I 代 作 雕 品 塑之代 中 強 列 表 的 , 個 其 理 現 蘊 含於 意識 此 9 衆所 同 時 皆 也 鎔 悉 鑄 了 中 國 溫 柔 磅 礴 的 文 化 特

品 的 , 特 應 性 摹 該 寫 , 是 也 X 體 他 因 對 爲 9 人 沒 刻 類 有 劃 處 刻 人 境 意 像 深 寫 , 刻 實 反 的 直 省 是 神 的 韵 朱 墨瓦 銘 , 循 創作 爲 精 作 神 的 品 重 留 點 下了 方向 極 爲 他 寬廣的 的 人物 思考 並 無 空間 個 別 9 樣 朱銘 相 , 呈 富 於 現 哲 出 思 不 的 確 作 切

受到 對 雕 朱 朔 不 Im 銘 見 茲 清 心 製 術 股 中 營 熱 源 溫 愛 9 源 柔敦 信 的 不 手 他 絕 厚 拈 9 的 的 來 是 創 心 的 絕 發 靈 創 力量 無 世 作 止 界 特 息 9 質 的 9 正 溫 時 9 湧 煦 卽 刻 向 和 如 朱 0 諧 同 明 銘 T , 天 朝 包 樹 另 容大千的 萬 林 個 對 般 峯 朱 的 銘 頂 繁茂 眞 鐢 而 實 升 言 生 繽 9 命 紛 都 縱 9 是 然 和 顚 每 風 _ 簸 吹 個 困 拂 蓄 頓 中 勢 , 待 旧 9 我 發 4: 們 的 命 彷 日 中 佛 子 源 感 ! 自

開放的人生

歳 的 , 木 年 提 刻 齡 供 九 的源 , 朱 就 銘 八 流 投 年 至 入 國 9 木雕 師 民 月 父精 11 學 干 世 湛 界 畢 日 的 業之 的 臺 技 朱 灣 後 法 銘 苗 9 栗 也 在 的 使聰 木 九 誦 料 霄 Fi. 慧的 中 小 年 打 鎚 朱銘 轉 就 E T 讓 , 精 數 他 出 通 + 拜 生 了 個 木 1 雕 年 刻 朱 花 頭 名 銘 藝 師 , 術 熟 本 的 習 本名 金 各 III T 種 各 JII 爲 刀 種 師 泰 法 木 0 , 和 料 學 朱 題 的 遨 家 材 質 是 四 9 感 年 以 延 務 0 農 續 以 + 及 T 爲 Fi.

I

0

衞

的

蓺

術

理

念

0

銘 中 或 的 作 閻 品 粤 中 民 間 , 有 木 刻 藝 股 源 人 的 自 風 古 典 格 中 0 傳 或 統 獨 具 的 技 的 法 風 和 味 特 來 色 9 深 深 地 植 入 朱 銘 雕 刻 薮 循 的 血 脈 裏 9 使 得 朱

拜 别 李 師 父的 門 下之後 , 朱 銘 直 企 求 在 創 作 理 念 的 突 破 0

當 年 拜 楊 老 師 的 現 代 精 神 , 但 一苦於 無 門 得見 9 我 四 處 託 人 轉 介 , 直 到 有 天 終 於 如 願 以

償 式 在 從 見 作 楊 品 落 到 英風 楊 E 入 有 回 老 憶 學 突 飾 習 破 中 了 雕 超 的 9 塑 朱 越 的 銘 發 9 現 前 表 9 現 微 大 後 笑 師 達 手 法 原 九 地 來 年 訴 之久 是 世 說 使 如 這 朱 此 0 遨 段 的 銘 術 往 在 和 盛 事 善 對 名 , , 就 楊 楊 時 英 英 像 風 風 春 9 的 老 風 亦 看 不 師 般 法 忘 的 是 謙 身 0 : 教 和 敦 -最 厚 言 本 敎 0 + 啓 的 九 六 意 發 識 八 T 型 年 他 態 , H 後 朱

, 最

前 正 僅

銘

不

就 力 而 外 不 , 楊 同 9 在 最 面 於 英 難 層 前 風 得 廣泛 在 者 的 雕 多 的 刻 是 種 他 是 H 媒 的 引 9 體 他 導 成 的 就 朱 極 銘 渾 能 , 掌 應 徜 用 握 該 徉 中 是 於 雕 , 刻 繼 展 個 形 示 黄 著 體 土 寬 他 水 濶 的 的 前 動 -態 蒲 天 衞 地 性 添 9 之中 的 生 發 和 思 揮 考 陳 0 出 空 夏 在 體 衆 間 雨 積 之後 多學 0 的 楊 流 最 生 英 動 風 優 中 感 最 除 秀 , 有 T 而 表 特 成 本 現 就 身 異 傑 的 H 的 出 豐 遨 9 厚 當 的 術 屬 数 的 家 循 創 0 成 然 作

朱 銘 雕 刻 的 功 夫 鱼 基 於 李 金 III 老 飾 父 9 而 朱 銘 開 放 的 1 生 則 源 於 楊 英 風 的 啓 廸 0

師 父教 我 如 何 的 用 刀 9 就 像 運 用 雙 手 般 的 自 然 0 TÍT 楊 老 師 則 讓 我 的 觀 念 更 加 的 開 放

隱 不受約 藝術 的 訓

相 練

石

融

爲

體

0

紮穩

他一流的

雕

技

0

而

楊

英風

則 的

教導

朱銘

如 者

何 使

一去完成

件

藝術

作品 去

, ,

何 何

讓

自 去

己 操

的 刀

生

命 堅

銘

的

藝術

生

命受惠於兩位

老

師

指引

9

前

得朱銘

懂

得

如

何

雕

如 如

的

實 與

束的表現自我本然的特

質

位 恩 然 師 Ë 天生 的 是一 基 才 位 礎 情 功夫和 大 的 師 朱 0 銘 觀 在 , 念開 何 他 雕 其 拓 刻的作品 有 幸仰 受 裏 兩 ,絲毫不見有老師的影子,但是在他的體內 位恩 師的教導 , 得以光芒 顯露, 才氣洋溢 。今天的 , 不能否認 朱 銘 兩

發於中而形於外

水彩 畫家劉 其偉,和朱銘相交多年, 談起 朱銘 , 他 邊叨著 茄 9 面 談

中 幸 尤 銘 其 , 多 欣 不 部 賞 斷 年 識 他 突 來 他 的 破 , 時 作 原 他 , 當 品品 有 還 試 沒 , 的 香 求 有 領 港 域 新 成 方面 求 名 , 就 變 , 但 更 的 再 能 就 精 邀 引 神 己 他 發 經 , , 朱 非常肯定他的作 是許 不是 銘 創 多 沒 作 傳統雕塑家所沒有 有 的 道 泉 理 源 的 , 品。朱 所 0 以他 銘的 的藝術 的 悟 , 性 很 在 生命是 高 不 同 , 豊沛 素 材 點 的 的 就 創 , 通 貝 作

0

循 和 劉 人格 老 的 修 誠 養 是 讚 相 美 契 , 相 合的 人心 動 , 於 發 於 這 中 位 現 而 代 形 於 雕 外 塑 家 9 倘 的 若 生 心 命 中 特 無 質 愛 0 而 9 又 劉 老 怎 能顯 的 謙 現 詞 溫 出 愛 遜 來 , 更 呢 讓 人 體

朱 銘 的 雕 塑 成 就 9 劉 老將 其 歸 納 爲

B 的

傳 銘 統 的 以 雕 帝 塑 王 在 • 權 於 突破 貴 爲雕 旣 塑 有 一的 的 造型 對 象 , , 濾 功夫必須紮實 掉 紀 念性 的 色彩 厚 , 9 表現 目 的 個 在 求 人 本 紀 身的 念的 時 價 代 値 感 爲 來 重

內容

傳 統 的 雕 塑 在 於 表 現 權 貴 的 尊 嚴 威 儀 9 形 神 像 或 者 不 像 , 應 該是 雕 塑 家 所 側 重 的 , 是 屬 於 貴

族 蓺 添 , 紀 念 性 質 較 大

至 於 表 抽 現 象 带 的 代 的 不 銹 精 錮 神 造 則 型 是 朱 9 都 銘 強 的 烈的 特 質 傳 9 達 例 出 如 朱 運 銘 動 員 關 的力 心時 代的 與 美、人 精 神 間 111 的 百 態 太極的 厚 實 自 如

形 式

比 例 力 求 精 確 , 時 時 自 我反省, 以 理 性 的 創 作 原 點 出 發 9 是 傳 統 雕 塑 的 特 色

韵 朱 銘 以 快刀手 種 感 法, 性 的 憑 眞 直 實 覺 出 的 發 9 由 , 和 L 底 反 省 熱 相 情 的 對 奔 9 如 瀉 雕 而 塑 太 9 赤 極 裸 的 裸 重 的 點 表 不 現 是 眞 在 正 人 的 頭 部 朱 銘 位 , 而 是 體

的 神 「才氣」 是 是劉 老認 定朱 銘 之所 以 成 爲 今 天的 朱銘 最 主 要 (的原 因 9 而 這 分才情又豈是他 人所能

得 致之?欲窺其堂奧,實恐非 般 人所能 企 及

如 如 自

爲 作 晚 課 由 吧 於 ! 我 只 有 小 學 畢 業 , 讀 書 的 速 度 較 慢 9 所 以 思考 是 讓我 求 新 求 變 的 主 因 , 我們姑

雕 剪 的 實 踐 , 拓 展 朱 銘 對 空 間 考察的 宏 觀 , 他 乃 是 位 終 身 學 習 的 嘗 踐 者

雕

刻

可

以

Ŀ

色

,

是

朱

銘

推

溯

中

國

的

歷

史

中

,

題 由 系 無 列 • 材 拘 的 料 中 壯 -田 觀念等 濶 以 看 氣 概 到 所造 他 0 在 成 木 個 頭 人風 Ê 塗 格 以 不 非常鮮艷 斷 的 蜺 變 的 , 紅 但 在 綠 連 發 -藍 現 續 不 等 有 斷 色 Ě 的 澤 色 於器物 創 9 作變 最引. 化 人 表 中 遐 面 思的 之情 , 又可 就 形 感 是 , 受 朱 因 到 銘 而 朱 源 銘 於 自 主 間

不 實 在 的 師 , 法 創 自 作 然 的 是數 過 程 是 + 自 年 然 來 朱 而 生 銘 創 • 自 作 然 本 質 而 成 蘊 含 • 的 切 精神 隨 緣 力 量 , 絕 。對 不 強求 他 而 言 造 , 所謂 作 0 的 靈 感 -頓 悟 是

綱 在 先生 太 極 在 系 太 列 極 へ朱銘的木刻藝術 中 系 列 也 是朱 直 銘 在 作 變 品 , 中 越 (《雄獅美術》) 一文中,將之與 厚 來越不 實 磅 礴 求形似 的代表之一 只著意 , 深 捕 刻 捉其 地震 精 撼 齊白石相比 神 觀 0 賞 已 者 故 的 多年 心 較 靈 , 的 0 文藝 認 事 爲 實 E 兩 導 位 師 , 俞 朱 大

就更

深沉的智慧

與

責

任

家 具 有 F 列 的 共 涌 特 性 : 神 形 俱 備 , 兼 顧 T 寫 意 與 細 節 9 =

顯

露

出

似

與

不

似之間

的

趣

味。

意 系 的 列 理 -念中 銘 陶 人 以 人 9 間 表 陶 現 的 魚 柔 出 , 以 來 渾 然 映觀 至 天成的 最 近 太 將 極 的 韵 至 英國 致 剛 ,若就 0 發 表的 其 作品 不 銹 鋼系列雕 觀之, 不 論 塑 作 單 品 就 人 9 每 間 • 個創作 或 者 太極 本身就在 -或其 他 朱 銘 運

快 動

諧 的 烈 中 關 人文 , 0 個 積 係 如 人 時 環 果 極 所 代 , 人 境 踏 說 移 面 與 實 他 臨 轉 0 人之 從 的 是 共 加 同 + 自 排 位 間 的 五 主 Ш 現 性 課 倒 溝 歲 代 題 海 通 投 0 交流 身入 認識 的 的 , 雕 氣勢,科技 身爲 的新秩 塑 木 他 雕 的 家 的 人 , 位藝術家的 就是他 序 和 朱 的傳 銘 作 0 品 在 , 藝術 追 的 遞 9 作 與 求 口 朱銘 資源 理 對 品 以 想 確 和 他 , 與 時 重 而 切 /建構 認識 一整迅 代 的 言 明 的 , 現實之間 就 白 大 世 速 一藝術 環 界 的 是 境 交 • 的 接 關 種 耕 觸 懷社 認 , , 把 眞 緊密 耘 思 是 握 會 變」 定 索 需 , 而 觸角 創 要 落 的 • 靜 造 實 衝 的 人 個 廣 於 擊 力量 與 牛 泛 自 , 自 命 我 是 , 然的 力 蘊 的 4 , 來成 盎 藏 日 創 和 然 作 每

源自心靈的哲思

性 發 揮 1 都 各 也 必 種 0 須 遨 材 附 術 若 督 著 爲 於 是 殊 朱 文 中 有 的 銘 化 或 的 意 美 個 藝 識 學 性 術 比 裏 9 可 較 毒 極 謂 強 重 根 X 溯 烈 要 源 的 -和 物 自 9 兩 覺 環 「文人 反省 相 , 舉 官 藝術 能 凡 力 詩 高 詞 應 的 吟 該 文 詠 是 1 -最 身上 金 好 石 的 字 0 表 畫 徵 始 , 生之者 乃 0 他 至 善 展 於 現 利 天 空 用 也 間 材 的 料 養 立 成 的 體

然紋 路 隋 自 機 然 應 是 變 他 透 從 露 事 懾 創 人 作 的 把 握 量 的 原 則 , 例 如 人 間 系 列 受 限 於 人 像 的 表 達 , 朱 銘 仍 可 因 著 木 塊 天

9

力

0

感 義 0 , 我 時 在 常 表 現 刻 在 雕 H 中 塑 來 , 不 如 0 而 果 樣 碰 不 的 同 到 材 的 木 料 材 頭 時 質 有 9 個 9 洴 有 缺 發 陷 各 我 種 或 另 是 不 四 同 番 表 洞 的 達 9 的 我 面 貌 語 也 , 不 啓 把 , 廸 它 對 我 削 創 新 作 平 的 者 , 思 就 本 考 身 順 理 而 著 路 言 木 0 , 質 則 本 身 有 特 不 同 有 的 的 意 靈

西 個 方 新 的 朱 的 學 銘 院 的 局 藝 創 面 循 作 9 讓 和 9 中 歐 總 美 是 的 現 不 代的 現 斷 代 向 立體 主 新 義 的 美 影 創 術 響 作 更 發 , 朱 富 展 有 銘 9 強 # 最 烈的 大 世 的 紀 時 成 以 代 就 來 性 , 9 就 中 是 國 突破 現 代 傳 雕 統 塑 家 , 爲 的 中 主 國 流 現 , 代 直 塑 都 受 打 開 到

動 極 媽 系 祖 太極 列 從早 拳 期 九七二) 的 的 更 動 直 學 玩 靜 的 沙 • 賦 的 • 舉 予 4 女 手投 孩」 朱 車 銘 ட் 足之間 (一九六一) (一九七 種 張 力 9 五 架式 和 戀 開 化 朱 豁 銘 9 故鄉」 無論 E , 應 在 是 從 傳 朱 作 統 銘 品 的 九 從自 (0) 的 雕 那 刻 我 個 中 • 出 角 走 發 度 出 伴 屬 , 觀 侶」 而 當 於 落實於對 個 都 人 (一九七一) 的 有 震 神 文化生命 人 韵 1 來 魂 命 的 的 太 感

覽 展 人 個

			etil.		死	/IX	^	1121			15	9/10	
一九八四	一九八四	一九八四	一九八三	一九八二	一九八二	一九八一	一九八一	一九八一	一九八〇	一九七九	一九七八	一九七七	一九七六
香	曼	馬尼	紐	香	臺	紐	臺	臺	香	臺	東	東	臺
港	谷	拉拉	約	港	北	約	北	北	港	北	京	京	北
漢雅軒/東西藝社	雅軒 此乃西現代美術館/漢	艾雅拉博物館/漢雅軒	漢查森藝廊	漢雅軒	春之藝廊	漢查森藝廊	春之藝廊	國立歷史博物館	香港藝術中心	春之藝廊	東京中央美術館	東京中央美術館	國立歷史博物館
	一九九一	一九九一	一九九〇	一九九〇	一九八九	一九八八	一九八八	一九八七	一九八七	一九八六	一九八六	一九八五	一九八五
	法	英	臺	香	紐	臺	臺	臺	香	新加	香	紐	臺
	國	國	北	港	約	北	中	北	港	加坡	港	約	北
落傘、不銹鋼等) 一人間運動系列(時間——十二月,內容聖科阿克市立美術館。	三日——九月十三日)	百貨	漢雅軒	Phyllis Kind Gallary	(水墨畫)	き が 重 と 重 き が 重 と 重 き が 重 と 重 き が 重 き か 重 を き を き か 重 を き を き を き を を き を を き を を き を を を を	市立美術館	貿易廣場	國家博物館	交易廣場/漢雅軒	漢查森藝廊	春之藝廊

認同

類 術 件 此 年 的 iLi 作 有 靈 獨 物 品 第 八 深 特 都 , 處 性 每 來自 批 年 反 和 銅 代 省 現 個 朱 鑄 , 自 代 銘 人 的 朱 思 觀 物 想 人 銘 的 0 都 像 間 數 雕 嚴 的 無 系 度 刻 格 個 世 造 列 界裏 别 來 訪 , 術 說 樣 他 紐 相 由 約 , , 朱 卻 , 毛 , 銘 如 也 糙 遂 專 此 詮 的 有 釋 心 , 切 塑 精 了 口 人 造 現 確 間 9 作品 實 的 有 系 技 的 稜 列 的 巧 X 有 精 中 間 角 的 又呈 神 相 的 作 體 品 9 0 是 現 型 在 , 出 首 不 , 種 不 刻 轉 批 富 確 意 戀 的 於 切 寫 成 人 哲 的 實 間 漲 思 形 的 圓 作 的 像 造 品 • 探 浮 , 刑 全 討 浩 中 是 腫 就 的 9 9 木 更 他 了 體 刻 是 朱 的 態 , 八 對 銘 每 , 這 基瓦 Ŧi.

藝術千古事

扮 興 以 以 演 起 後 前 著 9 , 獨 所 新 臺 萬 立 的 有 灣 殊 自 的 畫 莫 主 藝文活 代 壇 不 的 遨 以 均 角 徜 9 動 臺 色 大 家 反 以 展 矣造 , 使 映 現 中 ` 了 代 14 國 整 意 功 的 臺 體 識 0 社 的 陽 臺 會 灣 展 朱 創 推 的 作 銘 衍 動 爲 從 爲 成 向 美 土 主 111 術 流 地 , 界 驅 的 H 9 的 使 美 成 風 臺 生 術 貌 長 灣 活 注 的 9 在 形 刻 入 這 了 式 出 塊 多 和 通 土 樣 發 天 地 性 展 盡 的 的 的 人 人 形 路 的 反省 式 線 情 都 懷 自 還 七 0 覺 0 單 追 9 年 純 溯 更 代 及 0 四 淮 本 土 意 年 年 代 代 動

就 藝術 發 展 的 軌 道 上 9 朱 銘 的 作 品 是極 具 代 表 性 的 0 在 藝術 世 界的 第 波 潮 流 中 , 以 後 現 代

藝術 在 極 術 端 普 的 的 及 運 化 動 現 客 象 觀 而 , 性 迈 論 9 回 和 9 反 是從 各種 映 現 實 出 現 藝術 材質 社 代派 會 存 語 9 使藝 的 言的 在 非 於 純粹 現 術 客 觀 在 與 現 性 與 性 追 實 和 歷 史 求 合 主 和 觀 9 性 未 說 爲 來的 明 的 表 T 0 聯繫性 從 現 藝術 六〇年 , 反 作爲 映 , 代的 藝術 種 個沒 朱銘 家本身主體意志是 極 端 客 有 到 觀的 預先規定範 今天 的 美 學 他 立 9 場 人格 圍 無 活 疑 9 主 眞 動 的 由 張 正 而 於 的 存

實踐者,而不是被動的反映。

現 成 代的 觀 賞 中 -國背景 者感 雕 塑家 動 朱銘 的 . 人文反思 主 茵 , 能 0 藝術 以雕 , 以及自然和終極 塑的生命來反映時代的 是要有浪漫的 企 圖 關懷的濃烈意識 , 但 心聲 一其嚴 , 肅 化爲永 性 ,交滙 更 心 恒 須 的 由 而 成 光 時 朱 燦 間 銘 來 9 成 界 的 爲千 定 藝術 , 古的 我 生 們 命 佳 期 9 許 世 中 是 造 國

一歐豪年的藝術世界雲漢扶搖,高人韻致

自有 扶 摇雲漢路 高 人 韵 , , 空山 囘 首萬 任 峰 鳥 啼; 低

與 亦 創 創 肯 作 可 意 過 定 這 由 , 是國 程中 畫中感受强烈的中國文人風味 就 。不 畫 一家本身不 僅説明了這 畫 , 大師 歐豪年 趙 而言 少昂 由思考醖釀到創作形成的 位學 ,彩墨筆下內蘊而外放的 下 詠贈歐 生承傳淵源之俊秀 豪 年的 首詩 付 ,更詮釋出其畫 , 詩中 神韵 出 , 充分透露這位老 推 , 凸 陳 出新 顯了他獨特繪畫 風 ,簇擁 的 豪 邁 師對學生造 著 與 一举 風 莊 又 格 嚴 高 0 , 詣的 而 向 在 觀 举的 期許 術的

「我 的畫不執著於 家 一法,能持古法也喜創新法 。嶺南畫派師承是孕育我畫風的園地 ,但

東西 東 方古 方的 文 藝術 化 , 理 結 論 合現 古今的 代 精 神 文化 是多年 省思 來 , 努 都 力 是 的 滋 目 潤 標 我 書 作 的 要 因 素 0 作 爲 位中 國的 術

家

,

唤

寶和 想 的 在 , 和 經 人類心 興 繪 以筆 典 起 書 佛 與 的 學之影 線 靈深 發 成 爲 展 就 核 處 是 9 心 響 潛意 人類 賦 的 子 , 藝 識的 濃厚的文學 史 使 獨 E 中 風 生 作爲 國 格 命 的 9 活 精 繪畫有 亦影響 氣息 力 神 文明 0 中 9 更深 到 加 及精 國 之宋 元 繪 刻 -書 神 的 明 代 財 , 表 理 經 富 現因 清 學之融 歷 的 , 了 主 素 乃至 初 要 0 冶 唐 象 不 近 的 徵 僅 代的 內 以 , 瞢 涵 形 透 成 畫 寫 過 E 壇 逾 神 藝 形 之後 不術家 越 神 前 L. 的 代 , 兼之爲 到 彩 0 江 了 筆 南 宋 , 主 的 朝 傳 導 物 由 達 的 華 於 出 思 文 天 蘊

底 , F 誠 0 與 於觀 這 造 位 物 才 察 同 氣縱 自 功 然 横 9 的 且 能 薮 獨 滴 家 應 變 9 換技 爲故 法的 張 大千 歐 豪年, 先生描述成 於二十 :一才 -七歲時 9 落筆 正式 9 拜 便 師 覺 於嶺 字 宙 南 萬 大師 象 9 趙 奔 小 赴 昻 腕 的

實 忠於 南 寫 書 生 派 在 透 中 渦 國 大自 傳 統 然的 藝 術 樸 領 質 域 中 9 融 , 合 自 心 有 靈 其 的 肯 美 定 **人感表現** 的 地 位 H 0 來 抵 主 題 明 確 , 以 客 觀 手 法 表 現

從 事 藝術 創 作的 人 9 在創 作 的 或 度 裏 9 只 要 有 熱 愛 便 口 消 弭 切 歐 豪 年 的 畫 路 開 涌

色彩 切 懇談 曲. 雅 長 , 我是 衫 書 型 層 條白 次 個 分 不怕麻 色圍 明 , 巾,在信 筆法繁簡 義 合度 路水 9 晶 加 大厦 以 構 畫室中 圖 的 整 的歐 合 觀 豪 念 年 予 9 L 邊 相 當的 俯 身 毒 現 找資 代 感 料 面 熱

煩的人

,

不

過

我只

找自己的

麻煩

0

事實

E

作品蘊有

濃

烈中

國

風

的

情 得 他 旁 9 作 他 X 自 眼 書 花 以 用 目 皴 不 經 眩 9 用 意 9 以 擦 9 甚 爲 寫 Ш 或 麻 也 煩 , 鈎 刻 9 勒 意 但 地 狀 他 物 以 卻 彩 9 樂此 墨 鈎 來 不 搭 潑 疲 造 黑 0 橋 乾 歐 梁 豪 筆 9 期 年 -撞 經 待 拉 常 彩 近 處 -涫 東 理 染 西 文化 此 , 在 旁 時 的 X 認 弄 眼 溼 知 與 中 9 交融 認 下 爲 麻 烘 9 煩 乾 建 立 的 9 事 看

更

以 心 源 開 創 契 機

宏

如觀

的

視

野

9

開

拓

更

寬

融

的

il

靈

世

界

0

+ 談 + 9 顯 歐 年 六 得 豪 月 格 年 於 香 外 的 民 港 或 難 會 八十 能 面 9 9 年 接 尤 受 其 + 新 百 __ 月 聞 年 搭 界 + 的 _ 機 月 赴 對 日 話 初 錄 范 9 此 曾 9 至 來 次 係 今 臺 Ė 應 , 兩 有 日 本 X 是 段 京 舊 都 時 友 市 日 亦 美 9 此 是 循 番 藝 館 術 因 丰 民 辦 界之巨 生 個 展 報之引 擘 , 憶 , 距 及 見 重 離 行 會 前 民 自 或 的 是 七 訪

美 事 , 歡 小暢 之 情 , 難 以 言 喻 0

歐 豪 年 手 持 幾 卷 書 紙 9 喜 悦 的 說

昨 兒 范 曾 來 這 裏 9 這 是 他 在 此 畫 室 卽 席 的 作 品 0

慕 蘭 賢 書 在 优 桌 這 儷 H 擺 個 的 設 時 0 偶 有 代 兩 A. 本 我 翻 們 民 看 生 他 需 報 要 兩 開 X 爲 當 范 擴我們 曾 年 此 於 次來臺 香 的 眼 港 界 凱 舉 悦 9 辦 放 酒 的 開 店 聚 書 我 們 首 展 所 的 , 作 印 胸 行 襟 料 話 的 , 書 對 錄 東西 時 册 的 , 文 是 雜 范 明 誌 作 所 曾 全 載 鰡 面 與 9 范 的 歐 比 曾 強 年 調 朱

•

我 書 們 派 能 比 吸 較 收 的 終 了 西 極 洋 Ħ 的 標 許 , 刨 多 精 創 華 浩 出 後 來 , 的 最 基瓦 後 術 澋 , 是 它 復 最 歸 後 到 環 中 是 東 或 方的 0 9 澋 是 中 國 的 0 這 就 是 爲 什 麼 嶺

南

這 世, 范 IF. 是 曾 歐 肯 豪 定 年 着 長 中 久 國 以 繪 來 畫 的 9 執 官 着 紙 堅 和 持 毛 的 筀 主 , 張 落 與 筆 努 乾 力 坤 方 E 向 定 無 9 疑 但 ,DA 須 輔 以 才 情 . 靈 性 9 方 口 有 所 爲 0

鳥 位 , 房 客 事 舍 實 人 拿 H , 於 了 歐 是 豪 稍 幅 年 E 不 查 有 但 檢 張 參 詩 大 考 韻 千 西 先 洋 9 生 信 而 筆 題 復 就 詩 歸 加 的 中 作 古 國 了 畫 , 在 , 首 國 前 詩 學 來 題上 詩 請 文有 其 加 很 跋 好 詩 的 文 修 , 養 當 0 他 記 端 得 視 在 這 訪 幅 談 畫 當 作 天 適 有

> 有 鷗

黃 葉 秋 Ш 興 H 知 ,

書 圖 尺 楮 足 11 儀 ,

更 羣 得 鷗 爱 來 翁 舍 比 杜 美 陵 詩 意 9

的 住 國 熱 我 學 切 家 的 乏心 , 知 藝 識 年 術 說 , , 用. 家 也 更 清 啓 強 苦 廸 我 烈 寄 了 自 驅 幼 人 我 使 籬 的 醉 我 下 智 心 凝 的 慧 美 煉 辛 術 9 出 酸 使 9 宏 能 年 9 揚 當 自 1 中 時 發 時 國 雖 地 , 遨 子 有 投 術 我 向 機 的 非 中 會 使 常 國 多 命 深 繪 讀 感 刻 畫 來 的 點 0 0 印 線 次 象 裝 大 書 , 戰 但 , 卻 長 期 絲 間 辈 毫 們 9 未 曾 與 減 宿 有 我 畫 儒 對 家 老 繪 因 師 畫 避 教 追 亂 導 求 投 我

個 人 家 庭 時 代交相 鎔 鑄成 歐 豪 年 敞 開 的 胸 襟 9 使 他 體 認 到 唯 有 投注 更 深 的 心 力 精 擷 與 發

氣 揚 尚 度 9 固 濶 有 而 文化 自 才能 削 精 足 以 光 神 顯 滴 而 不 履 中 泥 國 9 就 古 蓺 以 循 , 參 爲 的 考 是 生 藝 命 西 方學 術 特 的 質 全 術 9 貌 成 否 果 9 則 難 而 拘 道 不 限 標 不 是我 新 點 , 小 讓 們 趣 美 這 味 循 代 9 的 人的悲 或 領 爲 域 不 T 哀 迎 要 有 嗎 合 所 點 偏 廢 西 方 0 的 格 局 時 大

風

爲 傳 統 更 開 新 面

的 西 統 洋 日 上平 合 理 歐 本 遠 京 貢 近 念 氏 作 都 所 法 9 豐 書 市 強 , 美 富 和 主 調 術 對光 題 的 了 館 歐 創 以 豪 傳 長 作 線 上平貢 統 年 的 的 花 内 巧 寫 鳥 妙 涵 生 中 處 • , 0 在 他 Ш 融 理 此 的 水 入新 9 次歐 爲 作 百 主 的 時 品 豪 跨 9 統 也 也 年 合 吸 越 遍 個 中 取 理 國 及 展 念 日 本 悠 人 書 , 長 物 集 那 繪 中 是 書 歷 . 史 動 曾 的 對 撰 物 畫 風 9 保 文肯 情 家 9 尤能 存 深 , 定 入了 發 氣 展 勢 在 其 現 成 解 出 磅 實 自 礴 就 , 的 與 我 風 獨 自 物 對 特 然 寫 書 牛 的 景 風 觀 中 的 面 貌 融 精 , 要詮 並 入 0 融 新

釋 0

人

,

貫 書 努 派 力的 當 他 , 被 們 清 問 方 提 末二 向 出 到 宁中 0 高 當 此 具 然 國 畫應 我 體 高 也 的 劍 客 創 調整步調再出 父、高奇峯及陳樹 觀 作 問 地 肯定西 題 時 , 1方藝術 歐 發 豪年 0 他 人 說 們 9 不 : 令我敬佩 位 以 先生 內 疏 離 涵 的是 0 中 態 是 度 國 哲學 對 中 9 以 待 或 畫筆 近 9 • 文學 而 代 視 繪 和 之以 畫 與 生 書 命 最 法 爲 貫 早 他 的 徹 建 始 議 Ш 或 之 終 推 書 助 , 陳 9 成 出 是 0 嶺 我 新 的 南

豁 輔 嶺 然 以 南 開 他 事 書 深 朗 實 派 之 邃 Ŀ 氣 的 觀 其 書 察 成 奔 法 歐 就 功 豪 絕 力 年 非 的 9 固 般 畫 然 作 自 兼 限 , 門 具 雄 傳 奇 戶 者 統 而 繪 富 H 書 於 比 及 思 擬 嶺 想 9 南 性 而 書 是 , 派 能 具 的 將 有 哲 開 風 貌 學 拓 與 性 9 文學 也 宏 表 現 觀 思 出 性 潮 強 的 融 烈 入 書 的 其 派 带 獨 代 特 感 的 風 自 情

歐 豪 年 更 淮 步 對 從 事 作 畫 的 精 神 , 加 以 解 說

,

放

中

流

瀉

著

自

然

情

懷

有 裹

其

之 例 成 光 功 影 國 的 等 書 遨 重 9 循 H 師 家 視 浩 之 化 9 就 爲 9 是 客 那 能 觀 是 經 的 重 時 能 視 鞭 力 觀 策 察 9 自 這 自 己 就 然 去 是 的 掌 轉 能 握 化 力 高 爲 , 度 造 故 能 型 能 力 -契 的 具 合 人 象 而 與 0 不 抽 著 象 痕 • 跡 0 等 西 之基 方 繪 礎 書 能 的 力 遠 近 換 -比

詩 詩 E 加 : 他 , 虎 書 中 狐 鷹 嘯 或 鼠 牛 -書 依 風 書 若 城 虎 來 9 社 羣 於 9 熠 皆 9 動 Ш 走 能 物 君 避 掌 題 嘯 握 材 0 緒 作 威 9 阜 者 而 於 不 在 物 野 表 X 情 幸 뾜 9 喻 猛 神 猛 也 韵 禽 態 風 的 不 骨 惡 表 感 的 達 餘 此 美 較 動 感 弱 , 更 吟 9 0 能 毫 靈 動 0 有 歐 所 活 豪 口 寄 潑 年 見 托 0 卻 胸 尤 9 紫 懷 試 其 此 觀 0 虎 專 還 近 爲 擅 有 日 百 而 另 他 獸 有 之尊 所 特 首 作 别 詠 以 心 鷹 詠 Ш 得 的 虎 林 0 律 的 之 例

健 33 憑 誰 識 9 來 從 東 海 峰 攫 身 誇 電 爪 遊 B 見 霜 容

萬

里

荆

榛

穴

9

=

秋

狐

鼠

踪

何

當

蕭

肅

盡

巢

向

最

高

松

0

由 詩 中 口 見其 對 鷹 揚 健 羽 的 期 盼 , 傳 達 出 作 者 對 或 家 社 會 的 關 注 之情

辦 朝 口 歐 雲 或 豪 書 展 年 是 和 , 當 少 數 時 Ш 能 展 高 充 品 水 分 中 長 表 9 _ 現 八 動 海 幅 鷹 物 巨 神 作 韵 • 以 的 及 柳 藝 翌 鷺 術 年 家 0 奔 民 馬 國 雄 _ 獅 Ti. + + 七 尺 年 紅 聯 9 幅 他 荷 第 百 作 • 次應 兩 幀 壽 色 或 9 皆 立 歷 爲 • 史博 中 晨 Ш 樓 鷄 物 所 館 購 主

藏 , 永 爲 國 X 所 珍 視 雋 賞

源 家 乃 , 天分、 泉 是 高 流 木 份 X 技 榮 品 巧之外 , 玄碧 的 智 光華 慧之神 , 學養 的 與 故 , 也 福澤 國 是 泥 又是 藝 壤 術 , 成 不 擁 功的 可 有 或 靈魂 缺之要 深邃 樞 博 件 紐 厚 0 9 的文化 歐 而 豪年 其 中 薰 的 貫 陶 成 穿 力量 整 就 體 9 , 不 , 難 彰 個 由 顯 遨 成 It. 中 循 就 卓 窺 家 其 越 生 的 堂 命 奥之 的 術 能

使 命 弘 , 誠 大 H 師 如 此 曾 言 說 也 : 0 -有 智 而 氣 和 斯 爲 大 智 0 歐 豪 年 面 對 数 術 的 宏 觀 視 野 9 其 自 我 要 求 的

莊

嚴

美

美 感 的 薮 的 的 術 轉 有 14 0 歐 與 豪 提 性 受 升 年 制 的 9 原 將 於 歲 始 最 生 樸 月 質 命 , 中 而 眞 藝 9 實 術 源 的 湧 創 作 出 情 感流 對 卻 遨 能 術 露 使 生 於 無 命 書 限 的 面 得 之中 以 熱 愛 無 限 和 , 水 延 值 誠 乳 伸 交融 0 9 在 個 藝 9 乃成 自 術 創 由 作的 就了 靈 動 路 人 的 生 途 生 上 至 命 善 他 -透 至 過 找

到 7 眞 雷 的 自 我

目 在 前 大 任 學分科研究中 教 於 文化 大學 美術 , 我們 系 除了 的 歐 豪 要求學子對每 年 9 對青 年 學 位 子 有 更 成 有 就的 深 遠 祖 要 先 和 求 藝 術 家的 偉 大之處

作

研

究

面

一/48— 而 外

9

同

時

仍

須

透

過

思

想

層

次作創

作

E

的

摸

索

0

對中

國

畫家影

響

最

大的是

老子

的

思

想

9

而

今天

古

而 彌 新 的 老子 思 想 依 然 田 爲 我 們 省 思 的 指 導 0

0 我 4 相 期 勉 9 透 過 當代畫家 的 奮 發 圖 強 9 創 造 時 代, 希望中 國重 現唐 宋般 昌 盛 的 繪 畫 局

歐 年 的思 想 正 爲 中 國繪畫 前 景 描 出 5 美麗 的 藍 圖

心墨流貫了共鳴精神

去及 的 磋 挾 情 的 船 裨 形 , 使 時 至 益 堅 9 每 命 迫 當 0 砲 與 切 十 但 利 切 與 具 地 中 中 要 而 體 世 奮 國 泊 有 外 的 發 紀 自 來了 人 改 自立 課 的 有 善 ± 題 不 久 中 談 9 久將 遠 國 認 及學術 使重 的 爲 , 來 文 雖 東 整的文化光芒, 化 9 然 西 ,歐豪年常會指 文化 文化 東方文化重 內 涵 的 應有 經 風 百 靡 眞 數 振 正 9 能重 姿彩 + 自 而 出 有它 年 具體 9 爲 間 9 自上一 國際 的 積 的 饋 自檢 極 雙 所 於 向 世紀 與 肯 正 西 0 定 汰腐 方 至今 面 他 與 的 說 , 景 那 研 意 : 從 應 精 義 西方文化支配 是 , 西 , 9 則 口 加 振 方文化自十 聵 應 以 以 是 預 起 這 十世 期 衰 的 世 , 代 事 紀 有 九 界 中 的 0 一定 世 的 交流 但 國 紀 文 加 程 面 9 化 何 切 度 卽 倒

希望 此 刻 多 埋 下 種 籽 9 多付出努力的歐豪年 , 除了 要發展壯 觀的局 面 外 , 更要求 如何 讓 西 方

解 我 們 做 的 事 0

見 繼 續 端 扮 自 演 看 此 好 古 以 時 這 來 是 個 否 主 積 導 中 角 國 極 是 色 地 亞 努 9 力 洲 如 果 文 9 及 只 化 的 肼 能 宗 埋 和 下 日 主 希 或 望 韓 9 檢 的 並 討 駕 種 齊驅 目 子 前 9 與 9 9 及 甚 策 時 至 勵 落 揷 將 秧 於 來 灌 Y 9 究竟 漑 後 9 , 自 以 此 中 期 非 國 他 我 年 們 臺 的 海 這 兩岸 收 代 穫 0 人 所 能 谷 願 否

的 紀 念 特 展 , 歐 豪 年 的 感 慨 尤 深

九

九

0

年

梵

谷

百

週

年

紀

念

9

滴

逢

歐

豪年

畫

展

於

歐

洲

各

地

舉

行

0

有

機

會

到

荷

蘭

參

觀

激 題 有 不 以 H 昻 到 的 外 本 , 是 在 熱 文 的 被 荷 化 切 書 的 力 籍 允 蘭 許 的 量 神 , 情 比 陳 梵 0 列 谷 , 但 較 梵 美 在 若 合 谷 理 術 在 進 主 館 說 __ 的 題 明 步 解 9 他 探 他 釋 以 外 的 究 期 9 待 應 百 的 9 中 日 是 年 日 認 紀 或 本 本 念 文 爲 美 的 術 化 美 梵 展 術 谷 場 I 圖 作 的 書 又 9 淵 所 者 遨 9 應 源 術 如 有 該 自 此 陳 創 積 單 列 作 何 受了 獨 銷 極 國 的 呢 容 售 3 許 世 是 H 什 本 界 各 麼 說 個 的 影 國 到 或 有 此 響 家 處 , 公 關 然 梵 這 , 是 陳 谷 歐 豪 日 的 列 年 本 展 圖 書 語 X 示 花 展 中 氣 覽 稍 錢 買 唯 主

說 解 更 而 多 有 鄭 這 良 性 重 就 是 推 的 薦 我 耳 個 動 爲 什 别 9 美 以 麼 術 至 集體 直 界 要 強 遨 互 調 術 相 9 勉 中 家 勵 或 9 必 9 在 文化 須 或 拓 際 有 展 發 司 更 表 當 多 展 更大國 局 示 要 作 深 品 切 際 與 檢 藝 理 討 術 論 活 , 0 要 動 做 的 讓 他 更 領 多耕 或 域 接 9 觸 使 耘 我 的 西 一方人因 們 功 的 夫 文 , 譬 爲 化 如 了 思

想 9 以 期 造 成 深 遠 的 影 響 0

擡 頭 以手 指 向 畫 室 天 花 板 的 日 光 燈 管 歐 豪 年 繼 續 就 眼 前 事 物 舉 例 說

黃 别 色 和 0 有 藍 色 X 以 的 書 燈 燈 派 管 管 自 並 立 般 排 籓 , , 籬 也 几 竟 支 9 以 能 燈 中 透 並 露 列 1 西 H ---方 另 起 書 9 個 不 風 之 色 獨 異 澤 不 而 來 會 4 , 4 斥 所 相 自 不 牴 限 百 觸 的 ---9 隅 只 反 是 9 而 都 這 燈 是 支 愈 令 燈 多 人 和 , 失望 那 光 支 愈 的 燈 亮 事 離 0 ° 我 某 的 至 遠 支 近

知 富 地 所 之 的 上 歸 沉 養 立 趨 浸 分 足 傳 任 行 傳 9 止 統 扶 憑 統 0 搖 創 , 中 年 激 於 作 而 輕 揚 青 路 求 雲之端 人 新 程 新 知 姿 的 求 道 , 風 變 有 如 的 9 ह्य 何 枝 如 艱 歐 鼓 和 葉 豪 困 舞 蒼 年 舊 9 出 翠 雨 也 , 發 植 新 , 拔 莖 知 根 不 0 方 幹 相 倒 的 向 交 深 泥 挺 旣 往 拔 植 壤 定 於 是 , 9 穿 成 9 后 如 過 長 目 士 此 標 歷 出 中 厚 E 史 俊 的 實 現 歲 秀 根 而 月 自 , 0 肥 國 然 的 而 沃 人 長 的 他 , 哪 廊 姿 以 他 ! 態 9 動 牢 我 可 捷 牢 , 們 讓 令 之 的 又 這 人 姿 繋 遲 個 好 源 9 疑 時 因 於 不 代 此 著 稱 祖 的 羡 國 ± 中 地 的 堅 大

歐豪年小檔案

民國二十四年 出生中國廣東省。

四十六年 参加第四屆全國美展,日本文化委員會主辦亞洲青年

民 民國 國

民國五十 一年 歲寒三友畫展香港聖約翰堂,德國亞洲文化中心主辦中華民國當代名家畫展 ,在西德各大博物館

畫展

巡廻展出。

民國五十三年與國畫家朱慕蘭結婚,歲寒三友畫展於香港大會堂。

民國五十五年 伉儷畫展於九龍半島酒店。

民國五十六年 出版第 輯 《豪年慕蘭畫選》 , 於新加坡馬來西亞舉辦伉儷畫展, 「群獅」 獲頒中國僑聯總會文

+ 受聘爲中華學術院哲士,「海鷹」、「柳鷺」化獎金。

民國五十七年

「朝雲」、「山高水長」爲中山樓購藏。香港個展。

` _

雄獅」

•

「紅荷」、

「壽色」

「晨鷄」

民國五十八年 「奔馬」十二尺聯幅互作兩幀,爲中山樓購藏。

民國五十九年 《豪年慕蘭畫選》 》第二輯出版,省立博物館伉儷畫展,春秋畫廊個展,受聘中國文化大學美術系教授。

民國六十五年 民國六十四年 民國六十一年 民國六十三年 國 六 + 年 於日 ^ 國立歷史博物館三人水墨畫展 省立臺中圖 日 本奈良文化館伉儷畫展 美個展 書館优

豪年慕蘭畫選》第三輯出版 ,美三藩市個展 0 與朱慕蘭 • 日人內山雨海合展 ,於美各地伉儷

展

儷畫

展

民國六十七年 民國六十六年 國立 於日 美個 展

民國六十八年 於美個展 歷史博物館 ,與劉 出 國松於西德合展 版 ^ 歐 豪年 畫 集 V , 日東京中央美術館個 展 , 歷 史博物館 個 展

民 七十年 歷史博物館個展 , 美紐約個 展 展

民國六十九年

東南亞巡

廻

個展

,美紐

約

個

0

民國七十二年 民國七十一年 出版 日本個展,日本二玄社出版《歐豪年作品集》,日本個展,與十八世紀日本名書法家釋良寬作品 《歐豪年畫輯》 , 日本新潟個 展 , 受聘 爲文化大學美術系主任 ,南非開普敦等地伉儷畫展 合展。

民國七十四年 民國七十三年 英國 國立 . 歷史博物館 日本、 加拿大個展 個 展 ,日本東京中央美術館個 展

民國七十六年 日 本 個 展

民國七十七年 香港 個 展

民 民國七十九年 國 八 + 年 德國 法國 • 荷 H 蘭 本 個 奥地 展 利 臺北市立美術館個展

空、鳶飛魚躍

的寬

廣

燦

麗

0

朗朗日月,濯濯春柳

——刀筆展露藝術生命的吳隆榮

藝術的生命是愛

瞭 生 解東西方藝術之美的時 命 的 凡是喜愛藝術的人,不難發現社會及文化情境的 參與 ,正是蓝 藝術 工 作者的心靈深處 候 , 可 以發現即使是不同的時空或相 , 及個· 人精神狀態最可 交融 , 會呈 異的 喜可 現 各 個 貴之處 個 1體當 不 同 中 的 0 , 因 精 也 此 神 有 在 風 貌 我 一分海 們鑑 而 闊天 賞 個 體

悅 歡樂 美 而 , 在 是 中 悲苦 國 恆 現 久持 代 續的 掙扎的聲音 畫 壇 上 只 , 要 不 乏見 在 0 從事 有 和到多位 生 命的 ,西畫長達四十年的畫家吳隆榮,更是以他獨特禮讚 藝 地 方 術 家透過 , 就能 酣 綻放亮麗 間暢的筆 奪目的 墨 ,熟練的技巧 花 杂 0 表達出 個 生命 人 內 的 心

音 喚 耙 了 現 代 人 共 鳴 的 意 象 , 傳 達 了 最 道 實 的 美 感

肯 定 的 一藝術 加 身 上 爲 自 教 學 我 育 校 的 家 行 執 政 9 著 早 首 與 年 長 投 從 的 入 師 吳隆 , 節 才 學 築 有 校 先 今 薮 生 白 術 , 呈 科 與 現 显 其 於 業 說 我 後 他 們 是 , 眼 年 前 位 邨 的 的 現 吳 歲 代 隆 月 書 築 旋 家 先 卽 , 生 獲 扭 得 盛 多 說 方 他 的 是 鼓 位 勵 和 以 愛 喝 采 來 闡 ! 釋 這 生 分

位 以 書 刀 展 佈 優 雅 細 緻 , 生 趣 盎 然的 遨 術 家

獨領風騷,氣象萬千

家 劉 其 偉 形 容 吳 隆 榮 的 繪 畫 是 詩 與 音 符 的 交 響 # 0

書

次 無: 品 神 分 經 E 他 從 的 以 這 刺 物 戟 象 角 的 0 度 至 構 來 於 成 看 空 旋 間 律 9 他 的 分 的 處 析 風 理 爲 格 其 , 他 口 書 說 廢 面 是 棄 組 介 T 成 於 古 的 立 老 根 體 的 據 與 雕 9 純 刻 故 粹 性 子 繪 當 書 之 線 者 間 條 乃 的 爲 0 方 法 種 優 , 代 美 而 以 寧 明 靜 度 的 差 感 的 覺 層 而

於 象 白 萬 寫 我 Ŧ 思 意 細 中 觀 想 吳 而 -降 含 情 有 威 榮 的 書 具 象 表 刀 的 露 下 薮 所 0 形 循 表 創 現的 似 作 分 0 割 , 的 如 不 此 塊 但 繪 狀 在 畫 明 , 的 彼 度 表 此 層 達 之間 次 方式 的 又有 捕 9 捉 在 密 賦 藝 不 予 術 其 可 創 分 自 作領 的 然 綿 的 域 韻 密 中 感 脈 , , 0 可 具. 立 謂 體 體 獨 而 意 領 識 言 風 E , 騷 應 亦 是 有 氣 屬 他

E 之 0 0 獨 於 山 是 是 特 的 我 在 們 塊 書 狀 料 風 的 , 他 渾 作 銜 然 書 接 的 天 £ 成 總 源 難 的 流 堂 感 動 情 機 握 充 作 自 然 满 書 著 的 的 官 好 技 洩 奇 巧 的 高 而 難 出 問 度 號 , 看 ? , 充 他 是 其 的 受何 量 書 巾 , 人影 使 只 是 人 響 像 在 ? 稱 抑 塊 羡 是 塊 餘 什 拼 麼 凑 , 因 不 而 緣 免 成 際 的 十, 會 油 起 的 畫 效 巧 而

合 9 促 使 書 家 能 有 加 此 超 然 獨 7. 的 創 作 方 式 ?

在 長 久 的 薮 循 創 作 牛 涯 中 9 除 T 對 繪 書 的 狂 熱 與 投 入 外 9 基 本 E 我 是 不 受 任 何 作 人 者 影 響 0

出

,

而

卻

歸

汳

傳

統

自

然

懷

抱

的

藝

術

狂

熱

T.

意 是 出 0 吳 當 奇 在 隆 時 的 美 某 榮 國 際 妙 次 就 話 遨 是 0 吳 我 壇 劇 隆 澎 試 欣 嘗 榮 著 湃 著 揣 會 9 現 摩 , 位 我 代 這 強 發 繪 種 畫 調 近 現 思 似 從 舞 自 分 潮 臺 析 E 我 , 立 各 我 發 下 體 色 主 燈 定 光 決 義 的 集 1 重 中 9 以 礨 照 技 射 這 種 法 在 技 演 9 法 經 員 身 爲 多 次 E 本 的 去 , 所 求 嘗 試 產 新 牛 求 9 的 變 效 果 朦 9 塑 令 朧 造 我 效 非 果 自 己 常 , 的 竟 滿

格 , 開 拓 出 自 己 的 路 0

舒 展 日 T 常 基 觀 牛 於 當 活 此。 種 者 中 精 皆 因 可 緣 神 觸 1 , 我 的 及 們 緊 的 張 人 發 現 和 -事 在 不 I 安 -業 物 0 化 如 9 果 扮 浪 要 以 潮 柔 爲 的 和 衝 這 位 的 激 光 遨 采 循 家 9 降 的 使 整 榮 作 品 個 加 畫 個 面 註 充 滿 腳 活 9 應 力 是 , 蕩 漾 魅 力 無 限

下

9

吳

先

生

給

T

社

會

自

然

清

新

的

滋

潤

9

他

股 嚮 往 柔 美 • 優 雅 的 情 感 , 種 自 由 快 樂 的 文 化 0

藝 術 문 美好天 命 的 果

自 刀 何 花 5 然 , 地 都 鶴 無 在 和 會 H 吳 整 有 否 隆 天 體 積 認 鵝 榮 自 極 的 先 -然 性 這 白 生 界 的 種 鴿 大 共 韻 藝 塊 , 存 術 味 乃 色 風 , , 至 面 東西 是 格 於 的 有 呈 佛 處 方的 現 機 理 像 的 的 以 與 交融 是 , 及 具 藉 劇 幾 有 西 , 臉 何 表現 豐富 方的 譜 學 構 出 生 媒 成 大字 等 材 命 的 的 0 , 安 宙 張 不 排 表 的 力 論 現 中 浩 0 造 出 , 瀚 看 形 東 胸 他 我 的 方傳 襟 的 們 曲 最 畫 線 統 常 , 如 精 看 不 何 神 見 單 , 的 他 只 書 意 繪 是 塊 趣 畫 書 分 的 , 割 每 已 的 題 意 材 筆 而 義 如 畫 是 如 荷

0

似 巧 自 不 然 , TE 透 的 如 如 明 藝 魔 九 9 循 徜 六 規 心 師 則 靈 几 的 的 又 , 指 似 把 作 揮 不 獅 品 棒 規 X 則 的 潤 般 , 威 É 明 武 , 在 暗 (116.7×90.9cm) 度 零 莊 亂 的 嚴 的 分 特 組 布 性 合 看 9 有意 中 似 展 有 現 條 無意 , 出 吳 理 自 降 的 , 然 又 一榮以 表 的 似 露 秩 湿 無 精 序 雜 遺 確 性 不 0 理 來 色 性 -, 塊 的 0 書 的 繪 家 處 畫 理 揮 技 運 巧 灑 彩 作 以 筆 及 上 書 敏 , 透 感 刀 的 明 喜 技 愛 又

和 大 家 取 見 材 面 自 生 0 談 物界 到 作 的 畫 書 的 作 過 如 白 程 鴿 9 他 -說 玉 兎 -天 鵝 等 , 吳 隆 榮 韋 繞 著 同 題 材 9 卻 能 分 别 以 不 同 面 貌

各 種 形 體 的 作 焦 畫 點 的 , 方 再 法 輻 是 射 先 般 對 地 某 加 以 特定對 解 體 象 -重 , 疊 作 深 配 入 合 觀 察 , 並 • 注 描 入視 寫 -覺 分析 效 果 , 0 然 後 以 個 特 定 部 位 作

我

這 位 擅 長 以 書 刀 在 書 布 E 揮 舞 9 並 且 直 接 在 書 面 上 調 色 的 藝 術 家 , 更 以 熱 情 的 口 吻 說

愛 顧 , 從 蓺 師 術 校 創 開 作 始 是 發 , 我 自 就 我 是 內 爲 11 自 的 己 需 理 要 想 0 而 而 創 更 作 幸 , 運 不 地 爲 是 其 我 他 擁 , 有完全支 只 因 爲 待我: 我 熱愛 的 藝 家 術 人 0 , 以 及 藝 壇 先 進 的

把

示 創 因 作 者 此, 吳 9 而 隆 榮 口 數 引 + 起 觀 年 賞 的 者 理 念 的 如 共 鳴 , 和 激賞 強 調 個 9 就 人獨 是 特 獨 立 性 更 書 是 風 的 他 不 表 變 現 的 0 原 流的 則 9 他 書 認 家 切 爲 忌 幅 短 視 書 H 以 近 不 利 標

更 不 必 急 於 被 肯 定 , 焦 急 四 周 的 掌 聲 不 多 0

前 , 50 F 書 家 的 白 1 鴿 靈 正 中 是 白 , 鴿 每 自 隻 由 的 的 寫 白 鴿 照 以 0 各 我 們 種 不 也 同 可 以 的 感 姿 受 態 到 在 樹 他 是 林 經 中 過 , 或 段 覓 相當 食 -漫長 或 振 的 翅 西 • 釀 或 . 構 昻 思 首 向

再 將 自己 的 鴿 觀 畫 察 中 細 的 膩 樹 而 精 木 緻 1 的 綠 表 草 達 地 出 -陽 來 光 0 . 空氣 , 天 鵝 的 湖 水 . 荷 花

-

葉片

季

節

予

白

我 切 自 們 然 , 就 蓺 的 像 術 生 命 姑 之 神 都 娘 端 凝 的 聚 上 作 了 品 在 那些 吳 降 果實 也 榮 的 就 是 畫 從 作 樣…… 樹 裏 E 了 摘 因 , 這 爲 下 讓 來 9 我 遞 的 來所 美 想 麗 起 摘 的 了 黑 下 果 果實 格 實 爾 9 的 某 的 姑 個 美 段 娘 好 話 9 以 的 天 使 種 更 高 把 級 這 的 東 方 西 式 給

直 接 根 呈 絕 獻 iL 該 靈 果實 的 慾 望 的 , 讓 切 生 事 命能 物集 活 聚 活 到 潑 了 潑 具 有自 , 逸 我 興 可 意識之眼 充 充洋 洋 神 和 , 應 遞 是 畫 家 最 可 貴 的 情 襟 T

呈

之神

情

的

光芒

之中

目 歸 本土 以 喚 起 美的 自

巴 西 批 評 家 馬星 歐 培 德羅 沙 於 九 五. 八 年 時 , 曾 作 過 日 本 兩 個 月 的 旅 程 9 其 離 别 鲤 爲

脫 歐 美 人 的 自 我 中 il 主 義 0

這 教 循 流 種 育 界 , 重 大 於 更 這 學 爲 視 次 位 数 洋 大 H 峚 歸 畫 本 戰 術 循 原 教 的 書 批 始 育 -埋 敗 評 祖 碩 下 果 家 流 士 H 踏 走 的 的 本 向 循 使 風 吳. 畫 前 印 日 潮 降 衛 弟 本 築 中 的 安 9 書 楼 伏 傳 , , 傳 其 雖 體 筆 統 統 創 然 認 0 的 作 畫 儘 主 出 自 的 風 近 管 張 主 理 代 H 如 性 念 再 化 此 西 面 秉 歸 激 美 臨 應 持 趨 盪 術 劇 自 傳 洶 的 列 己 統 湧 自 的 獨 美 的 主 撞 學 樹 交 性 擊 替 的 幟 , 循 在 衝 的 環 激 六 加 風 + 行 上 , 格 程 我 現 年 們 , 代 代 0 显 但 174 丰 子 無 業 義 然 祖 於 H 和 國 口 諱 以 日 抽 深 本 確 象 刻 的 國 認 遨 的 立 循 日 影 日 兵 本 響 的 本 庫 藝 狂 0

行 書 展 , 雖 給 然 外 我 籍 以 X म 士 書 的 股 材 強 質 烈 創 的 作 中 , 或 旧 意 根 識 本 E , 我 我 是 是 表 個 達 崇 尚 個 本 中 士 或 文 1 化 的 的 思 薮 想 循 情 I 作 感 者 , 每 0 次 我 在 或 外 舉

,

有

浸

染

的

影

響

0

他

自

信

的

說

劇 人 物 傳 統 佛 的 像 文 化 的 情 虔 敬 結 莊 9 嚴 我 們 , 乃 在 至 吳 隆 古 蹟 榮 的 建 許 築 多 , 皆 作 品 流 露 中 出 9 古 田 典 以 之美 明 顯 的 感 受 到 他 心 中 澎 湃 的 張 力 加

地 方吧 以 現 代 創 作 的 方 式 9 來 表 彰 傳 統 精 神 的 珍 貴 , 應 該 是 位 從 事 蓺 循 I. 作 的 人 最 讓 人 俭 敬 的

成 丰 自 義 然 吳 的 隆 主 繪 義 書 榮 的 思 先 樸 想 牛 質 的 , 淡 而 遨 然 整 循 體 , 魅 這 物 力 是 種 象 揉 的 具 合 處 有 科 理 複 學 上 雜 又 性 官 的 交 告 美 層 出 學 的 經 效 表 驗 果 現 主 , 方式 在 義 分 的 美 割 使 學 色 得 觀 塊 吳 點 的 隆 風 9 榮 畫 格 不 刀 裏 僅 所 顯 是 表 示 現 7 位 出 他 優 的 潛 秀 線 在 的 條 的 現 抽 交 代 織 象

西 的 書 美 家 藝術 , 就 , 更是 的 在 路 這 途 裏 位 是艱 得 以獲 辛 市 得 漫 永 恆 長 的禮 的 , _-讚 顆 1 淡 然寧靜 的心

傳

承

中

國古

[代藝術卓越的文化

工作者

, 在 0

無 數 的 晨香 裏 ,創 作 再 創作 ,

而人世

間

吳隆榮小檔案

昭和十年(一九三五) ±; 生於臺北市,省立臺北師範藝術科畢業,日本國立兵庫教育大學藝術教育研究所碩

民國五十七~七十一年 民國五十七~六十一年 參加省展、教員展、臺北市展、臺陽美展獲獎二十七次。

參加聖保羅國立藝展 、中日交流展、中南美洲巡廻展、美國各州巡廻展 歐洲 、紐

西蘭、澳洲等地國際巡廻展。

個展七次(臺北、馬尼拉、漢城)

民國五十七~七十一年

民國六十~七十二年 繪製大壁畫 苑長春」。 「天鵝戲荷圖」、「松鶴遐齡圖」 、「錦繡前程」 . 「飛向陽先」 「鹿

民國六十四年 榮獲十大傑出青年獎章

民國六十八年 榮獲首屆吳三連文藝獎。

民國七十六年 榮獲師鐸獎。中華民國油畫學會常務理事兼總幹事、臺灣省美展評審委員、臺陽美術協會會 員、中華民國世界兒童畫展籌備會秘書長

卷

Control of the Contro

春天新綠的歡 暢

徐天輝與長庚合唱團

有 有 種子 光就有温 源不絶的動力, 就有萌芽;而生命中有了音 暖 ,有 春天就有新綠 使多彩多姿的 , 樂 世

徐天輝 增加了萬千氣 , 位來 象 自 南 臺灣

就

有源

好 使 音樂融 似 首令人 入生命的 難 以釋懷的 音樂指 揮家 曲 子

從他 躍過 的 每 佩的故 一個 音符 , 都 在他堅 閃 一般的 臉龐

泛 漾著動人的神采

個

個

讓

人感

事

0

裏

瘦小的巨人

+ 多年 前 臺大合 唱 專 以 瘦小 的 巨人 來形 容 這 位 在學 生 們心目中 敬 愛 的 指揮 老 師

會 個 覺得他是 11 弟弟 矮 , 矮 個巨 但 的 是 個 人,一 子 , 當他 , 稚 個充滿生命力的 揮 氣的笑 動指揮 容 棒 , 時 走 起 , 巨人 由 路 那 來 瘦 一步三 小 輕軀 跳 中 的 發 , 出 說 來的 起 話 來比 無形力量既驚人又感人, 手劃 腳 的,乍看之下 你 甚 眞像 至

的 樂教 不 生 同 命 育 的 時 裏 光的 開 是 播 墾 , 放 他已 流轉 -如 播 是光来 種 朝 , 向音 並未 -耕 樂的理 耘再 消褪臺大學生對徐老師 , 我 們 耕 歌頭如 耘 想 , 或 面對 度裏又邁進了一 是理 一位如 想 實踐的音樂工 此 的 執著理想 看 大步了。 法 9 今天的 作 的犧牲奉 者 徐 天輝 他 , ·獻者 , 依然熱情 以 他 ,我們讚美上帝 生的 澎 湃 熱 , 力和 親 切 在徐 才 誠 情 懇 天輝 爲音 ,所

歎 得第 唱 專 隊伍 三十 中國臺灣震驚了與會四、五千位嘉賓 餘 此 載 長 場 的 庚 或 合唱 耕 際性的音樂大賽中 耘,今年七月終於開出 團 遠至 英國北威爾 , 這支美麗的隊伍以曼妙的歌聲擊敗 了 斯參加 滿園的花朶, , 異邦的 Llangollen International Musical 朋友翹起了大拇指 璀璨芬芳 0 徐天輝 了 , 所 帶 發自心底眞誠 領了 有參賽 一支女教 的 國 家 Eis-的讚 師合 , 奪

奢望 目 前 任 徐 , 要 教 天 贏 只 於 輝 臺 感 過 的 覺 北 匈 我 市 神 牙 利 們 中 閃 唱 IF. 亮 • 蘇 得 或 而 很 中 聯 濕 好 , 潤 -以 英國 , , 不 肯定 這 論 分榮譽 關 音 愛 色、 的 談 9 眼 技 他 何 光望 將其 容 巧 易 -著 獻 配 0 徐 給 這 合 天 了 不 上 輝 國 都 僅 說 家 是 堪 專 稱 0 身 員 是 的 爲 榮 流 團 譽 員 水 準 的 , 徐 更 9 只 夫人 是 是 國 第 徐 家 惠 的 光 名 珠 榮! 眞 老 不 敢

他 的 路 是 報 困 而 長 遠 的 , 步步都 是 充滿 荆 棘 9 可 是 我 們 不 怕 , 但 是 我 們 怨 切 地

需

要

由 我 相 社 熱 會 知 愛音 大 . 相 衆 樂 惜 給 予 而 , 又 徐 結 敬 爲 老 連 師 重 徐 理 和 長 老 的 庚 師 徐 爲 合 氏 唱 音 优 團 樂 儷 鼓 犧 9 牲 年 勵 及 無 齡 支 我 相 持 的 距 精 + 神 餘 9 歲 若 0 不 徐 是爲了現實生活 惠 珠 老 師 道 出 了心 所需 靈 , 的 我 話 應 語 該

辭 L 去 0 教 音 樂 職 家 , 專 , 用 心 助 心 他 靈 譜 經 營音樂教 出 最 悅 耳 豐富 育 的 的 I 作 韻 律 0 , 這 而 此 推 事 動 繁 音 重 樂的教育家 而 龐 雜 , 單 9 是 更盼望將 他 個 大自 人 , 實 然的 在 美感 讓 , 透 忍

過音 樂 9 韓 化 爲 每 個 人 呼 吸 的 空 氣和 成 長 的 養 分 0 徐天輝 的 才情 9 値 得我們肯定 , 而 他 關 愛 家

威 的 熱 情 , 著實 撼 動人的心弦

也

納

是

他

對

Ш

地

音

樂

的

抱

臽

傳 自 Ш 野 的 天

灣 李 維 總 統 登 輝 先 生 一會於 省 主 席 任 內 致 密 褒獎 徐 天 輝 9 鼓 勵 其 熱 il 山 地音樂 教 育 志 行 堪 嘉

揚 威 際 臺 灣 Ш 地 人 是 塊 未 經 琢 磨 的 璞 玉 , 我 要 讓 他 們 唱 出 山 地 音 樂 的 天 賦 活 出 生 命 的 尊

嚴

威

0

級 環 境 9 裏 校 民 , 舍 國 皆以 徐 四 天 + 輝 茅 四 草 發 年 搭 現 甫 了 成 自 Щ 屏 , 地 當 東 孩 時 師 子 還沒 範 學校畢 近 有吊 似 天籟 業 橋 的 , 9 歌 要 卽 聲 到 分發至屏 學 , 每 校 天 不 東深 傳 是搭竹筏就 遍 了 Ш Ш 的 谷 口 是游 社 , 不 國 絕 泳 小 於 T 服 耳 0 務 在 , 全 這 校 個 世 僅 外 有 桃 四 源 個 的 班

爲永 恆 0 強 健 有 力 的 横 隔 膜 , 優 美 嘹 亮 的 歌聲 , 渾 然 天 成 , 我 必 須 要 用 心 的 雕 琢 她 使 她 發 光 成

獲 得 全 徐 或 天 獨 輝 唱 自 冠 此 軍 投 入了 9 自 己也 心 血 再 , 考 耕 入 耘 師 Ш 大音 地 音 樂 樂 系更上 , 而 自己 層 樓 也 精 每 研 天 音 對 樂 著 Ш 谷 練 唱 終 至 於 民 或 五 + 六 年

忱 先 生 有 推 理 薦其 想 至美再 有 :抱負 進修 的青年終獲 , 而 在美國 得賞 經 識 濟措 , 當 据時 徐 天 輝 , 亦蒙企業家王永慶先生資助 榮 獲 教 育 部 的文 藝 指 揮 避 時 , 使其 已 故 順 音 利完成 樂 家 李 碩 抱

用

0

音 樂 學 教 業 學 遠 法之外 涉 千 Ш , 萬水的 更致 力 於 徐 天輝 Ш 地 音 , I樂的 將 其 提 所 升 學 , , 希望 饋 將 家 他 園 們 , 特 如 有 今他除大力推動 的 風 格 揚 播於 世 高 大宜 面 前 (Kodaly) 0

屏 東 -花 蓮 • 臺東 臺中 -新竹 , 的 Ш 地 , 都 可 以 看 到 個 矮 小 的 身 影 9 舞動 指 揮

棒 9 以 合唱 爲 主 體 , 唱 出 T 純 淨 的 歌 聲

塊 未 琢 排 磨 灣 族 的 璞 的 玉 戴 錦 , 花 兀 曾 未 經 訓 在 練的 屏 東 千 縣 里 草 埔 馬 或 , 需要 小 大力 位 的 懂 支 持 得 調 徐 教 天 的 輝 的音 師 傅 樂 0 教 育 0 她 感 覺 Ш 地 孩 子 如

優 等 0 以 前 我們 代 表 屏 東 縣 參 加 全 省 比 賽 ,只 拿 到 甲 等 , 好 灰 心 喔 ! 經 過 徐 教 授 的 指 導 , 卽 越 爲

重 丈 一夫的 籌 組 眞 音 誠 樂 輔 理 念 導 專 , 但 , 也 有 疼 計 惜 書 他 的 的 培 辛勞 訓 Ш 地 音 樂 教 育 師 資 , 是 多年 來 徐 天輝 努 力 的 方 向 0 徐 夫

珍

夜 地 的 朋 旅 友 的 館 每 費 摩 次 托 到 車 山 地 , 顚 去 顚 , 簸 總 簸 是 在 的 清 到 了 晨 Щ 兩點 地 鐘 0 要 就 這 出 様辛苦 門 , 搭 , 夜 車 方面 至 屏 東 爲了省 9 再 時 轉 間 公路 , 更 局 重 至 要 恆. 的 春 是 9 爲 然 後 了 省 搭 Ш

營 , 田 是了 質 貧乏: 解 的 他 的 徐 人 天 輝 定 , 迄 和 今 其 夫 仍 人 無 有 相 棟 自 的 有 感 的 受 房子 0 , 有 人笑他 是傻子 , 不 懂 得 爲 自 己 的 生 活

經

如 果讓 他 每 天 開 班 授 課 , 賺 取 頗 高 的 鐘 點 費 , 他 會過 得 很痛 苦!」

次 . 請 兩 徐 天輝 企業界給予音 次的 補 雖 助 然 或 如 是 願 樂文化 企業 地 從 事 家部分的支持 更多的 於 推 動 關注 山 地 和 音 卽 支持 可 1樂教 , 徐 育 0 的 天輝 I 希 作 望政: , 印 府 是 能重 如 此 視 長遠 山 地文化的 的 計 畫 , 保 存 不 和 單 推 是 廣 政 , 府

也

族

的 擁 護 音 樂是 者 , 遠 活 離 的 眞 語 實生活的音樂 言 , 表 達 出當 代 , 還有什么 人對 聲 麼文化 -光 -可 色 言? 的 感 覺 , 徐 天輝 希 望 我們 的 音 樂 不 ·要只 是 貴

汗 水 滴 落成的 榮耀

樂教 庫 員 學 的 長 法的 庚 苦水 1 聲 合 研 唱 , . 究 優 團 汗 異 的 水 其 的 團 . 淚水 適 成 員 徐 用 果 性 惠 + , 之可 不 珠 歌 聲 僅 老 貴 完 師 -笑聲 成 ,在 0 了成 Llangollen 、樂聲+天時 九 功的 四一年,匈牙利的音樂家高大宜 國民外交,更證 音樂大 , 地 利 賽 , 明了 奪 人 魁 和 一徐天輝 的 11 世 金牌 界合 所 彩 (Kodaly) 致力 帶裏 唱第 推 , 簽下 名」。 行 曾 高 所 強 大宜 有 調 音

音 樂 是 屬 於 每 個 人 的 , 適 當 的 音 樂 敎 育 9 是 欣 賞 音 樂 享 受音 樂 的 再 方 教 法 , 己 經 太

音

樂

文

化

必

須

儘

早

在

托

兒

所

-

幼

稚

園

階

段

中

施

教

,

般

等

到

中等

學校

唱 的 高 法 , 大 宜 唱 音 心 歌 , 使 是 樂 教 意 歌 激 學 推 唱 發 內 法 者 動 心 正 能 Ш 喜 地 隨 口 時 悦 以 音 針 樂 • , 感 教 隨 對 育 情 此 地 生 弊 的 , 活的潤 徐 盡 , 天輝 興 而 的 發 滑劑 歡 , 揮 爲了克服山 樂 高 , 0 度的教化功能 確實 由 高 是最能掌握音樂陶 大宜 地 物質 在唱歌遊 0 貧乏, 因 戲 爲 硬體 理 -嘴巴」 念中 冶 設備 心 衍生 靈 的 的 欠佳的 樂器 效 而 出 益 惡劣 的 是 與 「離 生 環 俱 境 教 來

實

施

音

樂

文

化

唯

的

真

正

基

礎

和

最

佳

途

徑

絶

對

不

是

强

迫

學

習

種

樂

器

,

而

是

歌

唱

相 音 同 , 的 涵 古 養人 希 論 點 臘 民 , 和 德性 認 中 爲音樂可 或 0 9 希 都 臘 是 以 以移情 哲 人 音樂教育爲道德教 柏拉 轉 性 圖 , (Plato) 洗滌 卑野的 育的手段。 、亞里斯 心 情 0 多德 荀子 「用樂化民」 (Aristotle) へ樂論 的觀念 和 至 , 聖 主 先 張 師 以 孔 和 子 諧 皆 的 樂

樂 行 而 志 清 禮 修 而 行 成 , 耳 目 聰 明 , 血 氣 和 平 , 移 風 易 俗 , 天下 皆寧 , 美善 相 樂 0

文 化 的 長 鍊 中 , 徐 天 輝 大緊緊: 地掌 握 住 屬 於 他的 環 ,全力以赴 ,希冀來自心靈的歌聲 亦能

進 入 每 個 人的 心 靈 深 處

0

樸 實 哲之言: 親 切的音樂是每個人生活中的 大樂必 易 ,大禮 必 簡 呼吸 , 這 也 是徐 天輝 倡 導 高 大宜音樂教學法 所 張離

琴

歌

0

170

唱

的

主

因

0

如

今

徐

氏

IF.

積

極

策

書

於

股 il 強 勞 而 力 有 , 力的 爲 社 支 會 撐 文 化 , 實 教 在 育 難 如 於 此 實 積 現 極 此 推 林 美 動 口 好 者 創 的 辦 , 理 又 Ш 念 有 地 幾 音 樂學 人 呢 3 校 口 , 是 成 以徐 立 中 氏狐 華 民 軍 國 奮 合 鬥的 唱 指 艱辛 揮 者 , 協 若 非 , 有

勞

方 能 達教 我 或 化之美 文 化 傳 統 9 徐 精 天 神 輝 是 的 和 理 諧 想 與 , 愛 需 0 要 禮 大 是 衆 讚 和 美 諧 秩 的 序 支 . 9 持 樂 和 是 關 歌 注 頌 和 諧 9 社 會 必 須 通 過 和 諧 的 德 性 ,

宗教 情操 ,志 比 天高

築 耀 獻 給 李 主 總 統 0 曾 經 說 退 休 以 後 當 名 傳 道 人 ,如 果 有 樂幸 的 話 , 我 願 擔 任 聖 歌 隊 指 揮 , 把 生 命 的

戲 牛 力 長 於 在 音 宗 樂教 敎 家 育 庭 的 的 普 徐 及 天 平 輝 民 , 16 自 幼 0 浸 淫 於 教堂 的 聖 樂 氛 圍 中 9 今 天 的 他 , 亦以 宗教 家 的 犧 牲

奉

政 府 相 關 許 單 多 位 及 說 民 我 是 間 傻 企 業 子 界 9 能 就 熱 是 心 憑 贊 著 助 這 , 股 給 儍 予 勁 我 9 們 才 能 精 神 支 和 持 物 我 質 走 的 加 鼓 此 勵 長 遠 0 的 路 0 可 是 我 殷 切 的 哑

約 市 長 於 並 將 九 該 九 日 年 宣 布 八 爲中 月十 國 74 文化 日 開 日 幕 9 的 在 紐 這 塊被 約 中 紐 華 約 新 聞 人 視 中 爲是鑽 心 , 石 爲 地 我 帶的 國 首 建 函 樂裏 海 外 文化 , 中 華 宣 民 揚 國 據 大 點 手 0 筆 紐

朋

友們

9

請

不

要忘了

9

給

他

們

愛

的

鼓

勵

呷

的 之美 唱 部 屬 臺 亦 專 是 專 分 難 灣 氣 更 領 的 得 魄 復 文化 趨 先 樂聲 此 9 興 次於 羣 不 向 綜 倫 僅 中 民 藝團 0 心含 疑 令 國際 有 主 的 的 11 日 朝 政 本 音 府 的 「臺北 9 亦 文化 紐 駐 日 樂大賽中優 表 宛 美文 微 文 9 然偶 徐 中 藝 投 9 化 廊 貴 資 天輝 心 戲 中 是 0 及 美 心 異的 人 琢 葉 道 民 大 磨 或 「臺北 緣 失 熱 表 溝 前 Ш 娜 光 現 切 地 通 總 音樂 采 -中 劇 地 統 9 倘 魏樂富雙 場」 外 追 雷 9 文化 的 若 求 根 而 於 民 且 璞 9 9 的 主 並 劇 在 玉 駐 鋼 臺 橋 化 場 以 , 演 北 梁 影 美 晶 琴 9 其 帶 的 **松** 出 劇 9 -分爲 場」 推 致 奪 , 百 賀 動 目 應 之時 渦 五 該 等 至 文化 + 年 程 口 9 票房 以完美: 多 紐 底 卻 , 中 文 個 演 未 必 引 中 國 出 心 也 反 的 家 的 應 發 心 爲 的 中 節 及 任 紐 傳 良 文 唱 好 目 何 設 9 其 中 新 包 社 立 中 , 聞 會 規 華 而 括 心 9 模 實 中 可 添 兒 動 餐 與 注 長 驗 心 以 女 宏 說 生 9 心 庚 兩 殊 是 觀 樂 命 靈 合

昻 揚 平 的 情 實 眞 深 自 趣 然 而 的 文 徐 明 天 9

長 加 困 蹇 9 但 是 徐 氏 輝 优 氣 盛 儷 9 誠 而 仍 化 耳 如 助 神 樂 9 -記 和 互 愛 順 之言 的 積 勇 中 往 而 毫 英 前 華 無 行 發 虚 偽 外 9 0 眞 唯 摯 樂 的 不 ili 可 以 , 穩 爲 健 傷 的 0 步 伐

明

知

這

條

路

漫

徐天輝小檔案

民國五十九年 國立師範大學音樂系畢業。昭和十年(一九三五) 出生於屏東市。

民國六十四年 美國加州州立大學音樂碩士

國立編譯館音樂科編審委員。臺北市教育局音樂輔導委員。

國立師範大學藝術學院音樂系教授。

中華民國合唱指揮者協會理事長

現任:

民

國

八

民國七十五年

指揮北師專女聲合唱團代表中華民國赴西班牙參加世界合唱大會

音 樂 指 揮 經歷

民國五十四~五十七年 指揮臺大合唱團三次合唱比賽第 名

民國五十六年 參加全國獨唱比賽第一名

榮獲中國文藝協會音樂指揮獎

民國七十四年 民國七十三~七十五年 民國七十二~七十三年 民國七十一~七十四年 指揮臺北市教師合唱團代表中華民國赴日本參加世界合唱大會 指揮屏東山地兒童合唱團連續四年合唱比賽第 指揮高雄市教師合唱團連續 指揮臺北市教師合唱團連續二年 三年 合唱比 合唱比賽第 賽第 一名 一名 一名

民國七十七年 民國七十六年 民國七十九年 十年 指揮臺北市女教師合唱團赴日本參加世界合唱大賽獲銅牌獎 指揮臺北市師範學院合唱團赴荷蘭參加第十一屆世界合唱大賽榮獲第七名 指揮長庚合唱團赴英國參加 Llangollen 國際音樂大賽樂獲第 指揮臺北市女教師合唱團赴日本參加世界合唱大賽獲金牌獎 名

教 學研 習經歷:

辦理 「臺北市七十四學年度國小高大宜 Kodaly 音樂教學研習會」 講座

擔任 臺北 市七十 五學年度國民中學音樂科教學演示會」 講座 ,演講 高大宜教學法」

擔任 「七十二學年度臺北市國民小學音樂科教師研習 班 合唱教學講 座

辦理 推動臺北市七十三學年度國民教育輔導工作 ,獲市政府教育局嘉獎 次

擔任七十四、七十五學年度國民中學音樂科輔導委員,獲市政府教育局各嘉獎 一次

擔任 一高 「高雄 雄市國民教育輔導團幼稚教育組 市各國中音樂科教師教學觀摩研習會」 七十四學年度寒假幼稚 講 座,演講 「在國中 園教師研習 應如何實施高大宜音樂教學法」

臺北 市 福星國 小主持高大宜音樂研 習

民國七十六年

「王永慶先生邀請您來寫歌

詞歌曲」

總策劃人。

會

講座

高雄 高 市 市 幼 鹽 稚園 埕國 音樂研 小主 持高大宜音樂研習 習會

特殊貢獻:

民國七十三年六月豪省主席 信 函 , 嘉勉熱心服務山地音 學教育

民國 民國七十 七十 四年 五年 爲 · 救國團總團部 新竹 縣社教有 「山地中小學教師音樂營」 功人員 ,接獲表 揚 。介紹高大宜 Kodaly 音樂教學法 擔任營副 主任

民國 民國 八十年七月率領「長庚合唱團」赴英參加合唱比賽,榮獲 七十五年受聘爲 行政院文化建設委員會文藝季 「山歌村舞慶豐年」 Llangollen 國際音樂合唱大賽冠軍 節 製作

敲出心靈的聲音

成長中的朱宗慶打擊樂團

從前我感覺愛臺灣很難,現在我感到不愛臺灣更難 0

舞集

的

復出

,國

人何等的

雀躍興奮

睡 的 13

雲門舞動在前 而 林懷民深刻的話語 ,朱宗 , 更是敲動了久寂沉 慶打擊樂團緊隨 於 後

奉 兩 獻 者 雖是不 藝術的 真心 同 創 作的 以及高度人文關懷的 表 現 ,却 同 樣 擁 有 顆

朱宗慶,敦厚憨實的神情,誠懇地流露出爲藝術嚮往的眞情 直 是我們學習 的 對象,我們曾愉快地合作過,今後仍繼續 ·樂團 互相 成立七年 支 持 以來 鼓 勵 曾三度隨

雲門 能 力 , 舞 集 朱宗慶 赴 美 打擊 歐 樂團 -亞 地 光 品 僅 公演 憑優 , 異的 累 積 音 T 樂能 近 \mathcal{F}_{1} 力是 百 場 無 演 法 出 蔚 的 爲 經 今 驗 日 , 的 若 非 氣 候 堅 忍 的 毅 力和 強 勢的 統

家許 常惠教授 以 歡 喜的 心 情 , 祝 福 這 位 年 輕的 音 樂 I. 作 者 , 能 走 更遠 -更 長 的 路 0

第一位打擊樂演奏家

者 科 0 系 他 學 所 4 帶 宗 學 П 慶 習 來 自 打擊 的 維 打 也 樂 墼 納 樂 的 學 埶 新 成 潮 觀 念及新 國 0 , 成 技 爲 巧 國 9 內 不 第 僅 爲國 位 擁 內 有打 樂界投 擊 樂 下了巨大的 演 奏 家 專 業 震撼 文憑 , 的 同 時 打 10, 墼 掀 樂 起 演 7 奏樂 音

内 院 的 爲 國 的音 校 樂 陪 樂 團 一機的 器 在 樂 中 國 , , 文 11 它 地 蔚 人 化 學 的 位 心 成 校 成 風 中 推 0 也 擁 立 成 潮之後 始 陸 立 終 至 , 於民 另 續 不 盤 跟 僅 9 桓 音樂似 個 影 國 進 著 峯 響 七 0 朱宗 頂 到 + 個 乎是 國 五 念 慶 立 年 的 遨 的 富 , 耕 術 貴 那 朱宗 人家的 學 耘 就 院首 血 是 慶打擊 汗 音 創 專利 樂應 9 於音樂 不 僅開 樂 該 , 團 其 是 系 中 拓 貴 其 爲 管 正 族 式設 化的 個 國 弦樂尤 人 內 的 立 第 , 遨 甚 了 尤其是西 支以 獨 打 , 生 擊 至 打擊音 命 樂 於 更 、打擊 洋 組 爲 樂器 , 更 樂爲 寬 樂 使 廣 始 取 得 發 終 代了 , 亦 各 被 展 爲 大 導 認 傳 國 專 向 定 統

從 前 鄉 野 廟 會 的 敲 鑼 打 鼓 , 開 始敲 淮 年 輕人的 心坎裏了 , 傳 統 國樂 的 木 魚 鑼 鈸 鼓 也

現 逐 苦 漸 , 現 播 爲 音 樂 現 在 種 的 代 生 他 文明 命 帶 9 心 的 領 人 發 著 歡 所 7 欣 展 六 收 欣 與 賞 延 位 割 續 專 ,朱宗慶受歡迎 0 員 今天 9 是 和 朱宗 二十 樂團 位 慶 的 基 經 成 營 金 果 肯 打 會 , 定 墼 的 的 樂團 只 行 政 不 程 過 度 自 幹部,正 是 是 始 朱 深 至 宗慶 終 入 積 地 貫 極 烙 徹 在 地 長 印 的 展 遠計 在 理 開 各 念 第二 畫 個 0 階 中 走 個 的 層 得 Ŧi. 的 辛 第 年 人們 苦 個 畫 卻值 心 五 的 年之展 中 經 凡 走

下去

。擊樂器的內涵

樂 四 此 大 道 器 要 理 我 和 膜 素 們 , 它是 只要 音 0 一樂器 所 將 謂 源 於大自然 的 9 枚鵝 每 打 __ 擊 卵 類 石 樂器」一 的 都 丢 可 9 到 分爲 而 音 如 鏡 語 樂 有 則 的 調 包 是 和 括 水 由 面 了 無 所 調 人 , 就 的 兩 有 會 種 用 本 能 激 樂 手 器 或 起 發 器 許 展 0 多 具 而 不 打 成 擊 斷 , 包 擴 而 發 含 散 聲 有 的 的 波 節 樂 奏 紋 器 0 . 整 音 , 音 調 口 以 的 -分爲 韻 擴 律 散 : 和 就 是 音 色 如

平 均 年 熟 悉 齡 各 種 打擊 出 頭 樂 9 個 器 個 的 鄉 朱 往 宗 慶 以 節 9 奏分明 以己 身 的 獨 打 到 擊 的 樂 iL 器 得 來表 , 爲 現音 國 內 打擊 樂 的 音樂注 天 地 0 入 新 生 一的 動 源 , 其 專 員

況下 便 音 田 是 尋 找 無 聲 所 音 不 在 0 幼 的 童 雖 H 然 將 很 -聲 容 音 易 就 故 事 發 化 出 聲 , 音 例 , 但 如 是 以貓捉 必 須 老 顧 鼠 慮 爲 到 别 題 人 材 在 透 溫 沒 有 此 內 影 容 來 旁 創 的 造 情

緒 音 , , 引 令 發 X 更 趣 高 味 盎 然 層 的 0 因 人 文 此 關 打 墼 懷 樂 0 口 以 說 是 無 中 牛 有 的 , 學 習 者 口 在 打 擊 過 程 之中 , 抒 發 自 我 情

谷 底 翻 聲 升 音 , 雖 並 是 賦 抽 子 象 它 的 性 , 靈 但 的 卻 是 淨 化 生 提 活 升 中 最 , 使 值 音 實 樂 的 發 揮 部 了 分 己 0 立 朱 立 宗 人 慶 掌 -己 握 達 此 達 觀 人 之 念 功 效 將 國 內 打 墼 音 由

專 中 和 音 員 的 國 打 樂 樂 們 樂 人 擊 領 欣 和 所 專 , 樂 爵 域 當 欲 接受 器 中 9 + 温 追 不 變 樂 交 , 求 僅 西 11 爲 響 便 的 洋音 是 多 最 經 樂 長 熟 端 顯 常 專 遠 練 樂 著 的 要 演 音 B 精 使 的 奏 0 標 湛 巴 敎 色 的 用 的 育 配 西 各 X 技 合 每 式 必 9 之下 巧 到 年 各 知 底 而 的 樣 9 E 應 嘉年 的 敲 樂 該 擊 9 打 如 音 表 華 樂 壑 現 何 樂 出 會 器 把 此 現 中 器 並 自 什 T , 不 , 己 麼 節奏 曼 頗 是 人 呢 波 能 要 ? 生 強 角 發 理 烈 森 揮 , 念 位 巴 其 僅 -融 眞 活 和 特 用 潑 入 正 其 色 於 遨 有 的 他 0 加 術 思 效 舞 在 強 果 內 想 曲 音 西 涵 的 混 方 0 效 當 音 朱 音 合 0 中 樂 宗 了 樂 但 家 慶 中 , 各 若 是 打 種 , 以 朱 擊 節 類 以 宗 個 樂 型 拉 奏 慶 專 的 有 爲 鼓 創 身 曲 美 主 勵 爲 發 洲 式 的

的 般 中 認 拘 國 泥 百 的 音 9 我 尤 我 們 其 們 ? 創 慢 在 發 作 慢 國 現 的 外 以 地 内 演 純 我 容 奏 體 是 西 洋 9 會 亦 更深 的 出 中 打 音 亦 獲 壑 樂 西 好 樂 的 的 評 器 il , 9 H 靈 岡川 自 以 是 成 然 立 自 可 的 然 樂 以 表 地 相 庫 現 表 融 時 達 9 並 , 是 出 蓄 我 我 濃 的 有 們 烈 , 的 樂 因 個 團 中 而 很 B 國 在 沉 樂器 前 風 重 所 H 的 走 來 選 臽 的 用 擔 , 路 9 向 H. 也 要 很 不 加 受 再 何 計 加 7 會 初 能 時 表 士 那 現

不 形 態 -音 域 的 民 俗 樂器 種 類 遍 布 於 世 界各大洲 人民 的 生 活 地 方的 資 源 皆 田 決 定當 地

将 使 則 發 以 用 使 11 木 的 其 樂 琴 表 最 器 , 現 是 普 種 出 X 遍 類 整 類 9 0 體 的 打 而 擊 亞 而 本 扣 能 洲 樂 X 器 民 0 朱宗 中 11 族 弦 所 , 的 慶 原 習 樂音 打 用 始 擊 的 社 樂團 樂器 會 , 不 以 論 所 單 常 聽 見 音 不 者 百 者 樂 器 或 的 有 演 是 銅 石 奏 鑼 頭 , 者 把 嘎 中 鼓 嘎 都 等 器 西 達 使 可 0 藉 用 以 到 了 發 4 最 身 出 活 多 整 心 中 , 相 音 至 的 契 的 於 素 八合的 打擊 材 有 調 , 境 樂 敲 的 器 擊 單 組 音 聲 音 樂 起 來

変造(不要走)」的眞悟

應 鼓 而 勵 該 生 举 希 孩 熱 先 音 童 激 愛 臘 樂 創 音 發 人 在 作 他 樂 而 西 們 簡 , 言 方 單 在 的 的 9 音 的 敎 興 **今愛** 樂 趣 樂 育 彌 代 曲 中 , 見》 學 表 占 9 是 著 知 有 音 性 重 用 ___ 樂 書 文 要 耳 中 化 的 教 杂 育 聆 , 地 , 中 和 聽 他 位 體 闡 極 , 0 就 沭 育 兩 富 有 像 了許 同 河 啓 我 爲 流 們 多 希 發 域 性 學 理 臘 的 的 說 想 諸 X 意 話 的 神 民 義 敎 中 相 育 樣 0 兩 信 方式 個 , , 先 主 音 用 要 , 他 的 耳 可 杂 認 特 以 聽 爲 性 反 孩 映 再 0 讀 子 法 出 字 寫 在 國 讀 哲 宙 , 譜之前 盧 學 的 梭 家 和 盧 諧 梭 爲 ,

地 推 不 須 廣 多年 僅 打 使 百 擊 音 祖 個 來 或 1 9 受惠 時 的 我 教 和 公演 學 樂 ,千年之後的 I 專 只 作 努 是 力 0 達 在 目 做 到 前 娛樂 子民 好 我 表演 們 身心 在 仍 的 全省 廣 的 T. 被其 效 作 培育 益 9 餘 現 , 有二十三 教學 蔭 在 整 卻 體 能 個 做好 漸 點 入 9 梨 制 根 各 度 的 個 化 運 I 據 點 作 作 0 的 後 師 盧 沓 , 梭 培 我 的 訓 計 教 , 育 每 積 理 X 極

請 立 打 潘 的 又 , 破了 自 和 皇 對 熱門 創 由 音 龍 專 流 舞 首 音 地 樂界串 行 臺演 溫 音 樂 馳 演 騁 隆 中 樂 • 流 於 奏 聯之後 信 , 的 邀請 星 的 氾 行 -一空下 歌 李 籓 濫 籬 的 泰祥 曲 持 了 美 當 有 -, , 曠 拉 讚 分 年 相 在 別完成 野 近 的 當 演 0 朱 間 奏 了貴族 啓蒙老 距 會 宗 離 -廟 慶 的 上 會 又帶 莊 師 , -漠 平 經 廣 嚴 視 民 場 領 常 的 0 前 的 朱宗 著 嬉 北 可 距 打 戲 野 看 • 擊 徹 慶 離 到 萬 樂 以 , , 專 與 打 頭 他 給 擊 鑽 朱宗慶培養 由 不 北 世 音 動 拘限 樂拉 到 的 人 南 熱 於 潮 , 近 , 規制內的 震 的 了 , 撼 生 子 彼 黑 丁臺 此之 民 弟 守 篇 成 兵 正 II 灣 共 間 規 統 全 的 的 口 樂器 島 等 音 演 隔 新 閡 樂 出 , , 尤其 學 曲 0 0 院 敞 樂 百 , 朱 團 開 師 時 , 往 徒 成 心 也

觀 抛 置 衆 九 拉 著 霄 演 雲 奏 專 外 時 員 直 最 , 天 嚷 讓 著 地 人 之間 感 -麥造 動 那 的 還有什麼 不 (不要走) 僅 是國 比 啦! 家音 這 樂 分眞情還令 你賣 廳 熱 羸 切 里 的 造 人 (不能 安可 動 容 的 走 ! 呢? 啊 每 ! 次 我 霎 們 時 到 之間 鄉 間 , 演 我 出 們 時 的 辛苦 熱誠 的

涿 漸 律 實 踐 慶以愛和 和 朱宗 聲 和 形 慶 大 朝 熱 融 向 局限 開 入 他音樂的 放 於某種 多元化 特定的 才 的 情 音樂教育 中 派 , 别 打 裏 擊 , 邁 樂 進 進 團 的 而 0 使學 成立 他 以 習 , 開 者 基金會不 濶 與 的 欣賞者皆 觀 念 遺 , 餘 不 力地 能 要使音樂的 有 豐富 推 的 應 樂 基 用 礎 和 節 吸

片 我是 福 茂 要 唱 出 片 公司 版 朱 宗慶的 的 副 總 打擊樂唱 經 理 賴 郁 片 芬 0 , 曾 4 商 引 場 述 如 該 戰 公司 場 總 , 唱 經 片 理 樂者 張 耕 岩非看 字 之語 好 其 個 我 X 不 的 是 潛 要 出 力 版 , 豊 打

如唱

收

有

樂音

方

可

聽

聞

音

樂

民 教堂

或

Ŧ. 的

年

,

蔡元培

出

任北 西洋

京大學校

長

0

民

國 六年

,

北

大成立了音樂研

究會

,

元培:

先生以

美育

宗慶 此 大 陪 膽 冒 你 |險? 過 新 樂團 年上 迄 • 今 -共 山之 錄 悸」 製 六張 . 唱片 薪 及錄 傳 獎 • 螢 音 帶, 火 等 生脈 0 這 些 相 連」、 音樂帶 創 兒 下 童 古典音樂唱 音 1樂帶 I 片銷 II 售 佳 「朱

師 潜 許 或 際 朱宗 16 慶 的 打擊 虚 懷 音 就 樂, 教 -是 刻苦力學的 朱宗慶打擊 精 學團 神 0 多 年 努 力 所 欲 達 到的 水 進 , 陸 光 國 劇 冢 鼓 佬 侯 佑 宗

其

中

生

脈

相

連

並

業獲七

十八

年

金

鼎

0

臺 灣 鼓王 的 自信 與 期 許

餘 表 裏 洋 9 還 音 西 這 以擊 樂 洋 謙 位 的 可 音 虚 見 樂 優 樂 臺 -其 雅 傳 灣 誠 家 身分 珍 鼓 懇 -到 視 的 和 中 王 之情 來 諧 國 _ 學 中 的 和 -, 平正 是利 期 或 我 0 傳 此 許 研 統 馬 和 究 後 9 肯定 竇 的 始眞正 的 9 西 鑼 , (Matthaeus Ricei) 洋 鼓 要 9 說 數 藉 爲帝王 , 朱 著 明 加 了臺 先 傳 入 所愛 現 教 生 將音 代的音樂演 灣 爲 第 擊樂界發 0 樂不 「聲 一人…… 首先介 斷 律 推 節 展 奏 的 中 他 介 奏 紹至 至 可 , 在 , 貴現 這眞 繁忙 覆之 中 國 或 是難 來 經 內的 象與新 • 史 , 緊湊 但 所 得 0 生的 至清 0 是 載 的 除 律 演 了宮庭 無 呂 康 出 言 熙 窮 皇 潛 調 之外 帝 力 , 實 時 0 相

利 後 , 宗 眞 教 IF. , 提倡 現 代的 自 中 曲 或 研 音 究 樂 來 追 , 方 求 才 直 開 理 放 0 門戶 中 國 新 , 接 時 受 代 西 的 洋 音 音 樂 樂 , 以 三百 年 的 時 間 逐 漸 沉 浸 抗

戰

統 但 的 是 中 作 國 # 樂 音 的 藝 樂 術 民 , 族 中 以新 性 , 沒 問 時 題 有 代 演 , 的聲 卻 奏 是 , 值 音 就 表現 沒有 得 深 思之議 音樂 出 來 0 美妙 題 0 的 節奏 位 從 事 旋 音樂的 律 必 須 藝術 藉 曲 家 演 奏 , 到 中 底 要 和 如 大 衆 何 才 情 能 感 繼 交 流 承 傳

們 波 斯 應 該 德 第 學 Œ. 習 位 介紹 近 H 代 Von 西 西 一洋優 洋音 Hornbostel) 越 樂 的 史和 方法 音 ,但 樂學 比 是 給 較 不 國 音 要 人 樂學 成 的 爲 干 , 光 民 黄 祈 或 面 , - 於民 黑 髪 的 四 國 年 西 九 [洋音 得 年 到 到 博 樂 德 士: 家 或 學 , 位 0 於 0 柏 Ŧ 林 光 大學 祈 受學 強 調 侯 , 我 倫

長 樂的 以 水 來 準? , 中 今天 或 音 的 樂工 中國 作 音 者 樂 努 潮 力 的 流 又 目 應 標 談 , 定 是 位 在 於 恢 何 復 處 往 昔 ? 燦 爛的音 樂文化? 還是迎 頭 趕 E 現

代

計 書 中 從 , 無 如 中 今第 生 有 的 階 朱宗慶更是深 段 的 果實 金 刻 累累豐收 地 思 索 著 , , 但 音 是第 樂 這 二個 條路 何 -第三 其 漫 個 長 呢 啊 ! + Ŧi. 年 分 個 階 段 的 長 程

我 習 基 王 金 感恩 光 會 派 的 0 , _ 成 朱宗 立 位 音 更 慶 樂 打擊 明 史 確 的 地 樂 奉 獻 結 團 燃燒者 合政 不 但 府 抱 持 , 藝 延 在 術 挫 續 界 折 迄 • 中 今 企 蜺 , 業 廻 化 界三 成 湯 長 的 方 的 精 面 信 神 的 念 是 力 , 量 更 挫 積 , 折 讓我 除 極 了 地 使 朝 珍 惜 樂 或 專 際 機 更 水 會 具 進 , 專 邁 I 業化 進 作 使 0

制

度之外

並

可

協

助其

他

数

術

專

體

及

個

人,

使音樂演奏、

創作

研

究

的

水準

,

更臻

Ŀ

乘

在敲敲打打中長大

讓 我 這 們這 分自 樣敲敲打打地長 信 與期 許 ,是朱宗慶個人魅力的焦點,他提供了現代音樂節奏情感最豐富 大 , 朱宗慶打擊樂團 , 在滿心的歡喜歌聲中, ,昂首濶出 步 的新 , 邁向 觀 念

個 五年 的 期許 血 汗 ,盼望爲現代中國音樂文化的田園 壽成揮舞的敲擊,智慧耘成動人的樂曲,對於朱宗慶打 中 , 犁 出 畝豐收滿園的良 樂團 田 除 了 祝 福 , 我們更有誠

朱宗慶小檔案

民國四十三年 出生臺中縣大雅鄉

民國六十五年 畢業於國立藝術專科學校

民國六十九年 進入維也納音樂學院主修 打擊樂

獲演奏家文憑,爲我國第一位取得「打擊樂演奏家文憑」者。同年返國,進入省交任打擊樂首席

民國七十一年

民國七十二年 獲救國團「青年獎章」。

民國七十五年 創組 「朱宗慶打擊樂團」,五年來國內外近三百場的演出

民國七十六年 錄製第 一張唱片「生脈相連」

民國七十八年 民國七十七年 成立「財團法人擊樂文教基金會」任執行長,應國家劇院暨音樂廳營運管理籌備處借聘爲顧問兼 獲頒第二十六屆十大傑出青年「金手獎」,唱片「生脈相連」

獲金鼎獎演奏獎

0

民國七十九年 應國際打擊樂藝術協會邀請赴美國費城參加國際打擊樂年會,發表專題演講與年會公演,並由該 規劃 組組長

協會推薦安排紐約林肯中心及五所打擊樂著名的學府演出

民 國八十年 現任教於國立藝術學院音樂系。

千 國

錘

百

鍊

始

形

成

,

-山萬水同感動

——擁抱戲劇生命的郭小莊

活的 劇 望 頭〉 可 見左前 表現出傳統藝術之高 甫 步入八德路 熱愛藝術的 方有張大幅的郭 「雅音戲劇 生命,於焉迸然 雅 精緻 小 莊於 藝術 0 而往右 研 究中 孔雀 膽 心 看 ,穿過 之劇 ,則見故文學家臺靜農先生親書 照 幽 , 靜的庭園 栩 栩 動人, , 曼妙的身段 進 入客廳兼辦公室 ,靈活 ,小莊撰寫之 的 時 眼 , 波 迎

八 前 前 而

劇國劇,歷血嘔心

千山萬水同感動·

至情至性,唱出民族的心聲

教孝教忠,提振民族的精神.

你 是 中 國 藝 術 的 靈 魂 ,

你 是 世 界 藝 術 的 高 峯

生 國 , 劇 B 或 . 劇 淨 , . 歷 末 久 彌 . 丑 新 , 人 人 需 傳

神

唱 腔 加 身 段 , 樣 樣 需 苦 功

代

代

相

傳

,

宣

暢

民

族

的

感

情

生 生 不 息 , 弘 揚 時 代 的 使 命

我 們 為 你 立 13

我

們

為

你

讃

頌

,

願 作 新 血 輪 , 復 典 中 國 魂 0

着她 是 輕 郭 , 還 盈 小 是 女子 莊以 一她禀賦 所 + 能 餘年 優 承 異 擔 的 , , 獨 然 生 立自主的 前 命 她 歲 扛 月 下 , 精 經 肩 神支柱 來 營 出 , 或 着 路 劇 她 走 的 着 __ 片 , 無 天 怨 地 無 , 悔 其 間 , 是 的 中 篳 或 路 戲 藍 劇 縷 磅 9 礴的 慘 淡 生 艱 命 辛 力 , 滋 叉 潤

永生 至天至 的 愛 涯 永遠的執着 , 至生至死 , 或 劇 是我永遠不變的執着 0

,

9

小莊的藝術觀

裏自有她生命的堅持

,

生

活中的挑戰蛻變成小莊

個

人

的 價 値 觀 0 也就 是 今天 我們 iL 目 中 佩 服 的 國 劇 藝 術 I 作 者 壓 0

要努力!」

每

_.

個

日

子

裏

,

料

妣

而

言

都

是

如

此

0

阳

力就

是

助

力

力

就

是

來

自

本

身

的

好

9

因

而

就

更需

當 我 們 爲 臺上 的 小 莊喝采 時 , 卸 妝 後 的 小 莊 , 面 糌 生 命 嚴 謹 的 態度 ,更值 得肯定

重 傳 統 , 開 創 新 知

樂 . 舞 戲 蹈 劇 等 , 本 0 爲 而 綜 中 威 合 戲 藝 劇 術 的 0 特 亦 卽 性 融 , 合 離 開 了 音樂 空間 藝術 便 無 法 的 成 繪 立 書 , -其 雕 形 刻 成 , 建 ,不 築 僅 9 唱 以 及 詞 之行 時 間 腔 蓺 使 術 調 的 詩 有 歌 賴 於 音

樂的 襯 郭 1 托 莊 , 刨 七 劇 歲 半 中 卽 腳 色 進 入空軍 的 切 大鵬 表 情 戲 動 劇 作 學 , 校 亦 無不 , 成 鳴金 爲小大鵬 伐 鼓 , 五科學 應 節 以 生 赴 0 在 啓 蒙 教 師 劉 鳴 寶 的 教

導

下 , 開 始 學 習 國 劇 的 基 本 功夫 0

裏 , 揉 合 長 影 久 以 劇 來 演 技 , 我 的 謹 精 守 神 , 國 劇 希 单 應 賦 有 予國 的 規 劇 範 新 的生 在 舊 命力、 有 的 藝 時 術 代 殿 感 堂 , 中 和 開 我們 創 新 的 意 眞 , 實 生 企 活 昌 在 相 結 表 演 合 的 成 傳

滋 育 生 命 的 養 分 0

民 國 Ŧi. + 六年 , 郭 小 莊 因 扈家莊 之演出 而 獲得 兪 大綱 教授賞識 , 得 以執 禮 親 炙 , 研

薮 兪 年 老 未 師 嘗 待 蕳

斷

0

編 别 , 公 經 多次 演 這 齣 琢 戲來 磨 研 我 排之後 表 恩 達 重 心 如 中 Щ , 公演 無 限 使 的 時 我 感 受 獲 念 得 惠 良多 0 廣 大 , 六十 響 0 民 國 年 七 的 干 時 六 候 年 , , Ī 爲 追 魁 念恩 負 桂 英 師 逝 世 這 + 齣 週 戲 年 由 紀 老 師 改

空氣 凝 凍 在 過 往 的 時 空歲 月 裏 , 人生 際 遇 得天下英 才 而 教乃 大樂 事 , 幸得名 師 知 遇 , 何

的 不 記 承 不 觀 落 是人 老 傳 念 俗 師 奇 套 生 爲 生之幸? 對 的 前 , 了 我 取 編 賜 重 個 劇 我 其 寫 人的 以劇 方法 部 這 是齣具有 分資料 藝術 本, 0 老 創 師 長 歷史 , 作 約 源 細 於 理 述王 干 性 念 傳 言 國 統 的 劇 魁 影 「大鼓 國 落 -響 劇 魄 王 深 而 潦倒 魁 書』 遠 能 負 注 桂 , 入 英 桂 新 我 英 意的改 將 , 則 其改 如李 兪 老 良 以 亞 師 ,使 說 仙 特 唱 救 别 方式 我 助 參 承襲了 考 鄭 敍 元 詞 述 和 藻 由 前 典 古 情 般 雅 典 情境 , 的 中 是 III 走 劇 0 出 種 而 和 現 創 序 代 新 幕 焚

於 傳 統 中 求 新 求

,

0

感 而 則 書

了 霍 小 玉 R 的 打 命 梨 花 , 還 帶淚 有那 痕 干 , 杜 廻萬轉爲 鵑 聲 裏 郞 掩 憔 重 於的 門 , 崔 自 鶯 古 鶯 紅 0 顏 且不 多 薄 說古往 命 , 多 今來多少傷 情 偏 调 蓮 情 心事 人 , 紫 , 表 玉 釵 表 海 股 神 送 廟

初 郞 Ŧ. 盟 魁 行 il 負 來 Ŧ 到 桂 英 個 魁 7 說 說 海 0 話 誓 神 爲 廟 說 不 門 人豈 濟 再 盛 娶 口 城 可 9 9 桂英 有 忘 根 位 個 說 本 含 書 香 ?感 誓 淚 公子 說 不 你 再 恩 郞 嫁 , 她 情 啊 , 有違 姓 刻 1 骨 青 王 名 盟 樓 銘 魁 心 誓 載 表 啊 , 字 娘 困 , 子若 住了 就墜 俊 明 是不 你 , 刀 自 Ш 9 幼 相 此 , 父母 沈 信 番 苦 , 進 倘 雙亡也沒 海 若 廟 , 是 永 去 青 我 不 雲得路 有 得 願 兄 超 在 弟 生 神 前 切 莫負 把 送

不 盡 千 這 段 古 多 需 少 要 離 兩 愁 夕 的 與 舞 别 臺 恨 劇 , 我 9 這 小 莊 裏 暫停 以 說 鼓 唱 板 的 , 平 諸 列 韵 大鼓 位 仔 細 欣 賞 近 似 這 數 新 來 編 寶 的 的 舊 表 戲 文 現 方式 0 , 證 明 了 傳 統

中 求 新 求 變 的 口 貴性 0

從 這 齣 戲 首 演迄 今 9 七 次 以 來 9 每 度 的 歷 練 , 皆 次的 成 就 演 了 小 出 之後 莊 自 我 , 價 我 値 實 定 會 現 自 的 我 認 檢 口 討 感 0

定 郭 小 莊 爲 遨 術 I. 作 中之佼 俠 者 的 畫 家 吳 炫 \equiv 曾 說 :

我學

習了

如

何

組

織

演

技

,

加

何

刻

書

X

物

9

在

每

0 我 肯 郭 認 爲 1 莊 有 才 在 氣 I 的 作 很 人 不 -男人』 少 , 但 能 化 付出 , 對 努 事 力與 業的 執着 實 事 求 重 是的態度才是成 於 _ 切 , 會 瘋 狂 功 的 與 投 入 否 的 , 達 關 鍵 到 , 廢 郭 寢 忘 1 莊 食 全 的 心 地

全力投 步 入 推 廣 國 劇 薮 術 的 精 神 與 決 心 , 令人激賞 0

爲 魂 尊 人物 重 傳 的 統 1 莊 9 開 , 承 創 新 仰 師恩 知 社 , 會 勤 苦自 各界多年 勵 9 來認 又豈是常 同 雅 人所能 音 小 集 企及 對 國 劇 藝 術 有 相 當 的 貢獻 9 而 身

在藝術生活中自然成長

名 招 簿 生 爲 時 她 1 , 因 辦 莊 理 11 這 莊 手 孩 續 子 尚 不 , 0 足歲 實在 , 乖 便抱 巧、 孝 著 讓 順 她 , 試 雅 音 試 小 集 的 使 心 情 她 與 , 參 國 加 劇 甄 有 選 更 難 , 沒 分難 料 到 捨 考 的 取 情 T 感 我這 當 年 才拿 大 鹏 戶 劇 口 校

行 老 11 的 莊 女兒 父親 , 愉 今 快 天以 的 聲 自 音 己 中 的 流 智慧才 露 出 爲 情和 人 父親深 堅 毅 果敢 濃 的喜悅 的 意志力,深 。他 爲 這 感欣 一位 慰 在 家中 0 七 位兄 弟 姊 妹 中 排

事 節 0 , 定 家教 我 和 都 鼓 如 雖 盡 勵 然 力從 說 0 嚴 我 成 旁協 謹 們 就 9 小 但 助 家 莊 1 人 的 0 對 莊 而 原 是 今, 小 因 個 莊 , 1 聰慧 我 應該 , 由 只 的 學 有 是 孩子 校退 她際 支持 休 , 遇 0 她 了, 好 當 能 , 年 能逢 體 年 , 歲 會 她還 2父母 也大些, 遇 名 小 關 師 的時 懷 指 小 的 導, 候 莊 用 , 長輩 iL 也 無 有能 0 論 關愛, 力處 排 練 理 -以 自 演 及 己所 社 出 或 會 其 面 給 對 他 予的 的 細

無 11: 盡 在 的 郭 付 小 出 莊 四 , 是 + 孕 年 育 的 她 生 能 命 思 歲 考 月中,要感念之人何 如 何將 所學 • 所得反饋 其 多 於社 , 而 會 恩 的 師 原 兪 動 大綱 力 教 授 的 教 導 以 及 父

中 9 自 然 兪 成長 老 師 0 讓 進 我 m 從 激 對 發了 或 劇 我 概 對國 念 的 劇的 無知 世界 分責任,時代使命。而父親在我從劇校畢業返 , 進入了如何認 知 熱愛的 天 地 , 得 以 在 2家居 藝 徜 住 生 之 活

雅

音

從

傳

統

出

發

的

9

不

能

改

的

地

方

9

小

莊完全

是

尊

重

傳

統

的

0

而 本

時

傳統 與現 代 交 融 的 新 天 地

過 去 雖 歷 史 有 將 其 內 藝 術 在 的 造 成 整 時 體 性 間 的隔 9 但 是文化也自有其不假 絕 , 這 種 隔 絕 直 接 地 外求的 影響到我們 自足 對古代 系 統 9 我 藝 術的 們 研 究 欣 藝 賞 術 與 批 , 評 在 此 系 歷 史 統 的 內

很 苦 痛 上 如 自 心 此 , 然 喜 事 , 雅 孩子 莊 口 愛 實 音 以 E 忍 9 依 爲 不 小 也 , 集 循 送 振 住 就 剛 到 希望 興 痛 1 哭失聲 脈 國 莊 創 立 絡 孩 至 劇 時 的 大鵬 艱 子 苦 軌 9 試 9 遭遇 她說 跡 試 劇 的 9 校 心 , 若 不 沒 的 : 血 少批評 脫 想 主 9 -爸爸 離 不 到 因 了其 但 11 . 9 沒 的 莊 是 , 所 誰 指 我 有 資 存 當 責 得 無 質 在 兒 佳 年 到 9 的 在北 肯定 女 9 許多時 脈 際 9 爲 絡 遇 平 9 什麼他 時 , 好 還 候 , 便 9 小莊都 屢 難 經 如 遭 們 有 今她 常欣賞四 批 要如 正 忍下來 評 確 與 , 此 的 國 7 大 幸 劇 的 了 八名角 解 責 虧 是 , 小莊 難 0 合 我?」 直 唱 而 到 爲 戲 這 孩子 有 9 當 了 旣 次 吃 然 時 0

得

身 T 好 在

車

急速 間 和 汲 觀 現 於謀 親 衆 代 化 的 們 也 求 的 心 過 證 聲 開 明了 程 創 9 中 道 條新 逐 出 T 漸 小 是 路 被 莊 人們淡忘之時 9 必造 在 時 代的 成所謂 變革 歷史 9 中 甚 的 或 , 努力 時 被 間 西 方 帰 尋 絕 思 找 國 潮 0 1 掩 劇 莊 蔽 定 位 努 時 力 的 , 的 從 艱 耕 事 辛 文化 耘 當 9 今天雅 藝 許 術 多 傳 的 音 統 T 作 小 的 集逐 者 觀 念 9 若 在

友 走 出 , 雅 格 音 方 外 傳 11 感 集 統 動 成 與 0 立 現 昔 以 代 時 來 办 大 融 , 鵬 成 的 劇校 員 新 大都 天 第 地 五 義 , 期的 務 11 幫忙 莊 同 , 窗老友 9 功 尤其 म 不 朱 看 沒 **绵榮就** 到 !

11

莊

愈挫 曾

的

精

神

,

更

劇

的

票

表

示 愈奮

:

往 至 11 今 莊 肯 , 我 吃 們 苦 從 • 未 不 吵架 服 輸 0 , 不 求 過 好 13 -進 切 A 的 工 個 作 性 室 , , 從 她 11 可 就 是 看 六 得 親 出 不 來 認 0 9 她 擇 對 善 待 固 朋 執 友 隨 和 朗

做 生 事 活 嚴 中 謹 的 郭 -負 小 青 莊 認 是 眞 衆 -人 遇 心 到 目 挫折 裏 溫 絕 厚 不 親 氣餒 切 的 的 好 治一國 姑 娘 女子 9 而 I 作中 的 郭 小 莊 , 則 是 所 有 參 與 I 作 者

與 國 劇 相 伴一 生

音 朋 經 營得更理 雅 如 音 小 亦 集成 經 想 嫁給 都 給 , 立 在國際文化交流的 予 以 了國 正 來 面 劇 , 的 每 , 次公演 肯定 車 心 0 做 許 , 舞 多 場 位 、臺上 藝 場 文 化人 術 爆 滿 , 專 做 體 , , 我們 好 也 成 深受雅 爲 位文化推動 文化 的 年 音 輕 的 的 人 推 影 由 動 者 響 排 者 的 斥 9 , 角 往 國 路 色 這 劇 雖 0 條 韓 艱 路 苦 而 , 走 接受 來 但 我 當 我 不 只 初 以 想 責 爲 把 難 雅 的

内 涵 從 0 不 民 僅 間 希 到 望 國 際 在 學 舞 校 臺 社 , 士 專 帶 年 起 學 來 雅 國 音 劇 小集 的 風 氣 吸 引 , 無 如 · 數現代 今更 開 人去認 設十二人 識 組 國 的 劇 優美 婦 女速 的 成 身 段 班 與 , 典 讓 雅 國 蓺 劇 術

不 限 於 時 地 , 學 校 有 舞 臺 , 社 會 處 處 亦 有 舞臺 , 使 國 劇 能 深入生活之中 員 0

會

成

功

地

在

臺

北

崇

她

社

大

的

名 放 身 會 段 會 中 0 以 帶 員 臺 9 把楊 北 展 ---上 崇 表 現 個 纖 貴妃 出 她 演 十二位 舞 社 細 會員今年三月開 女子 臺 • 白蛇 9 讓 歷 , 史名女人的 自 各 . 貂 許 或 嘉 嬋 如 此 賓 • 劉 始 重 欣 蘭芝、 責 賞 情 向 雅音 國 態 , 夫復 劇 0 + 學 崔 的 習 鶯鶯 何 丰 --采 月 國 劇之後 間 0 -梁紅 \equiv 小 莊 國二十六 辛苦耕 玉 , 已 -有 慈 十二 品 耘的 禧 的 太 位 園 崇 后 地 她 以 及 社 , 花 英 大 雄 亞 兒 少 洲 -之夜 果 年 實 宮 中 逐 布 將 , 以 更 有 國

> 展 劇

只 我 要平 劇 一天不 視 它 如 嫌 比 棄 人 生 我 更 眞

比 我 發 事 就 業 現 更 天 只 久 有 遠 在 的 紅 氍 兪毛 業 E 0 , 實的 人 生

能 眞 正 展 現 藝 人 的 才華 0

薮 人 的 生 命 才 是 長

遠

的

如

果

說

9

的 我算 是 成 功

絕不是僥倖

一切都有過程……」

的 評 淚 浪 水 潮 這 時 9 刻 以 段 及 9 發 她 自 干 依 11 然 多 莊 挺 年 内 直 來 11 腰 伴 的 桿 隨 自 9 國 白 爲 劇 9 傳 所 無 統 隆 視 臨的 或 於 劇 昔 企 挑 時 求 戰 丛 與 科 和 時 艱 打 代潮 辛 駡 的 , 流 11 痛 同 莊 楚 步 的 步 和 美感 籌 步 組 與 走 雅 造 來 音 形 小 , 集 在 汗 所 水 面 化 對 作 各 流 界 不 的 盡 批

凝聚菊壇菁英

們 曲 曾 , 設 央 計 請 雅 各 到 音 菊 種 11 壇 集 新 穎 深 -的 鼓 受張 唱 E 腔 伯 伯 9 侯 以 佑 大千 實際的 宗 先生的 , 徐炎之擔 行動 鼓 爲 勵 國 , 起件 劇 這 開 個 奏和 創 名字 新 指 路 漂 揮 0 是 的 他 重 命 任 名 , 的 更 , 激 成 請 員 到 永 琴 遠 師 都 朱 是 少 最 龍 好 的 重 新 0 編 我

長 遠 11 雅 的 莊 音 光 堅 成 芒 實 立 的 以 語 來 調 , 9 每 融 年 入 度 了 必 雅 定 音 的 有 大戲 生 命 演 中 出 9 9 她 把 個 人 的 光 和 熱 , 凝 合菊 壇 菁 英 的 智 慧 播 放

編 天 數 感天 逐 年 動地 增 加 竇 0 娥 如 冤 民 國 及 六 + 一木 八 蘭 年 從 首 軍 演 --白 , 前 蛇 與 者還受到 許 仙 不 論 國 • 要求改 -內 林 • 神 國 戲的命運 夜 外 奔 9 觀 • 衆 , 們 -波折甚 思 凡 年 下 比 多 Ш 0 年 第 , 熱 第 情 年 演 年 演 出 新 出

是

尋

常

的

圖

戲

罷

T

0

再 度 梁 盛 Ш 伯 大 公 與 年 演 元兄. 新 英 編 臺 也 是 韓 全 • 體 夫 -同 楊 人 仁 八 最辛 妹 和 傳 苦 統 0 的 民 紅 國 年 娘 七 + 0 , 年 場 因 場 爲 爆 滿 赴 美 9 觀 繼 衆 續 深 約 六 造 萬 , 暫 餘 人 離 雅 9 音 這 是 , 雅 到 音 七 + 成 \doteq 立 年 以 時 來

最 曹 年 收 度 的 大 戲 的 , 公 演 , 對 於 個 規 模 大 陣 容 強 的 專 體 ៣ 言 , 單 是 管 理 和 聯 繋 就 不 是 件 輕

易

膽 的 事 0 而 問 雅 天 音 11 集 呈 瀟 現 予 湘 國 秋 夜 1 的 雨 成 等 績 化 單 , 皆 , 立 可 張 意 讓 張 創 1 彩 深 新 異 刻 輝 地 煌 感 0 受 到 這 此 1 莊 年 以 來 苦 每 學 齣 和 公 智 演 慧 的 來 大 戲 經 營 , 雅 如 音 孔 雀 而

汲

引

統

的

恒

精

神

中

,

加

以

韓

,

0

通 表 Ħ. 爲 傳 於 歷 能 妣 現 統 程 , 國 H 在 便 劇 能 9 經 講 H 來 雖 劇 在 學 由 求 使 有 在 0 習之中 傳 欣 # 蓺 此 因 心 賞 界 術 而 任 時 者 之 這 來 地 代 直 何 9 顆 體 接 位 的 體 地 「心」 認 的 方 新 仰 但 的 天 定 出 參 位 跙 觀 地 必 這 便 的 衆 須 顆 , 是 使己 透 通 主 因 精 藝 渦 動 神 天 術 身 感 地 的 藝 , 欣 然 術 於 精 投 賞 家 蓺 入 而 後 神 能 術 「心」 的 透 達 動 種 過 思 1 到 考 藝 蓺 來 最 T 的 術 中 術 , 高 參 涿 爲 的 0 的 境 表 與 再 傳 趨 確 界 統 現 創 才 成 保 與 能 熟 作 國 的 9 否 將 達 劇 活 或 的 天 成 更 的 劇 動 關 之中 地 藝 淮 薮 鍵 之間 術 光 術 而 T 臻 性 靠 0 9 0 技巧 於 郭 以 的 不 完 墜 只 1 道 心 美 莊 要 , 感官 努力 之 茲 圓 所 以 爲 循 孰 的 的 積 以 形 準 能 繩 捕 階 極 可 與 象 捉 段 貴 的 天 或 地 欣 聲 地 , 0 尋 , 交 音 因 在 賞 只 找

雅音流風傳永遠

不 愛 僅 薮 追 1 術 求 莊 生 於 希 完美 命 望 的 自 人, 的 然 藝 形 所欲 術 成 表現 神往的境 股 流 形 式 風 , , 更蘊 界,今天的 使 此 含了 時 代 的人 藝 小 術 莊 創 , 作的真 能 ,已把這分情懷與大家分享, 透過 精 戲 神 劇之美,感受到 0 風 範 氣 候 人性的 妙妙 流 極 布於社 參 內 神 在 精 會的 是 神 所 0 每 有 此

的 希 望中 在 國 成 劇 千變萬 長 化之中 , 不變的是 小 莊 堅實誠 篤 的 心 , 因 爲 這 顆 心 使 得 雅 音 小 集得 以在 新 生

角

落

演 舞 臺 在 舞 , 也 臺 E, 逐 漸 我 有 們 了具 看 體 到 燈光依劇情高 寫 實 的 布 景 道 具 低 而轉 0 換 , 取代了 ,昔時全場光亮的 方式 0 而 象徵· 方式 的

表

在 音 樂 上 , 爲 豐 富 或 劇 的 音 樂性 , 小 莊 融 入 傳統民間 曲 調 , 或 重 新編 排 曲 目 , 演 奏的 內容

樂器 皆 有 相 當彈 性 的 變 化 0

在 劇 本 E 9 重 視 序 幕 , 去 除 不 必 要 場 次 , 劇 情 賦 子 時 代感 社 會 性 0

在 表 演 上 9 爲使年輕 的一 代能走入傳統國 劇的世界 界裏 ,將 西 方舞 臺的 技 巧 融 會 入 傳 統 的

代的女性,樹立難能可敬的楷模。

流風餘韵

,

代

話

,小

莊美

人感的

投入,爲人性良善的本

質,彰顯出可貴的風範,也

這

郭 小莊小檔案

民國四十八年 入空軍大鵬劇校,爲小大鵬五科學生,啓蒙於劉鳴寶老師

民 民國四十九年 國 五 十年 從名師蘇盛軾、李金和習刀馬及蹻工, 登臺演出「八五花洞」之眞潘金蓮

民國五十五年 大鵬劇校畢業,入空軍大鵬劇團,獲名師白玉微指導演出「馬上緣」 五年間演出 「拾玉鐲」、「小放牛」 、……等戲

民國五十六年 演出「棋盤山」 年 ,名師蘇盛軾指導,演出 「扈家莊」、「穆桂英」。從兪大綱教授研習劇藝

未嘗間斷 。得荀派名師馬述賢指導,演出「紅娘」

民國五十九年 民國五十八年 獲中國文協第十一屆文藝獎章劇曲表演獎,獲選派參加中華民國少年國 會演出 演出「金陂關」 「金山寺」 、「大英節烈」、 ,於國內演出「蝴蝶夢」、「遊園驚夢」 「春香鬧學」等劇。 參加 「水漫金 Ш 劇團 寺 國 赴日本大阪萬國 劇 聯 演 博覽

,加入中視,定期演出電視國劇

民國六十一年 民 或 六 + 年 首演兪大綱教授新編國劇 演出電影「秋瑾」 ,獲香港第一 一屆 「武俠皇后」 0

民國六十四年 民國六十二年 參加香港第一屆藝術節,演出「樊江關」、「梅龍鎭」 參加中華民國國劇團赴美公演,主持中視 「國劇

0

民

民國六十五年 參加 音樂新環境」 「雲門舞集」赴日演出 演出昆曲之夜。 「哪叱」 、「思凡」,加入臺視演出國劇 ,爲 「亞洲音樂會議及亞洲

民國六十六年 追悼兪大綱教授,首次於國父紀念館演出「王魁頁桂英」、「楊八妹」。九月獲教育部保送中國 文化大學戲劇系就

民國六十七年 再度於國父紀念館演出「王魁勇桂英」、「紅樓二尤」,至香港演出「打槓子」、「活捉三郎」

民國六十八年 赴紐約演出「拾玉鐲」 ,首演「白蛇與許仙」、「林沖夜奔」、「思凡下山」。演出

創立 、「拾玉鐲」。 「雅音小集」 國劇團

民國六十九年 畢業於中國文化大學戲劇系 「木蘭從軍」 ,受聘留校執教 0 三月「雅音小集」首演新編國劇 「感天動地竇娥

或 七十 年 「雅音小集」首演新編 「梁山伯與祝英臺」 。演出「楊八妹」、「白蛇與許仙」、 「王魁負桂

民國七十一年 獲選第九屆十大傑出女青年,赴紐約茱麗亞音樂學院研習音樂與戲劇課程,爲臺視製作演出 王

民國七十二年獲「亞洲最傑出藝人獎」,演出「白蛇與許仙」。

魁負桂英山

民國七十三年 民國七十四年 演出 演出 郭小莊文化事業有限公司。 「拾玉鐲」、「活捉三郎」 「白蛇與許仙」、「紅娘」 、「鎖鱗囊」 、「韓夫人」 、「紅樓二尤」、「公孫大娘劍器」。十一月成立 、「紅樓二尤」、 「感天動地竇娥寃」

民國七十

七年

民國 七 雅 音 11 公演 再 生 得 意

民國 七十六年 追念兪 大綱教 授逝 世十週 年 , 公演 Ŧ 魁 晉 英

雅 音 日小集公演 孔 雀 膽」, 赴 義 大利 。 演出 拾玉鐲」、 「古城會」、「

香港 演 出 Ŧ 一魁頁 桂英」 • 紅 私娘」

民國 七十 八 年 雅 音 小 集公演 一紅 綾 恨」 , 赴美 演 出 孔 雀膽 •

民國 民 國 七十九年 八 十年 演 演 出 問 天」, 赴港參加 徽 班 進京兩一 百 週年 紀 念 與 慶 演 出 王 別

出

瀟

湘

秋

夜

南山

0

源

田自

得

,是現代文明

美池的環境中,人們各耘其田,各從其業

,陶

黄髮垂以

垂髻,怡

人所嚮往

的境界。

東晉的

表達出 海 濶 因爲寬濶 憑 沒有寂寞的 天 世界如果 鳥 魚躍 內心 空一定有 一定在我的 神 , 天寬 沒 往 可能 就有 我在 的 有 任 in 理 鳥翱 真理 想 翶 國 翔 的 , 在 優 良 游

綿延不盡的生命

——「流浪動物之家」的有情世界

世界如果沒有

空間

界

的

入

侵

呢

理 明 然 熊 想 度 藉 白 而 在 桃 樂 整 抵 花 , 抗 體 源 桃 外 意 來 花 識 肯 源 E 定 並 是 社 不 拒 是 會 絕 結 和 個 構 的 玄 洮 離 安 虚 定 的 , 然 與 神 平 仙 而 和 在 世 洮 界 , 離 誠 , 的 爲 裏 理 L 面 態當 想 13 世 然 界 中 有 的 , 叉 般 首 社 有 要 幾 課 會 人 所 題 能 具 0 有 雖 如 陶 然 的 淵 秩 有 明 序 X 批 和 般 評 道 德 挺 陷 身 潛 , 而 的 口 見 出 人 爲 生 淵

懦 弱 的 和 愚 夫 日 ? 諸 這 多 人 此 實 士 在 , 是 逐 我 流 們 於 應 金 該 錢 思 的 考 浪 的 潮 現 中 實 問 泯 沒 題 於 無 知 暴 力 之中 淵 明 究竟 是 勇 者 智 者 還

是

無 家 可 歸 的 貓 狗

視 的 部 的 毁 電 地 滅 影 球 的 0 假 1 拯 關 想 救 懷 能 的 未 面 來 未 不 値 能 來 得 投 故 9 我 注 事 卽 們 於 是 省 , 思 此 不 大 口 盡 爲 , 那 能 人 H 類 毁 信 麼 滅 的 動 , 的 但 濫 物 是 捕 呢 關 懷 3 牛 , ? 導 整 態 上 保 致 個 天 護 字 鯨 有 的 魚 宙 好 重 於 的 生 要 西 生 之 性 存 元 德 空 , 十三 間 卻 而 是 是 已 世 環 X 到 呢 紀 環 了 絕 相 必 跡 連 須 於 9 缺 正 地 視 球 不 的 , 造 地 口 步 成 的 地 0 0 球 短 有

隻 貌 流 浪 華 汪 在 爲 麗 街 愛 玲 頭 的 , 的 關 貓 注 位 美 9 狗 麗 4 流 端 相 浪 莊 擁 動 的 抱 物 中 之家 的 或 書 女子 面 呢 在 9 她 曾 的 當 催 選 生之下 中 華 民 成 或 立 第 J 屆 9 有 中 誰 或 能 1 聯 姐 想 9 妣 位 將 中 H 或 帝 1 賜 姐 子 和 妣 的 隻 容

裏頭 世 0 中 俗 認 國 爲最 儒 家 不 「親 相 親 稱 的 而 畫 仁民 面 , , 仁 卻成 民 而 了永 愛物」 恒 的 , 愛 以 9 臺 長 灣 今日 遠 的駐 的 在 或 許許 民 所 多多 得 , 無 關 家 懷 動 可 歸的 物 , 貓 應 是 -狗 行 心 有 餘 靈

臺 灣 但 , 甚 是 至 9 都 爲 何 可 看 仍 到 然 雛 可 妓 以 生 看 到 命 許多動 權 利被 剝 物被 奪殆盡, 凌虐 的 ,生命 情 況 尊嚴的定位,難道 , 陶 淵 明的 理想 世 界 只限 , 再度成為 於 人 類 而 生 E 活 , 今 在 É 在

臺 灣 人 的 深 思課 題了 0

死亡是 牠 們的歸 宿

IF. 一式成立於中華 民國七 十七 年二月二日 的 流 浪 動 物之家 隸 屬 於 -中 華 民 國 保 護 動 物 協

會 , 成員 爲 一羣 關 心動 物的 中 外 人 士 0 許 多 朋 友 說

,

Ľ

是

牠

們

的

歸

宿

0

牠

們

大部分都

是環保單位

或各地

方清

以隊員

的捕 捉對象 我 知道 , 流浪 有 的 街 被 頭的 -安樂死 貓 狗 , 死 有 的 被 燒 死 , 有 的甚 至成 爲香肉 店的桌上 餚 0

位 在警界任 職 的 朋 友認 爲

狗 的 生命力非 常强威 , 當 初 我 也 曾參 加 捕 捉 街 頭 野 狗 的 工作 ,往 往 必 須 借 助 鐵 錬 • 鐵

絲 筝 鉗 住 牠 的 脖 子 , 否 則 難 以 制 服 0 就 是 這 樣 , 牠 們還是 不 斷 的 掙 扎 求 生……

則 任 其流浪街頭自生自滅 愛狗 流 浪動物之家」 的 入士 哪 ! 我們 執行長汪麗玲 情 , 增 何以 加 環 堪 呢?難 保 人員的 道 只是 困 擾 想 , 加 把 重 玩 清 戲 潔隊 要來 I 逗 作 逗 人員 牠 們 的 而 壓 已 力 , 等到 厭 煩 的 時 候

,

以

沈

重

的

口

吻

說

的 蝴 蝶 結 自 付 呢 11 出 ! 我 就 後 就 感 疼 來 覺 投 愛 擁 A 11 有 這 動 的 物 個 愈多 工 , 作, 時 常 讓 把 全家人 自 己 做 為 衣 愛護動 服剩 下 來的 物 的 情感 布 , 更加 也 給 地 11 凝 狗 聚 狗 堅 縫 實 製 9 愛是 件 , 無 還 止 加 盡 個

狗 汪 位 一麗玲 於 延 平 南 這 路 麼 E 位纖 國 軍 細的 英 雄 女子 館 學 門 , 爲流 的 周 浪 寓 動 , 物所耗 養了 九 費的 隻 貓 心 , 血 + 四 , 著實 隻 狗 令人 以 感 及 在門口 佩 徘 徊的 流 浪

流浪動物之家素描

這隻黑色的 大狗,原來在保育場,後來主人領養走了, 卻又跑回 來 , 現在 我們捨不得讓

領 T

汪 麗 玲 指 著 門 口 蹲 著 的 黑 狗 感 性 地 陳 述 段 往 事

聲 不 絕 落 到 於耳 於 過 臺 北 流 0 浪 保 縣 動物之家」 育 永 場目 和 市 1前有七: 福 和 保 橋 位全職 下 育 場 方 的 9 的 四 人 員工 周 , 是 不 , 負責三百多條收容來的 河 由 JII 得 要 地 爲 , 兩旁分別是小型賽 這 些 流 浪 的動 物爭取更多 流 車 浪 狗 場 和 , 生 可 網 存 是 球 練 的 整 權 習 個 場 利 空 間 , 狗 保 吠 育 佔

0

地 百 1多坪 而 已 , 以 狗 熱愛活動空間 的天性 來說 ,這兒 實 在不 是 羣 _ 狗 個 兒 理 熱 想 情 的 的 保 育 簇 擁 場 著 所 她

民 國 育 八 場 + 內 的 黄 年 太太 9 執行 , 長熱心 約三十餘歲 奔走 籌劃 左右 9 , 保育 她走 場 到 終於 那兒 遷 就 移 至 淡 水 郊 品 , 雖 非 完 善 理 想 9 但 終究

,

有

比 福 和 橋 下 要寬 兔敞許多 0

令 人心 酸的 靈 性

抓 了之後 這 籠 , 會朝 的 兩 人一 隻 狗 直 是昨 拜 , 天 讓 有 位 人 好 先 生從環 心 酸 , 保局送 狗 實 在 來的 很 有 , 靈 他不 性 , 忍 心牠們安樂死 爲 什麼還是有許多人不 0 有 時 候 要 這 牠 此 狗 被 7

看見黄 太太輕無狗兒的雙手 , 滿 是齒 痕 問問 她 原 因 0

呢

不 懂 事 有 嘛 此 ! 狗 岡川 被 1 送 來 這 兒 , 野 性 較 大 , 餵 食的 時 候 被 牠 們 咬 傷 , 但 是 過 了之後就忘記 了 0 牠

雖 然 高 不 , 可 很 好 是 來 我 這 , 但 覺 兒 得在這 至 I 少 作 在這裏不 快一 兒 年了 工作 會 很 , 有人 有 起 意 初 傷 義 先 害 生 , 牠 牠 也 們 們 很 0 反 就 像 對 自 , 看 己 的 我 孩 每 子一般 天 筋 疲 力 盡 天天的成 , 而 A. 還 長 會 ,活 傷 動 , 的 待 空 遇 間 也

土 的 護 沉 動 重 負 物 應該 荷 , 那 是 又違 人 類 背了 的 天 生 職 一命意 ,如 果今天在物質寬裕的 義 環境下, 我 們 讓 這 分愛 心 變 成 此 一愛心

快 速 的 保 增 育 加 場 由 , 在 起 人 初 力、 的 七 財 • 八十隻 力都困竭之下 貓 狗 , 在 , 了 這 兩 個充滿愛心人道 年多之內 ,增 加 心的組織 爲三百多隻, , 正 面 這個數 臨 了最 目 沉 當然 重 的 仍會繼續 驗

讓愛長留天地間

的 灣 經 社 濟 在 會 體 渦 發 質 去數 高 展 品品 目 + 此, 質 標 時 年 社 會 0 此 間 根 刻 , 全民 據近年來諸多學者評估 ,我 是行政院 協力同 們 必 須 長郝柏 在全力追求 心 , 艱苦· 村 在 奮 立 高所得 法 ,臺灣發 鬪 院 , 創 八十 造 -高 展經驗 出 七 成 會 長 期 個 , 固 的 讓 施 經 國 政 濟過 然是戰後發展 際 報 社 告 程 會 時 中 肯定 , 提 , 反 的 出 中國 省 高 來 是 所 的 家難 否 得 施 犧 和 政 得的 牲 高 理 7 想 成 其 長 「成 0 他 臺 的

功案 例 , 旧 無 可 諱 言的 , 成功的 背 面 暴露出許多未來長程整合發 展 中難以突破 的

瓶

頸

和

困

境

養 不 夠 ,愛 心 不 夠 就 是顯 著的 例 子

口 慾 , 生活 僅人文的 耀己身財 無所 寄 素養欠 託 下,花 佳 3. , 連帶的 幾萬 元或幾十萬元 動物也遭波 ,買些 及 。飲 食無 進口 的稀 有 , 人們喜 動 物 , 是飼 以珍 奇 主 仁民愛物之表 異獸 來 塡 滿 自 己 的

流 浪 動物之家」 在這 般 社 會的 型 態 中 成 立 , 能 算 是 個 異 數

還

是

炫

物而

表

態

我 呼 籲 餇 養 小 動 物 的 人 , 如果無法 照顧 下 代的 動 物 , 請 以 人道的 方式為牠們作好結紮

手 術 這是 解決 流 浪 街 頭 動 物 最 好的 方式之一。

育 場 的 黄 太太誠 懇的 態度 , 令人感佩 0 而 執 行長汪麗玲也再三 一強調

生命 的 尊嚴是相等的

能 因 爲那是狗或是次等動物 有 人曾 問 我,人都無法照顧妥當 就可恣意丢棄或撲殺 ,那 能 照 0 顧 其他 動 物呢?我 認 爲生 命 的 尊 嚴 是 相 , 不

人力匱乏之下 人道 的 精 , _ 神 和 步一 生 命 步勇敢地 的 尊 嚴 , 是流 走向 明天 浪動物之家最堅 ,我們怎能 只 守 求 的 L 兩 類 大 原 ,僅需 則 , 成 要把人照顧 立 三年 來 好就 , 在 可 經 費拮 以 了 呢

的 每 個 衡 環 節 事 都 實 要 , 我們 付出 要妥 無比 善愛 的 愛 護 和 關 的 懷 對 象 0 太 多太 多了 , 除 了 動 物 之外 , 整 體 的 生 態 環 境 所 串

連

費用 民 接 愛 前 至 物 我 遺 大約 H 每 的 國 體 本 要花 精 爲 東京 , 然後再 個 神 自己寵 生 費 的 , 命 新臺 絕 深 對 送至 物 , 大寺 如 是 美 幣 一墓園 此 重 容 + 動 大我 生 相 萬 物 者 較 舉 元 墓 的 行 左右 , 袁 愛 切 實 喪禮 , 的 有 , 專 0 才是 , 喪禮 安養 過 過 門 之而 程 收 眞 是 , 容 倘 之後 先派 IF. 無不 竉 若人 長留 物 有撿骨 及 遣 的 人愛民 天 。然孔子 裝 遺 地 骨 有 的 及請 寵 , 愛 及物 物 有 有 專 0 和 時 , 言・「 尚唸 用 也 關 的 爲 懷 經 貓 的 未 棺 的 狗 層 知 儀 材 辦 生 面 式 後 擴 用 事 , , 焉 展 如 靈 , 至 知 此 車 最 每 死 隆 載 高 重 運 價 的 個 到 位 角 儒 喪 餇 的 家 禮 主 喪 愛 和 家 葬

只 是 實 踐 愛 天 有 類 好 小 我 生之德的 的 愛 , 仍將 本 性 最基 成 爲 本 自 做 身 法 的 枷 , 贵 鎖 能 , 遺 以 陳 害 義 長 過 遠 高 0 視 而 之 愛 護 0 動 物 , 關 懷 牠 們 生 命 的 拿 嚴

使愛的關懷更普遍

餇 根 養 據 環 環 百頭以上養豬場共有三千五百五十二戶 保署 保 I 作 養 是 人人 豬 事 皆 業 應 廢 支持 水 管 制 的 重 計 點 畫 9 執 養 行統 豬 廢 , 計 水 污染水 但 9 農林 截 至 源的 廳 民 調 國 查 八 嚴 或 + 重 內 年 性 , 一百頭 月 使 卅 環 以上 __ 保 日 署 養 止 面 豬 臨 , 場 環 極 則 保 大 的 有 單 九 位 排 干一 列 戰 管 0

單 百 位 戶 依 , 換 計 言 書 之 應 於 多數 七 + 八 養 年 豬 戶 九 仍逍 月完 成 遙 列 法外 管 I 0 養 作 豬 , 但 廢 E 水管制 超 過 計畫 期限 於民 年 4 或 七十七年三月開 , 管制 工作未見完成 始 實 施 , , 環 績 效 保

自 尚 待 檢 討

而 士 助 的 深 , 希 入 + 望 萬 豬 , 因 因 元 法令只是環 而 而 流 已 促 使 浪 , 或只 有 動物之家」 關當局 保立法之一 是 如 同 打 的成 養 環 豬 定 戶的 而 立 _. 套完整 已 , 引 處 , 起社 理 流 _ 而 般 浪 會 切 動 各階 ,訂 實 物之家」 的 法 保 層 護 人 而 士 不 法 期待 落 令 的 實 反 , 省 的 才 於 是眞 法的 自 絕 思 不 是 正 執 , 環 彰 使 行 牛 保 顯 , 所 署 環 命 保 的 有 在 愛 組 關 的 意 懷 護 織 義 成 面 動 物 立 更 普 的 時 贊 遍

見 有 收 容 流 流 浪 動 浪 物之家」 動 物 的 機 不 構 僅 之 後 是 積 , 便 極 的 開 始 環 思 保 守 索 衞 「人的 者 , 生命 也 凸顯 尊 嚴 出 當 何 在 前 ? 社 會 此 福 未 利 嘗 的 不 重 是爲 要 性 國 0 內 許 的 多 社 X 福 因 加 看

速 健 全 的 催 化 劑 呢 3

專 原 活 於 體 住 自 的 民 目 我的 等 前 口 專 第 能 意 性 體 識之中 協 個 0 由 每 調 服 民 務之外 個 間 , 互 生 專 命 體 助 設 互互 在 , 宇宙 將 置 動 來 的 • 間 也 社 互 都 不 福 愛 排 互 T. 作 相 除 , 才是解 室 牽 在 繋著 特 , 定 除 決問 議 了 9 題上 爲殘 人 題 類 的 絕 擴 障 大服 眞 不 者 IE 能 -婦 自 務 女、 法 視 到 於 環 兒童 其 保 他 • 無住 物 -老人 類 之外 屋 • -低 勞 , 更不 收 T 入 農民 能 戶 存

無愧生命的世界

福 步 你 早 步 汪 H 步 麗 毒 的 玲 筧 向 以 歸 美 前 宿 邁 麗 進 , 的 不 , 靈 論 我 魂 是 們 來 任 何 啦 醒 何 不 地 沉. 和 方 他 醉 們 的 , 只 携 1 要 手 , 那 同 兒 流 行 有 , 浪 愛 營 動 造 物 , 之家 那 _ 兒 個 就 無 _ 的 是 愧 流 生 每 浪 命 位 的 的 歸 世 T 程 界 作 呢 人 3 員 流 , 浪 更 的 以 心 艱 啊 的 ! 祝 腳

愛

,

弭

平

一切

兇

狠

1

殘

酷

,

愛

更

使

生

命

綿

延

不

盡

,

與

天

地

長

存

卷

匹

芳。

砚池飄香,筆墨流光

龍坡丈室的淸明

則是他 筆 的 州 街 -虚 偽和做 上失去了一位清明素樸的文人,這位 民 國七十九年十一月,「龍坡 人格性情的展現 , 更 在 作 臺 , 在自然樸實的生活中 先生莊嚴結束 , 臺先生書道自成 生的 里書 旅 , 一徜徉 程中 房」 流 於醇 格 而 露 的主 , 著中 愈現光澤 酒墨 深 國 将藝壇 香的 讀 靜農先生 書人高貴典雅的 0 學者, 他 敬重 清高: 離開 , 的人格 面 對 在筆 了人 人 法中自可瞻仰 是後 氣質 生的 間 , 態 學的榜樣 0 尤其 鄰近 度 , 長 絲 臺 年件隨 ,他的 灣 其人格的 毫 大學 沒 有 書法 的 他 一絲 的

《龍坡雜文》的序中曾有臺先生的一段話:「身爲北方人,於海上氣候 ,往往感到 不適宜

其 知 此 有 中 0 說 時 7 道 煩 在 躁 先 , 生 戰 不 後 能 顆 來 自 自 臺 E 謂 北 0 9 煩 敎 臺 躁」的 書 老 讀 的 書 眞 一之餘 實 心之處 心 境 , 世 每 好 方法 感 似 鬱 眞 結 的 , 是 煩 , 以筆 意 躁 不 不 一墨自遣 能 已 靜 0 , 而 惟 他 , 將 時 在 生 弄毫 **《靜** 宛 契闊的 農 墨 以 書 自 藝集》 機 排 緣 遣 的序 , , 全 但 都 不 裏 寄 又 願 寓 如

述 流 , 古人寫 而 存 未 於時 嘗 光的 不 字 是 ,東坡 一位寄情書道的 寶 盒 中 豪 放 0 而 的 氣質 一一丹 士 心 人, 白髮 黄庭 最 蕭 堅 高 條 奔 貴 甚 放 風 的 , 骨 板 筆 屋 韵 的 楹 展 現 書 米 呢 未 芾 是 ? 家 熟 境界: 0 固 的 然 體 是 現 臺 , 先 生 自己心 讓 宋 人 境 字 的 體 描 的

望 中 國 世 有 事 個圓 多變 滿 , 的 許 家 多 人因 , 可 「家國 是 四 + 沉 九淪之痛 年 的寄寓生活 , 而 忘 , 情 使他 Ш 水 寫 , 出 或 了 縱 沉 身於 痛的 物 字 , 龍 語 坡丈人和衆人亦 同 , 也 希

葉 只 無 有 根 隨 的 異 風 飄 鄉 到 人 那 , 裏 都 便是 忘 不 那 了 裏了 自 己 的 泥 土……中 國 人 有 句 老話 落葉歸 根 _ , 今 世 的 落

出 而 沉 造 痛 就 的 了他 心 寄 獨 情 樹 於 樸 格 拙 的 的 品 字 , 味 勾 勒 -提 按 , 先 生 把 濃 郁 的 情 在 運 筆之間 , 緩 緩 的 宣 洩 而

欣賞他的字,感佩多於讚美,祝禱高於歌詠

躍動的美感

性 , 中 林 語 威 書 堂 法 先 和 生 在 抽 象畫 ^ 蘇 的 東坡 問 題 傳 ,其實非常相 V 中 曾 說:「 似 把 0 中 國 的 書法 當 做 種 抽 象畫 , 也 許 最 能 解 析 其 特

它。

這

段

話

讓我們眞

確

地

感受到欣賞書

法的

好壞

,

應該跳

脫字的意思

,

而

以

抽

象的構

圖

看

林 先 生對於中 ·國書: 法在 藝術範疇中的定位 , 有 著中 肯的評 論:

是 到 立 末 的 動 感 不 , 筆 中 切 同 , 每 藝 的 國 9 其 -術 動 批 的 作 評 種 基 本 , 家 隱 問 欣 含 題 如 理 都 賞 論 此 9 書 有 都 看 , 是 完 韵 是 法 節 美感 全篇 律 9 並 奏 0 的 即 不 , 就 問 動感 彷 注 連 建 題 彿 重 觀 静 築 , , 無 這 賞 態 方 論 的 面 種 紙 基本 繪 亦 上 比 的 例 然……中 畫 的 或 . 舞 雕 韵 蹈 調 律 和 刻 0 觀 因 , 國 9 或 藝 此 而 , 日 這 是 術 音 的 樂 後 種 暗 變成 抽 中 基 都 象 本 是 追 圖 畫 溯 韵 畫 的 藝 律 樣 的 門 術 觀 , 是 主 徑 家 旣 要 從 然 和 由 原 第 美 西 書 法 感 方 則 筆 抽 建 就

或許 有 人認為太過玄妙了,寫字何須如此 繁複呢?小學三年級懵懵懂懂地提起筆 來 ,「永」

華 不 尤 法 知 其 今天 不 覺 側 中 I 商 , 距 業 勒 離 社 -= 感 會 也拉 努 , 鋼 -遠 筆 儿 了 趯 -原 0 -子筆 Ŧi. 策 早 -Ė 六 取 掠 代 • 了 七 毛 啄 筆 -八碟 , 書 法已 寫 經 來 成 寫 爲美的 去 , 就 饗宴 是 方 9 塊 性 成 形 的 的 國 昇

術 養 以 家 , 反 所 顆 中 映 寧靜 或 要 出 表 講 個 現 的 究 人的 物我 心 「書畫 和 思 合一 純 想 樸的 同 源」, 理 的思 念 志 想 , 趣 進 和 在 , 就可 書道 而 觀 達於 念 深 中 , 天人合一 入箇 蘊 而 有 在靜 中 畫 , 論 心著墨習字的過 之境 探得 的 美感 0 究竟 , 在 0 時 繪 間 畫 程 中 當中 久 涵 , 藏 , 體 字體 自 認 能 出 線 培育 書法 條 的 出 和 動 繪 感 「定」 畫 0 都 只 的 是 要 涵

以 此 作 作 書 相 入門之徑 能 信 養 許 氣 多 人 吧 都 亦 能 欣 助 賞于 氣 右 9 靜 任 坐 的 作 書 楷 法 法數 , 這 + 位國 字 9 之大老 或 數 百字 認爲 , 便覺 「寫 字爲 矜躁. 最快 俱 平 樂 0 的 事 或 _ 許臺 0 靜 前 農 人 先 有 生 言 亦

世 情 養 養 性 性 之功 化 , 能闢 今人 建 , 設 出一 以 是近 確 是一 字達 片廣袤 兩年來社 門專業 情, 的 皆 田 的 會 是自我抒發 袁 學 活 問 , 動 並 , 首 非 不過 重 的最 之事 難 只要 事 佳 , 能 方式, 而 明白 道 之浸 只 業精於勤荒於嬉 是 如 泳 何掌 養 性 握 , 門徑 更 有 其 的道 方能 不 可 理之後 體 磨 其 滅之 精 髓 功 , 在 書道: 古 而 達 的 怡 以

莊嚴的生命

可

助

我

們

在

習

字之時

,

更

能

掌

握

運

筆之妙,

而

臻

神

平

其技

的

妙

趣

0

,

他 以 每 經 天 營 練 筆 字 作 事 爲 業 砥 的 李志仁 礪 修 行 的 先 扎 生 實 , 功夫 確 認 0 # 文質 . # 彬 紀 彬 是 中 , 風 國 采揚 人 的 揚 世 的 紀 李 , 先 中 華文 生 , 愉 化 快 具 的 有 說 高 貴 的

每 天 晚 上 , 我 儘 可 能 抽 出 時 間 來 寫 字 , 因 為 習 書 法 , 可 以 醞 釀 氣 度 , 更 可 以 恢 宏

初 因 此 習 書 他 法 不 的 但 自 人 己 必 勤 練 須 愼 書 選 法 , 「文房 更 積 DU 極 寶 培 育 熱 , 愛書 常言 道 -的 I. 欲 人 善 士 其 , 社 事 一教之功 必先利 其器」 , 實 不 , 可 因 沒 而 0 好 的 I. 具 ,

體 則 的 尖 現 來 H 宋 說 象 -在 齊 徽 清 ; , 宗 圓 朝 . 鄭 則 圓 健 怪 指 板 -石 居 筆 健 橋 1詩〉 的 四 身 要豐 四 五 德之首 元 德 言 實 詩 , 趙 飽 此 軸 , 滿 乃 孟 , 至 頫 筆 9 以 於筆 含 鋒 へ重修 及民 墨 墨 如 量 端 何才能全部 國于右任的 三門 要尖; 大 , 運筆 記〉 而 十才會 齊爲筆 , 陸 發 是剛 放 開 圓 翁 , 毫 毫 轉 詩 含墨 如 按 筀 中 意 開 所 量 表 ; , 健 筆 現 如 的 是 端 何 可 ??實 效 要筆 像梳 見 果; , 箆般 在 腰 選 挺 而 有 筆 賴 健 柔 , 時 於 沒 毫 而 勤 富 有 , 筆 更 的 習 彈 參 書 性 要 差 溫 法 不 講 潤 的 整 齊 究

書 再 習字的 遺美 雲 小 姐 , 是 位 典 型 的 家庭主 婦 , 五 年 前 她 辭 去工作 , 專 心 家 務之餘 ,

在

H

積

月

累的

歲

月

中

,

逐

去

揣

摩

了

向 老 師 學 習 水 彩 繪 畫 , 之後 她 更 潛 iL 習 字 兩 年 多 來 , 她 覺 得 自 己 穩 實 多 T

0

的

持 更 以 增 前 加 書 我 樹 們 枝 老 夫 (妻之間) 是 畫 不 親 好 密 9 的 自 情 從 感 學 字之 0 後 9 每 次 繪 樹 枝 的 末 梢 9 往 往 能 渾 轉 自 如 0 而 先 4

看 她 寫 字 專 注 的 神 情 9 讓 X 心 生 敬 重 好 位 嫻 淑 女子 0

活 現 的 9 趣 是 其 味 心 實 中 靈 書 對 心 畫 意 , 本 甚 象之妙 同 至 源 以 , 此 悟 尤 表 9 其 現 故 是 自 有 中 我 龍 的 蛇 的 哲 舞 水 理 蹈 墨 和 的 畫 人 比 , 生 喻 印 思 0 證 考 所以 於書法 的 態 中 度 國 中之狂 文人 0 書 草 畫 最 從 來 顯 不 分家 , 是 , 而 屬 純 A. 藝 以 此 循 爲 的 生 表

子; 怡 書 的 情 的 健 淵 養 兒 而 因 性 源 寫 此 之 得 寫 有 功 字 端 得 人 以字 和 莊 痩 的 性 的 格 來 , , 的 就 好 論 緊 似 如 人 密 同 深 , 文 認 關 Ш 聯 廟 的 爲 字寫 , 裹 隱 的 都 者 讓 至 得 聖 字 我 長 深 先 寫 , 切 肥 師 便 的 似 0 的 感 9 瀟 受 字 就 灑 到 如 像 端 生 其 E 莊 活 人 富 的 當 的 文 中 的 人 大 有 腹 說 雅 書 法 賈 士 道 , 就 寫 寫 , 不 由 得 得 但 此 柔 短 能 衍 媚 的 懂 4 , 繪 便 便 而 似 畫 出 如 美 , 短 也 而 麗 1 字 的 精 能 收 和 悍 仙

成 淋 志 漓 酣 仁 先 暢 生 , 神 就 韵 是 個 自 如 最 佳 , 他 的 也 實 例 因 熱 , 愛 他 中 由 或 字 傳 而 統 入 優 畫 良 , 的 文化 幅 , 和 桂 林 中 外 Ш 水 人 + 正 相 交甚 是 透 深 渦 書 他 法 的 筆

政 治 . 經 法 濟 國 前 總 統 . 季 上 斯 至天文, 卡 先 生 非 下 常 至 喜 地 好 理 中 , 或 我 的 們 成 切 爲 , 很 有 好 此 的 因 朋 緣 友 , 0 我 們 由 書 法 -繪 畫 而 談 到 中 國 的

以 欣 慕 的 神 情 欣 賞 著

醇

酒

-

寶

石

,

都

抵

不

E

李志

仁

先生

所

送

的

30

幅

字

,

得

令人

珍貴

•

激賞

,

這

位

異

邦的

友

願 願 衆 衆 生 生 如 快 樂 沐 安詳 春 風

願 衆 生 天 真

中 願 衆 國 的 生 為 文 化

以 來 和 異 國 人 1: 建 立 情 誼 應屬中 國 人 的 尊榮 , 生 命中 的 莊 嚴

人 人生至樂

活 中 因 書 位 寫 法 字 而 Ė 有 有 秩 序 \equiv 干 , 多年 而 重 條 的 理 中 學老 ; 甚 至 師 方崇正 因 , 懸 是 腕 先 而 和 生 寫 數 + , , 他 年 練 的 就 __ 再 力 練 道 字 強 調 有 , 著 而 -勤 密 有 能 不 好 補 的 可 分的 精 拙 氣 的 關 神 觀 係 , 好 念 處 , 甚 他 多 認 爲 0 而 生

方 老 師 不 論 年 欣 逾 賞 天 或 命 書 寫 9 首 重 風 神 0 位 寫 好 字 的 人 應 該 具 備 有 下 列 的 條 件

,

氣

度

修

養

皆

超

人

等

自

第 必 須 具 備 有 崇 高 的 人 格

必 須 有 高 古的 師 承 0

必須 具 備 有精美 的 工具 (紙墨 筆 硯 0

第四 必 須 筆 調 險 勁 0

第五 必 須 神 情 英 爽 0

第六 第 t 必 必 須 須 筆 向 背 氣潤 得 潔 宜

第 八 必 須 時 出 新 意 (有 創 造 性

歷 宗 代 -學 高 以 人很 宗 此 少 樣 項 臨 ,深 作爲自我習字的 摹 她 得 王羲之的 , 可 知字 風 精 韵 神 指 , 在 標 書 , 壇 應 的 該 地 會 位 漸 很 入 接 佳 近 境 太宗 0 否 , 則 只可 像 唐 惜 朝 她 武 被歷史定 則 天 爲 她 罪人 的 書 法 因 和 太

中 國 的 書 法 具 有 絕對 的 藝術 體 價值 和 人 格的 評 價 是 體 的

,

日

-

韓

兩

國

的

書道

毫

不

遜

色於

我

國

,

書

法

之美

衆

口

蘇 子 美嘗 言 明 窗 淨 几 , 筆 墨 紙 硯 皆 及精 良 , 亦 自 是人生 樂 0

靜

il

得之。

營的 心 今天的 沉浸於書道的墨香 社 會 常 使 我 們 惬 中 歎 9 不僅能 常 恨 此 和 身 非 前 人神 我 有 通 , 何 , 更 時 可 忘卻 開 創自 營 營 我 格 , 局 可 是 9. 另 如 創 果 願 番天地 意 顆 汲 汲 營

享受眞實人生的情致趣味了 我們 右任 陽 詢 的 從 , -九成宮醴泉銘 甲骨、 縱然不能成 張大千、錢穆 金石、篆、隸 家之法 、臺靜農等大家,在書道當中得以精神不朽,筆墨流光千古,而平凡百 、褚遂良、柳公權 草 ,藏之名山 、楷、行,各種書體或是何紹基的八分書、王羲之的蘭亭序 ,但是透過筆畫之間的習練 -蘇軾 、黄庭堅、米芾、董其昌、 , 日日夜夜 鄭板橋……乃至近 ,當能涵養情性 姓的

、歐

心情浮躁的朋友,何不今天就提起筆來慢慢 琢磨自己的 情性 呢

受詞 問が含まればは

1 然不過別 * 競 * で学芸選等大 新港 草へ Š. 然 西班 政 义 世 公 悲 内 、 全 心 人 主 以 上 本 田 · 25/20 ×

費字

在,

1無謂:

的瑣事中

,

才能爲

人生

前

扉頁塗上最絢

爛之色彩

0

他又說

——攝影天地的真、善、X

趣味主義

元 梁 提 、啓超 出了這段話來點醒青 件 先生於民國 事 做下去不會生出 十二年在東 年朋友 和趣 南大學暑期 ,任公說自己是 味相反的 學 結 果,這 校 個 演 講 「主 件 時 事 張 , 曾就 便 趣 味 可 主 枯 以 燥的 義 爲 的 趣 人 生 味 活 的 ,人生不 中 主 體 , 標舉 0 應使 趣 時 間浪

沒 有 官 賭 做的 錢 9 時 有 趣 候 味 ,怎麼樣?……諸 小嗎?輸 了 , 怎 麽 様 如 ? 此 吃酒 類 , 雖 , 然 有 在 趣 味 短 時 嗎?病了, 間 內 像 有 趣 怎 味 麽 樣 , 結 ? 果 做 會 官 閙 有 到 趣 俗 味 語 嗎 説

問 終 的 0 0 所 沒 趣 以 能 為 齊 來 趣 味 之 , 主 所 體 以 者 我 們 , 不 莫 能 如 承 下 認 到] 他 幾 是 項 趣 : 味 0 勞作 凡 趣 味 , 的 -, 性 質 遊 9 戲 總 , 要 三、 VL 趣 味 始 , 四 以 趣 味

所 棟 能 醫 道 師 人 及 生 , 情 就 是 趣 在 倘 I. 能 作的閒暇 依 任 公所 中尋覓 提 的 四 「項觀念」 到 情性寄託之所在 來培養 境界 ,二十 , 應該 多年 是神 如 游 其 日 中, , 箇 樂 中 此 的 不 樂 疲 趣 0 , 攝 宣 影 家 非 言 耿 語 殿

滿 頭 銀 髪 的 耿醫師 , 在 滿佈 陳 列攝 影 作 品的 房中

時 , 我 是 做 就 _ 名外 是 二十多年 科 醫生 , , 有 每 一天,徐院長告訴 天七 碌 地 穿 梭 在 病 我 人的 説 傷 痛 中 , 當 我 在 臺 北 徐 外 科 醫 院 工 作

我 們 年 紀 都 大了 , 讓 給他 們 年 輕 人 做 吧 , 今 天 下 午 就 給 自 己 放 半 天 假

,

休

息

休

息 0

羡 景 大 , 自 突 自 然 然 是 而 此 之 來 如 後 此 的 9 的 半 在 神 天 攝 妙 假 影 9 期 天 為 , 地 何 我 中 自 和 己 , 朋 我 始 友 找 終 便 到 沒 開 了自 有 車 去留 至 己感情的 臺至 意 北 呢 近 ? 郊 抒 於 的 發 是 碧 我 潭 , 透 和 . 過 朋 陽 服 友 明 片 興 山 奮 -傳 地 淡 達 拍 水 出 了許 等 我最 地 多 , 真實 自 我 然 驚

由 位 業餘 的 攝 影 Ï 作 者 , 到 今天 成 爲 歷 史 博 物 館 國 家 畫 廊 的 展 定 出 的 者 美 , 耿 夢 醫 0 師 除 T 懸 壶 世

的 誠 受人敬意 重之外,更在 如人飲 , 冷 休 開 暖 自 中 以 知 0 攝 影 的 從 攝 成 就 影 的 , 實 心 路 現 了 歷 自 程 裏體 我 理 會 想 的 肯 情 趣 , 除 了 耿 醫 師 自 身 的

感

, 旁人可 能 只 是 分 享 到 他 飛 揚 的 神 采 和 歡 悦 的 笑容 了 0

佛

典說

:

水

天 的 大自 碧 綠 然 草 的 原 -. 秋 山 事 天的 風 ---景攝 水 , 滿 影 Ш 草 時 楓 紅 9 木 若 • 狂 , 能 將 風 在 吹襲 季 此 節 感 的 情 的 波浪 更迭 融 入 微 中 其 , 中 因 風 , 徐徐 便將 不 同 的 的 展 現豐 漣漪 時 刻 實 , 會呈 的 畫 都 現 面 蘊 不 0 ·同之風 含 著生 貌 命 躍 , 動 如 春 的

喜 悅 TE. 決 育 定 當 9 框 我 談 們 景 到 從 由 範 圍 鏡 頭 -表 看 現 世 界 遠 近 的 感以及 因 緣 , 強 自 調 有 主 體 番 天 是 風 地 景 , 不 構 圖 抽 煙 最 基 -喝 本 酒 的 , 也 要 素 不 嚼 0 檳榔 服 務 於 的 草 他 屯 , 鎭 在鄉 公所 土 的 的

原 野 中 , 投 注 了 他 深 濃 的 墊 情 0

文字 和 有 畫 來 時 形 候 容 ____ 大早 便 在 找 上 到 班 T 的 攝影 路 E 來表達 9 Ш 嵐 心中: -霧氣 的 感 覺 水 , 氣 它真 齊 開 實 , 的展現我想說 眼 前 片迷濛 青綠 , 想寫 , 因 • 自 想畫 己 無 的 法 用 景

象 0

宗廟之美

掛 千 的 廟 酷 於 爲 先 朋 之美 愛 耿 學 生 友 釣 任 醫 生 同 來 魚 , 何 師 , 時 摩 百 家 於 耿 擦 官 後 種 中 醫 國 之 趣 天 情 的 師 立 味 富 則 趣 荷 爲 歷 以 , 必 老 花 便算 史 定 0 跳 博 師 , 有 舞 是 依 物 是 爲 , X 慢 然 後 館 人 說 樂 慢 栩 於 的 生之大幸 , , 地 栩 病 _ 趣 來 趣 如 中 味 味 9 生 還 = 好 越 便 特 樓 福 , 比 難 引 傳 别 展 是 31 0 越 覽 達 揮 耿 電 多 出 著 筀 醫 , 來 , , 大千 大千 畫 師 越 像 0 的 只 擦 倒 幅 先 先 攝 電 要 吃 生 墨 生 影 持 力 甘 以 荷 非 之以 因 越 蔗 薮 相 常 緣 強 般 會 贈 欣 9 恒 , 友的 賞 結 , 人 當 9 今日 耿 識 此 這 然 眞 醫 個 了 如 有 情 大千 師 好 果 門 此 的 多 能 人 扇 先 荷 朋 可 今 生 花 時 開 友 天 雖 攝 有 研 , E 影 有 幾 卽 究 作 位 , 口 攝 古 並 次 切 看 影 謙 和 見 磋 , 但 稱 張 明 琢 懸 自 宗 大 磨 天

和 但 式 參 卻 , 與 需 而 第 感 憑 是 自己 找 次 , 縱 尋 大 他們 然 的 戰 不 意 去 是 志 時 世 力量 -代 的 流 裏 德 的 最 , 國 表 來 嚴 藝 現 發 肅 術 家麥費 現 而 , 但 自 實 己 卻 際 是 所 的 兹 自己 屬 主 說 的 題 : 生 時 0 <u>__</u> 命 代 偉 裏 生 精 大 的 活 的 神 最 中 遨 , 愛 如 的 術 此 情 0 家 人 趣 並 和 寄 不 現 託 在 實 , 過 社 並 去 會 非 的 才 以 迷 會 濛 有 流 中 密 專 尋 切 家 找 的 爲 他 歸 職 們 志 的 屬 感 , 形

中 構 車 中 禍 國 攝 , 大 影 難 集 不 錦 死 大 師 傳 郎 爲 靜 奇談 Щ 先 0 生 和 , 郎 去 先 年 生交往 以 百 歲 甚 人瑞 深的耿 爲 各界 醫 師 所 說 慶 賀 , 郞 先 生 以 * 克 剛 9 大 前 年 的

快 樂 0

郎

大

師

是

位

非

常

快

樂

的

X

9

加

果

他

這

生

不

從

事

攝

影

的

話

,

就

算

加

此

長

壽

,

也

不

定

會

玩 諸 車 , 更 11 瞬 可 是 間 萬 供 的 衆 般 影 難 像 樂 以 , 之 捉 成 摸 爲 9 無 永 , 怪 但 恒 平 是 的 每 透 關 過 次 注 看 攝 , 到 就 影 許 是 可 多 攝 以 人 把 影 手 快 i 樂 拿 中 攝 珍 的 影 貴 源 的 泉 機 景 0 , 夢 致 加 境 , 處 會 美 獵 消 化 取 逝 鏡 的 9 頭 保 海 存 市 就 蜃 來 想 樓 , 加 _ 不 泡 個 難 僅 影 忘 獨 9 自 的 X 鏡 賞 間

都 留 下 時 來 代 5 淮 步 0 得 不 渦 讓 拍 1 照 不 但 仍 以 具 靜 有 它 態 獨 的 特 攝 影 的 留 魅 力 取 寶 , 貴 因 的 爲 刹 大衆 那 9 傳 更 播 利 刊 用 物 錄 -影 鏡 機 框 拍 中 攝 的 連 影 續 相 的 書 證 面 件 連 罄 音

頭

等 , 174 非 照 片 莫 屬 0 不 過 我 們 可 以 說 今 天 已 進 入 了 個 攝 影 的 時 代 J

至 友 , 郎 攝 影 老 H 與 是 長 百 壽 歲 是耿 X 瑞 醫 , 卻 師 大 和 爲 郞 與 先 攝 生 影 相 結 4 緣 約 定 9 而 好 投 的 身 共 入 同 此 理 念 沓 , 訊 兩 科 人 村 ___ 生 淮 有 步 的 所 愛 攝 影 , 時 而 代 成 爲 , 無 遨 平

認 識 他 的 X 都 說

郎 老 生 都 非 常 快 樂 9 天 爲 他 擁 有 他 的 最 愛 0

啊 賞 攝 , 當 影 當然 我 與 們 繪 欣 畫 每 賞 同 . 個 郎 爲 細 X 老 愛 的 膩 好 集 的 的 錦 觀 察 對 攝 影 者 象 之時 不 9 不 口 能 , , 如 自 僅 攝 然 注 影 而 意 然 局 家 阮 徜 部 徉 的 義 其 忠 人 精 先 • 地 生 1 的 , -就 物 佈 取 局 , 之 應 材 中 自 視 爲 社 , 會 讚 的 歎 個 整 寫 實 好 體 面 , 幅 並 , 激 Ш 用 發 水 1 景 去

性 高 度 層 的 的 啓 視 閣 發 注 作 的 用 態 0 度 , 沅 先 生 的 攝 影 對 , 整 體 社 會 而 言 , 除 7 他 本 身 的 循 性 且. 寓 有

界 現 希 嶄 望 0 新 而 愛 另 的 安 好 # 的 位 面 中 人 , 11 能 注 姐 歲 共 意 以 同 的 被 努 -攝 人 位 力 影 們 女 地 I 所 性 將 作 忽 特 攝 者 略 有 影 葉 的 纖 從 耀 細 傳 殺 , 留 先 的 統 生 的 情 心 爲 懷 他以 寫 人 , 所 眞 透 遺 過 攝 忘 鏡 , 影 的 推 來 頭 來 展 表 , 以 表 到 示 攝 達 以 個 影 出 攝 人 來 不 的 影 給 平 爲 心 子 凡 工 理 另 的 具 感 受 來 意 番 和 境 從 新 創 事 , 從 作 的 薮 術 生 殘 的 命 破 動 創 力 作 機 中 0 去 的 , 她 境 他

在 殘 破 中 尋 找 完 美 的 映 現,

曾

說

:

萬 黑 那 物 間 中 探 捕 索 捉 宇 永 宙 何 的 與 無 眞 理 限 , ,

我 造 訪 這 世 界 的 美 與 神 奇 0

在 在 在

觀

景

窗

裏

的 睛 來 攝 觀 攝 家 察 影 手 是 法 生 個 的 無 , 角 以 聲 度 的 1 世 如 靈 界 何 來 ? 體 , 會 可 可 以 生 以 肯 命 讓 定 我 , 的 換 們 是 言 在 攝 之, 從 影 事 使 不 攝 我 論 影 們 東 T. 能 作 • 夠 西 時 藉 方 , 攝 更 此 尋 影 能 出 的 專 注 觀 個 於 念 自 世 與 我 風 間 的 格 的 方 如 向 事 何 專 業 物 或 , 以 眼

打或氰化鉀定影

歷史上的今天

尼黑 早的 術都投注相當大的實驗精 1801-1870) 單獨發明了攝影術, 美國的文獻資料雖稍有不 八三九年 大學礦物學教授考貝爾 (Kobell, 1803-1875) 和同校數學系教授斯坦因 法 人尼普斯 張照片 九月 由 尼普斯將之命名爲「日光繪畫」。 英國偉大的天文學家約翰 (Niepce, 1765-1833)於一八二六年所拍攝的一張照片 神 0 ·哈雪爾爵士所完成的 而現存最早的一張洗在玻璃上的照片,就是 同,但亦可證明 。德國的歷史文獻也記載著慕 ,應該是世界攝影史上 兩位學者對攝影的技 哈爾 (Steinheil, 最

後就 鉀的 燥 就整 感光度 立 火 刻浸 研 棉 究出 一個世界的攝影史來說 膠 就 入 潑 硝酸 越 到 「火棉膠攝 減低 玻 銀 璃 溶液裏 板上 ,曝好光之後,再立刻用焦性沒食子酸或硫化第一鐵顯影,最後就用次亞硫 影法」 9 這 加感光性 , 時要特別注意使玻璃板傾斜 , 八 在 很 Ŧī. , 短 一年則是劃 可是曝光必須要在玻璃濕的時候進行 的 時 間 內就 時代的 取代了以前 , 目的 年。 英國 使火棉膠能 的 舊 雕 方法 刻家阿查(Arcber, 1813-。阿阿 擴 ,意即火棉 散到全 查首先把含有 玻 璃 膠 面 越乾 。之

這種火棉膠攝影術發明之後通行二十多年,現在則用於製版方面。一八七一年九月英國醫生

技

術

0

開 膠 後 許 兼 幾 了 顯 年 優 近 得 微 圓 鏡 間 點 代 滿 家 , 攝 , 不 影 成 他 馬 僅 術 功 杜 國 也 能 的 庫 , 開 斯 長 序 後 幕 博 始 時 來 生 間 士 0 再 產 儲 經肯奈特 (Maddox, 存 八 9 又 七 , 經 四 同 過 時 年 (Kennett) 英國 幾 只 1816-1903) 度 要 改 曝 E 良 光 經 有 , 秒 四 這 和 的 用 種 家公司 貝奈特 動物膠 廖 幾分之一, 質乳 開始製造 (Bennett) 劑 爲 乾 材 版 就 料 , 可 這 的 就 以完 溴 種 兩 是今天攝 動 化 成 物 人 銀 膠 的 乳 張 乾 改 劑 影 理 版 良 , 家 想 實 , , 所 這 才算 驗 的 使 種 代 底 用 片 乾 IE. 版 式 火 的 , 以 棉 有 揭 攝

不 戰 到 分 美 攝 國 影 時 技 空的 點 海 術 軍 滴 努力所 隨 的 滴 發 的 軍 明 攝 心 影 凝聚 血 , 除 不 ,貫 員 但 而 留 分穿成 成 , 他們 的 下 了 0 今日科技 當初 珍貴 拍 攝 作 的 的 戰時 的 發明 畫 面 攝 家 影 激烈的 , 更 只想留 技 有 術 畫 歷史的價值 和 住 面,成 充 實 些 的 爲戰 一我們 配備 0 斯 爭最有 眼 , 秦肯 中 前 所 人 力的 和比 見的 的 智 **石兩位** 註 景 慧 腳 象 結 而 晶 是一 已 是 跨 , 一次世 誰 越 又 或 能 界 度 大 想

感 張 所 的 照 動 攝 從 片 人 荷 絕不遜於大師級的作品 的 事 的 0 蘭 軍 每 不 攝 人 職 影 埃 張 的 定 作 爾 照 甘 名 品 斯肯 業幸 片 家 就 才會 , 是 (Elsken) 不 教 在 論 官 有 閃 是 好 9 喜 光 孩子的 作 ,這股自得其所的快樂, 之間 歡 品 於一 以 , 只 笑臉 攝 九五六年 表現 要對 影來 嬌 捕 自 出 己有 妻 每 捉 發表 的 天 個 美 倫 意 人 「左岸之戀」 的 姿 的 義 情緒 除了感謝先人的智慧 親 9 9 或 情 能 是 和 自 和 得其 自 牛 個 然的 活 性 9 樂 的 出 美景 來 美 , 時 感 不 , 成爲世界性 就 就 , 9 欣賞 血 在 是 可 人生 汗之外 以算 他 的 的 滿 是 11 的 大樂 , 足 目 名 更需 幀 和 中 作 很 喜 事 悦的 自 嗎 成 我 ? 功

塵 9 你將會發現自己竟然是一個寫歷史的人呢! 們懂得珍惜攝影的可貴,方能體會得出

親愛的朋友們 9 何不利用休閒的時刻,拿出攝影機來, 拍下你所珍視的每一景象,

回首前

等。 納別會發送自己意味是一個問題目的人 實際的以上,所以前不可稱為可能稱效。 可們自然實際的以及可以前不可稱我可能稱效。

就是"以来"。 在了一次可以的

子震災人国首體

純素之美

——中國繪畫的平淡天眞

升 展 不再廻避不迭了 ,而 ,許多學術研究的領域也展開更寬廣的研發,尤其黨禁報禁戒嚴的解除 臺灣的社會,四十年來有了很大的改變,它富裕 淪於投機、短視的淺薄,傳統文化樸素自然的天趣 0 就在我們享受豐收果實之時 ,不免也心 了 , ,似乎已日漸遙遠 教育也 驚社會風 普及了, 尚竟 然因 , 使 不 (得許多 物質過 但 生 活 於猛速: 國 水 家對 準 普 的發 我們

以造化為師

中 央研究院吳大猷院長在《二十一世紀》雙月刊創刊酒會裏,語重心長地暢論中 國文化發

的 前景,他說 「文化是活的,我們處於改變過程中,可以幫著改變 ,建立一個文化。」

吳 猷 審 先 視 生 中 所 國 強 文 調 化 之美 口 以 使 , 文 繪 化 畫 活 該 潑 是 靈 最 動 能 的 道 盡 泉 源 1 生 0 所 流 露 m H 的 純 爛 漫 , 而 這 股 天 值 情 趣

正

是

觸 書 們 采 及之 是 方 1 मा 中 處 的 欣 姿 國 賞 最 本 皆 能 或 到 古 口 銅 者 的 , 作 而 器 威 繪 書 審 H 重 書 美 活 , 神 的 IE. 發 秘 可 是 情 寫 追 , 實 皆 人 致 溯 性 是 的 可 至 追 人 狩 顯 遠 的 求 獵 現 古 美 天 先 , 的 賦 動 民 從 最 物 以 我 , 圖 直 古 的 國 接 花 案 X 龍 在 紋 或 表 Ш 現 地 抽 期 0 上 無 象 0 論 地 仰 . 牆 表 來 韶 壁 達 表 期 達 的 的 . 衣 方 內 彩 式 飾 心 陶 有 的 , -器 情 以 何 感 具 不 至 同 殷 0 -武 直 商 , 器 到 口 的 戰 以 靑 確 銅 認 器 時 A 的 期 是 花 繪 我 H 紋

的 調 E 能 的 カ 啦 超 起 , 也 越 中 TE 國 , 是 遨 由 莊 此 循 學 方 L 修 口 靈 從 潛 養 形 最 藏 中 的 口 貴 發 美 之 感 現 處 神 , 應 , 0 75 首 至 推 忘 莊 形 子 哲 以 發 學 現 0 神 莊 學 , 而 曲 超 神 形 越 之間 而 虚 的 -掌 靜 握 . 明 , 之心 須 賴 茲 , 術 建 件 寸 發 成 見 情

生 的 完 自 成 命 覺 , 0 繪 每 是 師 書 美 至 大 雖 郊 美 的 然 品 再 術 有 寫 現 系 長 4 遠 , 羅 的 行 芳 的 爲 傳 教 歷 神 的 授 史 專 自 認 , 注 律 爲 但 是 是 9 或 讓 繪 關 書 學 懷 口 書 牛 自 使 的 欽 然 自 人 服 覺 的 與 自 不 體 , E 驗 及 然 合 薮 0 畫 循 而 作 爲 的 重 白 , 視 律 寫 當 性 我 4 9 的 們 卻 是 羅 因 在 教 繪 授 書 歲 月 而 因 接 的 繪 近 更 自 洪 書 而 然 中 熱 時 逐 愛 , 獑 自 11 然 靈 能

山 助 抒 繪 發 書 墊 的 情 蓺 術 使 書 使 者 X 臻 能 表 於 達 至 善 il 中 思 或 想 書 9 中 而 的 觀賞 Ш 水 者能 景 物 引 起 幻 共 16 鳴 成 美 , 的 有 移 感 風 覺 易 俗 不 之效 僅 能 陶 , 接 冶 近 情 國 件 書 的 亦

酣 不 暢 淋 TH 漓 能 的 有 吸 情 毒 致 之癮 , 是 羅 0 芳 教 授 獨 有 的 神 韻 0 人 加 其 書 9 觀 其 畫 只 見 隱 重 厚 實 的 線 條 9 敏

捷

的 表 達 出 她 直 墊 的 情 愫 , 寄 情 於 書 9 1 何 有 憂 愁 呢 3

中 中 的 先 同 時 主 1 體 世 何 滿 性 其 足 睿 不 了 自 智 追 覺 9 通 的 尋 者 融 渦 繪 美 入 自 的 書 將 要 然 求 所 看 求 , 無 得 到 安頓 怪 人 平 與 自 羅 0 然的 芳 孔 教 子 授 關 的 係 的 「仁者 舉 , 手 以 投 水 樂 足 墨 Щ 含 之 , 歛 間 渟 智 9 皆 者 滀 樂 的 洋 表 溢 水 達 著 出 EP. 股 在 來 自 追 , 然情 在 幸 此 Ш 韻 水 關 當 係

氣 韻 生 動

8

9

6

的 治 元 3 高 、宗 人 峯 中 巨 教 物 或 然 , 75 書 影 的 出 蓺 李 響 9 成 的 現 循 而 於 因 精 居 -范 我 素 + 神 寬所完成之畫 也 或 世 , 由 爲 繪 紀 唐 主 書 到 因 + 代 史 之一 王 水 之主 墨 世 作 紀 及 0 淡 流 百 , 山 餘 彩 與 水 地 政 書 年 Ш 位 治 不 間 水 0 審 的 的 距 同 H 於 離 北 究 現 其 宋 愈 人 遠 物 因 時 而 代 完 書 , , 成 則 易 除 0 受束 自 了 所 了 長 此 它 寄 自 託 縛 期 無 醞 論 身 於 , 自 釀 性 在 如 意 格 然 + 而 識 所 世 臻 者 成 或 要 愈 紀 作 求 深 的 熟 的 品 的 , 荆 技 形 而 浩 上 巧 式 , 所 -之外 表 關 山 0 現 水 旧 仝 書 於 發 -, 董 政 取 展 Ш

書 Щ 的 意 水 清 境 淡之風 也 愈 高 鼓蕩 著 文 超 越 的 1 靈 , 托 山 水 竹 木 的 繪 畫 9 來 抒 發 對 景物 的 慕 戀 0 鑑賞 或

,

形

式

也

愈

趨

完

整

0

書 色彩 書 國 家 在 時 初 時 光 年 代 線 所 除 的 • 提 了 素描 潮 倡 推 流 的 重 中 等 國 逸 接受了 技 畫 格 巧 革 之外 新 , 引 , , 用 時 主 於 張 代之流 作 品 吸 中 收 更 歐 不 , 亞 來 能 表 藝 忽 現 術 視 光暗 新 , 潮 如 -, 空氣 結合 嶺 南 我 、三度空間 國畫 傑 特 高 質 劍 及 父 物 0 體 將 高 的 奇 西 質 洋 峰 感 書 -來 陳 的 透 樹 0 諸 視 人 多 在

嶺 南 書 派 耆 宿 趙 少昂 先生 西 洋 , 受 畫 此 的 觀 技 念的 巧 和 影 觀 響 念 , 可 給 傳 由 其 統 創 或 作 書 觀 注 來 入 欣 清 賞 新 他 的 獨 生 特 命 的 力 0

,

書

風

0

保 持 國 粹 六 法 , 而 外 充 以 解 剖 學 • 透 視 學 • 物 理 學 及 光 學 等 , 博 覽 古今中 外 融 會 貫 通

以 最 簡 單 筆 墨 得 其 形 神 兩 似 , 兼 富 有 生 命 及文藝 思 潮 與 詩 意

0

對 大自 然 景 物 默 察 與領 會 , 自 然 發 生 妙 理

不 胸 失 襟 乎 廣 美 濶 , 斯 始 爲 能 美 包 術 羅 , 萬 有 其 標 , 奇立 其 狹 異, 窄者 導 , 成 人於不正者 就 必 不 大 ,

師 承 有 自 刻 意 創 作 , 發 前 人 所 未 發 , 造 成 2 面 目 入於 , 抱 残守 魔 道 缺 , 雖 有 可 寶

,

取

明 平 造 物 , 擷 其 精 要 , 扼 抒 獨 運 , 乃 能 出 神 入 化

筆

•

色

-

紙

知

其

性

質

,

善

於

御

用

9

乃

能

揮

灑

自

如

0

游 充 滿 樂 書 天 飛 料 地 鳴 萬 , 要能聰明者善用 物 之喜怒 取 之不 哀 樂 盡 , , 蟲之振 之矣,不 用 之不 翼 竭 必斤 伸 , 翅 如 斤 天 , 於古本 時 Ш 之雄 之風 也 临 雨 峭 明 拔 晦 , , 水之飛 朝 曦 幕 流乎優 靄 , 花 木之四 ,獸之吼 時 嘯 榮 啼 枯 號 , 魚

展 時 , 曾 詩 云

稍

少

昻

放

情

於

自

然

情

境

之中

,

涵

泳

於

L

,

形

諸

筆

墨

,

無怪

乎徐悲鴻

於

其

九

四

四

年

成

都

之個

書 派 南 天 有 繼 人 , 趙 君 花 鳥 實 傳 神

秋 風 塞 上 老 騎 客 , 爛 漫 春 光艷

悲 以 鴻 國 大 畫 師 來 等人 表 (明己 不 身的 朽之創作才 精 神 , 可 由 擁 得 有 到 , 淨化 只 要能 而 生 藉 一發 畫作就 的 純 潔 可 生 以讓 機 , 精 並 神 得 非 到 定 解 放 要 有 , 又 如 何 11 昻 拘 泥 先 於 牛 作 或

孕育渾然的母性 美感

者

或

賞

畫

一之人呢?

美的 的 大成 美感 執 教 臺 於 灣 0 , 的 置 但 師 大美 身 是 山 其 當 水 術 中 我 中 登 阿 系 , 胸 里 的 上 襟寬 了黄 王 山 一友俊教 的 雲 快 Щ 一之後 煙 , 望山 授 樹 草 最 , 留 石曲 能 , 連之情 深 由 得 自 折 , 隨 然 我 心 的 , 山水中 物賦 又豈是 , 尤其 形 彩筆 Щ 找 · 盡 到真 上 的 水 所 之變 能表 實 樹 型 飽 滿 達 極 , 神 有 的 得 自 逸 出 個 性 我 飄 0 黄 然 0 , 很 Ш 9 能 頗 口 有 謂 讓 我 集 -今 衆 發 生 揮 Ш 水

此 , 坐落於臺北 誠 不 虚 行 市中心 的 慨 歎 的 王 , 在 寓 的 頂 樓 建 築 座 别 致的 庭園 迓 月 , 靜居 燕坐 , 明 淨

T

0

來 几

区区

情

美

趣

,

油

然

而

4

0

和

Ŧ

授

談

書

趣

,

欣

賞

他

精

緻

作

書

讓

X

想

到

清

朝

惲

格

顯

書

中

話

有

處 , 恰 須 是 知 無 千 樹 萬 無 樹 處 9 恰 無 是 筆 有 是 9 所 樹 VL 0 為 + 逸 山 萬 山 , 無 筆 是 山 千 筆 萬 筆 9 無 筆 是 0

筀 精 書 賓 現 再 的 黑 神 虹 大 探 的 與 倡 索 -陸 側 11 張 結 道 的 -重 理 者 合 大 自 薮 寫 同 認 千 省 4 9 循 構 因 爲 的 9 家 , 的 此 可 將 , , F 作 傳 爲 極 在 滙 教 用 爲 統 此 文 聚 授 重 的 人 成 風 , 文 視 氣 寫 肯 人 之先 主 意 股 定 體 畫 書 新 臺 意 是 驅 的 的 灣 識 民 傳 洪 四 , 的 族 而 統 流 + 繪 表 范 基 年 , 現 書 曾 爲 來 礎 中 等 E , 中 的 在 較 發 人 或 藝 遨 高 則 展 繪 循 術 層 據 繸 書 成 意 次與 此 異 造 果 象 建 融 就 , 的 較 立 入 另 尤 創 有 起 新 其 造 個 水 機 高 讚 中 性 黑 潮 歎 而 善 的 寫 取 兩 0 於 繪 實 得 開 岸 遺 畫 主 放 交 極 貌 語 義 高 大 流 取 的 陸 言 的 之 後 神 繪 成 觀 9 與 書 就 光 , , 又 中 之 對 0 能 齊 後 這 遨 注 本 白 種 術 , 意 + 新 石 我 生 發 文 文 們 命 化 揮 黄 的 發

勇 破 氣 TÍT 寸. 范 怎 的 曾 不 力 等 量 値 新 得 文 9 TE 我 人 們 是 書 喝 推 家 采 動 繼 中 承 得之 或 繪 書 , 以 實 革 有 新 助 的 於 精 現 神 代 美 向 著 循 賦 本 土 予 文化 民 族 邁 形 開 態 實 , 際 並 的 提 步 升 伐 文 化 , 他 的 們 品 大 味 步 前 這 行 股 的 由

民 或 七 + 九 年 士 月 間 9 范 曾 以 位 知 名 的 藝 術 家 奔 赴 法 或 , 引 起 極 大 的 震 撼 0 撇 開 感 情 的

美術 問 文革 飲 題 , 學 不 無 , 范 院 談 茶 曾 可 攻 , 讀 這 喝 心 美 位 靈 , 備 術 江 天只 蘇 受 史 摧 南 , 通范 有 殘 他 Ŧi. 9 經 姓 因 個 常利 第十二代 惡 饅 性 頭 用 充 貧 年節 血 饑 詩 而 9 假 禮 這 住 日到 院 傳 段 家的 食 , 北 不裹腹 但 京 子 不 圖 孫 忘藝術 書 的歲 , 館 本 查資料 著對藝 的 月奠定了范曾紮 他 9 . 一術的 連 做筆 在 醫院 狂 記 熱 實的 , 也 + 不 博 停地 美術 覽 九 星 歲 作 基 時 籍 書 轉 礎 入 + 無 , 輸 中 酒 m 央 年 可

之時 爲 腳 了 E 從 不影 腳 的 Ŀ 痛 響 苦換 扎 作 針 來雙手 畫 , 我 要 他 寫 向 的 護 自 字 由 士 0 小

9

姐

說

九 八 年 范 曾 為故 鄉 狼 Щ 廣 , 教寺 へ白 製作十八高僧 描 瑣 談 八千 字的 , 揭幕儀 文 稿 式 9 E 就 的 是 如 席 此 話 寫 成 , 可 的 說 0 明 藝 術

發 人 性至愛至 情 的 表 徵

傲 , 「愛 則 是 我們 民 從 每 愛 個 父 人 的 母 本 開 分 始 , 愛 祖 我 或 藉 從 愛 廣 教寺 家 鄉 開 塊 始 寶 0 地 爲 , 個 所 人 要傾 而 驕 訴 傲 的 是 , 可鄙 無 非 的 是 我 對 而 爲 中 華 我 們 民 民 族 的 族

9

驕

IE

是

抒

片 深 情 , 我 所 能 奉 獻 於 江 東 父老 的 , 僅 有 最童 眞 的 顆 赤 子之心 0

•

慷

慨

陳

詞

9

也

非

某些

藝

術

家

努力 大 以 不 現 及每 代 懈 藝 就 術 可 位社 完 在 成 中 會人士 或 , 要生 它取決於整個 對 根 藝術 -開花 前 途 現實 結果, 的 樂 文化的 觀 不 和 光是 開 信 放 L 依 程 靠 度 某些 ,以及社 理論 會經 家的 濟發展和 社 會欣賞! 層 面 的

關 懷 鄉 土 • 熱愛人生, 應該是擁抱藝術 的 第 步!

生命光輝交會的刹那

接 觸 溝 音 通 家巴 0 哈 說 過 : 藝 循 是 世 界 的 語 言 , 翻 譯 是多 餘 的 藉 由 遨 循 , 心 靈 與 心 靈 是 可 以 4 相

充 豪 並 的 實 情 非 術 御 才 難 是 嵥 , 以 智 就 心 筀 事 , 是 靈 以 墨 , 值 他 溝 藝 洗 的 以 通 徜 煉 生 最 的 眞 活 顆 好 畫 性 平 的 筆 , 情 我 常心 橋 擎 卅 們 梁 起 餘 的 和 了 0 載 子 自 相 追 的 然的 子孫 信 尋 書 人 家 \exists 孫皆 態 生 余 度 勤 眞 承 能 來 諦 天 堯 透 面 下 的 , 過 對眞 經 無 火 難 把 承 過 堯 實 事 了 9 先 的 _ 如 段漫 生 的 人 此 的 生 承 不 畫 堯 爲名 長 , 作 旣 先 時 無 生 利 , 間 體 強 的 9 會 認 游 求 孕 出 爲只 於 育 , 就 藝 這 , 才如 分不 無 要 失意 能掌 的 戀 智 竹 棧 握 慧 枝 , 活 毛筆 紅 Ŧi. , 得 正 塵 + 浮 快 , 侃 年 畫 樂 明 開 的 而 圖 T 花

充 謂 實 藝 術 手 , 卻 精 執 神之上 又 畫 不 筆 是 僅 恣 , 承 有 情 堯先 藝 自 術 然 家 生 , 方能 孤 透 寂 由 專 册 修 享 載 養 獨 的 的 有 繪 T 畫 夫 , 只 來 生 要 涯 畫 生 , 9 我們 活 不 中 就 是 有 本 畫 最 無 好 心 它 的 於 的 註 藝 意 腳 術 義 , 0 就 可 卻 是 存 不 在 自 期 我 然 T 0 的 地 肯 會 定 歸 於 , 生 今 命 日 所 的

由 活 動 西 , 人 發 曾 揮 有 自 言 我 : 的思想意 心 境 意 愈 識 是 自 0 尤其 由 , 、科技文明愈發達 愈 能 得 到 美的 享 受 , 人被限制束縛的也愈多 0 藝 術 就 是 在 科 學 道 德 我們 兩 者之上 被安放 , 在 能 缺 自

悦,師大王友俊教授詼諧地說 危機中,回復 乏、不安和痛苦的狀態中,時常有矛盾、閉塞、挫折的沮喪,而藝術的美可幫助我們從被壓迫的 人原始的生命力和活潑性,無怪乎接觸的藝術家 ,對自己的生命力充滿一 了自 信和喜

繪畫使我不畏年老,因為畫家愈老愈有價值。

人生誰無老,誰又真正不畏老,但能使人在暮年之日,猶能有喜悅之感,恐怕要以繪畫的藝

表現的途徑。朋友,今日不作畫,不賞畫,豈不虛度人生這一遭? 花能解語還多事,石不能言最可人」 , 中 ·國人觀物有情觀,透過傳統的繪畫 ,應該是最佳 術工作者爲首了

以,令口許明等 你養養 化深脂的人生於 梅

西京語言機可及一、時國於親物有所觀、透過傳統的問

人經常學的一緒及意見不變的。所能 治界等之目。原始看著第六個、學問要以稱置的

治立與民俗是年冬。因為進深意兴意官衛軍。

· 海縣中 · 国 不安小宿苦的灵魂中。始 1 1896年11日 ・門港 · 制造的过去式 場で幾つ回

都

玉 的 世 界

無一 不論上溯舊石器時代的種種石器、音器,或是殷周的饕餮青銅 乃至唐宋的字畫、陶瓷,以及明、清的清明上河圖……等等, 徜徉於先民古文物的精華天地中 不映現著一股專屬於中國獨有的美感

方使 而 訴說著 每 _ 人在文化的歲月中,尋 張 祖先們 一段動 泛映光彩的 人的往事 臉 繹出一 龐裏 張張智慧的臉

唯有依存著這分美的

傳承

最耐人尋味,也最具有韵致的一張臉。 「玉」就是在 連串故事當 中 ,

不 間 不 識者 是說 加 王 潮 果 9 光見 可以 洶 對 湧 玉 避 著 石 9 邪 琳 只 有 見賣 嗎 瑯 興 滿 趣 目 售 的 的 玉 人 9 玉 石 器擺 的 定走 攤 飾 子 渦 9 9 購置 臺 個 北 擠 的 市 慾 簇 的 望 建 自 個 或 然的 的 玉 市 並 源 列 , 著 這 生 而 兒 出 萬 只 頭 有 9 買 週 鑽 她 動 末 和 , 個 老 週 又 小 日 何 皆 天半 妨 有 呢 9 的 ? 不 論 營 業 或 識 時 與

賞玉 否合適 飾 價 9 , 都 怕 的 賞 是 的 臉 , 王 這兒 是贋 的 , 件 在 人 令 品 燈 的 , 光的 在量 人雀 玉器 , 而 躍 心 映 黄 , 萬分 底 的 單 照 更企 就 燈泡下,仔細 下 的 玉 , 事 盼 鐲 顯 啊 因 得 而 著 ! 專 言 自 注 , 地端 己 有 而 的 二百 謹 證識貨 詳 愼 手 元一只的,也有七萬元一只 , ,中拿的一 和運氣,能 就算是買一只二千元的玉鐲 玉器,希望看 買到 一只上乘的玉器 出 個端 , 數 倪來 , 目 都 懸 , , 要審 不 殊 再 論 的 決 定價 收 愼 使 藏 再 每 或 錢 裝 比 張 是

玉石 院 爲 文化 我們 臺 灣 提 本土 , 湧現 供 了 的 由 玉條 個 衷的仰 最 件 欠佳 有價 羨 值 , 9 玉 的 難 賞 在 入 中 玉 行列 國 環 境 9 9 不僅年 若 , 要賞 流 連 歲 此 得 長遠 中 精 玉 9 不 9 , 禁讚 更 非 有 要 歎鬼 精 個動 緻 斧 的 人的 神 收 工 藏 故 的 家 事 玉 不 師 可 手 , 遨 當 然 , 更 故 爲 宮 中 博 或 物

良緣美玉

說文:「石之美者。」 玉, 根本爲石 ,古書上說玉是:「烈火燒之不熱者 ,眞玉也 0 玉 因

質 中 地 , 玉 美 悪 也 扮 不 演 同 著 9 故 極 有 重 要的 精 、美、好 角 色, 尤 -其 凡 有 、次之分 關 玉 的 靈 0 性之說 幾千年 ,更讓 來, 玉 玉 石 充 與 滿 人類因 著迷 人蕩漾的 緣 甚 濃 9 色彩 部 紅 樓

技 外 兩 玉 比 種 9 絜之方 德 ,一有 口 古 人以 以 9 取 知 其 君 也 中 玉 (崇高 象 爲 。」仁、 ,義之方也 君 , 子立德之尊 聖 爲君 潔 之意 義 ,其聲 象之外 -智 -, 品 並 抒 勇 揚 味 有 -君 絜 甚 9 子象 專 Fi. 高 德 以 0 說 遠 9 9 君 使 文: 聞 爲 得 9 先民 三王 人 智之方 君 以 有 ,君子爲 玉 五 也 專 德 9 作 9 不 潤 禮 君之臣 撓 器 澤 而 以 以溫 折 爲 9 9 用 君 , 仁之方也 勇之方也 象 玉 佩 0 因 比 之, 此 9 銳 9 刨 玉 品 廉 鰓 象 分爲 徵 理 面 自 不

京 間 得 後 目 爲 師 0 0 某 小 明 玉 有 此 册 日 玉 州 關 印 段文字 帝 言 9 -高 書 王 9 , 宗 生 鐫 溫 與 德 見 計 玉 , 潤 其腰 使美玉失而 基 潔 省 的 字 白 傳 城 應試 甚 說 佩之玉 9 刻 I. 不 兩 带 1 9 建 復得之故 印 集 9 9 炎 字 古 船 , 問 己 9 過 籍 其 後 曹 酉 今 夷堅 所 因 娥 事 ,避狄 盤 江 9 由 志》 纒 傳 , , 提 向 於 匱 爲 舉 乏 記 干 海 漁 夫購 古美 載 上 , 不 報 有 , 誤 得 所 得 : 宋高 墜 得 不 0 ___ 變 尾 水 經 中 過 售 七 宗 於商 因 -, 9 八 避 高 今四五 宗聞 狄 斤 賈 至 重 , 後數日 的 海 爲 十年矣 巨 上 提 , 鯉 舉 遺 , 購 9 剖 失 得 不 此 腹 烹 謂 9 個 我 佩 煮 復 故 玉 落 物 時 印 於 腰 , ,

歷史的輝澤

,

們

想

像

的

好

0

切 茲 片 近 告 在 E 而 術 0 南 各 精 端 描 水 有 民 緻 準 外 寫 國 里 堆 , 玉 几 比 無 頭 散 器 + 文 昔 論 窗 的 八 化 時 是 的 年 玉 情 我 在 所 鉞 緣 況 , 研 杉 時 考 出 0 古 所 磨 土 玉 石 稱 的 戈 片 學 -: 切 玉 家 (大約是 削 器 綠 在 發 都 杉 大 現 -9 勾 就 石 坑 鑲 線 是 飾 內 里 嵌 商 頭 --9 所 浮 代 銅 潰 用 雕 早 戈 址 期 等 以 --9 鑙 的 銅 來 9 玉 孔 均 玉 戚 9 柄 器 分置 放 除 -形 抛 I 在 T 飾 光 藝 於 北 銅 放 以 中 器 , 面 在 之 部 及 無 0 IE 外 論 坑 玉 的 中 料 內 在 東 運 創 西 西 尚 作 北 用 兩 有 在 和 或 邊 側 玉 11 創 製 有 器 坑 造 排 作 的 內 浩 E 列 在 發 9 整 型 現 , 銅 齊 都 除 戈 9 0 發 的 據 有 玉 揮 相 緣 鋒 銅 出 當 杉 形 戚 土 的 滴 石 附 報

綠 自 創 柄 與 的 間 信 年 作 杉 代 形 傳 題 L 的 器 石 表 來 統 地 , 性 的 使 歷 下 能 的 我 , 發 史 出 遺 線 現 時 們 , 士: 這 等 址 條 限 從 的 批 的 使 , , 9 模 資 遠 都 流 是 介 推 糊 料 古 暢 以 於 溯 的 , 時 考 概 證 到 驗 -代 出 舒 古 更 念中 Щ 的 文 我 界 久 展 T 文 國 把 化 諸 , 9 物 更 玉 細 這 和 逐 多 遠 器 緻 我 早 9 使 商 的 地 們 T. 精 類 我 茲 琢 型 文 時 對 與 們 悠 的 化 間 先 先 , 在 文 之 久 而 0 史 史 緬 的 間 14 河 以 時 其 懷 歷 他 的 前 稱 南 期 祖 史 爲 古 先 偃 歷 的 先 後 , 代文化 社 史 的 出 也 會 的 智 充 士 里 里 與 認 慧才 分 的 頭 頭 文 9 知 展 文 揭 等 11 玉 9 情 現 器 化 開 地 釐 銜 中 了 如 T 9 合 淸 早 玉 0 謎 自 T 其 11 商 底 璋 民 起 歷 時 間 史 加 或 -, 9 玉 深 期 出 是 也 中 几 製 圭 T \pm . + 把 許 中 作 的 處 八 1 我 多 華 王 玉 相 年 國 不 民 器 管 青 當 以 容 不 族 的 玉 具 來 及 易 優 戚 玉 뾜 有 Fi. 解 壁 越 干 T 面 典 釋 的 紋 型 + 年 的

程 亞 文 榮 富 精 的 石 時 洲 化 器 中 約 麗 細 間 的 時 石 中 麗 , , 器 都 崧 代 將 偶 的 貝 或 澤文 它 然 晚 加 以 曾 , 和 會 進 外 出 製 爾 置 9 化 發 湖 的 成 土 玉 入 而 器 生 現 新 地 渦 H. --良渚文化 延 波 品 產 在 玉 石 9 器 使 選 器 續 斯 , T. 時 的 的 玉 具 用 -有 印 時 著 的 或 的 代 玉 一器文化 名文 祭祀 以 間 度 、石 石 製 後 作 材 也 • 大 峽文化 化 中 不 用 , 9 洋 長 卷 逐 器 打 的 9 洲 漸 或 有 磨 0 地 , 裝 比 衆 的 方 有 走 精 , 以 所 向 飾 紅 細 紐 , 及 Ш 成 品 般 的 周 西 並 前 文化 細 知 蘭 熟 石 不 , 的 卽 器 太 文所談及 石 9 以 器 X 及 多 時 是 -, 大汶 才 類 南 代 廣 更 0 美 義 逐 在 北 早 0 的 的 美 從 漸 口 的 期 文化 洲 彩 萬 目 玉 的 玉 里 前 石 出 年 等 器 石 頭 幾 各 器 現 以 出 9 文化等 龍 個 這 前 個 士 0 9 後 此 文 Щ 在 的 或 的 彩 文 來 選 化 舊 家 地 化 卷 擇 和 0 石 石 , 點 出 質 器 這 置 石 , -大溪 士 玉 地 材 時 此 的 又 細 代 般 9 地 文化 爲 打 玉 膩 , 品 而 器 1 堅 藥 尚 的 、發現 來 硬 琢 不 玉 -器 河 看 製 能 只 , 色 的 姆 製 出 有 晶 渡 新 渦 做 現 在

旧 義 E 0 當 毫 歷 我 史 不 更迭 令人 們 由 懼 出 , 畏 土 歲 的 月 -惶 流 玉 器 恐 轉 古物 或 , 崇拜 玉 器 , 欣賞 由 9 I遠古時 而 只 那 能 蘷 代的 紋 讓 我 玉 們 象 佩 徵 觀 飾 賞 意 , 玉 再 義 爅 \equiv , , 面 逐 油 紋 漸 琮 生 演 驚 , 變成 訝 儘 管 0 爲 讚 許 玩賞 歎 多皆 和 撫 屬 或 愛 祭 之 賦 祀 情 禮 平 器 倫 之 理 類 的 涵

現 實 生 活予 種 全 以 新 肯定 的 審 美 , 玉 情 石 趣 的 9 使 輝 澤 我 們 和 造 的 型 觀 成 念 爲 -藝術 情 感 的 和 典 想 範 像 之一 9 徜 祥 於 0 玉 器 的 世 界 裏 得 以 解 放 , 對

世

間

生命的長河

土的 鳴 砂 器 V 0 : 良 單 渚 反 玉 就 它 覆 玉 不 玉 器 山 研 琢 而 之石 刻 磨 冒 不 書 的 才 , 成 , 繁 有 可 器 琢 以 縟 形 , ° _ 攻 花 狀 須 王 紋 可 借 古 。 <u></u> 成 助 極 人 爲 0 於 以 正 細 從 水 人 收 是 比 緻 和 此 藏 砂 擬 , 極 家 作 玉 寫 可 所 介 照 能 重 質 強 是 視 0 , 調 用 此 成 良渚 砂 功 種 之硬 者 硬 玉 心 度 度 須 較 來說 大於 經 高 歷 的 , 玉 磨 已 細 的 鍊 有 石 礦 考 器 細 驗 石 密 所 細 琢 的 砂 成 否 琢 , 玉 則 0 機 稱 難 ^ 詩 爲 0 以 經 例 成 如 解 材 鶴 出 玉 成

內 巧 的 傳 雅 源 了 緻 頭 尤 玉 其 上 質 -當 圓 流 古 . 潤 到 時 雕 我 渾 商 們 代 工 厚 周 目 遙 -的 光 遠 造 , 投 型 盛 古 前 樸 注 清 有 與 於 純 力 紋 時 賞 的 飾 的 厚 嚴 玩 呼 是 , 鑑 謹 再 喚 的 賞 精 由 玉 9 春 器 用 古 良 秋 時 手 玉 -富 戰 的 , -用 麗 或 玉 儿 堂 的 雕 臉 大 皇 遨 精 頰 要 來 則 , 緻 術 都 華 親 源 , 爲 麗 遠 暱 琢 長 磨 , 流 玉 流 長 河 石 成 的 的 器 到 9 好 牛 的 命 T 脈 漢 命 似 王 代 猶 先 衍 石 的 民 生 如 , 的 彷 醉 自 然 條 情 X 彿 的 生 愛 長 透 融 動 河 過 蕩 入了 漾 , 7 , 由 神 而 時 宋 史 我 光 彩 們 前 隊 明 的 時 的 道 精 代 體

來 加 至 以 廣 的 考 東 古 訂 玉 其器 湖 研 欲 南 究 由 名 典 洲 有 與 撫 開 籍 用 啓 中 , 先 途 喜 尋 收 河 繹 , 方 之功 藏 玉 撰 骨 器 成 董 的 0 吳 研 **《古** , 尤 氏 究 玉 生 理 好 圖 於 路 玉 考》 器 清 , 道 , 西 他 光 元 書 將 + 自 Ŧi. 0 八 吳 身 年 八 九 氏 及 , 卒 雖 友 年 力 於 吳 人 圖 的 光 大 作 藏 緒 澂 品 出 二十 位 版 , 好 以 的 八 的 線 年 ^ 古 收 繪 9 藏 江 玉 家 的 圖 蘇 和 考 方 省 考 式 吳 V 據學 表 縣 , 現 人 擇 家 , 百 官 並 年

每

個

中

國

人的心

情

感到

如

何

呢

但 黄 溶 由 • 近 盧 散 代 大量 芹 外 齋 的 出 兩 土 關 人 的 鍵 , 古 人 眼 物 光 玉 一器文化 功 0 力較 和學者 吳 氏 爲 佳 積 極 , 其 輔 曾 證 經 研 手 究 將 , 大批 不 難 古 發 玉 現 售予外 吳 氏 仍 威 收 骨 購 董 不 商 1 假 , 也 骨 是 董 精 0 美 稍 古 晚 玉 的

大量 的 保 文 化 障 心 的 靈 遺 悲 近 流 故 미 宮 產 年 歎?尤其民 言 , 典 而 9 的 來 國 藏 盜寶 國 情 的 緒 個 人 文物 觀 不 -, 懂 賣 仍 國 光 珍視 是低 寶 初 旅 ,使我 年 遊 • 買寶 古物盜 落 自 者 們以 己祖 漸 9 購買 的 多 身爲 先文化 短 掘 , 盗賣 當 視 者 我 心 不乏以投 財 態 風 們 個 中 產 ,將使 遊 氣 的 國 猖 歷 人爲 機 獗 國 民 族 牟 外 我們逐 9 榮 利 精 的 9 又如 的 緻 歷 -爲傲 史博 古物 漸 心 何 喪失應該享有 理 大量 物館 來 贏 , 得 面 而 流 時 流 國 對文化產物 際間 失於 入異 9 是否 欣賞 邦 海 的 會感慨 尊 外衆多的 9 七十 重 • , 研究先民 中 一及仰 千年 國文 年 來 古 慕 器物 化 古玉 呢 , ? 智 資產 國 慧 流 X 9 毫 放 又 珍 惜 無 於

附篇 :玉篇淺說

出 產

居 玉 處 , ,山中產翠,即 所 玉 產之玉非皆全好 , 佩帶 時 利 人之精 所謂 ,和 祖 神 母綠,然色不 闐 , 諸 能 處 消 9 鬱 雖 結 有 0 甚 產玉 體屬 綠 金 , , 質 但 ,金 爲 地 各地 輕 受 鬆 火剋 集散· 9 不 , 之處, 及雲南所產的結 多產 於西方 所售的 , 玉 實厚 新 , 非一 疆各 重 地之山 地 產 , 皆 回 產 族

殮葬之器 人大 多以水銀 玉 有 古今新 ,後者爲入土重出之玉 險葬,因 舊之別 爲水 ,新 銀性 玉 衆人皆 活 易 流 知 , , 遇 琀 王則 玉則 凝 是入土重出 滯 , 因 而 之玉 以玉塞之,故琀玉 , 因 出 自 棺 中 和舊 , 爲 玉 含殮之器 不 同, 前者 ,

古

白

0

玉 約 略有九色

玉

元

如澄水曰瑿 0 (壁,音兮,玉韵, 黑玉,本草,琥珀千年者爲瑿 ,狀似元玉

٥

藍 如競 沫曰碧

如鮮苔曰璋 0 (達, 青白 玉篇 , 音筆 玉管

如翠 羽曰 瓐 0 強 , 音盧 博雅 , 碧瓐 ,玉名。)

如蒸 栗日 玵 0 郊 , 晉玵 , 集韵 , 美玉也

黄 綠 青

赤 如 丹砂 日 瓊 0

紫如 凝 血 日 璊 0 ,音門

黑 如 墨光日 瑎 0 (玉以潔白爲上,白如割肪者又分九等 暗 1,音諧 ,黑石似玉。)

赤 如 如 斑 割 肪日瑳 花日 瑌 0 (瑌,音雯,白者如冰 , 半有赤色。)

及各 E 述 種 爲 新玉 有色物質,隨之浸淫,故入土重出之玉 • 古玉自然之原 色。 而舊 玉 ·則因入· 土年 , 無不沾有顏色。如玵黃、玵靑、純漆黑 久 , 地 中 水銀 沁入玉裏,相 鄰的 松香 、棗 石石

灰以

皮 紅 除 此 鸚 尚 哥 有 綠 等 0

土 中 , 與 香物爲鄰 雜色之玉 ,年久受沁 ,總名 爲 , 沾 + 其 = 彩 香 , , 爲 又 有 稀世 各 一之寶 種 巧 沁 , 有 出 人 意料之外 的 花色 還有 種

玉

在

玉

4

於

石

,

質

地

有

好

有

壞

0

舊

,

亦 含 不 , 悅 若 是石 目 類 9 則 輕 脆 鬆 弛 , 賊 光外 玉 浮 與 石, 0 也 有 最 人將新 難分辨 偽舊 如如 屬 9 眞 無色 舊 偽色 玉 ,若 體 質必 用 火煨 溫 浬 ,必有 沉重 , 裂 痕 精 光內 色

功

失 而 武 工 美之玉 非 朽 灰 爛即 提法 一代以 若 乾 質 不 上 枯 非 爲 舊 , 已 純 玩 玉 玉 玉 , 成 者 , 初 死 何 所 出 一土時 來 玉 取 通 , 體 而 , 質 如寶石之晶瑩明潔 以人氣滋養 地 鬆軟 , 不 , 可驟 光亮出於 盤 , 如非美玉 , 若 自 然 要復 , 寶 , 原 質地 光悅 9 玩玉 良 目 好 0 者 能 用 ,久在土 復 文工 原之玉 , 中 骨 董 9 王 皆 商 性 爲 多用 消 純

《玉紀》等書籍,不過個人的學養和情性,應該是賞玉玩玉者最應具備的要件 總之,今人談玉,可以分中西貫通和保守國粹兩派,前者多引用外國人之說,後者多參照

- 摘錄淸陳性愿《玉紀》

大品を発う品 少不成可以所以養沃分魁、衛馬易替出口左於強卻具

选下: 市以公中四四周通明是 · 藏字網等《方法等用用名四天之前》。 给著名

一直最市場を

存

良好

0

悠悠天地

——「林本源園邸」流行的時代精神

横額對腦

彩 宅 精 , 心 0 巧 在 坐 只 、要是 落 相 思 連錯落的 於 9 板 中國 更可 橋 「一」という「た ……」「一」「一」「一」「一」「人的宅第,無論如何也要有横額的寬區或者是」 市中 藉此表現 建築當 心的 中,不 「林本 出 林 家 難由 源園邸」 傳統 治 鑲嵌 家 就 的 於 就是一所最 大門上: 精 神 9 今 的 典型 日 横 看 額 的 來 或 表 兩 9 是長形的對際 别 側 徵 , 具 間 有 這 的 座 對 被 聯 番 聯 ,來烘 中 意 列 義 9 爲 體 國 0 托 會 家 出 居 住 級 住 宅主 古 處 蹟 所 人的 的光 的 大

年 和 對 久 聯 來 Щ 遠 映 水 , 是地上之文章 襯 建 築物 庭 園 上的 中的 景 對 ,文章 聯 致 9 9 頗 E 不 饒 是案頭之山 復可 風 韵 見, ,把文章之美及 水 倒 是横 0 額因 俗 稱 爲所題的位置 Щ 水之麗,完全交融於此, 林 家 花 園 的 較高 「林 9 風 本 雨較不 源 園 由 邸。 易侵蝕 於建 築物 以 横 ,大 的

鎖 大 放 六 舊 厝 的 + 9 大 大 厝 正 供 几 加 門 廳 附 -近 內 至 要 71. 的 民 七 落 深 擺 衆 + 新 入 設 做 几 大厝 觀 情 晨 年 察 形 間 , 9 活 0 分 合 段 這 動 受 巫 整 , 爲 其 具 修 林 百 有 餘 氏 Ŧi. , 歷 + 時 三大 H 史 間 年 前 性 , 建 前 爲 的 都 築 的 林 是 建 林 0 本源 築 大 如 家 內 門 今 建 祭祀 容 深 築 9 鎖 9 9 公 只 落 實 9 業 有 而 舊 在 祠 林 清 大厝 不 堂 氏 晨 容 子 淮 , 己 易 孫 每 配 入 0 在 廣 天早 整 合 年 場 花 體 節 運 晨 京 而 祭 動 的 復 言 的 六 祖 舊 9 時 人 點 的 林 , 9 到 T. 家 才 仍 八 程 花 會 然 點 , 袁 開 見 對 在 和 啓 不 外 民 深 到 開 落 國

樓 盾 的 的 何 林 光 至 止 家 祿 於 是 花 第 Fi. 我 景 落 呢 廣 的 新 場 IF. 大 大厦 門 厝 , , 如 更 0 歲 今 爲 月 只 可 悠 能 惜 悠 由 9 E 發 , 景 白 於 物 的 民 遷 照 國 移 片 七 + 中 9 傳 尋 年 統 訪 七 與 , 月 現 聳 拆 代 立 除 的 在 了 情 這 這 結 棟 棟 大 9 究 厝 百 竟 的 年 高 如 歲 绺 何 月 才 建 的 能 築 歷 化 史 , 是 解 建 開 築 來 棟 + 鑲 層 矛 嵌

扁 塊 長 9 表 形 露 赭 讀 無 紅 畫 遺 的 ` 9 方 好 磚 9 個 堆 懂 砌 得 • 成 生 活 碾 棟 情 茶 氣 致 勢 的 . 雄 林 偉 氏 煮 的 主人 酒 古 典 ! 最 建 是 築 耐 , 人 而 尋 主 味 人 9 的 在 雅 林 致 家 , 花 藉 袁 內 這 几 的 塊 來 刻 青 著 閣 行 E 書 的 塊 横

百 草 花 的 怒 關 除 放 聯 1 性 來 , 香 靑 氣 而 閣 襲 的 香 人 玉 風 的 簃 雅 情 所 > 趣 外 題 嗎 的 9 3 像 而 襲 方 定 香 鑑 靜 齋 堂 . 題 的 Ш 籠 屏 翠 浸 月 海 境 横 扁 -意 9 指 不 蒔 遠眺 就 花 使 觀音 , 望 口 Ш 文 表 狀 生 露 若 義 出 屏 9 風 感 棟 , 受 建 觀 到 築 音 簃 雎 Ш 前 明 下 花 月 波 京 光 中 花

情

更非

今人

所能

相

0

亦有 橋 如 度 鏡 月 ° 語雙關之妙, 廻 以 反 廊 喩的 曲 引,暗 筆 明示主人除了庭園漫 法 將將 寓 經 小 橋 由 與 廻廊引導 月 亮點 步之外 寫 9 得活 必 能 發 引 , 也 人入 玲 嚮往 瓏 勝 9 ·著仕途。 煞 0 若重 是 可 或 愛 意 境經 商 0 場 此 上平 外 營的觀稼 如 步青雲 月波 樓 水 榭 9 的 所 扶 搖直 題的 拾 上之 一小

意 X 心 中 Ŧi. 情 落 境 和 9 落 也 的 可 明白 横 匾 這 或 此 對 一建築到 聯 必不 底是正堂或是亭臺樓 同 於開 放的 林家花 園,來訪者,可由 閣 9 中國建築的 国額聯中 横額 對聯 的字 , 揣 摩出 實 在 妙 宅 第 趣 主 無

或 大家 世之子孫 在 佈置 , 明白自己的人生境界很 自己府宅之時,不 好的一 種途 徑 嗎?

妨也

以心中所嚮往之情

境

,

以

額

聯

表白

,不

也

是讓

參訪之友人

窮

0

閣

韵之外 袁 , 11 到 橋 過 9 更 聯 流 有 水 合 報 , 亭臺 分 系 擬 歷 休 樓 閒 史 濃 時 閣 渡 假 代應是長 郁 9 中 無 的 情 不 iLi 愫 以 -婉 江的後浪推前 南 9 徜 約 袁 徉 取 其 勝 的 中 , 人 以氣質過 , , 浪 歲 月彷 ,爲何現代化的建築當中 定讚 彿 人 在訴 歎 0 而 建 說著前 築 林 家花 師 漢寶德精 遠 人智慧 的 樓 何其精 臺 心 9 規 建築 找尋不 劃 的 緻 到那 除 南 典 有 方 雅 蘇 分 相 9 州 而 屬 同 情 庭 於 才

中 草 除 中 相 , 几 去 或 要 4. 调 , 猛 鑑 尋 輝 否 有 訪 映 則 齋 映 的 將 9 入 風 絲 流 來 是 格 眼 青 絲 連 ? 簾 的 徘 閣 幅 走 , 中 不 徊 殺 訪 . 觀 或 風 甚 9 林 情 不 稼 景 協 家 愫 忍 樓 的 調 花 離 9 . 畫 袁 0 定 林 去 當 的 面 靜 家 9 啊 我 人 思古 花 堂 ! 拿 9 想 起 最 -乏 汲 的 到 相 難 以以 古 口 堪 這 機 情 貴 書 裏 的 9 性 9 屋 9 想 大 緩 等 不 攝 概 尤 緩 數 禁慨 取 是 爲 地 個 中 周 章 湧 景 歎 漕 或 自 品 南 式 櫛 心 和 袁 的 H, 底 身 蜿 美 相 置 深 蜒 感 鄰 處 的 羣 時 的 0 廻 Ш , 華 在 廊 萬 刻 厦 所 壑 -意 大 謂 之中 假 樓 地 現 Ш 將 , 代 油 像 , 几 化 塘 周 鴿 何 的 其 -高 子 建 庭 有 樓 籠 設 景 幸 的 建 當 綠 ! 築

9

顯

0

T. 華 或 生 程 個 華 和 有 具 子 老 9 71. 有 花 維 1 子 望 文 費 源 或 , 灰 11 芳 分 Ŧi. 於 濛 光 傑 歷 1 别 濛 史 萬 緒 掌 的 出 的 兩 + 優 理 天 銀 異 地 几 空 方 子 年 飲 9 9 9 以 不 一一 -於 否 禁爲 水 元一八 則 光 本 -除 緒 源 本 板 + 了 橋 八八年) -擁 九 合稱 思 感 擠 年 到 -的 源 慶 (西元一八 完成 街道 幸 於 咸 Ŧi. , 巨資的 豐 9 記 能 和 三年 九三年) 2 夠 喧 意 使 五. 囂 卽 得 (西元一 落 的 要子 林 才全部 新 1 家 大厝 潮 孫 八五 祖 9 飲 先 竣 眞 0 水 擇 工 不 年 林 思 此 知 0 家 源 而 興 要 板 花 居 9 建 使 橋 不 0 1 則 要忘 地 林 忘 落 繼 家 情 舊 大 此 本 傳 大 於 林 Fi. 至 , 厝 年 何 家 而 平 處 而 的 , 老 侯 成 接 3 浩 = 時 爲 大 著 國

爲 是 鄰 創 大國 , 造 以 在 文 化 生. 個 但 活 適 爲 是 中 合 標 有 的 人 我們 文 類 9 化 E 居 並 活 經 住 不 動 的 是 幸 環 可 世 福 以 境 界 參 ° 的 , 與 尺 潮 昔 此 , 流 時 這 美 9 日 才 麗 最 本 算 的 近 的 是 居 來 遺 幸 家 臺 憾 福 環 講 的 , 境 演 竟 必 條 的 然 件 須 日 重 是 本 0 現 過 具 學 在今 去 有 者 的 感 森 天 日 性 啓 我們 本 的 認 生 , 爲 的 曾 活 生活 經 空間 文 慨 化 感受中 歎 , 最 : 和 新 的 歷 我 史 , 解 諷 古 釋 諭 是 蹟

不

忍

離

去

木, 典 是 挨 到 較 型 黄 富 當 豎 頓 黄 有 的 罵 的 然 人家 灣 實 例 横 士: 福 普 0 比較 州 的 塊 或 通 0 混 住 來 民 母 的 親 縱 考 雜 屋 屋 是鶯歌 究的 福 都 的 著 建築通 採用 横 穀 杉更廣 殼 , 房 人, 石 除 子 , 就全 我們 受喜 材為牆 常都 了 她 有 告訴 助 部 頑 愛 就 地 礎 牆 用 皮 下 取 過 紅 地 面 • 我說 半部 結 材 磚 用 柱 構 砌 手 , 礎 具有 去挖 力學 成 則 與 用 T 、臺基 鄉土 的 紅 , , 洞 磚 均 而 , 一材料 衡以 砌 且 是愈挖 柱子 成 的特 外 定 , 則採用 愈大 排 而 9 更有 列 色,竹材 屋 著 裏石 , 本島的 美觀 規律 當然讓 灰 處 是 的 而 楠 最易 大人 脫 韵 有 木 落 律 韵 • 感 瞧 取 致 的 得 的 樟 , 見 地 林 了 方 木 的 圖 案 家 或 材 , , 花 免 還 紅 料 , 常見 不 檜 園 口 , 了 就 以 但 是 的 又 看 欅 是

之情

,

無

可

言

喻

我 們 小 的 時 候 , 林 家花園就是我們遠足的地 方 , 老 師 帶 著 我們 到 板 橋 , 好 高 興 , 好 高

實 遠 林 興 的 家 在 收 情 母 可 親 惜 藏 感,尤其是 的 年 0 單 豐 歲 就 富 己 邁 此 , 刻 目 設 9 計 口 有字畫 前 者 憶 這 將名 此 起 的牆 字 求學 畫 家 飾 保 書 那 段時光 留 畫刻 9 濃郁 得 最 烙 完整的 於牆 的 遠 藝 足的 術 壁 上, 樂 氣 是 息 朱 趣 子 9 9 記憶 令人留連忘 的 方 面 四 猶 表 現 時 新 讀 T , 返 主 如影 書 樂 , 1 駐 的 歷 足 歷 風 9 其 於 雅 0 林 牆 餘 9 . 前 家 有 方 此 花 園 吟 僅 面 哦 留 也 牽 此 顯 繋 讀 着 許 示 誦 了 久

古詩 : 欄 干 十二曲 9 垂 手 明 如 玉 0 西洲曲中彎曲的 欄 干 , 有其廻 旋之美 0 而林 家 花 康 的

添 錯 加 廊 T 早 更 深 格 是 美 遠 子 的 形 不 感 的 勝 覺 收 9 在 0 9 使 陽 尤 其 主 光 體 的 有 照 陽 更 爲 光 射 的 突 F 出 9 带 呈 刻 9 匠 現 9 各 廻 1 種 廊 獨 運 不 各 式 9 的 令 的 啚 1 嘩 案 案 爲 9 9 錯 有 觀 綜 斜 IF: 迷 0 離 型 式 9 煞 彎 是 好 曲 看 形 的 , 爲 景 直 物 線 的 形 空 的

間

-

在 從 南 所 凸 五 空 用 使 落 顯 府 雖 IH. 用 最 然 大 IE 式 近 林 的 厝 堂 家 林 0 建 幾 移 走 年 家 歷 材 花 代 過 訪 當 -9 來 林 然 現 袁 祖 的 先 的 幫 都 代 家 亭 輝 花 -辦 是 化 光 煌 臺 全 遠 上 的 方 的 等 樓 臺 祿 浪 第一 閣 成 墾 鑑 潮 只 就 撫 齋 質 幾 有 扁 事 的 乎 0 0 如 額 務 淹 房 如 果 間 沒 百 0 全 林 多 裏 落 了 • 年 都 家 時 舊 大 花 誥 的 拆 厝 有 , 建 袁 授 IF. 的 歷 燕 榮祿 成 的 史 有 尾 古 摩 式 蹟 , 天 景 名 大 屋 9 नि 夫 大厦 昔 師 頂 是它 物 傅 H 9 據 林 , 在 情 不 補 傳 家 僅 是 何 無 大 修 以 在 怪 陳 府 經 堪 乎 舊 第 訴 商 說 的 -内 有 著 落 成 舉 有 手 過 舊 牌 當 子 往 厝 孫 歲 官 -月 的 浮 或 又 居 的 IE 刻 中 門 著 種 舉 官 種 鑲 爵 廣 才 9 掛 祿 更 著 76 能

蹟 IE. 9 屋 9 者 等 鏤 於 巧 雕 保 思 的 存 設 窗 格 計 J 部 形 種 活 類 式 的 與 衍 歷 生 置 史 案 極 書 多 的 籍 繁 9 其 複 寓 干 意 除 繸 萬 T 美 化 觀 9 雅 屋 緻 頂 之外 Ш 牆 9 讓 更 我 包 梁 們 含 柱 爲 有 木 民 31. 匠 俗 拱 的 • I 文 化 薮 的 內 的 容 精 形 式 巧 , 保 歎 , 爲 留 由 古 於 觀

築 的 也 維 保 許 存 護 只 樣 歷 能 史 式 留 古 , 已 爲 蹟 文化 有 的 部 FILE 建 分 提 築的 失眞 9 必 圖 須 9 樣 五 和 落 和 眼 記 光 大 錄 厝 1 也 時 , 保 不 間 復 競 古 存 爭 蹟 在 9 搶 9 眞 救 但 是 是 要 E 沒 及 有 到 時 了 今 日 決 4 的 策 天不 林 也 家 不 做 花 能 9 景 遲 明 , 疑 天 所 0 就 有 也 許 林 後 家 林 悔 的 家 建 花

廣

徵

民

意

, 才

能

讓

地

方 文

14

得

到

延

續

0

硘

E 家 有 花 半 游 遠 袁 部 臺 幸 畢 之 途 灣 竟 趣 白 民 宅 在 9 色 千 石 構 但 般 灰 築 辛 登 的 , 苦 裝 E 今 中 飾 11 日 保 我 Ш , 存 普 們 9 下 或 雖 通 來 拾 然 人 了 級 慨 家 的 9 歎 而 比 上 林 住 起 來 屋 家 害 牆 花 此 閣 園 面 一禁不 未 約 , 只 能 分 起 見 和 兩 歲 __ 周 部 月 棟 邊 9 摧 記 棟 的 殘 模 得 建 的 型 築 11 景 古 似 時 老 觀 的 候 市 樓 相 口 品 石 外 房 輝 婆 而 9 言 極 映 家 9 不 9 9 畢 襯 見 身 竟 景 置 到 是 外 袁 , 爲 可 中 婆 是 不 , 家 幸 林 尚 的

中

之大

了

别 了 展 管 透 委 渦 制 託 臺 北 改 與 臺 大 善 維 市 古 護 建 政 築 府 蹟 制 度 與 都 , 並 城 市 鄉 結 的 計 合 研 研 畫 究 究 處 新 所 的 9 0 社 負 規 爲 劃 責 了 品 研 謀 牛 這 究室 活 項 求 研 臺 和 北 究 商 9 早 的 進 業 期 發 總 行 發 展 主 -項 展 持 9 地 來 X 謀 臺 臺 區 北 的 求 大 文 敎 市 新 化 的 授 古 蹟 延 出 劉 續 路 與 可 歷 和 外 強 再 認 史 9 爲 性 發 在 展 規 建 , 舊 築 的 劃 及其 新 研 社 出 究 品 附 路 初 的 期 近 開 , 發 地 最 9 近 心 , 品 須 除 發 特

的 中 國 m 傳 臺 統 北 庭 縣 園 政 建 府 築之外 民 政 局 , 禮 並 俗 希望 文 物 民 課 衆 的 勿 江. 以六 課 長 + , 元的 除 T 門 票 再 為昂 強 調 貴 9 的 林 價 家 錢 花 康 是 北 部 地 品 保 有 最

史 加 林 由 億 家 花 載 京 金 更 城 口 -紅 使 後 毛 城 人 考 -林 察 當 家 時 花 富 園 貴 這 此 X 家 歷 史 的 古 生 活 蹟 當 情 形 中 0 , 我 們 可 以 看 出 臺 灣 南 • 北 發 的

歷

以 元 口 顧 情 趣 何 而 不 呢

就 護 是 , 儘 所 我 管 文 們 化 六 各 經 家 + 資 說 濟 產 富 法 保 有 以 不 存 買 法 , 同 到 但 9 是 對 最 我 於 份 近 文 們 在 化 精 會 歷 神 資 診 更 史 產 修 要 的 的 正 充 認 9 我 裕 們 ! 不 9 對 樂 , 於 無 先 論 民 的 爲 如 智 何 慧 9 -結 個 晶 大的 9 應 以 前 提 尊 共 重 識 珍 惜 定 的 要 態 有

度

9 來

那 維

再 讓 六 江 + 課 長 元 買 爲 難 張 了 門 票 9 欣 賞 古 色 古 香 的 林 家 花 遠 値 得 呢 ? 還 是 吃 碗 4 肉 麵 划 算 呢 ? 希 望 要

某些 會 條 花 藝 件 袁 藝 , 卻 究竟 的 術 術 文 建 的 反 築 化 內 而 有 無 , 容 萎 通 縮 聯 常 因 古 較 繫 然 與 9 政 需 1 口 0 依 樣 民 治 要 花 生 賴 -個 經 於 費 凋 社 不 物 敝 濟 質 會 發 少 -條 社 9 -展 但 件 带 會 不 代 苦 珍 9 定 惜 正 難 -好 階 的 能 護 愛 作 時 謀 層 之 爲 也 得 候 情 黑 平 口 9 能 卻 暗 衡 9 卻 現 截 可 點 實 然 仰 以 9 出 有 賴 的 不 於 現 時 抗 遨 心 衡 候 0 交 甚 不 對 靈 高 對 過 至 象 峰 會 精 , 口 以 讓 神 例 9 觀 政 人 的 如 渴 文 察 治 懷 學 出 強 望 疑 的 盛 文 -化 繪 -藝 能 個 經 書 等 規 術 獲 濟 律 得 繁 跙 0 社 榮 0 林 是

人 爲 早 E 什 麼 陳 要 迹 的 再 古 典 口 顧 建 和 築 欣 9 爲 賞 什 這 此 颜 古 仍 洂 能 斑 感 班 染 的 著 印 激 痕 呢 動 2 著 今 天 和 後 11 呢 3 卽 將 邁 入 # 世 紀 的 現 代

屬 卻 林 是 家 朝 花 向 袁 未 雖 來 然 的 是 過 去 輝 煌 的 歲 月 , 代 表著 昔 H 生 活 的 富 貴 面 然 而 緬 懷 先 人 的 哲 思 美 感

與

漳

州

人

的

請

求

,

乃在板橋興建三

一落舊大厝,落成

後舉族遷居此地

四

年

,

國

華子

維

又先

附 篇 : 歷 史的 頭

板 湳 橋 子 因 溝 板 距 橋 (娘子圳) 新 當時 莊 只 有 平 架起 埔 兩 公 族 里 座木 原 稱 9 得 橋 擺 水 通往 陸 接上 交通便利之賜 新 莊 昔 以 爲 便 凱 交通 達 格 9 9 所 蘭 以 以 族 圖 能迅 Ш 南 胞 音 擺 速繁榮成 接 因 計 名枋 所 市 居 橋 9 於乾 民 國 隆 九 中 年 成 改 莊 稱 板 莊 橋 西 有

年 發 家 在 元 間 跡 嘉 渡 一八四七年), 慶 臺 0 9 0 板 又 平 元 林 平 始 橋 應 侯 的 年 家 侯 祖 開 遷 遷 有 同 曾 林 鄉 回 應 闢 至 居 五 以長 大料 子, 吳沙 大陸 寅 板 始 橋 9 祖 之請 分領 途跋涉 在乾 仕 是 崁 9 官多年 其 在 (今桃園大溪) 隆四 ,開 雍 來 「飲、水、本、 正 有 . 十三年 收 自 闢三 ,回臺後 四年自大甲北 租不 。當 貂嶺路 一時漳 便 0 (西元一七七八年) 自福建漳州龍溪渡海來到 咸 ,以大租戶方式大事開墾今臺北、桃園、新竹等地,嘉 , 豐二 泉械 ,獲得噶 在板橋 思、源」 上的 年 鬪 林成 如 (西元一八五三年) 建弼盆 瑪蘭 火 五記 如 祖 , 茶 (今宜蘭) 館 然使板 9 , 爲 林平 其中 租 館 侯即 橋聲名大噪的 的大片土地。 。光緒十 三子國華 ,是 9 國 因 華 爲 新 林家板 莊 或 , 爲 芳 五子 應推 泉 道光二十七年 新 又 州 橋 莊 應 國 建宅 林 X 板 芳 勢 ,二傳平 本 橋 合曰 之始 力 源 家 -節 士 韋 9 一一一一 本 林 慶 侯 林 ,

被 後 扁 艋 闢 0 林 舺 建 泉州 國 Ŧi. 芳 落 大厝 且 人 渡 捐 溪燒毀 及花 建 慈 雲寺 園 , 0 林家盛 , 直 是 到光復後 板橋 時 , 十三莊漳州籍移民最崇敬的 極 才得 熱心 重 地 建 方公益 0 ,曾 獲 頒 積善: 巫 廟宇 餘 慶 , 屢受漳 • 尙 泉 義 械 可 風 爵 之 等 牌

樂的 至秋 之處; 元一九〇七 賓 源 池 客之 所擘 釣 與 魚 間 戲 林 磯 池 , 地 臺 劃 家 榕蔭 有 花 ;「定 年 9 9 , • 紅 亦 相 園 面 大 倒 創 爲 傳 積 -池 一一一一一 海棠池」、 白 塌 貴賓下 爲 約 建於光 維源 ,今代之以 五千 -在定靜堂西, 黄等 爲花 緒十 餘 榻之處;「 與文人墨 菊花 坪 園中最 四年至光緒 0 雲錦 小亭;「 盛 園 開 客 內 淙 池 大的 香玉 周 有 , 供 北 旋之處; 汲古書 等 移」, 建 月 有 人 十九年始完成 仿林 築物 景 波 觀賞 水 0 榭」 家故里漳 約 ; 屋」,約二十一坪;「方鑑 , 「來青閣」 約 二十 「觀 呈 . 百 雙 稼 四 (西元一八八八一一八九三年) 州 五十 菱 樓」 坪 爲 形 山 , 水敷 六 爲 相 , 兩層樓 坪 觀賞 連 爲 設之假 , , 爲 建築 四 陸 兩 林 周 橋 層 介,約一 Ш 家 水 與 建 齋」, 定靜 招 池 , 築 待賓 池 遶 約三十 旁 繞 堂間 百 光緒 有 客 坪 , , 是 爲 9 -百 三十 梅 開 花 爲 坪 婦 國 花 之所 林家 盛 女垂 ,前 華之子 鄔 大 宴 招 釣 有 , 一西 會 每 作 待 水 維

林家花園被評定第二級古蹟理由:

1. 林 本 源 與 臺 北 社 會 經 濟 發 展 有 密 切 關

係

3. 林 袁 內設 家 康 施 邸 爲北 頗能 表 臺 現 碩 清 果 末我 僅 存 之古 或 庭 袁 式 設計之水 庭 袁 準 , 對當時富人之休閒生活有

解釋作用

且.

規

模

大, 即使江 南 庭園亦少有與之匹敵 除

者

,惟均經詳細考證,材料仍保

留 二分之一以上原物 4. 原五 落 大厝已拆 , 彌足珍貴 , 僅 存三落大厝及花園, 花園部分雖整修 0

5.綜上,於歷史意義 林 :家花園的珍貴是事實,然後人珍惜的態度才是保存長遠的唯一方法,其工程計動支 、建築及庭園本身之文化價值上觀之,均甚具重要性

億五

千餘萬元,施工日期爲一千零十三日,耗費龐大,應有其代價才是

山原鄉 400 できる。 はない 一つで、世界にはは関えて、内書は、関連

一品品

附

錄

楊三郎與臺灣美術運動之研究

壹、緒

論

、研究動機

之關 繼春之研究〉 聯性作詳實研究者,可謂不多。如 歷 一年來研究當代藝林精英之專著,不乏少數。 (師範大學美術研究所論文) 人林玉山繪畫藝術之研究 0 等 專 論 , 然就臺灣地 此外王德育 區 へ劉國松繪畫中圓之意象〉 〈(師範大學美術研究所論文)、 四十年來之美術成長與社會 背景 へ廖

- 六月。 陳瓊花碩士論文<林玉山繪畫藝術之硏究>,民七十四年五月。王素峯<廖繼春之硏究>,民七十六年
- 0 王德育 ,臺北市立美術館舉行新畫發表會。 <劉國松繪畫中圓之意象>,「中華民國美術思潮研討會」 論文 0 由行政院文化建設委員會主

及

甫

出

版

的

◇臺

灣

美

術

全

集

陳澄

波

專

卷》

0

,

此

等

論

著

爲近

些年

來

頗

爲正

式的

個

人研

究文

集 術 , 家個 而 研 各 人之心 究臺 美 術 灣 館 血及努力推 美術家及美術 爲 配 合 藝 術 行 家 的 史已 個 美術 展 逐 , 亦出 運 漸 動 爲 人 版 9 有著 重視 有 專 密 輯 , 不 許 評論文字 多人士 可分 的 關 已覺察到 2 係 或 附 0 錄 今天社 於畫 册 會的 之中 變 9 遷 或 中 專 文付 , 與 梓 0

愛藝文人士反應熱烈 , 會 九 中 九 宣讀 年 + 由 篇 行 論 政 , 更盼 文, 院 文化建设 就當: 望 能 有 代 設 委員 美術 類 似 活 思 會 動 潮 主 辨, 較 提 常 出 臺北 舉 諸 辦 多學 0 市 徜 立 美術 理 論 之探 館 承 討 辨 的 , 雖有匆促之感, 中 華 民 國 美 術 但 思 一各界 潮 研 熱 討

0 ≪臺 表會 灣美術全集 陳澄 波專卷》 ,藝術家出版社 , 民八十 年二 月二十三日於臺 北 市立美術館 行新

0 風 年 中華民國美術思潮研討會」發表論文十篇 語彙的 代臺灣 一雜誌的 館與當代藝 代主義到後現代主義 播與藝術批評> 衍變> 的文化政策及其時 畫 展報 術之互動> (陸蓉之) 導所作的分析> (王秀雄)、 人解嚴前後臺灣地 , <劉國松繪畫中圓之意象> (王德育) , 民八十年, 文建會主辦 代氛圍> (黄才郎) (連德誠)、<論禪宗在中 試論四十年來繪畫之文化脈 (蕭瓊瑞) ,八日據時 、へ韓國 、 <藝術本土化與現代化思潮之研究> 品 代臺灣官展的發展與風格探釋 西美術表現上所起的 現代美術的形 美術創作 絡> (郭繼生) 主題 成與發 的 . 遷 <臺灣 作用> 展> 從 (李逸) 地區 (陳英德)、<五 雄 獅」 當代藝術本土 兼 (呂淸夫) 、<臺灣 論 與 其背 「藝 後的 地

≪中

央月刊

×

,

民七十

九年十二月

位 威

以

文 面

化

事 文

務

爲 的

政 期

治 待

訴 和

9

而 0

且.

是 法

針 委

對當 員

前 癸

文建

病

症

者

0

本

並

非

落

伍

,

文

建

T.

作

的

固

本

X

對

化

建 求

議

立

陳

政 黨 員 主 身 口 全 分 或 9 出 藝 文活 席 中 動 或 的 或 民 行 黨 政 中 院 常 文 化 會 時 建 設 9 報 告 員 會 改 9 於 善 + 调 內 年 藝文展 (一九九一 演 環 境 年 的 之時 努 力 9 9 委 除 郭 舉 爲 H 過 藩 去 以 成 從

9 並 說 明 未 來 戮 力 以 赴 的 Ŧi. 項 I 作 0

早 日 讓 文化 事 業獎 助 條 例 完成 立 法 程 序

普 遍 修 建 小 型 劇 場 表 演 場 所

鼓 勵 私 X 興 建 美 術 館 及 博 物 館

Ŧi. -籌 辨 大 型 國 際 展 演 活 動 0

14

-

草

擬

薮

術

人

員

任

用

條

例

草

案

0

方 要 加 排 式 0 郭 或 Ш 0 觀 倒 主 文 委 海 念 以社 建 態 , 難 會 度 會 成 上 以 學 立 抗 , + 漸 拒 -敎 年 有 9 卽 育 有 捨 學 使 之專 是 本 , 中 就 業 逐 流 推 素 動 砥 外 柱 養 文 建 2 的 9 淼 語 的 的 中 華 所 績 傾 重 提 效 向 古 il 長 出 來 有 9 指 的 因 文 看 此 化 出 , : 雖 體 本 9 方 無 推 系 外 案 法 展 亦 受 如 中 來 9 堪 華 到 時 預 文化 撼 髻 稱 期 的 目 動 歷 次文化 復 年 標 , 興 來 的 成 運 般 國 果 動 會 國 議 民 , 有 但 事 無 員 論 當 至 實 在 小 E 中 提 的 生 第 活 供 必

體

系

乘

勢

而

入

0 ^ 民 生 報 V , 民 八 + 年 + 月 七 日 , 第 + 加 一十三卷第十 版文化 新聞 0 期 記 者林英喆 頁 Ŧi. 稿

應 所 該 言 是 , 關 他 心 治 到 生 或 之本 活 中 所 9 乃是 擁 有 希望全 的 精 華 中 面 威 • 發 人 都 展 是 中 受 的 人尊 優 秀 敬 面 的 , 誠 國 民 如 李 總 統 登 輝 先 生 於 八 + 年 除 A 談

話

術 應 是 該 史 對 料 是 文 研 化 究當 中 個 留 建 下 設 代 不 美 小 最 期 術史 的 眞 以 漣 實 高 度 的 料 漪 的 記 9 錄 要 自 1然是 求 , 或 , 許 我 懷 在 們 著 浩瀚 希望 顆 楊 的 虔 三郎 敬 X 類 的 史 的 心 藝術 上 , 9 向 這 精 臺 僅 神 灣 是 以 第 11 及 小 他 代 的 所 美 術 效 點 力 家 的 致 , 但 美術 以 對 最 臺 運 誠 灣 動 摰 能 的 這 於 敬 百 臺 意 年 灣 , 來 美 也

二、研究目的

窮 中 層 識 的 分子的 面 自 環 比 基 然其 境 他 於 裏 X 運 上 所 都 動 述 9 以 推 更 口 0 取 深 大 動 知 的 毅 爲 入 , 文 的 和 在 所 化 精 廣 知 謂 識 運 神 濶 的 遠 分子 動 美術 , 渡 而 9 牽 重 且. 的 運 洋 動 外 本 動 的 來 質 是 9 影 的 裏 隨 到 響 訊 著 , 日 息較他 力必更長遠 流 整 本 動 個 著 新 法 人更 與 的 國 社 文化 等 先 而深 會 地 吸 息 運 , 西 入。 收 息 動 相 而 方的 如臺 關 展 的 開 思潮 灣 意 的 第 念 , 嚴 代 湧 他 格 動 美 們 來 於 術 的 說 他 家 視 們 野 它 , 的 在 和 是 III 桂 脈 閉 懷 羣 之 貧 的 知

具體而言,本研究有下列各項目的:

經 由 文獻 資 料 , 分析 楊 郞 個 人 的 美 術精 神 9 及其 推 動 美 運 動 的 響 性

美感

的

天地

比 較 灣 第 代 美術 家不同 努 力方向 的 影 響 層 面

編

訂

楊

郎

年

度

生平

,

以

參

照臺

灣美術史互

動

的

聯

性

下 或存 或 失 9 所造 成 石 動 的 大 素

(四) (五) 分 探 討學 析 不 者 同 美術 專 家 社 社 專 會 長 各界人 時 期發 士、 展 來 畫 廊 , -藝術等 相 關 人 土 對 本 研 究之意 見

究 以爲充實 美術史研究參考之輔 證 資 料

(4)

透

過

日

據

時

代及光復後四

+

多年

來環境

變遷

9

分析當代臺灣美術

與

楊

=

郞

的

關

係

,

深

入

研

研究方法

熱誠 肯定 , 9 在美術 究臺 方使 灣 得 臺灣在日 史上 美 術 一的定位 運 局勢最不 動 的 歷史,在 , 其意義 惡劣的 情況 更重於畫家 國 內已 下 蔚 , 仍 成 本 有 身 股 至眞 的 風 藝術成 氣 -,前 至 善 • 就 輩畫家之活 至美的 0 因 爲 整術 他 們 動 堅忍 作 事 蹟 品 執 , 提 著爲 不 僅 供 藝 其 同 藝 胸 術 術 們 奉 獻 受到 心 靈 的

本 研 究 以 藝 個 術 人 之藝 家 楊 術 郞 成 就 與 臺 , 有其 灣 美 代 術 表 運 性 動 之 存 關 在 係 0 爲 論 文主 旨 , 結 論 如 下

(-) 楊 郞 郎 是 維繫臺陽 美術協會與 推動 官辦省展的 [靈魂 人物 , 而 此 兩個美術組織對臺灣美術 運

動 有 深 遠 的 影響力

力 量 郎沉 0 穩的 畫 風、內飲持重的性格,爲臺 灣前衞風 潮襲吹之畫壇,樹立緩步前行的 安定

(四) 度 由 人之才華 楊 , 實 氏八十 有莫 , 大意義 但堅 餘 載 忍勤學的意志力,才是奠立其成功最主要之關鍵,開啓後人之求知學 的 藝術 生 命 過往 來看 ,使人體會前輩畫家的藝術成就,固然肇因於本身過 習態

(五) 陽三郎· 及生 命 之作 追 求的價值 品、 個 所在 人美術館之成 立,以及致力的美術運動 , 充分 地 顯 露他 的 感情 個 性

0

世 人若有其他評論得失之處,尚祈就楊氏所處之時代背景、社會環境、給予客觀而持平的意 我 們研 究楊氏的藝術生 命 , 不僅可算是研究臺 灣美術史, 也 可 說 是臺 灣 歷 史的 部 分了 見 而

貢 楊三郎的生平背景

家世與

這

並

受

到

家

人

的

支

持

,

父

親

希

望

他

放

棄

繪

書

9

但

意

志

E

区

的

楊

氏

,

方

面

規

澼

雙

備

臺 灣 北 楊 部 著 郎 名 的 西 ± 兀 紳 九 , 善 0 詩 七 年 詞 + 並 且. 月 精 五 H 蓺 4 於 9 網 艋 舺 溪 的 爲 書 著 香 名 # 的 家 蘭 其 菊 誕 花 袁 牛 處 爲 所 臺 在 北 0 據 的 楊 網 溪 氏 本 所 其 父爲 X

,

Ð

0

,

自 幼 便 善 塗 鴉 9 時 常 在 黑 板 牆 壁 紙 張 E 9 途 抹 他 想 到 以 及 能 書 出 來 的 事 物

店 心 此 上 想 處 下 成 樓 學 樓 九 爲 橱 必 設 窗 須 位 來 五 陳 有 油 往 年 列 於 鹽 京 畫 , 楊 大 家 月 町 的 畫 稻 0 郎 塾 埕 油 畫 與 進 萬 9 入 作 華之 艋 品 由 舺 旅 9 之學 間 臺 色 彩 日 , 校 強 本 大 畫 烈 0 就 鮮 家 路 艷 鹽 讀 過 月 臺 9 9 深 桃 北 小 學 深 甫 市 吸 免 博 51 費 愛 年 楊 教 路 級 授 時 氏 家 油 , 9 舉 自 畫 兼 營 家 此 9 受業學 更 書 遷 材 居 加 堅 至 生 生 意 大 定 以 稻 習 的 日 藝 小 埕 的 X 塚 0 爲 文 由 心 志 具 於 主 店 每 9 0 該 H

親 伺 機 要 其 東 渡 投 個 考 心 本 願 師 範 9 實 沒 學 校之 現 有 藝 要 術 求 家 的 9 美 方 夢 面 0 升 淮 臺 北 未 廣 高 等 1 學 0 9 並 且 勤 學 E 文 , 存 儲 旅 費 9 進

- 1 網 溪原 名 網 尾 寮 溪 州 9 卽 今 日之永 和 市 0
- 0 原 日 址爲今臺北市 據 時 代之小學 福 , 卽 星 今臺 國 小 北 市 老松 國 小

地 0

九二二年三月五日,楊 氏私自離 家 出 走 從基隆港 搭 乘商

船

稻葉

丸

,

赴

日獨

闖綸

的

天

一、學藝背景

關 於他 離開臺灣的經過 ,在自述 〈跑不完的路〉 文中曾如此 描 述

過 志 憬 個 訴 的 寒 家 的 , 老家 冷 決 嚴 日 的 定 本 9 早 潛 到 , 可 由 上 了 赴 設 是 基隆搭 , 日 法 高等小學畢業 他 籌備 本 怎麼 進 , 入專門教 日 縱 己 也 本輪 使家 告完 不肯 船 竣 人 應允 畫的美術學校 9 不肯 深 「信 , 暗 深 0 濃 接 覺得這 地 但是我並 九一 收 濟,也寧 拾 赴 種無師 了行 ,正式接受美術教育 日 不因 願半 李 0 和 學畫, 挫 自製 工 折 半 而 的 讀 終不是 灰心…… 畫箱 0 於 , 是 0於 辨 離 在 法 0 + 是 , 開 有一 了 六 於是 13 裏很 有 歲 生 那 秘 天 以 -密 9 想 年 來 地 將 跑 從 = 糾 這 到 月, 希望 平素 未 合了 離 開 同 告 憧

必從 速通知。我接到電報時,感激之餘,不禁潸然淚下。這時候同船出走的還有志願做音樂家的 我 出 走之後,家人大爲驚惶 ,父親馬上打電報到輪 船給我 ,囑抵達日本覓定住宿之後 ,務

,

頁

後 來 游 再 興 在 大 阪 找 到 了 職 業 9 楊 郞 則 到 京 都 進 備 進 美 術 學 校 0 九 四 年 四 月 他 通

過

游

再

君

、學考 試 , 進 入 京都 美 術 I. 藝 學 校 , 同 班 還 有 個 臺 灣 學 生 , 就 是 陳 敬 輝 1 0

的 跑 及 则 石 戲 過 私 JII 第 程 自 欽 爲 劇 線 化 中 了 闖 出 的 專 郞 的 T 臺 可 心 或 起 研 鹽 灣 程 看 出 習 條 美 月 , 術 使 油 特 桃 楊 殊 甫 家 他 畫 = 郞 的 等 走 , , 楊 大 從 途 結 向 緣 都 少 了 氏 徑 年 進 與 由 9 , 影 經 入 同 時 京 臺 代 都 響 過 時 美術 北 T 他 代 , 其 卽 他 們 師 他 往 的 範 有 I 後 介紹 得到 臺灣 不 藝學 畏 的 美 艱 校 了 畫 鼓 繪畫 難闖 轉 勵 術 風 入 與 青 , 從 然 的 年 蕩 關 自 事 後 啓蒙 不 西 美 己 美 進 同 術 理 的 術 入 , 想前 學 要 求學 運 東 院 動 京 不 的 的 美 然 途 程 徑 作 術 就 的 洋 畫 學 勇 風 是 0 氣 科 校 0 與 專 來 般 0 0 從 門 臺 來 同 投 說 時 研 的 身 習 由 日 9 研 於 本 日 0 楊 習 畫 據 個 繪 時 家 X 郎 畫 以 如 代

其 人及個

0 へ跑 謝 里 不完的 法 ^ 日 路> 據 時 代臺 9 ≪臺: 灣 美術 北文物 運 動 季刊 史》 藝術 第三卷 家出 第 版 匹 期 社 , 9 民 北 四 + , DU 民 六 年 + 月 五. 年 日 9 頁 9 頁 六六~一 七三一七 六八 六。 0 郎

1 林惺嶽 /老 而 彌 堅 透 視 楊 郎的 繪 畫 生 涯 9 ^ 楊 郞 回 顧 展 V 臺 北市立美術館 臺北 民 七

年

加

入

臺

陽

美協

_

九一

1

0

寫 臺 「臺 灣 陽 藝 美協 術 V 元 的 月號 Ŧi. 位 , 畫 有 家 篇用 , 眞 可 日文所寫 謂 爲會員的陳 入木三分。今將楊 的 へ私 春德 のらくがき〉 郎 五 部 分中 一九四七) 我的塗鴨>), 譯 如 下 於 藉 散 九 文的 四日 〇年 體 裁 出 來 版 描 的

訪 迷 的 0 春 , 説 岩 是 天 的 釣 碰 上 陽 魚 的 光 釣 是 魚 -楊 照 的 大 過 , 嫂; 來 連 , 魚 便 影 站 子 也 也 不是坐也不是 沒見 他 釣 回 來 ,拿 過 , 起 年 魚竿 歲 越 就 大 往 ,楊 外 頭 跑 佐 = 0 郎 這 對 時 釣 候 魚 9 F 越

門 是

拜 著

又 走了?」

是 啊!

問 的 簡 , 答來 也 簡單 0 不論 什麼 時 候 , 是 啊 1 底下 該 接 著 説 的 釣 魚 去了。

服 例 被 省 去 0

岩 「爸爸 是 連 氣 大 마 嫂 , 也 氣 不 14 在 魚…… , 晃 啊 晃 0 出 來 的 是 他 的 11 寶

貝

.

要爸爸 又 不 見了 , 11 腦 袋 裏 便 想 到 他 快 釣 到 魚 帶 回 家 來 0

就 沒 有 確 親 有 眼 那 見 麼 到 過 回 當他 9 聽 拉 到 起 説 魚竿 9 他 是 從 連 11 鉤 基 帶魚 隆 釣 拋 到 了 上岸來的 不 少 鱔 0 魚 這 9 回 這 岩 話 真 倒 有 真 本事 令 人 釣 不 到 敢 鱔 相 金 信 0 他 向 的 來

沛

技 術 可 要 進 步 得 PH 人 吃 驚 0 那 麽 繕 魚 呢 ? 再 認 真 追 問 倒 像 是 沒 有 帶 回 家 來 的 樣 子 , 該

不會在小基隆就煮來吃掉了吧……

人 生 樂 聽 他 趣 自 説 在 來 其 9 中 釣 0 到 儘 金 管 也 這 罷 麽 , 説 釣 不 , 老 到 楊 鱼 3 也 襄 罷 還 , 是 漁 翁 盼 望 自 著 有 真 漁 能 翁 的 釣 到 境 界 條 9 真 静 魚 13 等著 0 魚 來 上 釣

許 H 在 玉 燕 目 生 女 前 的 士 已 藝 的 居 術 八 傳 生 七 介 高 涯 , 仍 中 齡 田 的 , 夫 楊 彼 婦 氏 此 倆 傳 , 身 亦 達 是 體 聲 如 息 硬 朗 此 0 相 陳 如 春 昔 扶 德 相 9 唯 持 筆 耳 0 下 的 背 楊 , 故 氏 執 交 著 談 所 時 愛 須 , 極 夫 大 整 人 亦 音 成 全 否 其 則 就 所 愛 透 渦 事 夫 實

0 只 要 和 楊 氏 較 接 近 的 人 9 就 不 難覺 察 他 個 性 剛 直 , 脾 氣 火 爆 9 但 是 對 朋 友 爽 熱 情

夫人許玉燕憶及年輕歲月時,笑語地談著:

起 連 走 手 著 當 都 0 沒 年 有 有 個 風 氣很 流 , 田 氓 見 看 保 那 守 不 時 慣 9 夫婦 流 9 要 氓 動 還 總 是 是 手 有 打 -他 前 老 們 師 的 後 , 我 的 行 規 就 外 的 以 出 手 0 , E 而 竹 我 製 和 的 老 絲 師 綢 (楊 傘 氏 子 , 訂 重 婚 重 以 地 後 打 9 T 那 旅 流 手 拉 氓 手 他

難於 員們 物質艱 大 許 都聚 女士 困 集 堅 強的 時期 於楊 成 氏 個 家中 長迄 性 ,方足以 一今的 , 聚會 成 -創作 全楊 . 氏 聯誼 全心全力 , 若無楊氏 投 入 遨 熱情坦 術 的 國 誠 度 許 尤 其臺陽 夫人以夫爲尊 美協 成 立之後 , 臺 陽 是 ,會 很

了 這 分霸 雕 塑 家 氣 蒲 , 要如 添生 一談及楊 何 組織美術 氏性 格 團體呢?」 時 ,認爲 0 「楊先生是位很有覇氣的人。 不過這 也難怪 , 如果缺 小

術 力的 配 合之下 運 支持 動 優裕 有 無慮 力的根 , 楊 楊 氏 氏 的 交遊 家境 基 成 功 地 廣闊 , 父親楊仲佐於臺灣園 拓 展 • 慷慨 到 上 好 流社會及文化圈的社交人際 客的天性 藝界的 一發揮 地 更爲 聲望,加上 透澈 脈 , 尤其 絡 楊氏 , 是當 執著 此皆奠下了日後致力於臺 藝術的 他 學成 返國 熱誠 ,以 , 家 世 及夫人全 地 緣 美 的

叁、楊三郎的習畫過程

、留日時期 (A.D.1922—1929)

印

派

影

響

至

鈩

0

此 面 採 Fi. 故 馬 + 刺 雙 太 9 激 向 年 八 沂 西 . 六 培 方 交 的 代 美 流 H 鎖 八 里 史 年 恋 + 循 本 的 國 與 家 型 政 明 領 H 巴 策 治 本 猝 熊 几 黎之 然 艘 血 道 維 0 致 新 黑 74 發 之 間 方 現 船 歐 H 後 # 乃 東 出 面 本 現 界 產 方 H 科 , 隨 生 111 本 學 在 的 豐富 界 美 技 著 東 接 江 京 觸 術 的 術 戶 多 美 落 灣 家 9 樣 被 口 後 -, 發 德 的 的 企 西 , 車刃 因 交 圖 洋 III 浦 於 將 慕 賀 流 繪 而 H 書 活 此 明 府 0 本 治 鎖 然 動 表 種 老 現 異 政 國 而 0 明 + 族 府 政 在 法 天 吸 策 此 九 風 大 皇 之前 規 世 格 引 的 嘉 模 紀 廢 表 , 永 現 大 引 除 末 , 量 淮 日 到 至 , 年 二十 作 本 攝 西 日 美 品 取 歐 本 術 文 與 八 世 西 上 明 來 方繪 西 E Ŧi. 紀 深 歐 初 , 9 接 書 受 但 因 , 爲 技 在 觸 西 美 頫 歐 美 本 不 巧 受 循 繁 影 海 口 0 到 文 另 方 響 軍 化 提 即 面 , 督 方 百 是 象 彼 則

京 因 第 治 派 敎 及 授 美 財 時 階 後 政 代 循 , H 段 期 本 困 西 恰 學 之分 方繪 好 校 難 輸 及 趕 入 象 , 界 全 書 的 + 至 印 點 西 輸 性 方 象 入 0 八 繪 傳 ___ 日 派 九 八 的 統 本 畫 技 九 風 美 的 年 六 潮 術 法 歷 力 年 史 除 復 , 激 興 東 T 口 , 留 寫 或 渾 京 H 法 概 後 動 美 實 的 激 主 術 略 倡 黑 分成 烈 學 義 導 H 校 的 明 展 清 成 遠 治 開 輝 階 立 美 而 近 (Seiki 術 段 西 及 閉 洋 明 協 暗 會 書 _ , 的 而 科 八 法 Kuroda, 之外 七 黝 成 , 爲 六 暗 立 於 第 年 色 9 還 明 成 調 1866-1924) 治 與 立 句 9 二十二年 工 括 第 致 部 用 全 階 部 美 明 亮 段 術 的 爲 的 之分界 學 油 (一八八九) 該 校 色彩 書 校 創 , 點 作 爲 西 第 書 觀 0 當 科 的 前 0 者 明 带 的 東 與

跑 不 完 的 路 文中 有 楊 郎 深 刻 的 自 述 9 陳 言 當 時 赴 H 習 数 的 决 11 與 膽 識 0 楊 氏 乘 船 於 日

X

耳

目

新

0

9 強 學 院 年 調 創 和 抵 黑 達 新 田 東 9 爲 從 京 在 太 .9 郞 進 野 派 入 -之前 京 H 都 中 美 衞 善 術 遨 之助 循 T 遨 家 習 夢 , 畫 校 在 0 習 遨 壇 此 T. 蓺 頗 人 具 9 因 影 有 别 感 響 於 乏 力 自 日 官 由 方之 發 揮 科 故 會 於 -春 九 會 四 之 年 專 轉 體 入 關 導 西

0

行 時 的 , 楊 形 紫 式 固 氏 留 有 , 形 田 H 讀 能 式 的 有 書 期 因 不 同 素 間 之深 有 • 九 思 : 反 省 年 9 然楊 至 氏 九 創 九 作 年 形 式 載 譽 仍 保 迈 或 有 固 , 定 彼 的 時 學 歐 洲 習 經 於 驗 美 , 循 繪 上 書 達 風 格 達 不 丰 同 義 於 盛

白 我 教 育 成 長 0

身 體 力 行 的 毅 力 0

就 藏 其 JU 甫 , , 月 得 光 由 IF 宗 七 東 式 九 + 成 耀 北 立 + 祖 五. 旅 0 元 行 臺 年 返 0 灣 , 此 H 展 旅 覽 居 次 , 帶 會 榮 臺 選 灣 , 於 + 的 , 打 哈 月 石 開 爾 舉 Ш 了 濱 行 欽 寫 楊 第 生 郞 氏 作 與 屆 -家 品 的 鄉 族 原 臺 的 復 古 活 隔 展 統 閡 節 -木 觀 的 0 念 時 楊 下 候 , 仲 靜 家 佐 涯 人 先 , -肯 寄 生 鹽 定 臺 立 月 其 參 卽 桃 展 在 通 甫 榮 等 遨 知 獲 京 術 H 1 都 入 本 選 173 的 書 口 9 楊 家 爲 以 建 氏 功 官 , 議 成 方 恰 購 於 巧

上 件 不 光 7 樂 緣 的 這 0 事 幅 多 畫 0 年 我 居 辛 由 然 苦 於 僥 倖 9 這 於 入 此 次 選 稍 的 , 得 入 而 酬 選 月. 慰 9 由 不 政 , L 但 府 裏 激 T 起 購 的 我 0 喜 作 參 悅 與 品 實 臺 由 在 灣 H 無 美 政 循 府 П 言 的 訂 喻 動 購 機 的 家 事 , 嚴 力 9 從 和 在 當 家 此 人 和 時 臺 举 更 畫 灣 是 美 家 舉 徜 而 家 運 冒 歡 是 動 慶 結

度

來

學

9

拚

全

精

神

獻

全

生

命

來

研

0

畫

壇 畫

帆 以

風

順

的

楊

氏

9

竟

於第

Ŧi.

屆

臺

展

落

選

9

爲促

使

其

赴

法

習

畫

的

直

接

動

力

若 本 戀 這 仍 戶 段 不 外 時 楊 赴 , 他 是 寫 間 氏 日 深受 以 第 們 生 發 全 也 源 五 , 之處 也自 部 年 才 日 開 本 的 ,「臺 美術風 始 然承受此時 生 9 對 命 理 一灣風 熱力, 解 油 畫的 潮之感染 我 光」入選 的 投 美 專 由 歐洲 術 入 情 日 關 生 0 , 課堂研 使 流 本 西 活 傳 的 美 其 藝 展 萌 到 習 術 發 日 9 環境 本 此 了 , 遠赴歐洲 觀 爲 的 外 摩 楊 , 光 從 氏 展 於 覽 派 京 小都美術 巴黎 日 奥 9 展出 妙 加 王 9 京都 的 然而 工藝學 窺西 第 迷 方 楊 人的風水 薮 校 幅 氏 到 作 循 亦 關 品 深 發 刻體 光 源殿 西 , 美術 實 , 使 堂 會 學院 楊 懷 之奥 出 鄉之作 油 氏 畢 妙 書 不 業 僅 的 在 迷 决 日

0

旅法時期 (A.D.1932-

il

配 銷 所 九二 幫忙 , 九 下 年 楊 午 便 氏 返 由 畫 日 室 畢 業 作 返 畫 臺 0 每 , 年帶著 於 究和 臺 北 學習事 作品 = 重 赴 埔 找到 日請 務 教 了 先輩 -間 名家 畫 室 9 9 每 楊 天早上! 氏 自己以謹 於父親經營的 嚴 而 勞苦的 態 酒

0 同 1 , 頁 一六八。

0

因 亞 意 鉛 外 化 白 我 變 的 到 7 作 T 色 第 品 竟 , Fi. 我 然 屆 在 落 --事 選 臺 先 展 0 又 因 對 爲 , 這 當 我 方 時 本 面 我 也 是 絲 出 毫 品 以 沒 的 特 有 書 選 研 爲 , 究 是 目 過 標 在 , 北 的 以 投 , 致 溫 而 造 泉 且. 成 地 也 了 帶 作 這 製 渦 次的 作 這 的 種 失敗 努 , 誰 力 知 , 然 道 這 而 幅 事 書 竟 竟 出

於 是 在 然 慈 而 落選竟 父與 愛 成為 妻 的 我 激 勵和 求 再 諒 度 路解之下 崛 起 . 進 離 步研 開 臺 灣 究 赴 的 法 動 深 機 造 0 0 那 決 時 意赴 我 的 法 大 進 兒子才出 修就是 在 生十 這 時 九天…… 候 0 我

有 風 看 彼 探 郞 許 不 景 時 討 旅 多 到 眞 寫 立 藝 法 不 趣 清 生 體 九 循 時 同 楚 0 主 家 期 的 由 的 尤 義 內 早 其 , 楊 線 所 年搭 受 心 現 氏 條 依 衍 世 柯 作 是 , 牛 船 , 界 洛 說 品 表 柯洛 的 赴 的 影 明 中 現 新 法 自 響 藝 , 水 尋 興 , 然 術 不 影 極 求 繪 同 寧 大 難 師 寧 書 • 行 感受其 靜 法自 雲 靜 , 流 的 之氛 而 煙 感 派 有 在 然之後的 覺 籠罩 , 小 繪 韋 作 蘊 的 他 畫 品 含 作 著 四 技 中 柯 品 臣 歲 法的 領 許 洛 黎 的 , 悟 多 的 特 書 , 探討 景物 心 眞 别 楊 家 境 樸 抓 氏 顏 是 Ŀ , 住 仍 水 , 卽 可 簡 楊 沉 龍 亦模仿 爲 以 潔 氏 穩 於 其 從 藝 地 馬 觀 寧 風 術 留 賽 莫內 察 景 靜 的 連 的 人 圖 於 碼 心 , 生的 -片 以 靈 美 頭 塞 看 自 術 迎 0 尚 眞 到 然 楊 館 接 諦 的 的 , 爲 氏 他 藉 主 書 觀 0 , 們 由 因 但 作 , 摩 有 而 是 當 師 研 共 形 景 法 可 究 赴 中 的 以 象 自 巴 , 技 說 背 然 有 以 法 楊 後 的 此 及 0

構 氏

0

TIL

脈

中

湧

動

的

藝

術

靈

魂

,

是歐

洲

的

藝術

天地使楊氏獲得新生

,

成

爲貫穿

他

生

藝

術

生

命

的 於

沉

潛

楊

龍 遠 融 的 入 0 影響 巴 自 然 我的思想人生 黎浪 mi 我 0 們 漫 返臺 無 的 法 天 時 斷 地 9 理 言某人 。 歐 帶著 念 洲 , 楊氏 作 藝文的 百多幅 品 亦不 形 式 情趣 作品 似 例 外 某 , , 一九三三年時 楊氏以二十五歲 0 人 九三二至一 就 說 承 襲 自 , 九三 的 某 少壯年 他 人 五 0 事 塞 年 實 齡 納 , 置 楊 E 河 氏 任 畔 身 此 留 何 歐 地 並 位 對 曾 , 其繪 藝術 感受之強烈應 入選 法 書 家 的 國 有 秋 深 創 季 入 沙 長 口

作

皆

想 而 旅 知 日 , 期 是 間 以 奠定 返臺之後的 下 楊 氏 作 繪 畫 品 的 , 仍 基 礎 可 感 , 染 以 (到留歐 及忠於藝術 時之情 的 精 感 神 0 態度 , 但 是 留 歐 = 年 更 激 發

返 臺 後 的 耕 耘 歲月(A.D.1936— 迄今

E 峯 頂 留 法 , 而 返 他 或 本 , 楊 X 亦 氏 頗 由 能 於 把 家 握 世 機 • 地 會 緣 9 發 -時 揮 代背 各 項 有 景 利 , 於 以 美術 及 慷 慨 運 熱 動 的 誠 的 因 素 性 格 , 終至 , 簇 擁 使 他 個 在臺灣 人 的 藝 美 術 術 成 就 上 登

留 有 席 之位

書 家 0 九三三、 而 一九三五年間 四 · 三 ,繪畫 五 年 亦於日本得到肯定 , 楊 氏 於 臺 展 連榮特選 , 躍 登 , 並 爲 與 「春 李 陽 石 會 樵 齊 會 獲 友 第 九 9 屆 同 年 臺 五. 展 月 西 洋 , 第 科 推 屆臺 薦 級

陽 展 也 由 楊 氏 等 人 創 組 成 立 , 於 臺 北 市 教 育 會 館 美 國 14 中 心 舉 行 0

力 兀 法 期 的 9 D 此 風 間 響 楊 格 口 , , 氏 置 由 其 , 不 但 日 身 以 僅 後 文 世 藝 個 化 大 術 X 府 爲 的 氣 家 展 如 息 立 遨 此 濃 足 術 -於 9 郁 牛 更 的 社 命 省 具 土 會 得 展 地 的 有 到 親 上 地 國 中 和 , 位 內 的 成 性 , 外 作 爲 不 9 的 品 容 認 廣 得 位 忽 口 爲 到 重 視 肯 愛 證 寫 定 , 好 實 生 數 , 者 的 + 其 所 寫 年 扮 接 實 來 演 受 書 臺 9 , 家 仍 灣 其 屹 美 9 影 繪 立 術 響 畫 運 長 力 呈 青 動 反 現 0 家 較 普 在 的 其 漏 作 角 他 性 品 色 書 E 而 9 家 無 9 亦 更 楊 個 庸 爲 我 氏 獲 有 突 留 熱

書 方 主 觀 之風 虚 品 史 2 實 , 的 E 但 格 9 長 風 如 有 的 他 則 是 達 天 格 1 的 地 天 數 值 認 要 , 位 確 地 術 + 的 楊 爲 是 曾 0 牛 特 載 氏 楊 楊 鋪 不 命 的 色 執 氏 氏 位 下 能 沉 自 著 作 0 作 書 穩 1 以 然 楊 自 品 品 第一 家 持 Ш 氏 己 數 是 就 瞬 重 水 理 + 「美術 道 是 的 於 牛 9 想 年 臺 自 這 表 他 中 來 , 樣 階 其 現 心 所 隨 . 運 不 中 而 9 , 著 成 追 動 使 建 變 變 的 求 不 年 立 人 者 感受 與 的 齡 變 階 人皆 起 而 不 自 , 與 段 來 觀之 變 9 然 智 裏 的 能 之間 絕 慧 不 . 探 舉 寧 變」 不 , 的 求 步 1 籍 , 口 增 則 四 登 卽 於 長 , , 洋 物 階 如 他 實 就 , 繪 與 而 蘇 人 難 是 可 我 書 之 £ 以 東 以 他 的 皆 9 看 坡 個 看 的 無 初 他 人之 法 出 風 步 盡 的 赤 調 0 格 典 也 好 這 壁 畫 和 範 0 ° 此 賦 家 惡來 形 的 功 , 吳 式 個 凡天 勞自 或 中 隆 論 性 與 有 一榮即 所 斷 中 技 地 然親 不 言 其 所 法 之 十分 一自 肯 書 表 間 酉溫 托 定 現 作 釀 了 恰 其 楊 之 的 成 個 當 物 戀 優 氏 書 人 的 各 者 不 家 衡 在 地 有 而 變 作

10 同心,頁一六九

、楊三郎對臺灣美術運動之貢獻

臺陽美術 協 會 的 魂

獻委 員 會辦 九 Ŧi. 公室 四年十二 舉 行 月十一 0 與 會者 五 日「美術 致公認臺灣的 運 動座談會」 新文化運動 由 黄 得 時 有 文學 任 主 席 -新劇 邀 清 楊 音樂 氏等美 美術 術 家 假 臺北 市 文

光復之後以美術活 護 9 所 以只 我國 有 美 術的 供 人 動 鑑 歷 史, 賞 最 爲 9 熱烈 自 卻沒 滿 有 清 0 會中楊肇 倒 創 臺之後 造 , 只 嘉認 有 9 迄 保 光復 爲 有

E 的 筆 法彩 色始終不 能 超 過 9 這 實 在 是 很 痛 心 的 唐 事 宋 爲 0 <u>___</u> 元明 止 1 , 清 因 等 爲 國家不斷在動盪 兩千年來的優越美術 0 古代文物

中

無

法 加

以保

臺 灣 美 此 術 語 當 運 動 是 是不 針 對 爭的 延 續 事 中 實 國 傳 0 熱愛克服 統 藝術文化 了貧乏的物質環境 有感 而 發 的 , 然 , 而 專業的畫藝弭平了惡劣的 日 據時 代旅日 返 臺 的 美 循 家 政治環 熱 中 境 支持

⁰ 《臺北文物》 ,第三卷第四 期 , 民四 十四年三月,頁五

當 天 的 四 談 會 致 肯 定 臺 陽 展 歷 史 悠 久 , 展 H 作 品 優 秀 , 其 中 有 臺 陽 展 部 分 如 下

黄得時:臺陽會是在什麼時候成立?

石 椎 楊 . 陳 清 郎 汾 民 -廖 國 繼 春 + 及 \equiv 我 年 主 日 倡 昭 , 和 在 九 是 生 年 + 留 日 月 留 + 法 日 研 假 究 鐵 的 路 書 家 飯 店 很 舉 多 行 迈 臺 臺 陽 9 美 由 李 術 協 梅 會 樹 成 立 陳 大 澄 會 波 , 翌 李

年 的 民 民 國 或 + + Ŧi. 74 年 年 日 1 昭 昭 和 和 十年) + 年 五 開 月 第 四 H 屆 在 展 教 覽 育 9 會 這 館 時 開 候 T 第 曾 因 日 屆 當 展 覽 局 要 會 求 李 石 樵 的 裸 體 撤

黄得時:爭執的理由在那裏?

成

爲

社

會

問

題

,

日

治

安

方

面

和

社

會

人

士

紛

起

爭

論

0

,

卻 不 成 本 石 樵 因 爲 這 張 裸 體 書 , 裸 體 的 女 人 是 倒 臥 的 9 H 治 安 方 面 說 站 立 著 是 可 以 的 9 但 倒 臥 的

最 有 成 黃 就 得 時 , 創 立 臺 當 陽 時 美 當 術 别 會 有 簡 意 稱 圖 臺 5 陽 展 , 不 旧 是 本 省 最 大 的 民 間 美 術 專 體 , 同 時 歷 史 也 最 悠 久

待 次 , 展 以 楊 覽 爲 會 是 郎 時 反 抗 沒 日 什 官 府 一麼意 方 展 不 圖 肯 而 , 借 設 不 給 立 外 會 的 是 場 0 石 使 赤 相 用 島 切 磋 社 11, 琢 曾 磨 發 的 牛 研 過 究 口 專 樣 體 問 , 題 可 是 , 被 輿 視 論 爲 方 反 面 官 卻 方的 不 然 0 所 他 以 們 舉 另 辦 眼 第 相

李 石 樵 : 臺 陽 會 是 純 然站 在 塾 術 上 的 立 場 而 鬪 爭 的 0 臺 陽 展 的 作 品 , 因 爲 都 是 在 日 本 有 權 威

明

的

映

的 流 展 覽 會 展 覽 過 的 作 品 運 П 參 加 展 覽 , 所 以 在 成 就 E 都 比 較 府 展 優 秀

0

王 白 淵 一臺 陽 展上 反 日 只 是 日 人 的 看 法 , 實 在 它 本 身 並 沒 有 這 種

黄 得時 今 年 爲 止 , 共 開 過 幾 次 展 曾 會

楊 郞 : 共 + 七 屆 , 此 間 停 歇 年 , 這 是 在 八 事 件 的 那 年 0

黄 得 胡 這 專 體 裏 有 幾 個 書 派

王 白 淵 不 多 網 羅 著 臺 灣 的 各派

黄 得 時 臺 陽 會 自 成 立 以 來 , E 達十 七 -八 年 , 此 間 苦 心 奮 鬪 , 實 在 並 不 是 容 的

呂 基 正 活 動 中 心 都 是 集中 在 楊 \equiv 郎 先 牛 處 0

T. 作 的 楊 也 郞 很 少 創 設 9 維 當 持 時 經 , 費 同 除 人 雖 了 愛好美 然 很 多 術 9 可 的 社 是 會 大 人 家 土 都 捐 很 助 忙 之外 ,没 有 , 都 I. 夫從 由 會 員 事 會務 分攤 負擔 0 印 刷 -

9

參

加

展

覽

的

備

0 主 的 陳 Ti. 澄 日早上 世 一委員 八 界如此 波專 月一日至三 事 七點多 ,嘉義 卷 件 受難 詭 V 0 譎 其子 市自治協會理 畫 一家有 竟可 月一 任 陳 日擧 和平使 以毀壞 重光於父親受難後 臺陽會創 行 者 事 辦 一中美好安寧的世界 陳 0 ... 人陳 的陳 澄 波作品 九四六年 澄 澄 波 波 ,四十五年 展上 • , 其於一 柯麟等四位參議員被押送槍 , 膺 , 選 藝術家出 0 九 來,首度公開 嘉 四 義 此 五年曾 市 和陳氏生前曾言 第 版社於民 屆參議會參議員 擔任嘉義市各界歡 沉 八八十一 痛 心 決。臺北市立美術館於民 情 年出版 「我,就是油彩 感觸良深的說 0 迎國民 《臺灣美術全集 九四 政 !」形 年 府 「畫 框之外 備 成鮮 會

動 能 夠 手 曹 維 用 0 持 在 必 繼 地 須 續 支 方 出 不 開 斷 移 的 動 9 9 有 展 無 今 法 時 白 節 9 的 膳 省 成 宿 之外 大概 績 , 諸 也 都 如 設 由 該 備 地 1 方 佈 的 置 會 或 員 開 負 移 擔 動 展 9 而 的 且 押 有 運 愛 等 好 T 者 作 不 9 斷 都 援 是 助 由 鼓 會 勵 昌 自 ,

徵 處 罰 本 款 來 9 所 陽 以 展 後 是 來 有 就 收 索 入 性 場 廢 費 了 的 入 , 場 這 收 本 費 田 0 稍 供 費 用 的 補 助 , 到 了 第 + Fi. 届 時 , 竟 因 此 受 市 稅 捐 稽

的 或 際 呂 博 基 IE : 光 復 後 還 有 件 値 得 提 起 的 事 9 就 是 臺 陽 展 的 出 品 曾 參 加 几 + 年 開 於 菲 島 馬 尼 拉

黄 得 時 覽 會 主 美 席) 循 部 , 頗 得 好 評

對臺

灣

的

美

循

運

動

9

誰

最

有

貢

獻

基 IE 臺 陽 會 H 以 說 在 過 去 貢 獻 最 大

林 呂 玉 Ш 畫 家 中 年 紀 在

楊 夫 人 許 几 + 以 E 的 人 9 都 是 支 持 過 這 運 動 的 人 1 0

玉 燕 女 士 憶 臺 陽 美 協 成 立 情 景

爲 應 積 極 地 九 = 籌 組 14 畫 年 會 楊 並 先 且 生 舉 從 辦 法 美 國 展 留 學 , 才 歸 能 來 提 , 倡 適 遨 逢 術 李 梅 創 作 樹 先 風 氣 生 來 0 訪 , 談 論 畫 事 和 發 展 情 況 致

1 支 灣出 持 臺 身之先覺 濫 美 術 運 者如蔡培火 動 者 9 於民 國 楊肇 初 年 嘉 前 後 • 歐 出 生之藝 清 石 游 術 彌 家 堅 不 乏其 謝 東関等 0 其 諸 中 先生之鼎 不 僅 是從 力支柱 事 美 術 I 作 者 亦 有 數 位

許女士還談到一段趣聞:

的 生 都 結 果 習 展 慣 覧 0 帶 展 時 著 覽 , 自 會 若 己 前 遇 的 楊 9 大 先 棉 被 家 生 來 都 出 會 國 9 聚 寫 被 集 生 戲 , 問 在 我 會 : 家 務 難 時 -常 道 段 不 由 相 嫌 當 我 長 擔 煩 的 任 嗎 ? 時 , _ 間 每 他 , 逢 作 展 回 答 畫 出 時 説 • : 大 切 家 磋 有 書 都 藝 牽 期 待 手 0 陳 的 有 味 澄 更 成 波 , 先 才 功

睡得著。」

並 茂 張 , 的 床 許 刊 上 載 睡 大 = 家 在 , 年 林 對 ^ 第 藝 臺 之 灣 術 助 1 新 先 屆 的 熱 民 生 臺 報 陽 VL 情 展 V 輕 0 上 20 鬆 籌 風 備 , 趣 期 當 的 間 時 筆 9 臺 大 調 灣 將 家 總 它 仍 督 速 服 11 寫 往 林 下 例 先 來 , 生 聚 , 看 配 集 到 上 在 之 陳 家 中 春 , 德 9 特 先 有 地 生 = 的 打 位 書 電 文 章 家 話 到 同 圖 家 擠 裏 文 在

楊 郞 篳 臺 陽 路 的 美 熱 藍 協 褸 誠 厘 大 9 遭 創 方 議 業 9 夫 維 論 人 艱 9 許 實 9 臺 肇 玉 因 燕 陽 於 美 的 成 全 協 員 的 心 組 配 畫 織 合 家 取 們 , 強 未 克 嘗 服 9 形 不 種 成 是 種 支 對 困 撑 難 「臺 臺 9 陽 展」 追 展 求 的 得 美 術 打 以 擊 持 創 續 9 作 的 而 不 墜 熱 此 誠 並 的 非 主 令 成 因 X 立 感 之 佩 初 , 所 而

20 同 D , 頁 1 Ŧi. 。專 訪許玉 一燕女 土 ,民七十八年十二月二日於臺 北 縣 永和 市 博 愛 路 宅中

和 H 想 史上 支 省 本 像 Ŧi. 持 籍 畫 得 人 臺 的 壇 係 到 , 灣 並 帝 的 知 E 民 且. 識 均 展 0 族 分子 創 和 有 派 主 日 相 辦 , 當地位 及本 義 本官 陳 成 員 運 清 動 僚 省 汾 八位畫家皆係 主 人主 展 , (留法) 現 因 義 的 者 辨 而 鬪 的 係二科 般 環 爭 ≪臺 臺 0 0 日人及臺 我們 灣新 可 展 展派, 中堅 見 可 民 , 以臺 報》 由 畫 展幹部對這批青 楊 其成 家 陽 ,陳 • 郎 美術 立之聲明 ^ 為春陽 昭 澄 協會 波 和 新 會派 李梅 報》 年畫 書 爲 見諸 中 , 等民 心 家時 樹 立 端 的 -石 李 倪 臺 族 常無端 鐵 灣美 主義 石 臣 樵 係 之熾 術 攻擊 國 廖 運 展 繼 動 燃 , 派 但 春 9 , 也 不 是 就 僅 卻 他 顏 鼓 是 造 們 水 塾 勵 成 於 龍

必 進 續 步 舉 發 行 八 展 這 求 起 次 屆 見 展 我 們 覽 9 同 會 以 志聚 同 , 爲 人之鼎 集 臺 相 灣美 謀 力 術 , , 決 界貢 擬 組 組 織 獻 織 此 甚 洋 協 大 畫 會 , 專 我們 慢臺 , 此 乃不 爲欲 陽 美 但 更 術 是本 協會 進 步 省 0 來普 在臺 一般人士之要求 及美術 灣 已 有 思 臺 想 灣 美術 , , 亦 以 是 期 展 失們 美術 覽 會 家之 可 志 繼

有 自 由 展 本 發 協 定 表 會 之機 對 9 本 除 省 會 爲 之文化 我們 , 並 且 同 人互 欲 , 使其 有 莫 相 大之貢 切磋 能 成 爲 琢 慮太 一般 磨之機 人 士 關 精 外 神 9 呼 生 活之資 籲 全省 , , 故 以公募展覽會 相 信 我們 眞摯之努力 , 爲 新 進 與 美 本 術 協 家能 會

時 賜 教 但 指 , 只 導 靠 9 以 我 期 們 產 品 生 區之力量 明 朗 健 全 , 之美 絕 對 術 不 能 0 達 成 如 此 重 大之使 命 , 於是冀望全省之美術 愛好

隨

楊 郎 曾 明 確 說 明 臺 陽 美協 立會的 精 神 純 粹是 豆 相切 磋琢磨的 研究 專 體 0 然 因 爲 此 展

歷

屆

展

覽

內

容

, 今整

理

如

實 活 推 方 殖 力堅 期許 動 民 , 的 時 卻 支 代 因 強 中 撑 的 整 的 , 臺 體 美 力 臺 的 術 灣 灣 , 無 第 知 時 專 識 體 疑 代 ---代 的 分 環 , 的 子 境 爲 雖 所 此 畫 , 然成員 家們 美 有 牽 術 動 千 組 個 , , 勇氣 實際 織 Ш 可 致以聲明 以自 萬 凝 上 水 塑 . 擔當 我 在 成 政治 直 發 書 股 表 走 和 中 到 堅 膽 的 -所 文化 今天 實 創 識 的 作 , , 都 園 中 力 希 量 仍 是 地 令人 扮演 望充 0 , 也 面 喝 著 實 由 臨 全 於 采 殖 影 響的 島 畫 的 民 家們 之美 政 0 府 角 而 始終 色 術 楊 和 氏 民 , 風 臺 秉 族 氣 大 持爲 力 主 陽 , 義 美 提 創 藝術 協 舉 人 振 士 精 提 熱 供 而 神 心 生

不 術 論 精 公 陽 神 -私 美術 , 各 其 協 事 中 數位 會之所以 務 , 均 臺 給 灣 出 可 與 以成 身 極 大的 的 先覺 爲臺 關 者如 一灣最 懷 和 支柱 蔡培火 大 • 歷 0 故 史 -楊 最 藝 評 肇 長之美術 嘉 家 王 -白淵 歐 清 專 於臺 體 石 -9 不 灣 游 美 僅 彌 術 堅 歸 運 功 -動 謝 於 史 東 前 中 輩 閔 曾 等 列 諸 家 忠 舉 先 臺陽 生 誠 的

徜

的

精

神

方

使

臺

陽

美

協

能

行

遍

,

一、臺陽展成立迄今之概況(A. D. 1935~迄今)

(-)臺陽美協展覽概況表

商會」等。			· 美物學別:	
1.入選:吳楝材「庭」、許聲基「外人		はなりのでは、	製品の方法で	
Ξλ°		· 新一位 15/16	が、対対の対対の対対の対対が対対が対対が対対が対対が対対が対対が対対が対対が対対が対	見
臺陽賞子蘇秋東、吉田吉、森島包充				
3.推薦陳德旺、山田東洋爲會友,制訂				
件、李梅樹「水牛」等五件。		山 美 神 丘 紅 藤 路 路 路	是我, 被提出的	侧进支
件、立石鐵臣「在古城」等九		選りは十七級人		10000000000000000000000000000000000000
「少女」、陳澄波「綠蔭」等七	八选IF吅·50件			
「横濱郊外」等五件、廖繼春	八进人。39人	至化川农月曾用	1000.0. T. 0.12	•
水龍「室內」等三件、李石樵	1 倍 20 -	我多样表并今何	1035 5 A~5 19	
陳清汾「後花園」等四件、顔				10.73
2.會員:楊三郎「廣州西橋」等七件、				
等三件。				
等三件,陳德旺「桌上靜物」				
1.入選:陳春德「殘雪」、蘇秋東「海」				
区	展出人數作品	勘響	基	周別

ω ω	N N
1937.4.29~5.3 5.8~5.10 5.15~5.17	1936.4.26~5.4
臺北市教育會館 臺中公會堂移動 展 要南公會堂移動	臺北市教育會館
入選作品:73件 (公開審查發表 聲明書)	入選作品:67件
1.會員:楊三郎「山地姑娘」等十件、李石樵「裸婦立像」等四件、李石樵「裸婦立像」等四件、 洪瑞麟「群衆」等五件、陳德 旺「新綠」等十一件、陳澄波 「野邊」等六件、李極樹「安 平風景」等七件、廖繼者「臺 南公園」等四件。 2.推薦許點基、水落光博爲會友、臺陽 賞予于越知浪右衞門、陳春德。	2.會員:楊三郎「閩江所見」等六件、 李石樵「春」等六件、陳清汾 「早晨之熱海」等五件、陳清汾 「早晨之熱海」等五件、 陳澄波 春「友人」等三件、 陳澄波 「觀晉眺室」等五件、李梅樹 「風景」等十件。 3.推薦林克榮、蘇秋東爲會友、臺陽賞 予許擊基、水落克兒。 4.李石樵裸婦作品爲殖民政府所禁止展 出。

6	ა ა	4
1940.4.27~4.30	1939,4.28~5.2 5.6~ 5.8 5.13~5.14	1938.4.29~5.2
臺北市公會堂 (中山堂) 臺中、彰化移動 展	臺北市教育會館 臺中移動展 臺南移動展	臺北市教育會館
46件	67件	62件
1.會員:楊三郎「桌上靜物」等六件、 李石樵「屋外靜物」等三件、 陳淸汾「庭之習作」、廖繼春 「露臺」、李梅樹「夜色窗邊」 等三件、陳澄波「牛角湖」等	1.會員:楊三郎「靜物」等五件、李石 樵「老母之像」等五件、陳清 汾「淡水風景」、李梅樹「姊 妹」等四件、陳澄波「南瑤宮」 等六件、廖繼春「窗邊少女」	1.黄土水遺作石膏、木雕等五件,陳植 棋油畫遺作六件。 2.會員:楊三郎「靜物」等四件、李石 樵「外房風景」等七件、陳澄 波「裸婦」等八件、李梅樹 「母子」等三件、廖繼春「新 綠」等四件。 3.陳德旺、洪瑞麟因藝術意見不同而退 會。

1.會員:楊三郎「窗邊靜物」等三件、 東洋畫:6件 東洋畫:49件 西洋畫:49件 雕刻部未公募 雕刻部未公募 2.特別陳列日本帝國藝術院會員藤井浩	臺北市公會堂 東洋畫部:15件 雪湖「葡萄」等四件、溝添生 30 臺中、彰化、臺 西洋畫部:43件 「鳳」等三件、陳夏雨「髮」 南、高雄移動展 雕刻部未公募 等八件。 2. 增設雕刻部,陳夏雨、浦添生、鮫島	四市、成歌峰(水水)、作品 山「南國之春」、呂鐵洲「春 湖筱雪軒」、村上無羅「阿里 山春色」等三件。 2.增設東洋畫部(國畫部)林玉山等六 人加入。
1942.4.26~4.30	1941.4.26~4.30	

		4. 等一被告令人被 5. 55 5 5	風采術藝代當 —29	78-
п		10	9	Ī
1948.6.18~7.26	太平洋戰爭趨烈,暫停一切美術活動	1944.4.26~4.30	1943.4.29~5.5	
臺北市中山堂	暫停一切美術活動	臺北市公會堂(十週年紀念)	臺北市公會堂	
國畫部:15件 西畫部:47件 招待入選作品	No.	東洋畫:13件 西洋畫:56件 雕刻部:10件	東洋畫:7件西洋畫:49件	
1. 會員:楊三郎「新線」等五件、劉恪 詳「南方的港」等二件、李石 樵「洋蘭」等五件。	をはない。	1.展出會員、會友、會指定作家、招待 出品(臺展或所展二回以上之入選者)。 2.楊三郎於與南新報三月七日發表<一 步一步的前進>,描寫過去十年間的 因苦與努力,及將來展望。 3.社會各界給予鼓勵及介紹十年有成。	1.會員:東洋畫林玉山「南洲先生」、 李之助「蝴蝶」等三件、呂鐵 洲「蟲」、「晨日」遺作等九 件、及西洋畫。 2.臺陽賞予許眺川「母子像」、洋畫部 王沼薹「子孩」等三件、大木獎勵賞 于山口護一、鄭世璠。	就作品「沿後」。

14	k - 1	13	12	
1951.5.5~5.15	1825,5 4-7	1950.3.25~4.25	1949.5.22~5.29	
臺北市中山堂		臺北市中山堂	臺北市中山堂	
洋畫部:73件 雕塑部:3件 會員作品	國畫部:27件	國畫部:27件 洋畫部:67件 雕刻部:1件 會員作品	國畫部:16件 西畫部:55件 雕塑部:5件	會員作品
風景」等五件、李石礁 新 線」等五件。 2.張萬傳、陳德旺、洪瑞麟三人,重歸	1.會員:楊三郎「夕陽」等五件、劉恪 詳「風景」等三件、陳德旺	1.會員:楊三郎「淡水春曉」、「河邊春色」、「草上靜物」、葉火春色」、「草上靜物」、葉火城「早春」、李石樵「朝陽」、「洗衫查某」等。 2.本省依國際慣例,定三月二十五日為美術節,臺陽以此時展覽,頗具意義。	1.會員:楊三郎「斜陽」等四件、李石 樵「淡水風景」等五件、陳澄 波「西湖風光」等三件。 2.會員增加葉火城、許骙州、陳慧坤… …等7人,由13人增至20人。	2.因為光復展,各界区應熱烈。 3.會員陳夏雨因意見不合,退會。作品 從此不易見,甚德。

General Property of the Control of t	風	采術藝代當 —30	0-
17	16	15	
1954.7.24~8.1	1953.6.13~6.27	1952.5.4~5.12	
臺北市福星國小 大禮堂	臺北市中山堂	臺北市中山堂	
國畫部:53件 西畫部:83件 雕塑部:5件 會員作品	國畫部:58件 洋畫部:107件 雕塑部:7件 會員作品	國畫部:43件 洋畫部:65件 雕塑部:8件 會員作品	福等
1.會員:楊三郎「河邊」等三件、洪瑞 麟「美人蕉」等四件、廖繼春 「水浴」等三件、呂基正「橘 子園」等三件。 2.頒發入選優秀作品予臺陽獎。	1. 會員:楊三郎「岷里拉夕陽」等五件、 陳德旺「風景」等五件、廖繼 春「第九水門」等 件、顏水 龍「百合」等三件、葉火城 「早春」等五件、李石樵「花」	1.臺陽獎:第一名、第二名、第三名。 國畫部:林阿琴「元宵」等二件,王 清三、陳石柱。 西畫部:張義雄「紅衣」等二件,李 澤藩、鄭世藩。 雕塑部:楊英風「思鄉」,楊景天。	言好爲會員之一。

-30/- 究研之動運術美灣臺與郎三楊

10	26	25	24	23	22	228	20	19	18
7 Sect. 0. 548.	1963.6.26~6.30	1962.6.8~6.17	1961.6.7~6.11	1960.5.25~5.29	1959.5.9~5.17	1958.5.24~5.28	1957.8.21~8.27	1956.8.10~8.20	1955.8.13~8.22
	臺北市省立博物館	臺北市藝林畫原 西寧南路 161 號 五樓	臺北市新聞大樓	臺北市新聞大樓	臺北市新聞大樓	臺北市衡陽路新聞大樓	臺北市福星國小大禮堂	臺北市福星國小 大禮堂	臺北市福星國小大禮堂
			1.何肇獨入會。	2000年	1.蔡草如、鄭世璠、陳英傑入會。			1. 盧雲生、張義雄、李澤蕃、張啓華入 會。	

27	28	29	30	31	32	33	34	35	36
1964.5.1~5.5	1965.5.19~5.23	1966.5.25~5.29	1967.6.7~6.11	1968.5.23~5.26	1969.7.18~7.22	1970	1971	1972.6.21~6.25	1973.9.13~9.19
臺北市省立博物館	臺北市省立博物館	臺北省立博物館	臺北省立博物館	臺北省立博物館	臺北市日新國小	臺北省立博物館	臺北省立博物館	臺北省立博物館	臺北省立博物館
	1.詹粹雲、陳銳、董登堂、王五謝、陳 壽彝、曾得標、陳峯生、謝榮璠、林 天瑞、賴傳鑑、詹益秀、廖修平、劉 文偉、黃顯東、陳銀輝、陳瑞輝、蔡 蔭棠、劉耿一、許玉燕、唐土、黃靈 芝入會。 2.許玉燕爲楊三郎之妻。	を言く美術的な変						1.吳隆榮入會。	1.施亮、張金發入會。

-303- 究研之動運術美灣臺與郎三楊

48	47	46	45	44	43	42	41	40	39	38	37
1985	1984	1983	1982	1981	1980	1979.8.21~8.29	1978.10.21~29	1977.9.6~9.11 9.16~9.18 9.23~9.25	1976.9.16~9.19	1975.8.21~8.24	1974.9.12~9.17
國立歷史博物館	國立歷史博物館	國立歷史博物館	臺北省立博物館	臺北省立博物館	臺北省立博物館	臺北省立博物館	臺北省立博物館	臺北省立博物館 臺中文化中心 高雄市議會	臺北省立博物館	臺北省立博物館	臺北省立博物館
1. 呂揆生、施華堂、劉耕谷、陳石柱、劉俊禛、陳在南、黃守正、郭淸治、	· 通過 · · · · · · · · · · · · · · · · · · ·		· · · · · · · · · · · · · · · · · · ·	1.黄守正、蘇嘉男、郭淸治爲會友。			1. 蒲浩明入會。	1.賴武雄、蘇峯男、何恒雄爲會友。		1.張炳堂、吳炫三、陳景容、李焜培、 陳國展、林智信入會。	1.潘朝森、許武勇、沈哲哉入會。

53	52	51	50	49	554 (T) (T)
1990	1989	1988	1987	1986	
國父紀念館 甕北縣、臺中縣 交化中心	國父紀念館 臺北縣、臺中縣 文化中心	省立臺中美術館臺北縣文化中心	歷史博物館 臺中市立文化中 心 高雄市議會	國立歷史博物館 基隆市立文化中	
のので、強力は、発力で、発力に対して、対力を対して、対力を対して、対力を対して、対力を対し、対力を対し、対力を対し、対力を対し、対力を対し、対力を対し、対力を対し、対力を対し、対力を対し、対力を対し、対力				1.陳石柱、呂浮生、施華堂、劉耕谷、 黄守正、陳在南、晉茂煌、戴壁吟、 李隆吉、倪朝龍、鍾有輝、劉俊祺爲 會友。	管茂煌、黃金亮、倪朝龍、鍾有輝為 會友。 2.蘇嘉南爲會員。

1991

54

國父紀念館

備註:本研究係以楊三郎與美術運動爲主旨,故內容皆以楊氏爲主

臺陽展歷年所授予之类

臺陽 臺陽獎、植棋獎、 礦業獎 、峯山獎 、肇嘉獎、櫻花獎 福爾培因獎、威爾涅獎、大木獎、市長獎、省教育會獎 • 國華廣告獎、 國 泰 人壽獎、 葛達利獎 . -特 西 別銀 區 扶 盾 輪 獎 社 獎 -林

三臺陽展歷年舉辦之場地

本源中華文化獎、金牌獎

,

銀牌獎、銅牌獎、佳作獎等

北藝 中 彰化、臺南、高雄等地舉辦巡廻展 林 臺 畫廊 北教育會館 (西寧南路一六一號五洲大樓五樓) (前美國新聞文化中心) . • 臺北中山堂 省立博物館 、臺北 • 國立歷史博物館、臺北日新 福星國民學校 、臺北新聞大樓 國小 ·臺 臺

四臺陽展出版之紀念畫集

第二十五屆 第二十五屆紀念畫刊。

第 屆 屆 黑 白 = + 書 集 屆 紀 0 念 彩 色 書 集

第四十屆 第四十屆紀念彩色畫集。

第 第 四 五 五 屆 屆 第 第 五. 几 + Ti. 屆 紀 念 彩 色 集

第 Ŧi. 屆 第 Fi. + 屆 屆 紀 紀 念 念彩 彩 色 色 書 畫 集 集 0 0

第 第 Ŧi. Ŧī. + + = 屆 屆 第 第 Ŧi. Ŧi. + + 屆 屆 紀 紀 念彩 念彩 色 色 畫 畫 集 集 0 0

第五十四屆 第五十四屆紀念彩色畫集。

臺陽美協會現有會員六十四人。

運 以 動 持 0 當 者 續 Ŧi. 然 + , 成 均 長 由 七 能 臺 , 載 灣 注 但 歲 社 意 楊 月 會 的 氏 殖 堅 本 臺 身 民 持 陽 所 統 美 -包含 治 熱 協 誠 9 的 與 的 雖 特 個 是 質 民 人 由 觀 族 風 大 察 格 多 運 數 , 動 9 與 也 留 能 之 兩 H 提 種 有 歸 力 供 密 臺 我 切 的 量 們 的 書 , 瞭 關 家 彼 解 聯 2 此 臺 在 0 激 灣 而 參 盪 美 歷 展 術 來 與 衝 運 研 畫 動 究 會 的 9 日 的 諸 據 產 經 時 般 生 營 對 現 期 理 創 念 象 臺 作 0 灣 下 的 美 9 循 得 影

天 Ŧ 報 抗 白 社 日 淵 任 被 1902-1965年), 日政 編 輯 府拘 , 出 有 捕 0 集 不 早 ~ 久返 、棘之道 年 中 留 國 日 9 , 入東京 0 曾 其 於 <臺灣美術運 E 海美專 美術學 任圖 校 9 動史>見《臺北文物 案 有 系課 興 趣 程 於文學 ,對 雕 , 常有 刻家羅 V 美 丹研 , 術 民 評 四 究 論 + 頗 見 深 諸 年 0 報 , 光 章 頁 復 0 後 戰 時 新 曾

展 , 其 影 響 有 下 列 六 點

循

文

化

不

成

長

於

貧

瘠

的

社

會

土

壤

H

,

顧

歷

史

9

臺

灣

第

代的

美術

家所

致

力

於

4

的

臺

啓 發 民 衆 對 美 展 的 關 心 與 興 趣

0

提 升 薮 術 家 的 社 會 地 位 0

造 T 民 間 展 覽 的 代 表 性 0

四 引 發 民 族意 識 , 使 本 土 觀 念 萌 生 茁 長 0

Ŧi. • . 培 負 育了 有 灣 臺 美術 灣 第 史 -傳 代 美 承 術 的 家 地 位 的 歷 0 史 價 値

0

ŧĘ 省展

傳 播 藝術 的 官 辨 組 (6日人)

181

屆 九 的 一九三六年 -1 H 年 據 時 由 代 臺 灣 臺 0. 教 灣 舉 育 九三七 辦官 會 丰 辨 展 年 的 美 日 術 臺 活動雖 本 侵華 灣 美術 僅 , 十六屆 中 展 覽 日 戰 會 爭 , 但 爆 (簡 對 發 稱 臺 , 臺 臺 灣 展) 展 美 停辦一年,至一九三八年 成 術 史 立 而 ,之後 言 9 極 每 具 年 關 舉 鍵 辦 性 之 臺 直 灣 到 官 第 •

狀 九 下 几 循 收 活 場 年 動 共 9 舉 直 接 辦 六 由 屆 臺 灣 0 總 九 督 府 文 教 年 太 局 平 主 洋 辨 戰 , 爭 稱 日 爲 本 -敗 臺 退 灣 總 9 督 前 後 府 共 美 + 術 六 展 曾 屆 的 會 官 展 簡 美 稱 術 活 府 動 展 在 此 至 情

畫 據 家 時 之 期 證 , 屆 無 官 明 書 論 展 日 的 , 對 審 本 日 與 查 後 委 臺 於 員 灣 藝 其 , 入 壇 欣 發 選 賞 官 展 的 有 展 藝 是 術 重 要 畫 品 的 家 味 登 影 與 龍 響 風 門 力 格 唯 0 , 無 的 形 涂 中 徑 必 影 0 於 響 美 官 展 展 獲 的 獎 方 9 向 等 及 風 於 格 得 的 到 發 張 展 傑 0 日 出

郎 的 友 靈 王 創 和 白 , , 東京 作 把 石 淵 此 III 風 他 時 格 們 私 文 於 於 化 , X 柏 官 學 學 口 學 JII 展 時 校 4: 院 活 的 也 中 的 李 躍 倪 劉 彙 所 梅 的 聚 學 蔣 啓 臺 樹 成 習 懷 祥 籍 -李石 的 , 書 -股 葉 帝 , 家 帶 以 火 樵 或 如 及 城 美 動 東 -術 臺 在 廖 京 -社 李 學 灣 德 美 美 會 澤 校 政 術 環 藩 術 等 學 今 運 境 人 校 -武 動 裏 的 楊 , 藏 不 所 不 顏 啓 野 體 斷 東 美 論 水 淮 會 術 技 龍 -行 的 大學 術 藍 的 塾 陳 -蔭 學養 術 風 植 鼎 的 思 氣 棋 等 洪 想 0 俱 -瑞 人 佳 陳 , 麟 0 強 澄 0 烈 這 0 以 波 此 及 而 除 活 鮮 廖 此 褟 明 躍 西 繼 仍 地 追 美 春 有 塑 求 臺 循 浩 北 院 遨 張 成 術 的 秋 個 的 楊 範 海 il 校

程 西 畫 碑 洋 , 畫 0 均 總 的 之 而 創 作 1 官 術 官 T 富 展 氣 展 也 候 的 有 培 地 整 育 使 方 體 臺 得 特 表 灣 臺 現 色 第 灣 與 風 美 充 格 代 術 滿 或 前 往 個 流 辈 新 性 派 的 方 的 , 權 傑 向 雖 威 發 出 脫 性 展 作 離 畫 品 9 不 家 因 0 了 此 官 , 日 及 展 , 本 至 就 塑 畫 光 臺 造 壇 復 灣 T 的 日 美 臺 制 人 術 展 約 撤 發 型 , 退 展 的 後 史 東洋 但 是 來 , 這 無 看 畫 此 , , 論 第 實 也 東 是 建 洋 代 重 立 書 的 要 與 之里 前 西 洋 辈

畫 家 就 負 起 育 的 I 作, 培 育 了臺 灣 第 代 的 書

【省展成立經過

交 出 高 宜 與 官 度 0 辦 關 音 楊 諮 樂 九 美 切 几 家 議 展 0 全 的 透 蔡 Ŧi. 繼 年 權 建 過 籌 議 他 焜 臺 辦 當 灣 鼎 , 光 臺 卽 時 力 灣 時 推 任 復 美 少 獲 薦 , 將 或 術 得 , 展 採 使 參 民 覽 臺 議 政 納 會 陽 府 , 0 美 不 派 行 , 同 政 術 僅 遣 協 時 組 行 長 官 政 指 會 織 公署乃 的 長 示 戰 教 官 核 後 育 il 第 公 署 禮 處 X 配 聘 物 個 由 楊 合 楊 龐 陳 協 大 儀 的 助 郞 郎 率 交 爲 領 0 , 文 得 響 , 以晉 樂團 化 淮 諮 駐 見 議 臺 , 陳 也 北 , 儀 表 並 , 負 慨 長 現 責 然 官 料 撥 美 , 出 並 術 切 經 當 接 活 動 費 面 收 提 的 事

員 楊二 聘 郞 請 乃 火 陽 速 美 通 協 知 的 昔 領 日 導 並 班 肩 底 推 美 動 美 術 家 術 們 的 爲 -審 臺 陽 查 委 夥 員 件 23 0 , 共 同 組 成 臺 灣 美 術 展 覽 會 的 籌

備

省 美 術 展 几 + 年 П 顧」 展 覽 時 , 評 議 委 員 楊 郎 撰 文 想 几 1 年 前 :

眠 整 伏 的 臺 灣 狀 態 雖 然 尤 光 其 復 是 , 整 但 戰 個 書 火 洗 壇 劫 片沉 的 傷 悶 痕 死 並 寂 未 全 0 曾 面 經 復 在 原 美 0 術 所 活 有 動 較 龍 具 騰 規 虎 模 躍 的 文 時 化 的 活 動 家 們 173 停 , 不 留 是 在 久

蕭 瓊 瑞 ≪臺 灣美術 史研究論 V , 伯亞 出 版事 業有 限公司 , 民 八 年 頁

思 潮 研討 雄 日據時 會 , 行政院文化建設委員 代臺灣官展的 發 展 會主辦 與 風 格 探釋 ,臺北市 V. 兼 美術館 論 其 背 承辦 後 的 大衆 頁 二十六 傳 播與 藝 術 批 評 中 民 國

落於現 水 的 海 邊 實 的 , 過 困 著 境 與 , 就 世 無 是 爭 退 的 避 日子 索 居 自 0 也 處 許 0 美神 我 本 特 人 亦因 别 眷 不 顧 堪 臺 灣 忍 受戦 , 特 别 後 賜 的 予 混 島 亂 及 內 悲 個 涼的 重 振 世 美 態 術 , 的 退 良 居 機 到 淡

宜 美 術 展 覽 會 獲 得 0 了省政當局的支持 當時 的教育處長范壽康先生 , 得 被 禮 聘 , 爲 特別指 諮議 , 派 並決 秘 書 定 張呂淵先生負 由 政 府 出 資 , 責與 全 權 我 委 聯 託 絡 本 與 人籌辦 協 助 全省 的

遴 之多 行 成 度 選 0 0 出 接 第 0 著立 決定 經 百 步 過 件 卽 的 評 延 作品 公開 工作就是召集籌備委員會,通過全盤的考慮,及參考國際美展及日 審 攬日據時 委員分門別 徵求作品 萬事 代美術運動中卓 俱 備 , 類 馬 , 展覽 (當時: 上 獲 會 作品 得熱烈的反應,參展 乃在民國 然有成的畫家來共襄盛舉 展覽分二 三十五年十二月二十二日假 個 部門 的作 國 畫部 品 源 ,審查 西畫 源 而來 部 • , 委員 雕 臺 總 塑 北 也 部 共 市 就 本畫壇的 達三百 中 的 由 山 愼 這 堂 重 <u>+</u> 此 隆 評 班 先 重 審 底 進 舉 件 組 制

辨 全省 , 推 美 部 行 政 術 長 展覽 林玉山 官 -會由美術家楊 省主 、郭雪 席 湖、陳進、林之助 爲當然會長 郞 郭 , 雪湖 教 育 廳 兩位長官公署諮 • 陳 長 敬輝 爲 副會 長 , 首 議分別 屆審查委員名單如 負 責協 商 籌 劃 下: , 由 長 官公署

《臺灣美術風雲四十年》,自立晚報出版,民七十六年十月,臺北,頁四十七~四

2

林惺嶽

族

特

有之藝

術

,

再

創

將

來

新

文

化

0

洋 書 部 陳 澄 波 陳 清 汾 , 楊 郎 廖 繼 春 -李 梅 樹 • 李 石 樵 -劉 啓 祥 -藍 蔭 鼎 顏 水 龍

雕塑部:陳夏雨、蒲添生。

名 譽 審 杳 委 員 游 彌 堅 、李萬 居 陳 兼 善 王 潔 宇 -周 延 壽

部 出 品 出 一百 品 及 八 入 選: + Ŧi. 件 國 書 , 1 部 員 出 品 九十八名 百零 , 一件 入 選 , 人 五. 員 + 四 八 十二名 件 , 人員 , 四 入選三十 + 八 名 = 0 件 雕 塑 , 部 人員二十 出 品二 九 + 名 五 件 0 洋 人 畫

員十八名,入選十三件,人員九名。

省 傑 繼 制 美 作 續 和 循 研 審 , 本 界將 究 杏 廣 屆 獲 展 , , 來之問 熱 務 不 覽 烈 求 能 會 恢 自 中 復 然創 題 響 , 過 楊 0 致 去 作 而 , 認 郞 漢 審 查完 以 不 同 . 唐 審 能 , 竣後 查委 臺 -自 宋 灣 由 遠 員 發 , -國 身分 元 揮 隔 民 書 我 -出 明 族 國 部 品 時 性 文 -代之盛 洋 化 , 殘 書 因 Ŧi. + 部 夏 而 況 年 及 希 等 雕 0 望 , 所 希 在 塑 Ξ 望 感受 部 件 糖 藉 均 神 9 省 的 向 和 Ŀ 其 美 各 展 -之激 他 技 循 界 審 發 術 敎 勵 育 表 查 上 審 委 各 必 , 員 然受 使 查 方 民 作 感 面 衆認 精 到 想 品 均 益 日 , 識 學 爲 求 之壓 於 精 動 民 本 X

三省展發展狀況

楊氏爲全省美展之投入,可媲美於臺陽美協之經營。

❷ 楊三郎<回首話省展>,臺灣省教育廳出版,民七十四年,頁二。

托 場 9 輛 使 想 人 钮 力 起 屆 創 來 車 展 設 甚 出 當 , 覺 都 初 載 苦 能 , 運 後 我 籌 省 有 得 就 展 H 極 購 筀 力 , 藏 爲 經 的 味 後 費 年 無 淮 9 輕 窮 著 以 畫 選 想 0 家 _ 購 , 的 年 我 作 輕 與 品 郭 優 , 秀 雪 親 書 湖 先 自 家 送 的 生 到 作 主 省 品 張 教 省 0 育 我 展 處 售 還 去 票 記 0 得 , 審 我 讓 們 查 觀 委 衆 人 員 花 兼 曾 點 經 I 錢 友 共 胃 的 票 同 進 推

家 的 委 能 審 良 由 家 的 員 時 於 們 缺 多 0 輕 的 期 中 (3). 0 型 視 聘 堅 賴 的 省 省 , 0 是 請 強 與 針 傳 存 展 展 排 , 大 對 的 鑑 在 提 當 中 床 中 身 出 顧 -, 然 堅 省 爲 堅 燃 名 0 -_ 作 追 展 作 省 個 思 起 家 0 是 過 家 展 数 情 義 去 重 在 陣 中 感 乃 循 要 制 容 支 堅 濃 家 -原 持 作 創 省 度 0 厚 因 省 不 任 家 作 級 的 之 展 能 何 , 的 建 -1 認 E 0 說 專 美 議 很 10 健 爲 志 展 體 , 但 多 全 展 建 , 他 , 1 最 , 只 立. 可 們 在 以 重 評 要 認 渦 專 以 要 爲 審 具 體 刺 爲 去 的 改 過 是 不 有 展 激 是 組 塾 能 此 的 去 唯 省 後 說 = 權 術 省 ___ 的 展 絕 個 官 威 家 展 省 條 -對 條 自 是 辦 直 公 件 我 光 展 件 的 沒 IF: -美 9 有 的 復 有 直 , 自 研 後 展 . 建 走 但 然 究 臺 , 立 向 渦 灣 目 有 (1) , 沒 健 於 去 權 健 唯 前 落之 全 省 威 全 美 -未 的 展 性 的 術 具 必 途 制 得 , 制 風 有 加 度 以 氣之 , 度 是 m 權 問 , 有 條 威 0 0 遭 題 過 件 (2)提 的 中 受 出 W. . 中 公 升 美 堅 中 在 段 = 辈 TE , 循 者 評 輝 的 貢 展 的 煌 慮比 不 評 , 畫

²⁰ Ŧ 白 淵 1 臺 灣 美 術 運 動 史 , ^ 臺 北 文 物 V 季 刊 , 第 第 四 期 , 民 四 + JU 年 月 百 四 + 7 DU +

② 同②,頁三

^ 雄 緬 美 術 雜 誌 於 老 書 家談 今 昔 文 中 曾 有 如 下 記 載

西 書 昌 問 部 0 評 選 郞 省 議 委 展 人 省 員 成 立 敎 由 展 創 之 授 各 學 初 辦 . 會 以 的 國 際 推 來 評 薦 美 審 9 制 制 展 9 得獎 造 度皆 的 度 權 成 爲 仿 人 威 非 何 ? 書 照 與 ~ 中 家 公 臺 + 正 展 Ш -基 美 八 立 9 屆 場 金 術 直 會得 至 改 專 第 制 家 致 獎 # 後 使 也 人才 中 有 八 有 機 屆 堅 何 一分子不 會 起 不 可 以受 成 同 ? 爲 原 各 推 評 有 再 有 薦等 提 議 評 供 審 委 何 員 弊 委 利 作 員 弊 品 端 9 或 改 參 0 書 展 書 爲 家 部 顧 的 問 可 意 以 評 推 議 不 薦

再 若 評 受 有 審 到 李 淮 制 度 梅 樹 步 大 體 的 沿 省 表 現 襲 展 則 臺 成 V 聘 展 之初 爲 舊 審 制 查 而 9 略 員 曲 楊 0 加 改 改 制 變 郞 後 0 . 設 郭 雪 取 第 湖 消 -任 審 主 查 員 任 -三名 9 9 老 聘 書 請 9 家 連 臺 或 續 展 任 獲 -府 顧 問 次 展 優 者 或 任 得 秀 畫 評 被 議 推 家 薦 爲 委 員 爲 審 查 0 無 鑑 委 員 杳

重

視

,

評

審

制

度

失

去

昔

日

,

品 H 書 家 身 , 都 料 從 臺 前 不 省 展 願 展 省 的 府 展 再 出 經 展 , 過 的 本 品 L , 資 -水 轉 深 與 去 準 書 楊 祭 家 概 始 郞 加 得 量 不 -爲 陽 李 明 的 審 石 展 樵 大 查 9 等 學 委 致 使 教 員 爲 授 籌 省 , 備 也 展 外 委員 淪 田 X 擔 爲 要 任 , 加 現 般 0 入必 在 所 最 則 謂 糟 須 的 由 的 重 是 社 新 會 學 9 開 專 省 牛 始 體 展 展 , 培 負 而 責 育 籌 出 如 的 今 備 連 I. 作 餘 此 0 昔 位 從 時 未 中 是 堅 出

但 是一 + 八 屆 以 前 的 省 展 也 有 X 評 爲 牛 展 9 您 的 看 法 如 何 3

李 梅 樹 清 是 不 太 可 能 牛 的 0 省 展 每 次 評 審 有 + 幾 位 審 查 委 員 9 衆 目 睽 睽 下 加 何 能 因

爲 師 4 感 情 面 隨 意 打 分 數 呢

郎 只 要達 到 定的 水 準 , 卽 使 被 稱 爲師 生 展 也 没 有什 麼 不 名 譽 的

問 針 對 目 前 省 展 制 度 , 個 人 有 何 具 體 山 行的 改善 意見

李梅樹:略。

楊三郎:1建立權威的評審制度。

2. 希望 或 政 政 府 招 府 當局 待 獲全 更 國 重 美 視 展 美 第 術 的 名 推 的 動 畫 , 家 使 赴 -歐 般 老輩 旅 行 的 -措 中 施 堅 値 • 得 年 輕 我 們 書 借 家 鏡 有 信 心 出 品 韓

問 參 加 專 體 展 , 或自 己 專 心 作 書 , 何 者 對 年 輕 畫 者 較 適 宜

塾 不 好 機 人 應該 是 會 靜 , 楊 則 被 下 慘 滄 i 方面 郞 來徹 遭 海 : 落 遺 藉 年 選 底 珠 以 輕 0 檢 刺 人 0 受了這 這 討 激評 應多 種 自 經 己 審 參 一的作 次打 驗我 當局 加 專 擊 也 品品 改 體 善制 曾 , 0 展 我想 我 經 , 決定赴 有 度 卽 過 同 0 使 作 評 , 歐 第 水準 品 審 深 Ξ 如 制 的作 究 屆 果 度 臺 不 , 有 品才可 展我的 任 幸 缺 何 落 失 成 選 , 就都 作 能受 也 , 品 不 要 必急於 不 獲特 人事 把 是僥 作 選 因 品 倖 抨擊 素的 , 提 但 H 出 得 第 影 評 的 四 響 審 屆 方 , 制 出 傑 度 面 品 出 不 增 的 的 公 加 作 0 觀 最 老 品 摩

問:請問對省展今後的展望?

楊 郞 :文化 建 設是 國 家 建 設 重 要 環 , 期 望 政 府 給予美 術 界實 質的鼓 勵 與 獎 勵 28

給

睹 振 的 是 : 己 鐵 擁 藝術 參 一般 有 展 几 作 的 + 的 活 品 事 八 動 件 實 屆 與 數之多。三、 歷 0 評 史的 視 議 野 不 委員之一 省 斷 展 的在 , 巡 雖 擴 的 然 廻 展覽 林 大, 屢 漕 玉 藝 區之多。 山 批 術 論 議 及省 的 , 然對 理 陳 論 展 於 與技 慧坤 的 臺 營 灣 運 術 亦肯定省 不斷 業績 美 術界 的 有 人才 在 展數十年來之成 三多優 充 的 實 點 培 , 藝 : 育 術 及 創 • 的 部 作 績 意 義 是 門 風 與 有 分類之 氣之提 境 目 共

也 不 斷 在 提 升 0 29

所 事 術 予 創 應 家之宗 不 作 致 片更寬 論 力修持之藝術 者之福 旨 批 評 , 尤其 了。 廣 或 肯定 的天 面 楊 地來酒 氏於過 對 風 , 皆希 省 品 展 0 程中 望此 容 制 ,需 度 , 方能使 要 的 提 官辦的首 缺失可 有 出 自己 一套 省 更完善: 經得 美展 以集思廣益的改 展趨 起評 向 活 動,能 的 眞 審 制 -善 度 的 來保障 考驗 如當年創立之時楊三 -美之境界 進 , , 但主 這 藝 耐 術 分力和 觀 創 作 意 識 的 智 的 靱 郎 慧 性 排 正 • 斥 , 郭 但 或 是 雪 也 反 目 湖等 更需 前 對 年 要 就 輕 前 輩 各界 非從 代

論

林秋蘭 整理へ臺 展 府 展 展 老畫 一家談今昔 雄獅 美術 雜誌出 版 , 八十三期,頁八十七~八十

29

、臺灣美術史的定位座標

每 的 无 中 基 後 種 遨 的 榮譽 況 七 , , , 派 術 先 , 年 和 因 如 别 美 進 愈 園 故 術 下 , 東 傳 面 的 地 們 顧 加 的 方 統 他 宮 表 運 總 0 在 上 書 趨 淵 鼓 博 現 -是 動 日 文 勢 會 勵 源 物 歸 生 在 甜 人 化 院 之 把 -頗 創 以 楊 0 密 界 Ŧi. 深 作 收 於 氏 西 持 的 聲 爲 月 者 藏 不 洋 等 , 的 , 安定 臺 援 畫 年 最 名 書 前 楊 局 的 會 家 輕 好 爲 輩 面 力 的 是 之 美 的 創 畫 下 郎 量 辈 作 協 成 出 家 情 作 能 認 立 發 9 的 國 況 的 大 夠 , 爲 力鼓 起 大力抨 畫 , 先 , 楊 樹 , 就 年 人之一 家 此 立 進 是 氏 到 輕 在 係 , 吹之下 民 們 最 國 擊 追 的 將 族 佳 臺 要 外 的 這 求 . 灣 臺 主 建 之 去 些 代 李 新 缺 灣 義 立 , 師 看 老 挾 官 事 美術 石 乏 這 西 承 人 畫 持 物 良 樵 畫 甜 -家作 0 時 家 曾 新 好 追 民 的 蜜 而 食 思 自 的 , 逐 展 陣 的 品 西 分別 古 想 難 流 參 述 地 境 1 書 不 考 -免 行 地 , 方 新 0 化 和 當 面 , 延 , 面 觀 然 續 , 傳 由 總 然 來 , 未 念 迄 並 統 而 抽 是 0 畫 能 , 的 在 不 今 非 象 歷 家 以 表 衆 與 同 畫 , 是 盡 旣 潮 及 現 多 於 提 -艱 在 觀 享 少 流 國 新 供 件 難 刺 配 或 念 有 畫 寫 了 容 , 激 合 外 有 盛 有 吃 實 相 易 繪 名 , , 所 良 主 當 的 盡 甚 參 畫 衝 的 好 義 自 事 苦 大 突 考 而 臺 的 * 由 情 頭 展 批 0 籍 品 傳 創 0 評 獲 作 畫 也 統 光 九 家 有 不 根 的 復

頁

¹ 八 林 天 頁 Ш 五 省 展 四 年 顧 感 言 0 陳 坤 へ省展的 顧 與 前 贈> 臺 灣 省 1教育廳 出 版 民 七十 四 年

家 府 展 都 逐 説 我 调 步 我 去 建 的 是 思 立 想 被 地 位 捧 有 , 日 為 本 然 的 天 而 時 毒 才 代 素 畫 家」 的 , 轉 我 换 們 , 現 9 臺 這 籍 在 些 被 畫 反 家 説 成 都 得 了 是 在 我 無 是 的 嚴 負 格 處 擔 的 , 過 學 院 去 訓 的 練 柴 耀 及 正 制 是 度 嚴 我 整 的 的 枷 鎖

,

大

抨 師 不 同 交給 擊 大 再 意 於 的 藝 爲 見 遨 浪 年 術 九 術 T , 但 是 潮 輕 系 反 九 料 經 優 由 , 人 今 秀 任 現 年 得 0 畢 任 復 五. 起 日 何 一歲 業 月 國 發 H 旣 激 畫 生 立 月 有 起 起美 會 二名 的 展覽 藝專美術 重 中 錘 組 麗 斷 或 鍊 Ŧi. , 的 了二十 每 畫 月 的 年 會 科 , 浪 書 花 五. 主 會 0 藉 九 任 餘 月 0 0 年 舉 此 郭 雖 Ŧ. 七 行 恢 東 然 , 年 今 榮 早 展 復 覽 年 參 年 表 畫 展 起 個 0 示 郭 會 第 再 相 , 成員 東 -出 4 屆 發 榮 激 Ŧi. 說 勵 月 今多分散海 , 畫 Ŧi. 口 研 會 將 習 月 畫 傳 更 西 重 洋 重 展 承 也 要 繪 組 外 恢 的 的 書 9 , 復 意 的 純 因 書 起來 義是 数 粹 再 家 辦 郭 循 是 爲 東 32 專 展 覽 榮 我 體 了 們 研 , 9 當 或 陳 也 每 究 年 繪 許 景 要 年 將 猛 吸 容 有 棒 收 不

楊 郞 九 . 陳 九 進 年二 林 月 玉 山 下 旬 -郭 ^ 雪 藝 湖 術 家》 -廖 雜 繼 春 誌 製 李 作 梅 樹 臺 灣 -美 顏 術 水 龍 全 集 • 劉 , 啓 出 祥 版 -第 李 石 輯 樵 陳 -澄 李 波 車 藩 輯 0 黄 尙 有 +

⁰ 郎 へ臺 灣 書 的 口 顧 9 ^ 亭 灣文獻 × , 民 四 + 七年 頁三〇三~ Ŧi.

³ 雪 ^ 李 石 樵 繪 畫研 究》 , 臺北 市立美術館印行 , 民七十 八年, 頁四· 十四

美 水 術 陳 植 奉 棋 戲 等 的 人 心 0 力 這 , 套 歷 經 美 潮 術全集 流 變 遷 的 眞正 , 終 致 意 塵 義即 埃 落定 在肯 定畫 , 個 家 人 的 在 臺 成 就 灣 美 , 循 史 氏 的 等 人 定 位 從 日 , 焉 據 然 時 期 口 爲 現 0 灣

世 界 份眞 之, 誠 楊 熱 切 郎 的 的 追 藝 求 術 特 , 無怨 質含 無悔 括 了濃 , 數 烈 十年 的 社 如 會 性 日 與 羣 0 · 衆 性 0 , 其 生 命 價 0 値 彰 顯著 0 人類 對美 的

自

然

. 藝術 的 成 就 與 香 戲

*

(8)

0

的 闊 生命 遨 的 創 歲 術 作 月 家 空 , 可 間 如 貴 10 的 0 清 座 牛 股 橋 命 精 梁, 除了 神 將 IE. 表現豐沛 是 前 臺 代的 灣美術 的 藝術 創作 運 觀 動 能力之外 中 念 ,經 最 可 貴 , 由 自己 的 更 要 地 方 研 有 究之後 承 0 先啓 後的 加 * 以 闡 功 揚 效 發 0 揮 , 提 郞 供 八 + 後 更

立 美 循 批 館 評 分 人 士: 析 認 其 繪 爲 畫 楊 風 格 郎 時 書 風 , 將 保 楊 守 氏 , 繪 0. 畫 成 形 不 式分 變 , 成 無 兩 創 方面 意 , 探 表現之文化 究: 性 不 夠。一 九八 九年臺北

- (1)題 材 風 景 -X 物 . 靜 物 0
- 技 法 色 彩 筆 觸 線 條 -構 圖 0

之 「秋季 肯 定 沙龍 其 当,並 展 獲獎之成 促 成 臺 就 灣省美術 , 如 H 本 展與 春 「臺陽 陽 獎 畫 會 灣 美術 舉辦之「臺陽美展 臺 展 , 對近 府 展 代美術風 以

影 某 爲 深 遠 而 其 作 品 本 身 除 能 掌 握 動 -靜 間 的 禪 意 4 , 在 繪 書 的 精 神 E 亦 具 有 下 列 個

特質·

1.追求蘊含在自然界之靈性—— 樸素、自然、禪

2. 뢺 懷 1 情 與 相 關 之人 • 事 -景 -物 , 能 見 所 見 , 描 繪 其 所 能 感受而

3.心靈深處之唯一──靜觀自得圖。

受了 杜 穩 植 的 記 美 前 術 象 到 . 而 中 西 鋒 代 書 實 運 楊 潮 們 美 恩 在 動 信 + 郞 來 的 術 斯 的 , , 文字 穩 啓 當 呈 特 魅 個 , 現 1 以 發 知 等 定 力 的 期 自 創 理 X 中 和 9 Ē 遨 作 熱 對 在 論 求 術 臺 非 走 著 其 取 誠 本 成 $\dot{\pm}$ 灣 原 在 作 創 發 , 使 就 傳 美 則 評 作 9 展 在嚴 論之前 術 創 皆 得 統 不 0 光 史上 但 注 性之人物 有 西 格 展 方 復 入 理 再 現 繪 後 訓 的 路 , 生 卽 現 5 畫 練 可 在 的 是 象 尋 思 西 , 可 , 將 只 資 自 想 潮 活 , , 是 力 並 成 研 家 我 西 衝 激 方的 爲 探 扮 非 究 塞 這 演 毫 本 與 研 尚 下 批 新 著 無章 世 分 的 中 紀 前 繪 析 畢 臺 持 本 + 灣 法之突破 評 的 續 書 卡 衞 美 傳 論 蜕 索 努 革 觀 變 術 力 統 家 新 念 . 過 的 的 極 康 運 , , 美 透 改 莽 重 程 動 也 1 撞之作 術 過 革 要之參 斯 獲 , , 而 基 得 得 家 理 者 所 以 論 國 , , 考文獻 他 引 而 爲 留 蒙 沉 內 外 們 介 改 下 德 0 潛 革 臺 肯 及 金 的 的 的 安 定 努 創 觀 灣 談 運 0 力是 念 美 故 話 作 作 -0 的 的 保 著 術 口 而 筆 頗 吸 來 革 明 羅 個 , 白 具 記 腳 X 收 源 新 克 運 投 有時 利 步 , , 移 是 西 日 平 注 動

❸ 黄寶萍,《民生報》,民八十一年二月十八日,十四版。

代意義的

0

0

省 他 們 血 , 體 同 要以 口 驗 時 惜 牽 的 0 動 中 如 是 何 著 國 在 兩個 美術 整 臺 合這 灣第 重 傳 兩 統 大的問 大問 批 , 直 題 題 甚 接 • , 至 反 整個 加 應 爲對 西 以有效之運 方藝 東方畫 西 術 方美術潮 新 作 潮的 系 9 落實於創作之中 流的 的 時 革 代 認識 命 前 後 鋒 與 繼 們 吸 者自 , 收 並 , 居 不 才是 ·甘自 0 是 因 最 、對中 限 此 重 於 一要的 國 腳 傳 踏 西 事 統美 潮 的 實 移 + 術 植 地 0 的 的 上 反 I

研 步 究 緩 與 步 0 在 考 的 現 驗 向 代 前 , 風 耐 潮 邁 力與熱愛 進 洶 湧之中 0 缺 失是 是 9 感 不 楊 人 可 的 避 郞 免的 0 主 絕 導 一之臺 非 , 是 但 因 是 陽 循 臺 美協 八 灣 股 第 , 及當年倡 9 代的 T 無 創意 書 家 議官辦 們 , 集體 主 的 觀 狹 省展 的 隘 努力, , , 片 以 看 經 分 不 過 岐 見前 漫 的 長 藝 時 淮 術 間 的 理 的 腳

落成 循 來 的 楊 的 楊 郞 信 爲臺 心 與 郞 勇 美 灣美術 氣 術 館」 渾 以 動 自宅自資 所 付出的心 興 力, 建 五層 是 樓的 位 建 忠 築, 實藝術 對 外 家對時 免費開 代的貢 放 的 方式 獻 0 尤其 , 更 顯 是 現 8 九 楊 氏 九 對 年

³⁴ 李旣 鳴 月十六日下午 主講 , 楊 一郎的 時 卅 繪 分 畫 風 格 代美術家研究系列講座之四 一,臺北 市立美術館 視聽室 , 民七

林惺嶽<臺灣美術 運動史>, 雄獅美術雜誌印行 , 七四 期 , 頁 六〇~一六一

[☞] 同母,頁一六一。

臺灣

省

通

繪 書 好 比 琢玉 , , 定 要 用 心 思 才 能 磨 得 好 思 9 琢 9 得 費 精 出 神 色 0 的 0 幅 書 要怎 才

能

脫

俗

感

人

筆

觸

做 , 筆 畫 如 何 簡 色彩 怎樣 上 , 都 需 要花 心

定 其 其 應 於臺灣美術 有 的 氏 此 地 位 語 及 IE. 史卓 藝 道 術 出 越之成 的 自己 價 一努力的 値 就 , 與 是 影 無 1 響 法 境 抹 , 9 也 爲 滅 正 楊 的 是 氏 0 爲 民 耘 耘 國 人 藝術 尊 八 敬 + 歲 _ 的 年楊 主 月 的 因 精 氏 0 榮膺 在 神 臺 , 文建會頒 再 灣美術運 次的 動 禮 贈 史上 讚 「文化 和 喝 楊 獎 采 郞 肯 有

引用 及參考資料

書

(-)車 謝 謝 里 里 法 法 著 著 志稿 重 ≪臺 卷文學 並臺 灣 美 術 灣 的 藝術 運 心 動 篇全 史》 靈》 册 自 薮 ¥ 由 循 時 家 出 臺 代 灣 出 版 社 省 版 文獻 社 臺 北 委 臺 員 北 會 民 七 編 民 + 七 纂 干 四 組 to 年 民四 年 十七七

陳 王 素峯 瓊 花 著 著 へ林 へ廖 繼 玉 山 春 之研 繪 畫 究〉 藝 一術之研 飾 究〉 大美 研 師 所 大美 民 七十 研 所 六年 民 七 + 几 年

王 秀 雄 著 **今美** 循 心 理 學 V 三信 出 版 社 民 六 + DU 年

Ŧ 秀 雄 等 著 中 華 民 國 美術 思 潮 研 討會 論 文十 行 政 院文建 臺北 市立 美 術 館 承 辦

民 八十 年

楊 ≪臺 三郎 灣 等著 美 術 全 集 楊二 陳 潛 波 專 卷》 藝 術 家 出 版 社 民 八 +

年

蕭 瓊 瑞 著 ≪臺 今 灣 「美術 郞 史 口 研究論集》 顧 展 V 臺 北 伯亞 市 立美 出 版 術 事業 館 有 民 限 七 公司 + 八 年 民 八 十年

林 林 惺嶽 玉 山等著 著 ≪臺 《省 **三灣美術** 展四十年回 風雲四十年》 一顧》 臺灣 自立晚 省教 育廳出 報出 版 版 民 民 七 + 七 六

年

白 雪 蘭 著 **《李石樵繪畫** 研 究》 臺北市立美術館印 行 民 七 十八 十四 年 年

李 石 澤 守 厚 謙 等著 著 **《美術** 今中 國文化 • 哲思 新論藝術篇 • ♦ 風 雲時 1 代出 美感與造形 版 公司 ¥ 民七 聯經 干 八年 出 版 事 業公司 民七十二年

李 澤 厚 著 **今美** 的 歷 程 V 元山 書 局 出 版 民 七 十三 年

郭 王 福 東著 **《煮字集** , 作 爲 個臺 上灣畫 家》 雄 獅 圖 書 股 份 有 限 公司 出 版 民 八 + 年

繼 生編 《當代臺灣繪畫文選》 雄 獅 圖 書 股份 有限 公司 出 版 民 八十 年

(Horst Worldemar Jason)

著

唐文娉譯

《美術之旅》

桂 冠

圖 書公司 民七十八年

(二)期 刊

霍

斯

特

•

伍

德瑪·江森

林 黃 英喆 寶萍撰 撰 **《民** 《民生報》 生 報 民 民八十一 八 + 年 年二月十八 + 月 七 H 日 + 十 四 四 版

版

林惺嶽撰 賴傳鑑等撰 王白淵等 《中央月刊》 撰 《雄獅美術》 《臺北文物》 《雄獅美術》 第二三卷第十二期 雜誌 雜誌 第三卷第四期 七四 八三期 民七十九年十二月 期 民四十四年三月

李旣鳴講演 臺北市立美術館 民七十八年十二月十六日

福井以号間、大臣将とこと帰る 所の問うな集団を持つなる 大量指定近今 華華被物口國山政門 我看了我事!!! 等三人

*			*						360	學文
			T.							类法
差	- Brak	1	A						14-36	型文
15	2	¥	垫		4					
*			1							4.0
			4					曲局	gyp gyp	18.4
	11	50	芸						用数	217:00
ď.			1							
				n N						16.51
* 後	d.F		9							Mary.
				661						
										会業
No.										
10.0										
									1000	greet.
						一直関	10.5			
			更多的 地名西葡巴森拉勒 5 英数数							維於
		374								
	¥7									
	4							Party.		
7			NEW YEAR							
		12.00								
The state of the s		16								
1116	*	暴留	9.美丽							
10 A	*									Barrier.
			*							
	- 94	âd:								
		ASS								
			À			姓州亚				

文學之旅 文學邊緣 文學徘徊 種子落地 向未來交當眼睛 不拿耳德思 材與不材之間

美術類

音樂人生 樂閒長春 樂苑春回 樂風泱泱 樂境花開 音樂伴我游 談音論樂 戲劇編寫法 戲劇藝術之發展及其原理 與當代藝術家的對話 藝術的興味 根源之美 扇子與中國文化 水彩技巧與創作 繪書隨筆 素描的技法 建築鋼屋架結構設計 建築基本書 中國的建築藝術 室內環境設計 雕塑技法 生命的倒影 文物之美——與專業攝影技術

張文貫 苦 王邦雄 苦 黄友棣 著 黄友棣著 黄友棣 苦 黄友棣著 黄友棣著 趙 著 瑟 林聲盒 若 寸 著 方 趙 如 琳譯著 葉維廉 苦 苦 吳道文 莊 申 著 莊 申 若 著 劉其偉 陳景容 苦 著 陳景容 王萬雄 著 陳榮美、楊麗黛 著 張紹載著 李琬琬 苦 何恆雄 苦 侯淑姿 著

著

林傑人

蕭傳文

周玉山

周玉山

華 海 煙

葉 海 煙

王譜源

著

著

苦

苦

著

苦

薩孟武 著 孟武自選文集 梁容若著 藍天白雲集 野草詞 章瀚章著 章瀚章著 野草詞總集 李 韶 著 李韶歌詞集 戴 天 著 石頭的研究 葉維廉 著 留不住的航渡 葉維廉著 三十年詩 張秀亞著 寫作是藝術 琦 君 著 讀書與生活 糜文開著 文開隨筆 糜文開編著 印度文學歷代名著選(上)(下) 也 斯著 城市筆記 葉維廉 著 歐羅巴的蘆笛 葉維廉 著 移向成熟的年齡——1987~1992詩 葉維廉著 一個中國的海 葉維廉著 尋索:藝術與人生 李英豪著 山外有山 知識之劍 陳鼎環著 賴景瑚 環鄉夢的幻滅 著 鄭明娳著 葫蘆・再見 大地之歌 大地詩社 編 幼柏 著 往日旋律 鼓瑟集 幼柏 著 耕心 著 耕心散文集 謝冰瑩 著 女兵自傳 謝冰瑩著 抗戰日記 給青年朋友的信(上)(下) 謝冰瑩 著 謝冰瑩 者 冰瑩書柬 著 謝冰瑩 我在日本 苦 張起鉤 大漢心聲 何秀煌著 人生小語(-)~四 何秀煌 苦 記憶裏有一個小窗 羊令野著 回首叫雲飛起 向 陽 著 康莊有待 缪天華 著 湍流偶拾

中國聲韻學	潘重規、图		
詩經硏讀指導	기계는 사람들의 살아가게 된 사이에 보는 것이 없는데 되었다.	普賢	
在子及其文學		錦鋐	
離騷九歌九章淺釋	繆	天華	
陶淵明評論	李	辰冬	著
鍾嶸詩歌美學	羅	立 乾	著
杜甫作品繁年	李	辰冬	者
唐宋詩詞選——詩選之部	巴	壺 天	編
唐宋詩詞選——詞選之部	巴	壶 天	編
清眞詞研究	王	支 洪	著
苕華詞與人間詞話述評	王	宗 樂	著
元曲六大家	應裕康、3	E忠林	著
四說論叢	羅	盤	著
紅樓夢的文學價值	羅	德 湛	著
紅樓夢與中華文化	周	汝昌	著
紅樓夢研究	王	關仕	著
中國文學論叢	錢	穆	著
牛李黨爭與唐代文學	傅	錫壬	著
迦陵談詩二集	禁	嘉瑩	著
西洋兒童文學史	葉	詠琍	著
一九八四 Georgf	Orwell原著、多	川紹銘	譯
文學原理	趙	滋蕃	著
文學新論	李	辰冬	著
分析文學	陳	啓佑	著
解讀現代、後現代			
——文化空間與生活空間的思索	禁	維廉	著
中西文學關係研究	王	潤 華	著
魯迅小說新論	(7)(1)() E	潤 華	著
比較文學的墾拓在臺灣	古添洪、随	* 慧樺	主編
從比較神話到文學	古添洪、陵	,慧樺	主編
神話卽文學	陳	炳 良	等譯
現代文學評論	亚	菁	著
現代散文新風貌	楊	昌年	著
現代散文欣賞	鄭	明蜊	
實用文纂	姜	超嶽	
增訂江皋集	吴	俊升	著

丘作柴 著 財經文存 楊道淮 苦 財經時論 史地類 錢 古史地理論叢 移著 歷史與文化論叢 錢 苦 穆 著 錢 穆 中國史學發微 錢 中國歷史研究法 著 穆 著 中國歷史精神 錢 穆 苦 杜維運 憂患與史學 著 與西方史家論中國史學 杜維運 清代史學與史家 杜維運著 杜維運著 中西古代史學比較 歷史與人物 吳相湘 苦 共產國際與中國革命 郭恒鈺 著 苦 抗日戰史論集 劉鳳翰 盧溝橋事變 李 雲 漢 苦 張玉法 著 歷史講演集 陳冠學著 老臺灣 臺灣史與臺灣人 王曉波 著 譯 蔡百銓 變調的馬賽曲 黄 帝 錢 移著 穆 苦 孔子傳 錢 董金裕 著 宋儒風範 增訂弘一大師年譜 林子青著 苦 李 安 精忠岳飛傳 释光中 編 唐玄奘三藏傳史彙編 釋光中 苦 一顆永不殞落的巨星 錢 穆 苦 新亞遺鐸 苦 困勉強猖八十年 陷百川 我的創造 · 倡建與服務 陳立夫 著 著 我生之旅 方 治 語文類

- 1 -

若

謝雲飛

潘重規著

文學與音律

中國文字學

自然科學類

異時空裡的知識追求 ——科學史與科學哲學論文集

傅大為著

能够少数电影

科文類別

社會科學類

中國古代游藝史

— 樂舞百戲與社會生活之研究 李建民著 鄭彦荼著 憲法論叢 憲法論衡 荆知仁著 國家論 薩 孟 武 譯 中國歷代政治得失 錢 穆 著 先奏政治思想史 深啓超原著、賈馥茗標點 當代中國與民主 周陽山著 釣魚政治學 鄭赤琰著 政治與文化 吳俊才 著 中國現代軍事史 馥著、梅寅生 譯 世界局勢與中國文化 錢 穆 著 海峽兩岸社會之比較 蔡文輝著 印度文化十八篇 糜 文 開 著 美國的公民教育 陳光輝 譯 美國社會與美國華僑 蔡文輝 苦 文化與敎育 袋 穆 著 開放社會的教育 葉學志著 經營力的時代 青野豐作著、白龍芽 譯 大衆傳播的挑戰 石永貴著 傳播研究補白 彭家發 著 「時代」的經驗 汪琪、彭家發 苦 書法心理學 高尚仁著 清代科舉 劉兆瑪著 排外與中國政治 廖光生著 中國文化路向問題的新檢討 勞思光. 苦 立足臺灣,關懷大陸 幸政通 苦 開放的多元化社會 楊國極 若 臺灣人口與社會發展 李文朗 苦 日本社會的結構 福武直原著、王世雄 譯

韓非子析論		射	4		著
韓非子的哲學	44 F	E			著
法家哲學	Ą	此	燕	of the same	著
中國法家哲學		E	1		著
二程學管見	3	E	永	儁	著
王陽明——中國十六世紀的唯心主					
義哲學家	君勒原著	. ;	工日	新中	譯
王船山人性史哲學之研究	k (2010)	休	安	梧	著
西洋百位哲學家		ils.	昆	如	著
西洋哲學十二講	j	गुड	昆	如	著
希臘哲學趣談)	is.	昆	如	著
中世哲學趣談	1	is a	昆	如	著
近代哲學趣談	j	is.	昆	如	著
現代哲學趣談	J	郭	昆	如	著
現代哲學述評(-)	1	専	佩	崇編	譯
中國十九世紀思想史(上)(下)		章	政	通	著
存有・意識與實踐——熊十力《新唯識	論》之				
詮釋與重建		林	安	梧	著
先秦諸子論叢	一头块则	康	端	正	著
先秦諸子論叢(續編)		康	端	正	苦
周易與儒道墨	L_2* AN	張	立	文	著
孔學漫談		余	家	葯	著
中國近代哲學思想的展開	With the second	張	立	文	著
宗教類					
天人之際	"机草	李	杏	邨	著
佛學研究		周	中	+1	著
佛學思想新論		楊	惠	南	著
現代佛學原理	4(4)	鄭	金	德	著
絕對與圓融——佛教思想論集		霍	韜	晦	著
佛學研究指南		嗣	世	謙	譯
當代學人談佛教	一定玩精	楊	惠	南編	著
從傳統到現代——佛教倫理與現代社會		傅	偉	勳主	編
簡明佛學概論		于	凌	波	著
修多羅頌歌		陳	慧	劍	著
禪話		周	中	-	著

滄海叢刊書目(-)

或	學	類
		lice de

中國學術思想史論叢(-)~(八)	錢		穆	著	
現代中國學術論衡	錢		穆	著	
兩漢經學今古文平議	錢		穆	著	
宋代理學三書隨箚	錢	ä.	穆	著	
哲學類				数据 函数	
國父道德言論類輯	陳	立	夫	著	
文化哲學講錄(-)~因	鄥	昆	如	著	
哲學與思想	王	晓	波	著	
內心悅樂之源泉	吳	經	熊	著	
知識、理性與生命	孫	寳	琛	著	
語言哲學	劉	福	增	著	
哲學演講錄	吳		怡	著	
後設倫理學之基本問題	黄	慧	英	著	
日本近代哲學思想史	江	目	新	譯	
比較哲學與文化(一)	吴		森	著	
從西方哲學到禪佛教——哲學與宗教一集	傅	偉	勳	著	
批判的繼承與創造的發展——哲學與宗教二集	傅	偉	勳	著	
「文化中國」與中國文化——哲學與宗教三集	傅	偉	勳	著	
從創造的詮釋學到大乘佛學——哲學與宗教四			i par		
集		偉	10000	著	
中國哲學與懷德海東海大學有		研究			
人生十論	錢		穆	者	
湖上閒思錄	錢		穆	著	
晚學盲言(上)(下)	錢		穆	著	
愛的哲學		昌	美	著	
是與非	張	身	華	譯	
邁向未來的哲學思考	項	退	結	著	
逍遙的莊子	吴		怡	著	
莊子新注 (內篇)	陳	冠	學	著	
莊子的生命哲學	禁	海	煙	著	
墨子的哲學方法	鐘	友	聯	著	